U0119050

曹意强　主编

寿再生　著

南宋绘画史

·走进艺术史

中国美术学院出版社

自序

 大宋王朝（960—1279）立国三百二十年，重文轻武，治理国家以文治为主。宋朝历代皇帝，或善画，或善书，少有不能者；徽宗万机之暇，涉猎丹青，亲自督导画院，对画家要求十分严格，"少不如意，即加漫垩，别令命思"。（《画继》卷一）郭熙身任待诏直长，创作水准有了保障。而且宋代百家争鸣的氛围十分浓厚，敢于直言、勇于争鸣的风气非常流行。苏轼、米芾之辈更是以直言不讳闻名于世，极少出现只褒不贬、阿谀奉承的情况；沈括批评李成之作入木三分，亦可见一斑。宋代社会安定，史载"太祖阅蜀宫画图，问其所用，曰：'以奉人主尔。'太祖曰：'独览孰若使众观邪！'于是以赐东华门外茶肆"。（陈师道《后山谈丛》卷五）神宗常御驾评点画作，并不时选择秘府所藏供画学生欣赏。朝廷礼贤下士，画院内外洋溢着宽松融洽的艺术氛围。画家的创作热情高涨，日积月累，一些神品和逸品纷纷涌现，它们汇成了中国画史上的一座巅峰，被载入史册。

 宋朝创造了极其宝贵的艺术遗产，更难能可贵的是，两宋的绘画品质达到了古典艺术的巅峰。随着宋朝社会经济的繁荣，人们的生活有着更为广泛的自由和自主性。民间工匠有了较大的发展空间，宫廷艺术家更为自由。宋朝在边患不断的形势下，在日益缩小的疆域中力图生存，政局相对稳定。艺术家们依然富裕有加，可以专注于绘画的研究和创作。重文兴教的国策，

提升了整个社会的文化生活水平。文治的结晶，最为显著的是翰林图画院的建立，历经两宋而不衰。宋太祖、宋太宗时期，中原、西蜀、南唐的宫廷画家构成宋代画院的中坚。1104年，宋徽宗赵佶始创了"画学""画院"，开创了中国画教学和创作的新局面，提出"形似""格法"的审美标准，从此画院名家佳作层出不穷，如王希孟、张择端等。1127年，宋王朝南渡临安（今浙江杭州），宋高宗恢复画院，使五代沿袭而下的院体风格更上一层楼，促成了李唐、马远、夏圭等人历史性的创作变革。这些作品进而演变为中国古典艺术的典范，完全可以和古希腊雕塑、意大利文艺复兴的绘画相媲美，闪耀着永恒的光芒。

宋儒提出的"格物致知"之说，使社会对于宇宙万物的认知有了明确的准则。从北宋程颐、程颢，直至南宋朱熹、陆九渊，历代儒家学说演变成"理学"的认识体系，这和六朝的文人士大夫对现实黑暗的规避，工匠们迷狂于宗教，形成鲜明的对照。中国山水画在唐末、五代蓬勃兴盛，至宋代两朝而造其极，进入极其鼎盛的黄金时代。它从荆浩寻求物象之"真"，以天地万物之"常理"为导向，转而创造出极为丰富的山水画语言。历数李成、范宽、郭熙等人北宋全景山水的图式，直至马远、夏圭一变的定型，我们可以看到其中既有人们对物象的认知变化，不同地域特点的作用，更有风格自身规律演变的特征。宋人书法"尚意"，标榜文人画的精神所在；苏轼倡导的文人画运动，作为理学传统的一个部分，其延续了自东晋顾恺之以来士大夫精神对绘画的自觉意识，追求书画艺术的独立表现。北宋"文人画"的提出，标榜创作者的社会身份，即所谓"士夫"，而不

是院画家，或工匠。书画作为一种高尚的自我表现形式，成为最能代表士夫情趣的艺术形式，因此绘画的性质也由再现物象转变为个人志趣的宣泄与表达。

这一切都应该归功于宋太祖的英明决策——以文抑武。从唐朝安史之乱到燕云十六州的边患之难，远见卓识的赵匡胤早已从中洞察武人拥兵自重的隐患。

唐末安史之乱扰乱中原，东京惨遭焚掠，生灵涂炭，民不聊生。然而，安、史余孽以及所谓的讨伐叛贼有功的将领，全都拥兵割地，又造成此后的藩镇之祸，而藩镇将领则大部分是胡人。唐朝中期以后的外患，除了回纥以外，尚有吐蕃。代宗广德元年（763），吐蕃一路驱军直入长安，烧杀掠夺而去。钱穆论道："此所谓五代十国，其实只是唐室藩镇之延续，……长安代表周、秦、汉、唐极盛时期之首脑部分，常为中国文化之最高集结点。自此以后，遂激急堕落，永不能再恢复其已往之地位。……而南方九国（十国，除北汉，只九国），比较气运长，文物隆，还有一个样子。自此以后，南方社会，遂渐地跨驾到北方社会的上面去。（此和南北朝情形又不同。尤著者，如吴徐知诰之轻赋恤民，越钱镠之大兴水利，江、浙一带，至宋遂为乐土。又如南汉刘岩所用刺史无武人，皆北方所万不能及也。而南唐文物，尤为一时之冠。宋太祖建隆元年，有户九十六万余，嗣平荆南、湖南、蜀、广南、江南，得户一百六十万。蜀五十余万，江南六十余万，即两地户数已超过中原矣。）……那一带土地，可以说长期受异族的统治。若严格言之，则此十六州中之某几部分，自安、史以来，早已不能直接沾受到中国传统政治与文

化之培养。如是则先后几将及六百年之久。"[1]钱穆此言可见其对藩镇割据的祸害痛心疾首。所谓五代、十国，成为军人割据的延续。而江浙一带，历经徐知诰、钱镠以及宋太祖等统治者长期经营，轻赋恤民，成为人民安居乐业的富庶地区。

宋太祖立国之初，赵匡胤痛定思痛，企图裁抑军人跋扈，避免重蹈唐末、五代的覆辙，毅然决然地把这一段中国历史的逆流扭转过来。后续历代帝王恪守重文轻武的家训，尊重文臣及士大夫。经历三百年历史的磨砺，传统文化得以复兴。理学提倡尊王攘夷，明夷夏之分，又提倡历史传统，所以开辟出自宋以来的下半部中国史，发扬光大，厥功至伟。

宋朝自南渡建都临安，直至1279年覆灭，国祚达一百五十三年之久。

建炎三年（1129）二月，高宗抵杭，改州治为行宫，七月升杭州为临安府。绍兴八年（1138），临安府成为南宋都城。随着商品经济繁荣，人民生活的富庶，临安演变为巍峨壮丽的世界级"华贵之城"。历经持续扩建和改建，皇城上下金碧辉煌的宫殿星罗棋布，成为繁华的"地上天宫"。钱江两岸海舶云集，城北运河樯橹相接，天街商铺林立，通宵达旦。与此同时，程朱理学、陆九渊心学及吕祖谦之学互争雄长。偏安一隅的局面，使得达官贵戚与文人士夫寄情山水，赏花品茗，泛舟戏湖，享受着山水之乐。

偏安江左的南宋王朝虽然复国无望，但恢复画院，崇文有望。北宋画院的主干如李唐、李迪等，后继者如萧照、刘松年等。几经辗转，画家们重新集聚南宋都城临安，逐渐形成别具一格的风格，如马、夏山水，取得骄人的业绩。此时的画坛中从艺

者多出自画院，因为偏安一隅，战事不断，文人志士力求复国，而无闲情逸致游戏笔墨，所以文人画销声匿迹。

宋朝南渡之后，山水画风大变，除李唐、刘松年等，还有赵伯驹、赵伯骕，蔚起于画院，笔法细润，色彩清丽，兴起精丽巧整的绘画风格，称为院体，为北宋山水之正脉。光宗、宁宗时，有马远、夏圭出，师李唐而参以南宗水墨之法，行笔粗率，不主细润；虽同为院体，属于北宗统系之下，然焦墨枯笔，苍老淋漓，别开简率苍劲之风，世称水墨苍劲派。已受南宗董源、巨然、范宽、米芾诸家之陶熔，而开南北混合之新格，马、夏以超人之天才，熔清刚之气与水墨氤氲为一炉，别开生面，完成历史性的变革。山水至宋，真可谓法备而艺精，宜为后代所师法。此时的山水画创作，常以诗文为缘，已全部进入文学化的时期。潘天寿论道："至南宋，特兴一种简略之水墨画，脱略形似傅彩诸问题，全努力于气韵生动之活跃，涵缩大自然无限之意趣。即以最重形式之人物画论，亦有梁楷，开减笔之新格，成一时之特尚，为元、明文人画之主题。"[2]

从宋初始，搜集与鉴赏古画之风鼎盛，随着时代风尚的变迁，玩赏绘画逐渐勃兴。玩赏的形式便在自古以来的屏幛、壁画、卷轴之外，始创挂幅。如横卷，始自米元章。南宋后盛行纨扇方帧的小品，夏圭、李嵩、朴庵的团扇、小品画特别流行，许多无名氏创作的如《柳溪归牧图》《长桥卧波图》《春江帆影图》《秋江暝泊图》《天末归帆图》，彪炳千古。

小品画内涵丰富。元代黄公望、王蒙、吴镇等，以及明代的陈洪绶等流连其间。直至清末民国初，任伯年隽巧灵动的人

物画横空出世。吴昌硕浑厚凝重，黄宾虹苍茫雄浑，潘天寿刚正偏强的传统延续下来，其学养深厚，胸次广大、志趣高尚，如鹤立鸡群，无与比肩。陆俨少、顾坤伯的传统宋元山水，余任天的"四绝压群雄"和寿崇德苍劲清秀的山水为时所瞩目；陆抑非的工笔花卉、卢坤峰的水墨兰竹彪炳画坛；周昌谷、方增先等首创"浙派人物画"；特立独行的舒传曦、童中焘笔意拙涩而气象古秀，沾濡颐者至大、至刚、至险的空间结构和沉滞、凝重的笔墨，别树一帜；然而闽籍客居杭州的曾宓则以师心自用、率性偏锋出之；博览群书的尉晓榕意象天成，天马行空，挥洒自如，莫可方物。诸如此类的杭州画人如满天星空，北斗导航，万众仰慕。

近千年之后的杭州西湖，早已列入世界文化遗产。这座城市被连绵无垠的群山裹挟着湖山胜概，形成一个闲适宜居的桃花源，引得各方宾客纷至沓来。中秋之夜，登吴山之顶，眺望四周城郭，尽是人间天堂。正如明代徐渭所云："八百里湖山，知是何年图画；十万家烟火，尽归此处楼台。"

政通人和，百业俱兴，如今杭州政府非常重视经济、文化方面的建设，为此投入了大量的资金和人力，使城市建设以及公共交通设施居国内前茅，为世人所称道。并且杭州拥有中国美术学院，为传统中国画的重镇，同时还有国家重点美术馆浙江美术馆。美中不足的是，近年来城市的过度扩张和重复建设所造成的环境污染，给人们增添了些许忧虑与不安。这一切应该引起相关部门的警觉和重视，以无愧于这座历史文化名城曾受到的赞许——"世界上最美丽华贵之天城"。

　　余自垂髫之年，受家庭熏染，颇喜丹青；1963 年就读于严州中学，上学途中常去图书馆阅读书刊，久坐不倦，虽看杂书亦有收获，得益一二，思忖自语，憧憬昔日马克思在伦敦大不列颠博物馆撰写《资本论》时地板磨成坑之景，虽幼稚而有趣；后赴北大荒耕耘，随带书籍一箱，《复活》《斯巴达克斯》《孙中山选集》《共产党宣言》等书尽入囊中。东北白山黑水、五谷杂粮养吾浩然之气。说来好笑，花甲之年，再读老庄、宋明理学，浸淫笔墨之际立誓做一学童，欲沧海之中以求一粟。迄今恍惚半世，欲效"明贤纵乐琴书图画，代去杂欲。子既亲善，但期终始所学，勿为进退"。（荆浩《笔法论》）爬梳剔抉，发白齿摇，栖居书斋，既无名家"日进斗金"之富，亦乏香车宝马之奢。终日阅书不倦，却无倦忌与愁悲之色，若以颜子、子产二者，吾宁择颜子为楷模，终身无悔。北大荒十年耕读生涯磨砺意志，万里河山之旅激荡心扉，中华典籍孕育宠辱不惊之气概。今居南宋皇城西子湖畔，却与"浙派"无涉。昔清明之际扫墓，至故乡诸暨同山乡唐仁村，此地山清水秀，人杰地灵，且杨维桢、王冕、陈洪绶为同里，且思奋起，卓尔不群，遂写《高古奇骇赞"三贤"》以记之，高华之气，得简净至纯之笔墨，亦为心性之外露与物化，画之天趣与真情。

　　史载，鲁迅藏书中存有三本陈老莲的书。《九歌图》中"屈子行吟"所描绘的屈原清癯、孤傲之影栩栩如生。诗之灵魂使陈氏简约之笔墨，神形毕现。《水浒叶子》里的梁山好汉，匪气颇浓，放荡不羁之性格立马显现。其笔下山水既无北宋坚韧与南宋刚猛激拔，亦不类元人松散柔曲及松江派润湿，而兼清雅

秀润之致，刚柔相兼，披麻、斧劈互用，臻笔简墨淡之境，无意间显露空明无欲及舒缓之气，名之雅正。洪绶之笔墨笼自然之精气，凛然而有神光。

对于鲁迅，有学者论道："透出的是真人的气息……鲁迅厌恶中国园林中的小家碧玉，以及书画里的经学气。他的血气蒸腾，常常高悬于天幕之中，有驰跨纵横的潇洒。喜看大漠惊沙，也留连惊涛之魂。著文时神色幽默，玩天下于股掌之中。艺术者，乃人的天性与神思的互动。得之于天地之气，又出自于神灵之谷，于是高蹈于江湖之上，绿林之野。"[3] 鲁迅的生命体内有着颠覆周遭社会的叙事规则："我们所要求的美术家，是能引路的先觉，不是'公民团'的首领。我们所要求的美术品，是表现中国民族知能的最高点的标本，不是水平线以下的思想的平均分数。"[4] 此言字里行间，折射出他浸淫魏晋士风深矣，标示其希冀于当代艺人，应以民族精英自居，无愧于大中华之传统。

笔者秉承"独立不惧，群居不倚"和"读万卷书，行万里路"之旨，走遍世界五大洲，国内三十四个省区市，或登山涉水，探访名胜古迹，或参观博物馆藏品，乐此不疲，持之以恒。今天中华民族即将完成复兴的伟大使命，作为其中的一员，备感欣慰和自豪。日月如梭，敝人忽忽已届古稀之年；历时一年，夜以继日，草成此卷，名曰《南宋绘画史》，以此为志。

2018 年 7 月 8 日初稿于杭州九龙山庄栖溪苑
2018 年 9 月 4 日定稿于澳大利亚、新西兰旅次
2023 年 5 月 18 日修订于杭州九龙山庄栖溪苑

注释：

1. 钱穆：《国史大纲》（上），北京：商务印书馆，2010 年，第 501—502 页。
2. 潘天寿：《中国绘画史》，上海：上海人民美术出版社，1983 年，第 114 页。
3. 孙郁：《鲁迅藏画录》，广州：花城出版社，2008 年，第 6 页。
4. 孙郁：《鲁迅藏画录》，广州：花城出版社，2008 年，第 7 页。

目录

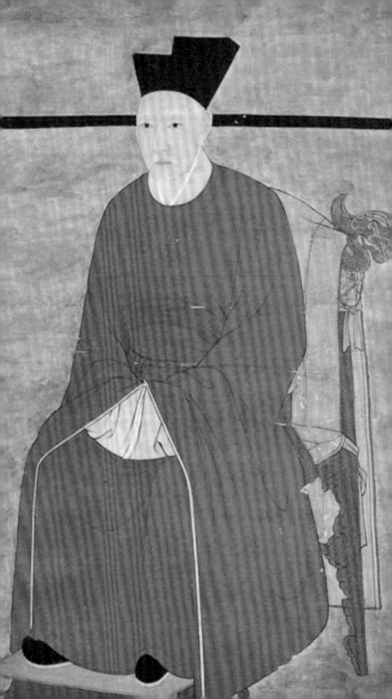

1

以文治国维国祚
——国史新论

众所周知，宋朝是中国封建社会里国祚最长的朝代，同时以创造了最为璀璨的文化而著称于史。

就古代中国而言，朝代的更替也意味着制度的变革。宋太祖（图1）建立宋朝，由此推动了传统文化的转变和发展。宋代以文臣治国的方略，自宋太祖肇始。《宋史·文苑传序》载："艺祖（宋太祖）革命，首用文吏而夺武臣之权。宋之尚文，端本乎此。"宋朝扭转了唐朝武人理政藩镇割据的局面，随之而来

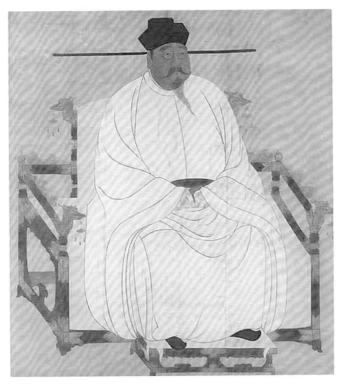

图1　佚名　宋太祖坐像

的文官制度掀起了传统文化整体的复兴。宋朝文化在哲学、文学、史学等诸多领域，虽由唐朝的文化积累而成，但对前朝有着传承和超越。尤为值得注意的是，宋代理学的开山祖如周敦颐、张载、程颢、程颐、朱熹等，整合个人修身、伦理道德、形而上学与历史哲学，恢复了儒学的生机，传承了儒家道统。南宋上承北宋，下启元明。理宗朝时，程朱理学被正式确定为正统思想和官方哲学，统领元、明、清思想和学术领域达七百多年，对中华文明和世界文明产生了重大的影响。其影响波及日本、朝鲜以及毗邻的东南亚国家的意识形态。

宋朝士夫是中国和东方乃至全世界最好的知识分子典范。所谓士夫是对社会地位和声望较高的官吏和知识分子的称谓。他们既是国家政治的参与者，也是传统文化艺术的传承者和创造者。面对权力和财富，他们毫不动心，非常自信，知晓自己的生命中有着比权力和财富更高的价值所在。读圣贤书，所学何事？读书的目的是寻求生命存在的意义和价值，让自己有一种智慧去体验生命中的愉悦。例如佚名《文人自画像》（台北"故宫博物院"藏）（图2），图中屏风上挂着士夫自己的画像，表现出其在潇洒雅逸的生活中，注重自我存在的价值与意义。

南宋虽说是一个偏安政权，国土面积只有北宋的五分之三，却拥有6000余万人口。虽外患频仍，先后遭受了女真和蒙古的侵略，但南宋军民与之展开英勇顽强、不屈不挠的武装斗争，仅靠薄弱的军事力量和匮乏的财力，帮助统治者维持了长达一百五十二年（1127—1279）的统治。经济上，南宋在连年岁贡不断、赋税沉重的状态下，仍然保证了经济的繁荣和生产的

图 2　佚名　文人自画像（局部）

持续发展，总体水平远超唐朝和北宋，成为与六十几个海外国家有着广泛贸易往来的大国。

南宋时期，民族矛盾异常尖锐，国家长期遭受金朝的讹诈、掠夺，以及蒙古军团的侵犯。南宋王朝有苟且偷安、一味求和的一面，但同时也拥有爱国将帅尽忠报国，且其政权注重内治是一大亮点。以宋高宗为首的主和派，向女真贵族屈膝投降、纳贡称臣，消极抗战。但是，南宋统治集团也不乏收复中原的愿望，同时也涌现了如李纲、岳飞、文天祥等为代表的忠臣和将领。南宋军民屡经挫折，或胜或败，终于抵御了南侵金军的进犯，在战乱深重的困境中站稳了脚跟。

第一节

南宋的战与和

北宋夺取天下，并未统一全国，始终无法收复燕云十六州，其所处之地居高临下、易守难攻，成为辽金长驱直入侵犯大宋的前沿阵地。外患之敌辽国，已先宋朝建国五十多年，新兴之国，气完力厚，兵马强悍。所谓燕云十六州，石敬瑭早已把它割赠给辽人。北部藩篱尽撤，当时的察哈尔、热河、辽宁，以及山西、河北的部分疆域，成为敌国的势力范围。而北宋建都开封，周边平野千里，无险可守。宋朝的边患之痛早已隐藏在唐、五代之时，从安禄山的藩镇割据一直延续下来，契丹频频南侵，前后足有五百年左右，其政权业已岌岌可危。此后，金国崛起，横扫汴京。"靖康之难"，高宗南渡，北宋终为金国所灭，重蹈辽国覆辙。

一、燕云十六州

燕云十六州的故事发生在北宋之前，北宋和南宋延续了这些故事，它们可以帮助人们理解和把握南宋历史的走向和定位。

一千多年前，中国北方出现了一个强大的游牧民族——契丹，即辽朝。它一出现就超越了原始阶段，以部落联盟的状态而存在。"契丹"的字面含义是镔铁，这个彪悍的民族控制着沿日本海北上直至库页岛及北海沿岸地区，外加贝尔湖，并跨越阿尔泰山脉，到达新西伯利亚，领域广阔。当时中国的中原及

其他五个上下衔接的朝代和十个割据政权，称为"五代十国"。"五代"的第二个朝代是后唐。后唐镇守太原的河东节度使石敬瑭反叛朝廷，协助辽军消灭后唐，坐上了后晋的龙椅。

为了表达对辽"父皇帝"的孝敬和回报，公元938年即辽天显十三年、后晋天福三年，石敬瑭把称作"燕云十六州"（大致就是现在的北京、天津、河北北部和山西北部等地）的大片国土割让给了辽朝。

史载，中原政权与北方的游牧民族是敌对的势力，经常产生大规模的武装冲突。燕云十六州位于地势险峻的长城一带，成为中原政府抵御北方入侵者主要的武装力量——骑兵的天然屏障。自从石敬瑭拱手相让燕云十六州之后，辽朝的铁骑纵横驰骋，北疆边防无险可守，成为中原政府以及后来的宋朝廷的最大隐患和心中抹不去的隐痛，万劫不复。尽管石敬瑭已经被钉上历史的耻辱柱，遗臭万年，但是此中潜伏着无尽的灾难，军民将面临的是生灵涂炭和国破人亡，于是宋王朝以及爱国将领有了梦寐以求的期盼——收复燕云十六州。

二、"澶渊之盟"与"绍兴和议"

1. "澶渊之盟"后，南宋安定的局面维持了近一百二十年

原先"五代"的后周，周世宗北征收复燕云十六州中的莫、瀛、宁三州。宋太祖陈桥兵变，建立宋朝后，积攒钱财，争取赎回燕云十六州。宋太宗赵炅继位后，展开了进攻辽国的征战，雍熙三年（986），发动宋朝征战北部侵略者最大的战役，几经周折，以失败告终。直至宋真宗赵恒当政的景德元年（1104）九月，

萧绰和耶律隆绪率领20万大军南侵，抵达澶州（今河南濮阳），距离开封仅120公里。北宋朝野震动，群臣纷纷主张逃亡他地，只有宰相寇准力主御驾亲征。赵恒亲领大军即行北上，抵达澶州。宋国军民士气大振，同仇敌忾。势均力敌的两军相持不下，最终形成和议，这就是历史上有名的"澶渊之盟"。从此宋辽两国长期不断的武装冲突暂时结束了，中原地区百姓的和平生息得以保障，这种安定的局面维持了

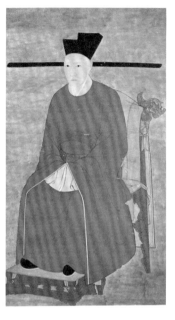

图3 佚名 宋高宗坐像

近一百二十年。"澶渊之盟"之后，收复燕云十六州的企望成为无法实现的梦呓。

2. 颇受争议的"绍兴和议"

绍兴十二年（1142）二月，何铸一行奉旨不远万里到达金国首都上京会宁府（今黑龙江阿城），向金熙宗完颜亶递交赵构（图3）的《誓表》。完颜亶十分满意赵构的投降书，并且为其准备了藩王应有的冠冕、衣袍及证书；同年三月，委派左宣徽使刘筈为江南册封使专程为赵构册封。金熙宗的册文全文如下：

皇帝若曰："咨尔宋康王赵构。不吊，天降丧于尔邦。丞浚

齐盟，自贻颠覆，俾尔越在江表，用勤我师旅，盖十有八年于
兹。朕用震悼，斯民其何罪。今天其悔祸，诞诱尔衷，封奏狎至，
愿身列于藩辅。今遣光禄大夫、左宣徽使刘筈等持节册命尔为帝，
国号宋，世服臣职，永为屏翰。呜呼钦哉，其恭听朕命。"（脱
脱等《金史》卷七七）

随后，金熙宗同意归还宋徽宗赵佶、显肃皇后、懿节皇后
的灵柩和赵构的生母韦氏。在完成赵构称臣的相关手续和宋金
疆界的勘分之后，"绍兴和议"最终宣告达成。

身为太上皇的金国，即和议主谋者在庆功会上表示：金国
的力量并没有那么庞大，依靠战争未必有胜算，现在却通过和
议不仅收获丰盛，而且约束南宋世服臣职，远远超过了预期的
目标。而南宋的赵构君臣将"绍兴和议"的最终达成视为一种
胜利，军民庆幸战争的结束，但欣喜之余不免夹杂着屈辱之情。
鉴于此次和议的投降意味十分浓重，南宋诗人刘望之赋诗曰："一
纸盟书换战尘，万巾呼舞却沾巾"，道出个中酸甜苦涩之意。

"绍兴和议"历来为史所诟病，甚至视为卖国条约。绍兴
十一年（1141）和议的要点：

（1）划定疆域：以淮河、大散关为界，以北属金，以南归宋；

（2）宋每年进贡银 25 万两，绢 25 万匹；

（3）宋向金称臣，接受金的封号。

和议与投降是两个完全不同的概念。投降意味着交出全部
主权乃至身家性命，如徽宗、钦宗之举。高宗的和议，反对投
降，他谴责"士大夫，不能守节，至于投拜，风俗如此，极为

可忧"。[《系年要录》卷一三五，绍兴十年（1140）五月戊戌]而当金军毁约再次南侵时，高宗立即下诏："敌人侵犯河南，已决策用兵"[《系年要录》卷一三六，绍兴十年（1140）六月壬戌]，在将帅的支持下保卫了疆域。就和议的内容分析，第一条和第二条分别丢失了唐、邓二州等土地，损失了财物，第三条向金称臣，较为难堪。实际上南宋表面上成了金国的藩属，但主权并无丧失，就如西夏分别向宋、辽、金称臣一样。

和议是战争双方妥协的产物，彼长此消，彼消此长。"绍兴和议"对于南宋而言，成为"中兴复国"的前兆和基础。如此一来，战争带来的重大牺牲和毁灭，至少可以暂告结束，人们开始在和平的环境中劳动和生活。南宋政权前后生存百年之久，甚至还能见到金军覆灭的惨状。

"绍兴和议"终止了伴随着南宋建立而持续了十多年的战争状态，促使备受战争折磨的社会进入一个较长时间的承平时期，使得南宋的政治、经济的发展获得良性的循环，物质条件得以改善，临安都城的市民逐渐形成个性鲜明的状态和态度。所谓"皇城根儿"市井生活的痕迹甚至在今天的杭州当地居民身上或多或少仍依稀可见。

"绍兴和议"作为中国历史上的重要事件，成为后世史学家关注的重点。尽管，主流对其评价持否定的态度，但是仍然有一些学者有着不同的解读和评价。

明代郎瑛指出，南宋朝初创期，国穷民贫，急于用兵会增加灭亡的机会。和议后能减除敌军的威胁，使百姓得以休养生息，社会长治久安。秦桧力主和议或许出于私心，但和议本身没有

错。(《七修续稿》卷三)

近代胡适、吕思勉、周作人等著名学者对于"绍兴和议"大致持肯定的评价。现代学界则对于"绍兴和议"的实质属于投降并无分歧,在中国人的价值体系中,投降是极为低下的行为,所以"绍兴和议"遭到否定,赵构低三下四地乞求和约投降的方式遭到人们的嘲讽和唾弃。

在南宋初期尚无足够军力和财力快速击退金军收复失地,以及可以通过和谈停止战乱的时候,让社会得以休养生息,百姓苍生得以恢复生活应为最明智的决策。美国汉学家罗兹·墨菲(Rhoads Murphey)曾写道,"绍兴和议"使南宋政权"得以集中经营长江流域和华南这片中国的核心地带……"。([美]罗兹墨菲《亚洲史》第7章)

三、南宋与金国的和与战

其时南宋军民同仇敌忾抵抗金兵的侵犯,宋臣也一致反对和议。只有秦桧,一方面深知金国的内情,一方面窥破高宗的隐私。绍兴八年(1138)的和议,高宗态度坚决,由于畏惧金兵,当下深恐金人拥立钦宗,于己不利,力主和议,故又重用秦桧,让其再登相位。

绍兴九年(1139),金兀术毁弃和约,执宋使,南侵河南、陕西,南宋形势非常危险。然而好勇善战的南宋军民在几次鏖战中大获全胜。如刘锜的顺昌之捷、吴璘的扶风之捷、岳飞的郾城之捷、刘锜等的拓皋之捷。更值得庆幸的是,韩世忠大败金兵于镇江,史载:"世忠以八千人与金兵十万相持凡四十八日,自是金兵不

复再有渡江之志，世忠一人，前后勇怯迥异，正为当时诸将于积败之后，渐渐神志苏醒、勇气复生之一好例。后世读史者专据如汪藻等疏，以建炎以前事态，一概抹杀绍兴之抗战，实为不明当时心理气势转变之情形。"[1]综前所述，南宋军民与金兵鏖战数年之久，僵持不下；纵说宋军虽一时不能恢复中原，直捣黄龙，但假如宋室上下决心抗战，金兵未必敢于再渡长江天险。可惜高宗自藏私心，对外不惜屈服，对内则务求安定。

宋室为何一味求和呢？个中难言之隐，可以从下面文字中窥知一二："高宗非庸懦之人，其先不听李纲、宗泽，只是不愿冒险。其后不用韩、岳诸将，一意求和，则因别有怀抱。绍兴十一年淮西宣抚使张俊入见，时战事方殷，帝问：'曾读《郭子仪传》否？'俊对以未晓。帝谕云：'子仪时方多虞，虽总重兵处外，而心尊朝廷。或有诏至，即日就道，无纤介怏望。故身享厚福，子孙庆流无穷。今卿所管兵，乃朝廷兵也。若知尊朝廷如子仪，则非特一身飨福，子孙昌盛亦如之。若恃兵权之重而轻视朝廷，有命不即禀，非特子孙不飨福，亦有不测之祸，卿宜戒之。'此等处可见高宗并非庸弱之君。惟朝廷自向君父世仇称臣屈膝，而转求臣下之心尊朝廷，稍有才气者自所不甘，故岳飞不得不杀，韩世忠不得不废。岳飞见杀，正士尽逐，国家元气伤尽，再难恢复。这却是绍兴和议最大的损失。……金人得此和议，可以从容整理他北方未定之局。一面在中原配置屯田兵，一面迁都燕京。中间休息了二十年，结果还是由金人破弃和约，而有海陵之南侵。南方自和议后，秦桧专相权十五年，忠臣良将，诛锄略尽。……人才既息，士气亦衰。高宗不惜用

严酷手段，压制国内军心士气，对外屈服，结果免不了及身再见战祸，亦无颜面再临臣下，遂传位于孝宗。孝宗颇有意恢复，然国内形势亦非昔比。"[2]

钱穆客观地分析了当时南宋的国力和军备并非不能完胜金兵。两国的情势与"靖康之变"前夕有所不同。

1. 将帅人才不同。靖康时，北宋承平已久，庙堂之相和方镇之将皆出童贯、蔡京之门，无可倚仗者。南渡时各位将帅，皆善战能胜之师，如韩世忠、岳飞等皆一时之良将。而金兵则老帅宿将，未能如其开国时之盛。

2. 南北地理环境不同。金国以骑兵胜，黄河南北均系平远旷野，为其所利。后至江淮，骑兵逐渐丧失优势。

3. 兵甲便习不同。金兵以骑兵胜，北宋防辽，常开塘溠植榆柳以限马足，又有拒马车、陷马枪等兵器，和平时久便松弛不用。熙宁时兵械精锐，称于一时，至徽、钦朝又滥恶，难以抵御塞外金兵的侵略。南宋军队中的韩世忠、岳飞精选军中勇健者扩充"背嵬军"，屡建战功。顺昌之战时，兀术责备诸将丧师无能，其部将曰："南朝用兵非昔比，元帅临阵自见。"兀术用"铁浮屠车"，刘锜将士以枪标掠其兜鍪，大斧断其臂，碎其首。岳飞以麻扎刀挥舞破阵，大获其胜。后人不能因南宋初期积弱而怀疑其后来强盛。金兵多用签军，大不如部族军之强悍。

4. 地方财力不同。北宋时财务日益集中，州郡厢兵籍归中央，地方无财力，难以应急。南渡以来，诸将擅兵于外，稍自揽权，财力渐充，兵势自壮，武臣握有兵权，宜于取胜。[3]

钱穆以为："自然，宋代若能出一个大有为之主，就国防根

本条件论，只有主动地以攻为守，先要大大地向外攻击，获得胜利，才能立国，才能再讲其他制度……自该无一是处了。其实中国自古立国，也没有不以战斗攻势立国的。秦始皇帝的万里长城，东起大同江，西到甘肃兰州黄河铁桥，较之宋代这一条拒马河，怎好相提并论呢？况且纵使是万里长城，也该采用攻势防御。所以终于逼出汉武帝的开塞出击。宋代军队又完全用在消极性的防御上，这固然是受了唐代的教训深，才矫枉过正至于如此。进不可攻，退不可守，兵无用而不能不要兵，始终在国防无办法状态下支撑。幸而还是宋代特别重视读书人，军队虽未整理好，而文治方面仍能复兴，以此内部还没有出什么大毛病。其大体得失如是。"[4]

宋建朝三百二十年（960—1279），是中国封建社会里国祚最长的一个朝代，也是封建文化发展最为辉煌的时期，对后世影响极大。

近代史学界对于"绍兴和议"有着不同的观点。有的学者认为，"绍兴和议"的消极影响小于积极意义，提出和议本身对于稳定南宋政局、求得喘息的时间，减轻百姓负担，恢复经济，均有积极的意义，虽然"绍兴和议"是一个投降和议，可是，其从客观上看也有着一定的积极意义。但也有学者认为，赵构和秦桧的屈己求和就是宋朝的耻辱，实际上就是投降，不存在以一分为二的方式来看待的余地。

第二节

"重文轻武"的国策

一、遵守祖训"重文轻武"

宋太祖赵匡胤奉天承运，创建大宋王朝，延续国祚三百十九年之久，史称盛世。明王夫之盛赞太祖厥功至伟、英才盖世："夫宋祖受非常之命，而终以一统天下，底于大定，垂及百世，世称盛治者……"（《宋论》卷一）赵匡胤自建隆年间改变唐末、五代的乱世。社会安定繁荣，超越汉、唐而接近商、周。这完全仰仗家法的檠括以及政教的熏陶，还要依靠士大夫的襄助。

钱穆在《国史大纲》中概述了宋初中央新政建立之初的情景。宋太祖在荣登帝位的第二年，即建隆二年（961），意识到军人操纵政权的危险性，于是采取"杯酒释兵权"的谋略，改革节度使把持地方政权的策略，分命朝廷文臣出守列郡，号"知州军事"。从此地方官吏均由中央任命；吏治、兵权、财赋三项完全脱离地方军权（藩镇）的分割，统一到宫廷，逐渐形成一个像样的中央政府。

宋太祖吸取唐末五代军阀割据的教训，设计并且推行了一整套君主独裁的政治制度，军权、政治、财权、司法权统归朝廷。北宋前期虽然保留了前朝的三省六部，却削弱了其主事权，使其变成一个闲散的机构；削弱了宰相的权力，以中书门下取代三省，称宰相为中书门下平章事；另设参知政事，名为副相；设立枢密院主管军事，与中书门下分管文、武大权；三司作为分管财政的最高机构，长官三司使号计相。百官臣僚的权力相

继分散，皇权得以进一步增强，虽然以后的管制曾有过不同程度的改革，但是总体法制不变。

面对对外有强敌辽、金、西夏围堵的危机，宋政权依然牢记"攘外必先安内"的祖训。但不能再让军人掌握政权，此是宋王室历世相传的家训。优待士大夫，让文人压在武人之上，宋代如此优奖进士，无非想转移社会风气，把当时积习相沿、骄兵悍卒的世界，渐渐转换成一个文治的局面，提高文官的待遇，使其不至于面对武官相形见绌。我们应该看到，宋代实行中央集权、重文轻武政策的同时，随着贵族政治的崩溃，科举制度只重考试而不讲门第，平民文化逐步昌盛，庶民地位得到提升，宋代具有某些前所未有的民主色彩。

二、以文制武

重文轻武、文官节制武将、极力压制军队在国家权力中的比重，是宋朝总结汉唐灭亡的教训所得的策略，即使安全没有保障，也不做变更。在承受不断的外患和内乱时，这或许成为一种矛盾：收权则外患，放权则内乱。王夫之《宋论》卷一载："太祖勒石，锁置殿中，使嗣君即位，入而跪读。其戒有三：一、保全柴氏子孙；二、不杀士大夫；三、不加农田之赋。"保证"不杀"士大夫，应该是宋代文臣的地位高于唐、五代的具体表现。

宋朝是科举制度发展的黄金时代。昔日宋太祖为了改革科举弊端而躬亲临试，创立殿试制度，以决定士子的进退，在加强皇权的同时，笼络文人士子之心。重视考试而轻视门第，促使科举真正面向草根平民。当时录取人数相当于唐朝的十倍

以上，还制定了相关规定，严禁营私和舞弊，这成为清除贵族垄断政治的重要手段。

历来史学家都认为，宋代文化的兴盛，应该归功于宋王朝"重文轻武"的国策。宋太祖是以掌握军权而夺取政权的，深知将帅篡夺之祸必须加以防范，所以他在即位后不久，就解除了与他同辈分的几个将帅的兵权。他把文臣的地位摆在同等级的武臣之上，则是希望借此起到牵制的作用。此时的军队好像一个烫手的山芋，很难合理地处置。钱穆分析道："所以整个宋代，都是不得不用兵，而又看不起兵，如何叫武人立功？宋代武将最有名的如狄青，因其是行伍出身，所以得军心，受一般兵卒之崇拜，但朝廷又提防他要做宋太祖第二，又要黄袍加身，于是立了大功也不重用，结果宋代成为一个因养兵而亡国的朝代。然而宋代开国时，中国社会承袭唐末五代，已饱受军人之祸了，所以宋代自开国起就知尚文轻武。……直到南宋……因此过了百十年，能从唐末五代如此混乱黑暗的局面下，文化又慢慢地复兴。后代所谓宋学——又称理学，就是在宋兴后百年内奠定基础的。这一辈文人，都提倡尊王攘夷，明夷夏之分，又提倡历史传统，所以中国还能维持，开辟出自宋以下的下半部中国史，一直到现在。……须知有许多毛病，还该怪唐代人。唐代穷兵黩武，到唐玄宗时，正像近代所谓的帝国主义，这是要不得的。我们只能说罗马人因为推行帝国主义而亡国，并且从此不再有罗马。而中国在唐代穷兵黩武之后仍没有垮台，中国的历史文化依然持续，这还是宋代人的功劳。我们不能因它太贫太弱，遂把这些艰苦一并抹杀。"[5]

宋太祖实施"重文轻武"的国策促使宋王朝延续三百年之久。王夫之以为:"古之言治者,曰:'觌文�武'。……其竞之也,非必若汉武、隋炀穷兵远塞而以自疲也。一室之栋,一二而已,槉、栌、棳、栭,相倚以安,而不任竞之力。"(《宋论》卷十五)一个国家要武力强大,不是要像前代帝王穷兵黩武以致疲惫。加强足够的军备和严格的训练,就像支撑房子的立柱,几根足已。王夫之对"macro武"做了深刻的解读:macro并非销毁之,而是藏之固、用之密,密不是秘密、隐秘,而是周密,就是善于合理地使用军事武装和力量。宋王朝历来"重文轻武",一直猜忌、压制武将,军力薄弱,一再败于异族,最终不能生存,这是一个沉痛的历史教训。

有人会问:为什么宋朝以士大夫为代表的文官集团与皇权形成均势平衡的局面?概括地说,首先是因为宋朝帝王本身的文明与克制;其次是因为宋朝士大夫有以天下为己任的政治自觉和抱负,文官集团自身力量壮大,自然当仁不让地要求"共治天下";最后才形成了宋朝君主与士大夫共治天下的共识,即君臣各守职责、互不相侵的制度和格局。

宋朝的经济、科技、文化均已达到华夏历史上的巅峰,可是一直以来,后世国人多以汉、唐为傲,讲到宋朝不贬即批,以为"积贫积弱"。海外汉学家对中国宋朝评价最高,例如美国高校采用的历史教材《中国新史》(China: A New History),内文宣称"中国最伟大的朝代就是北宋和南宋"(China's Greatest Age: Northern Song and South Song)。为什么会有如此截然相反的评价呢?海外学者能够以超然的心态评价一个王朝的文明程

度，这彰显出宋朝的伟大之处；而国人更看重国家的命运和强盛。殊不知，汉、唐和宋朝是华夏民族治理中国的时代，在历史上称为治世，而宋朝成为中华文明的巅峰时期。王国维说："天水一朝人智之活动与文化之多方面，前之汉唐，后之元明，皆所不逮也。"陈寅恪也以为："华夏民族之文化，历数千载之演进，造极于赵宋之世。后渐衰微，终必复振。"尚气节而羞势利，天水一朝之文化，竟为中华民族永远的瑰宝。

南宋之所以能够成功抗金并与其对峙百年之久，是因为南宋军民同仇敌忾、奋力抵抗，宋高宗凝聚各路人马御敌。宋朝的悲剧是因其正好遭遇北方草原民族最强盛的时期，它早已不是汉唐时的部落文明，而是已经形成初步的国家建制。南宋后期，蒙古军团荡平西辽仅用一年的时间；征服斡罗斯联盟，消灭木剌夷国、黑衣大食花费不足五年；覆灭西夏用了近十年；彻底摧毁大金帝国用了二十几年的时间；最后征服南宋却花费了近乎半个世纪的时间。由此可见，南宋王朝与军民在无天险御敌等劣势之下，创造了长时间御敌的神话。

第三节

宋朝的国政和边患

一、衰弱的国防和边患

汴梁开封作为国都，位处平原，四边均无险阻可资屏蔽，这地形在战略上极为不利。太祖、大臣曾打算西迁洛阳，但为何迁都之议始终没有实施？倘若从宋朝军制的根本原则，或者敌所在地经济及地理形势分析，就能明白宋都不能迁离他地的理由。其一，在重内轻外的原则下，禁军的一半以上及禁军的家属大部分集中在京畿。自唐末以来，政治势力由西向东转移，汉唐盛时关中盘地的经济繁荣和人口密度也向"华北平原"转移。汴梁作为平原的交通枢纽，有运河直通长江，随之成为全国的经济中心。其二，宋朝的外敌在北部，边防重地为中山、河间、太原三镇。契丹则是新兴之国，气完力厚，宋太祖务必厚集其力以应付之。在重内轻外的原则下，平常的兵力集中在首都，而不能在其他任何地方，都城非建在接近边防重镇而且便于策应边防的地点不可，而开封符合这个条件。

钱穆总结了宋初对外积弱不振的几个原因："至太宗时，江南统一，再平北汉，而终于不能打倒契丹，这是宋室唯一主要的弱征。宋代建国本与汉唐不同。宋由兵士拥戴，而其建国后第一要务，即需裁抑兵权。而所借以代替武人政治的文治基础，宋人亦一些没有。北方的强敌，一时既无法驱除，而建都开封，尤使宋室处一极不利的形势下。藩篱尽撤，本根无庇。这一层，

宋人未尝不知。然而客观的条件，使他们无法改计。大河北岸
的敌骑，长驱南下，更没有天然的屏障，三四天即到黄河边上，
而开封则是豁露在黄河南岸的一个平坦而低洼的所在。所以一
到真宗时，边事偶一紧张，便发生根本动摇。幸而寇准主亲征，
使得有澶渊之盟。然而到底是一个孤注一掷的险计。此后宋辽
遂为兄弟国，宋岁输辽银十万两，绢二十万匹。自是两国不交
兵一百二十年。宋都开封，不仅对东北是显豁呈露，易受威胁，
其对西北，亦复鞭长莫及，难于驾驭。于是辽人以外复有西夏。"6

二、宋朝的地方政府

钱穆分析宋朝的地方政府："所谓宋代的中央集权，是军权
集中，财权集中，而地方则日趋贫弱。至于用人集中，则在唐
代早已实行了。惟其地方贫弱，所以金兵内侵，只中央首都（汴
京）一失，全国瓦解，更难抵抗，唐代安史之乱，其军力并不
比金人弱，唐两京俱失，可是州郡财富厚，每一城池，都存有
几年的米，军装武器都有储积，所以到处可以各自为战，还是
有办法。宋代则把财富兵力都集中到中央，不留一点在地方上，
所以中央一失败，全国土崩瓦解，再也没办法。"7

宋朝政治体制上的三个弱点："第一个中央集权过甚，地方
事业无可建设。……宋代的政制，既已尽取之于民，不使社会
有藏富；又监输之于中央，不使地方有留财；而中央尚以厚积闹
穷。宜乎靖康蒙难，心脏受病，而四肢便如瘫痪不可复起。第
二是宋代的谏官制度，又使大权揫集的中央，其自身亦有调转
不灵之苦。……其三尤要者，为宋代相权之低落。宋代政制，

虽存唐人三省体制，而实际绝不同。宋初宰相，与枢密对称'两府'，而宰相遂不获预闻兵事。……又财务归之三司，亦非宰相所得预。……宰相之权，兵财以外，莫大于官人进贤，而宋相于此权亦绌。"[8] 在谈到宋代的科举考试制度，选择人才的利弊时，钱穆论道："……门第家训也没有了，政治传统更是茫然无知。于是进士轻薄，成为晚唐一句流行语。因循而至宋代，除却吕家韩家少数几个家庭外，门第传统全消失了。农村子弟，白屋书生，偏远的考童，骤然中式，进入仕途，对实际政治自不免生疏扦格，至于私人学养，也一切谈不上。……宋代则因经历五代长期黑暗，人不悦学，朝廷刻意奖励文学，重视科举，只要及第即得美仕，因此反而没有如唐代般还能保留得两汉以来一些切实历练之遗风美意。这些都是宋代考试制度之缺点。"[9] 总而言之，考试似乎只能选拔人才，未能培养人才。宋朝兴办教育，力图改变考试内容为经义，反对诗赋一类的风花雪月。王安石哀叹地说，本欲变学究为秀才，却不料转变秀才为学究，传统"切实历练"的遗风丧失殆尽。

三、辽、金、夏的兴起

中国北部边塞各民族，初始极为野蛮，经过许多年的历练，其政治、兵力和社会逐步开化，崭露头角。应该说这并非其部落中个别伟人所能作为的，应该归功于其部落逐渐进化的结果。辽、金、夏的崛起，就是一个明显的案例。

现在的内蒙古、河北一带，自秦、汉至唐，均系中国的郡县，地处边陲。杂居在这区域中的各民族，主要是鲜卑。两晋之际，

鲜卑部落侵入内地，独有居住于西辽河上游的契丹族，仍旧没有迁移。南北朝时，契丹曾为高句丽所破。隋、唐时仍然积弱不振。唐末时，其部落首领耶律阿保机趁势而出，即为契丹太祖，始并八部落。并于916年，代遥撵氏，成为契丹的君长，于是太祖东征西讨，东灭渤海，服室韦，西服黠戛斯，又征回鹘，至于河西，战果辉煌。辽国南与宋政权接壤，俨然成为北方疆域辽阔的一大国家。

金国的祖先，即为古代的肃慎，隋、唐时的黑水靺鞨。宋以后的女真、渤海强盛时，靺鞨役属于其下。渤海亡后，改称女真。金朝王室的始祖是高丽人，名函普，入居生女真的完颜部，劝解部人和他部的争斗，娶其六十未嫁之女，遂为完颜部人。后来经历多年的演变，女真民族逐渐有了统一的愿望。景祖始受辽命，为生女真部族节度使。其三子相继袭职，直至世祖之子太祖，遂有叛辽之举。女真人初始颇为野蛮，自渤海之国，逐渐开化。历经高丽人的启发，民族自负之心逐步上升。女真人的强悍，并非辽国能敌，自景祖以来，诸部统一，野心日益膨胀。金太祖利用辽人诸部怨恨天祚帝的荒淫之事，于1114年发动了叛辽战争，一举拿下咸州、宁江州、黄龙府。1121年，再举进兵，攻陷辽国上京、中京、西京，势如破竹，直下南京。金太祖死后，弟太宗立，完胜辽军，1125年，擒获天祚帝，辽亡。

西夏为党项族部落，唐太宗时归化中国。其酋长姓氏拓跋氏，后裔思敬，以讨黄巢之功，赐姓李，为定难节度使。世有夏、银、绥、宥、静五州。传八世，主继捧，以宋太宗时来降，尽献其地。而其族弟继迁反叛宋朝，历年侵犯边关不断。后又西征回鹘，

取河西，地盘日益扩大。1032 年，德明子元昊继位后又反叛，直至 1042 年才与宋国平息言和。元昊定官制；造西夏文字；设立蕃、汉两学；区分郡县；分配屯兵。位于边陲的西夏，粗具立国的规模，颇为可观。

四、蒙古军团的铁骑军刀横扫欧亚大陆

在北宋塞外的辽、西夏、金三国鼎立之际，蒙古尚处于弱势。南渡临安之时，蒙古还在给女真族当奴隶。北宋拖垮了契丹，南宋拖垮了女真，然而最终为蒙古所灭。此时的蒙古被称为"草原狼"，处于"草原生态"的顶端，以其处于巅峰的草原部落武装纵横欧亚大陆，创造了惊人的战绩，征服了人口近亿的泱泱大国。

蒙古军队的崛起，仰仗着他们的勇敢、冒险、好战的禀性以及骁勇善战的战马。掠夺就是他们谋生和壮大的手段，几近"生存本能"。作为蒙古帝国超群绝伦的"头狼"，成吉思汗有着无师自通的军事天赋，创造了军国体制——"千户制"。它打破部落编制，对所有臣民进行户口登记，纳入"军民合一"的组织结构中。部落贵族充任国家官吏。一有战事，蒙古部落初始的 70 万军民，转身即为 70 万蒙古铁骑。此时的欧亚大陆，全民皆兵的蒙古军团刀锋所指之处，无不望风披靡，一败涂地。

蒙古联络守兵合围，金哀宗败走蔡州，金国灭亡。就蒙古兵团征服各地的状态而言，他们以为，只有中原是最强韧、最难啃的一处。自绍定元年至六年（1228—1233），蒙古人用了六年的时间打下汴京。紧接着他们采用大迂回的战略，避开宋军

主力，先从西康绕攻大理，再回头进攻荆州和襄阳，耗时六年；自度宗十年（1274）起，又耗时六年最终灭宋，由此可见南宋军民抗金的韧性所在。中原疆境辽阔，遍地崇山峻岭，天然的形势，极其壮伟，列城相望，百里之间就有一座城池。假如没有刘整、吕文焕等的投降，宋朝不致如此快速地崩溃。

南宋凭借薄弱的军事力量、较强的经济实力、深厚的文化底蕴及军民同仇敌忾的精神，与元军周旋了四十五年之久，直至覆灭，可谓世界抗元战争史上的奇迹。

公元1278年，风雨飘摇中的南宋王朝终于在铁骑军团的扫荡下，完成它的历史使命。尽管元朝统治中华大地历时九十七年，但蒙古官员仍然抱以一种"游牧"的心态，狼性征战、野蛮治理的思维模式。他们似乎没有把它看成一个国家，而是将其视为狩猎场和敛财的场所。

第四节

宋高宗的生平、褒奖与贬损

一、高宗赵构的身世

宋大观元年五月二十日（1107年6月12日），赵构生于东京。其是宋徽宗赵佶第九子，宋钦宗赵恒弟，生母为皇后韦氏。同年八月丁丑日，赐名为赵构，授定武军节度使、检校太尉，封蜀国公。大观二年（1108）正月庚申日，其被封为广平郡王。宣和三年（1121）十二月壬子日，进封为康王。赵构天性聪明，他每日能读诵书籍千余言，博闻强识。宣和四年（1122），赵构行成人礼，并搬到宫外的府邸。

北宋靖康元年（1126）春，金兵南下入侵开封时，他曾以亲王身份在金营中作为人质。当年冬，金兵再次南侵，他奉命出使金营，在河北磁州（今属河北）被守臣宗泽劝阻留下，得以免遭金兵俘虏，后受命为河北兵马大元帅率河北兵马救援京师。但他移屯北京大名府，继又转移到东平府，以避敌锋。

二、建炎南渡

宋高宗靖康二年（1127）五月初一，金兵俘徽、钦二宗北去后，赵构在南京应天府（今河南商丘）即位，改元建炎。南宋政权初建，赵构起用李纲为宰相，后又赶走李纲，同宠臣汪伯彦、黄潜善等放弃中原，从南京应天府逃到扬州。建炎三年（1129）旧历二月，金兵奔袭扬州，赵构狼狈渡江，经镇江府到杭州。苗傅和刘正

彦发动兵变，杀了一批宦官，逼迫宋高宗退位，史称"苗刘兵变"。
文臣吕颐浩、张浚和武将韩世忠、刘光世、张俊起兵"勤王"，
宋高宗得以"复辟"。他派使臣乞降，不要再向南进军。9月，
金兵渡江南侵，宋高宗即率臣僚南逃，十月到越州（今浙江绍兴），
随后又逃到明州（今浙江宁波），并自明州到定海（今浙江舟山），
逃到温州。

　　建炎四年（1130）夏，金兵撤离后，赵构回到绍兴府（今浙
江绍兴）、临安府（今浙江杭州）等地，后将临安府定为南宋的行在，
任命岳飞、韩世忠、吴玠、刘光世、张俊等人分区负责江、淮防
务。他把金朝派到南宋进行诱降活动的秦桧任为宰相。绍兴二年
（1132），高宗迁都杭州，南宋朝廷初步在江南一带稳定了局势。

　　绍兴十年（1140），各路宋军在对金战争中节节取胜时，宋
高宗担心将领拥兵自重，若迎回钦宗之后自己可能退位，遂下
令各路宋军班师回朝。

　　绍兴十一年（1141），赵构解除岳飞、韩世忠等大将的兵权，
向金表示议和的决心。不久，他又和秦桧制造岳飞父子谋反的
冤案，以"莫须有"的罪名将其加以杀害，遂同金朝签订了"绍
兴和议"，向金称臣纳贡，以换取金朝承认南宋在淮河、大散关
以南地区的统治权。赵构虽对秦桧日益猜忌，却纵容他专权跋扈，
排斥和打击主张抗战的臣僚。秦桧死后，赵构仍委任投降派万
俟卨、汤思退等奸臣掌权，坚守对金和议条款，每年除纳贡银
二十五万两、绢二十五万匹之外，送给金当权者贺正旦、生辰
等的礼物也"以巨万计"。

　　绍兴三十一年（1161）秋，金海陵王完颜亮大举南侵。随之，

海陵王渡江失败，为部下所杀。绍兴三十二年（1162）六月，宋高宗传位给养子赵昚。赵昚为宋孝宗，自称太上皇帝。

全国重点文物保护单位
宋六陵

图4 宋高宗陵寝"永思陵"——宋六陵

　　淳熙十四年十月乙亥日（1187年11月9日），赵构因病逝世于临安行在的德寿宫，时年八十一岁，谥号"圣神武文宪孝皇帝"，庙号"高宗"；淳熙十六年（1188）三月丙寅日，下葬于绍兴府会稽县（今浙江绍兴）上皇山（宝山）之麓。后人尊称为"思陵"。"永思陵"（图4）即"宋六陵"（主要指南宋高宗永思陵、孝宗永阜陵、光宗永崇陵、宁宗永茂陵、理宗永穆陵、度宗永绍陵，也包括北宋哲宗皇后孟氏、徽宗与南宋皇后以及皇室大臣的陵墓），位于今浙江省绍兴市越城区皋埠镇攒官村。

三、赵构的褒奖与贬损

　　赵构（1107—1187），字德基，宋徽宗赵佶第九子，宋钦宗赵恒弟。高宗身披"中兴"之名，在位长达三十六年。

　　据《宋史·高宗本纪》卷三十二载：

　　赞曰：昔夏后氏传五世而后羿篡，少康复立而祀夏；周传九世而厉王死于彘，宣王复立而继周；汉传十有一世而新莽窃位，光武复立而兴汉；晋传四世有怀、愍之祸，元帝正位于建邺；唐

传六世有安、史之难,肃宗即位于灵武;宋传九世而徽、钦陷于金,
高宗缵图于南京:六君者,史皆称为中兴而有异同焉。……高
宗恭俭仁厚,以之继体守文则有余,以之拨乱反正则非其才也。
况时危势逼,兵弱财匮,而事之难处又甚于数君者乎?君子于此,
盖亦有悯高宗之心,而重伤其所遭之不幸也。

　　"赞"语肯定宋高宗为六名"中兴"君主之一并给予"恭
俭仁厚,以之继体守文则有余,以之拨乱反正则非其才"的评价,
怜悯其所处时危势逼、兵弱财乏的窘境,有甚于汉武帝、唐肃
宗之际。作为"有史以来六位中兴之主"(可能有过誉之嫌),
在南宋处于"时危势逼,兵弱财匮,而事之难处又甚于数君者乎"
的形势之下,高宗能够维持残局,实属不易。史载高宗:"资性
朗悟,博学强记,读书日诵千余言,挽弓至一石五斗。"(《宋
史·高宗本纪》卷二十四)

　　南宋于绍兴十一年(1141)十一月与金国达成"绍兴和议",
向金称臣、割地、纳贡。作为一代帝王的赵构,重用秦桧,杀
害岳飞,承受着历史裁决"恬堕猥懦,坐失事机……偷安忍耻、
匿怨忘亲"的谴责与批评。

　　1. 勤政爱民的赵构

　　《宋史》充分肯定宋高宗赵构作为中兴之君,恭俭仁厚,
具备继承政权和维持国家法度的能力,可是缺乏拨乱反正的才
能。赵构不顾国仇家恨、偷安忍辱的行为,必将受到后世的非
议和讥诮。明代王夫之批评得最为严厉,直言:"高宗之畏女直
也,窜身而不耻,屈膝而无惭,直不可谓有生人之气矣。"(王

夫之《宋论》卷十)

"绍兴和议"后，南宋的半壁江山得以延续，天子受命中兴，成就卓越，南宋已经进入短暂的"盛世"，这是有目共睹的事实。百姓重获安定平和的生活，于国于家均有益处，然有损于赵构的名声。

勤政爱民是宋高宗的吏治理念，他能够充分尊重臣下百官，从不纵容官吏掠夺和挥霍百姓的血汗，并且身体力行。

绍兴二年（1132），赵构下诏，把宋太宗赵炅修正确定的官员训诫《戒石铭》重新刊刻于石上，并拓印墨本遍赐州县官员，作为警示：

尔俸尔禄，民膏民脂；

下民易虐，上天难欺。

宋太宗皇帝御制的《戒石铭》选用了黄庭坚的字体刻就，其法书苍劲挺拔，正气凛然，观者看后肃然起敬。

有关高宗勤政爱民、清廉节俭、以身作则的事例，史书常有记载。宋周辉记曰：

高宗践祚之初，躬行俭德，风动四方。一日语宰执曰："朕性不喜与妇人久处。早晚食，只面饭、炊饼、煎肉而已。食罢，多在殿旁小阁垂帘独坐。"设一白木桌，置笔砚，并无长物。又尝诏有司，毁弃螺填椅桌等物，谓螺填淫巧之物，不可留。仍举："向自相州渡大河，荒野中寒甚，烧柴，借半破瓷盂温汤、泡饭，茅檐下，与汪伯彦同食，今不敢忘。"绍兴间，复纡奎

画以记损斋，"损之又损"，终始如一，宜乎去华崇实，还淳返朴，开中兴而济斯民也。（《清波杂志》）

绍兴二年，修建康府行宫，以图进呈。被旨："可只如州治修盖一殿之费。虽未为过，而廊庑亦当相称，则土木之侈，伤财害民，何所不至。象箸之渐，不可不戒。"由是制度简俭，不雕不斫，得夏禹卑宫室之意。（《清波杂志》）

宋高宗驻跸前曾简单地整治过所用宫殿。史载中的紫宸殿、大庆殿、明堂殿、集英殿、重拱殿、文德殿等仅为一座宫殿而已。

历经了外患和内忧，南宋统治者并不算最奢侈的。就孝宗而言，其节俭的生活为历代帝王中所罕见。（《朝野杂见》甲集卷一《孝宗恭俭》）据说宁宗在位三十一年间，竟然没有一次西湖宴游。（叶绍翁《四朝闻见录》丙集《宁皇御舟》）那么，所谓凤凰山麓"君相纵逸，耽乐湖山"的说法不攻自破，不能以偏概全。高宗、理宗在早年的生活也比较节俭。

绍兴十五年（1145）正月，宋高宗下诏仿仿东京汴梁旧制，在临安城嘉会门外南四里（今玉皇山南麓）划拨良田，开辟了皇帝象征性耕作的"籍田"。南山胜迹有"宋籍田，在天龙寺下，中阜规圆，环以沟塍，作八卦状，俗称'九宫八卦田'，至今不紊"（田汝成《西湖游览志》）。第二年正月，朝廷举行皇帝亲耕仪式。赵构皇帝穿戴祭祀大典的礼服礼冠，祭祀农神后稷，然后更换通天冠、绛纱袍前来耕作。乐队奏乐之时，宋高宗亲执犁行"三推一拨"之礼，以祈求农事丰收，并劝导臣民重视农桑。高宗

扶犁耕作，来回往返九次，随后朝廷宰执和大臣轮番下田耕作。及至 20 世纪 80 年代，因民生之需，部分农田改为水塘，以获渔利。时光轮转，公元 2007 年，杭州西湖风景名胜区着力整治遗址环境，建立"八卦田遗址"，"为国之数，务在垦草"，它承载着中华文明古国以农立国的根本思想，更兼有山川、风物、人情之美，为杭州一大胜景。

描绘有南宋皇帝赵构在文武百官的簇拥下扶犁耕作情景的《亲耕籍田图》，此图共分为六个段落：①昭告天下，来年亲耕；②择定吉日，先祭神农；③礼前一日，帝赐谷种；④左相率众，先赴籍田；⑤圣驾亲临，臣民恭迎；⑥太常奏请，即时行礼。

2.赵构的畏金心态

赵构及大臣黄潜善、汪伯彦等人自动放弃应天府，迁都扬州，后由镇江转往杭州，他们始终奉行逃跑的"政策"。史学家邓广铭分析了当时的形势："在被追逼得穷蹙无计的情况下，赵构仍然执迷不悟，不知翻然改悔，去号召和组织各方面的力量，从事对金的抵抗，反而在这一年内几次三番地奉书给金国的军事首脑粘罕，向他乞哀，更加死心塌地地要把国家民族的独立和主权拱手奉献给金人。他在一封乞哀信中竟至说出了这样的话：'古之有国家而迫于危亡者，不过守与奔而已。今大国之征小邦，譬孟贲之搏僬侥耳，以中原全大之时，犹不能抗，况方军兵挠败、盗贼交侵、财贿日腹、土疆日蹙。若偏师一来则束手听命而已，守奚为哉！自汴城而迁南京，自南京迁扬州，自扬州而迁江宁。建炎三年之间无虑三徙，今越在荆蛮之域矣。所行益穷，所投日狭，天网恢恢，将安之耶！是某以守则无人，

以奔则无地，……此所以朝夕鳏鳏然，惟冀阁下之见哀而赦己也。……前者连奉书，愿削去旧号，……是天地之间皆大金之国，而尊无二上，亦何必以劳师远涉而后为快哉！'（据《建炎以来系年要录》卷二六，建炎三年（1129）八月丁卯记事附注所录《国史拾遗》摘引）在赵构的臆想中以为，既然表现了这样一副可怜相，就应当可以打动粘罕的慈悲心肠了吧；既然自动付出了这样高的代价，就应当可以满足女真贵族的贪欲了吧……"[10] 可是金国首领根本不理睬赵构的乞哀，一路穷追猛打，驱赶他们直至下海逃难。

为什么赵构会屈辱求和而毫无愧耻之心呢？史载："帝尝谓辅臣曰：'宣和皇后春秋高，朕朝夕思之，不遑宁处。屈己讲和，正为此耳。'"（陈邦瞻《宋史纪事本末》卷七十二）言下之意，赵构因思念母后远在金国，生死未卜，出此下策，与金议和，确有难言之隐。此外赵构曾在金军中充当过人质，目睹金军剽悍凶疾的现状，在他的内心深处一直隐藏着畏惧的心态，难以自拔。冰冻三尺非一日之寒，王夫之辨析道："高宗之畏女直也，窜身而不耻，屈膝而无惭，直不可谓有生人之气矣。……高宗为质于虏廷，熏灼于剽悍凶疾之气，俯身自顾，固非其敌。"（《宋论》卷十）

3. 武将跋扈的忧虑

宋朝历代皇帝对武将的防范有增无减，重文轻武、以文制武成为宋王朝的国策。当初宋朝的皇权就是太祖身为后周最高武将时，通过陈桥兵变轻而易举截获的。在南宋初建之际，内忧外患完全仰仗着武将来平定和抵御，其权力和势力急速膨胀。

南宋数位将帅均有抗命和不受节制的骄横跋扈的行为。

建炎四年（1130），当完颜昌进攻楚州时，枢密院使赵鼎欲派张俊驰援被拒，张俊极力推辞，不肯从命。刘光世经常畏敌避战，擅自退兵，不受调遣已成家常便饭。后来的"苗刘兵变"和"淮西军变"就是典型的例子。因此左宣议郎王之道曾上奏宋高宗指出："今日的军队隶属于张俊的称为'张家军'、隶属于岳飞的称为'岳家军'、韩世忠的被称为'韩家军'，互相视如仇雠，防如盗贼。自己不能奉公，惴惴然，惟恐他人奉公而得到好名声；自己不能立功惴惴然惟恐他人之立功而得到官爵。"（李心传《要录》卷137）可见当时各大将军的军队有私有化的倾向，南宋将帅之间缺乏合作，难以形成合理作战的格局。

朝廷对于韩世忠、张俊、岳飞等大将的兵权展开整顿，已经刻不容缓了。

其时，赵构早就意识到这个问题的严重性，一时找不到合适的机会解决军队的分权问题。这次，因为岳飞迟缓淮西战役而引发的事件，诏给事中范同献计献策，赵构决定借此彻底解决兵权存在的隐患，借助别有意图的庆功宴，解除将帅的兵权。绍兴十一年（1141）四月暮春时节，高宗盛宴招待韩世忠、张俊、岳飞，庆贺拓皋大捷，并论功行赏。赵构下诏：

以扬武翊运功臣、太保、京东、淮东宣抚处置使兼河南北诸路招讨使、节制镇江府英国公韩世忠，安民靖难功臣、少师、淮南西路宣抚使兼河南北诸路招讨使、济国公张俊并为枢密使，

少保、湖北、京西路宣抚使兼河南北诸路招讨使岳飞为枢密副使。并宣押赴本院治事。（《宋记》）

并且撤销三大将原先统帅的机构淮东、淮西、京湖宣抚司。

赵构成功地解除、夺取了三大将的兵权，古今史家往往把这形容为第二次"杯酒释兵权"。实际上，二者有着明显的差异，这是一次兵权的整合，使将帅从各自精心经营的军队中剥离出来，使各支军队不仅从番号上还在指挥模式上成为由朝廷统一指挥的部队。秦桧因筹划此次兵权的整合有功，由右相擢升为左相，封庆国公。

岳飞（1103—1142）（图5），字鹏举，相州汤阴（今河南安阳汤阴）人，南宋抗金名将，位列南宋中兴四将之一。他于北宋末年投军，从1128年遇宗泽起到1141年为止的十余年间，率领岳家军同金军进行了大小数百次战斗，所向披靡，"位至将相"。1140年，完颜兀术毁盟攻宋，岳飞挥师北伐，先后收复失地多处，又于郾城、颍昌大败金军，进军朱仙镇。朝廷却一意求和，以十二道"金字牌"下令退兵，岳飞被迫班师。1142年1月，岳飞因"莫须有"的"谋反"罪名，与岳云和部将

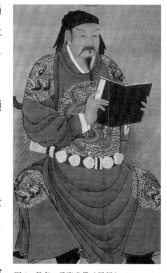

图5　佚名　岳飞坐像（局部）

张宪同被杀害。宋孝宗时岳飞冤狱被平反，改葬于西湖畔栖霞岭，追谥武穆，后又追谥忠武，封鄂王。

岳帅的命运历来深为人们痛惜，明代王夫之出于对君子之道的严格要求，婉转地批评了其处世稍有瑕疵，对于今天亦不乏警醒的作用："呜呼！得失成败之枢，屈伸之间而已。屈于此者伸于彼，无两得之数，亦无不反之势也……岳侯受祸之时，身犹未老。使其戢光敛采，力谢众美之名；知难勇退，不争旦夕之功；秦桧之死，固可待也。"（《宋论》卷十）将帅令誉加身，势必有招致皇上猜忌的危险。倘若岳飞能够韬光养晦，知难勇退，便能成万全之策。岳飞之死，可以说是朝廷中抗战派与投降派尖锐斗争的结局，正因为他坚持武力抗击金人，坚决反对卖国投降的和议而招惹秦桧和赵构的记恨，因而遭此毒手。显而易见，此事别有阴谋，与所谓制裁武将一事关系不大。岳飞以身殉职，成为中国历史上最著名的抗金英雄，他的死，大义凛然，重于泰山，万世敬仰。

4. 秦桧治理下的南宋社会暗无天日

绍兴元年（1131），秦桧初次拜相。赵构于绍兴八年（1138）二月下旬回到临安，次月初再次起用秦桧为右相兼枢密使，以加强主和的政治力量，又在绍兴十二年（1142）九月加封其为太师，并封魏国公。晋封的制词写道：

三公论道，莫隆帝者之师；一德格天，乃大贤人之业。救时真宰，为世宗臣。……心潜于圣，有孟轲命世之才；道致其君，负伊尹觉民之任。（徐梦莘《会编》卷212）

文中盛赞其身为帝王之师，尊贵无比，有拯救国家的功绩，堪比孟子和伊尹，赞颂之语无以复加，令人惊叹。

围绕着"绍兴和议"，宋与金又展开了一系列斗争。1137年，秦桧再次入相，处处挟其女真贵族代理人的威势要挟赵构，不惜一切代价，卖国投降。1138年，金国派遣"江南招谕使"，携带诏书，要求南宋取消国号和帝号，由金主册封赵构做藩属，而且要求赵构亲自跪拜在金使面前接受诏书，倘若照办了，即可送还徽宗灵柩，原属伪齐统治的地区转交赵构统治。

在秦桧的胁迫下，赵构竟然下谕，不顾一切地"欲屈己就和了"，完全满足了金国"不战而屈人之国"的愿望。

南宋朝廷上下臣僚群起反对这种卖国投降的活动，他们一致痛切指陈：金国不断地以"讲和"之计，松弛北宋的边防，索取巨额财帛，最后却消灭北宋。现今又故伎重演，麻痹宋人的斗志和同仇敌忾之心。倘若答应金国的无理要求，就能以尺纸之书毁灭南宋，后果不堪设想。

秦桧明知理亏，面对着满朝群情激愤的严厉谴责，他找不到合适的理由为自己的卖国行径辩解，只能掩耳盗铃般地说，不应当"以智料敌"，揣测对方的阴谋，而应当相信金国有着真诚的善意，应当"以诚待敌"。（《宋史》卷四七三《秦桧传》）最后，他采取权宜之计，代替赵构跪拜在金使面前，承接诏书，投降仪式就此结束。

赵构、秦桧的卖国投降行为，遭到了具有民族意识的士大夫和军民的一致反对。抗金将领岳飞，在得知宣告"和议"成功的诏令后上表慷慨陈词：

身居将阃，功无补于涓埃；口诵诏书，面有惭于军旅。……臣愿定谋于全胜，期收地于两河。唾手燕云，终欲复仇而报国；誓心天地，当令稽首以称藩！

言辞中洋溢着军民抗金复国的决心和信心，待直捣黄龙府而令金国称臣于南宋。岳飞尽忠报国的举动刺痛了赵构、秦桧的心病，却最终难逃"风波亭"一劫。岳飞父子见杀，正义之士尽逐，国家元气伤尽，再难恢复，这是"绍兴和议"最大的损失。

在随后的十三年里，秦氏继续独当一面担任宰相，直至绍兴二十五年（1155）十月去世。其政治权势和朝野之间的声望达到顶点，此后，秦桧悍然不顾一切地摆出女真贵族代理人的架势，而皇上仍然依靠他进行卖国投降的勾当。这和赵构毫不吝啬地给予浩荡的恩宠是分不开的。

秦桧在独揽朝政时任用柔佞之人控制台谏和执政。他一方面要取得皇帝的宠信，另一方面必须把控台谏系统，排除异己，打击政敌，屡兴文狱。他迫害抗金武将韩世忠、岳飞，亲手制造张浚、李光、胡铨的"谋逆"大案。有些史学家认为秦桧一手把持朝政的那段时期是前所未有的令人窒息的黑暗年代。

第五节

高宗的"中兴复国"

一、高宗偏安格局的"中兴"

高宗建炎元年（1127）南宋建国，至帝昺祥兴二年（1279）覆亡，南宋朝共一百五十二年，除却五次宋金战争和蒙古南侵，绝大部分都为和平时期。高宗朝的"绍兴和议"、孝宗朝的"隆兴和议"都是丧权辱国的不平等协议，但是"绍兴和议"和"隆兴和议"之后分别是二十年和四十年的承平时期，开禧北伐失利后，嘉定和议促使金、宋两朝"通好"十八年。其后与蒙古达四十年的拉锯战中，因为主战场在四川，后来南移至长江中游，牵动以临安为中心的核心地区不大，所以江浙一带发达地区并没有遭受多少战争的创伤。南宋政权随着丧权辱国、称臣纳贡、割地赔款，生灵涂炭，却拥有被打折脊梁骨后的繁荣，也确实迎来了王朝久违的"中兴"时期。

简单地说，历史上对于宋高宗有褒奖也有贬损。赵构功过参半，乃不失为一位合格的君主，"高宗"的庙号名至而实归。

南宋繁荣的经济为后世中国经济的发展打下了坚实的基础。

建炎以后，中原地区人民为了躲避战乱，大批南迁至江、浙一带。都城临安府成为一个移民城市，绍兴二十六年（1156），外来人口（以北方移民为主）已经占全城人口的十之七八。（《建炎以来系年要录》卷一七三）时人庄绰说："建炎以后，江、浙、湖、湘、闽、广，西北流寓之人遍满。"（《鸡肋篇》卷

上）由于不堪忍受女真贵族的血腥统治，大量人口南移，生产技术也随之传入，农业生产发展迅速。光宗绍熙元年（1190）全国就有 12355800 户，按平均每户五口计数，达 6177 万余人，远远超过汉、唐时期的人口数。（王应麟《玉海》卷二十《户口》）南宋经历了战乱之后，社会逐渐趋于稳定，政府重视兴修水利和精耕细作，实施稻麦并举的措施，粮食单位面积的产量明显增加。江东、两浙地区的产量"上田一亩收五六石"，比较唐代上田亩产二石左右，着实高出一倍多。因此民间流传着"苏湖熟，天下足"的谚语。（高斯得《耻堂存稿》卷五《宁国劝农文》）尤其是一大批原先荒芜的土地得以开垦，极大地提高了粮食的总产量。

农业生产的发展带动了手工业、商品经济的发展，促进了城市的繁华、商业的兴盛及海外贸易的空前活跃。作为都城的临安府（今浙江杭州），在咸淳年间（1265—1274）仅城区（钱塘、仁和两县）的人口就有 931650 人，外加流动人口数，全城约 140 万人。那时英国伦敦仅 34000 人左右。临安城内街道纵横，店铺林立，买卖之声不绝于耳。

南宋时期的经济比北宋更为发达。除临安府外，建康府、平江府、成都府，以及鄂州、福州、泉州、广州等城市，人口众多，也是著名的商埠。京都临安的物产、行市、商铺、食肆等十分繁荣，商品流通更为广泛。江浙、福建一带生产的瓷器、丝绸、布帛、书籍、铜钱大量地运往日本、朝鲜，除此之外，还出口东南亚、印度、波斯湾，以及北非、东非的一些国家。即使在南宋和金朝对峙的情形下，走私和榷场贸易均有输入与

输出，互通有无。其他的城市如建康、成都、福州、泉州、广州、襄阳、明州、绍兴等也繁华无比。正如陆游行至鄂州（今湖北武昌）不无惊叹此城的繁华无比："市邑雄富，列肆繁错，城外南市亦数里。虽钱塘、建康不能过，隐然一大都会也。"（《入蜀记》卷三）

南宋的笔记所载临安的繁盛十分翔实，如灌圃耐得翁《都城纪胜·序》载："自高宗皇帝驻跸于杭，而杭山水明秀，民物康阜，视京师其过十倍矣。虽市肆与京师相侔，然中兴已百余年，列圣相承，太平日久，前后经营至矣，辐辏集矣，其与中兴时又过十数倍也。"还有《武林旧事》《四库全书总目提要》等著作记载昔日临安恬嬉丽靡的风尚非常详细。难怪林升赋《题临安邸》诗云："山外青山楼外楼，西湖歌舞几时休？暖风熏得游人醉，直把杭州作汴州。"南宋近百年的太平日子，形成的偏安局面，也开启了绘画的"中兴"格局。

南宋的疆域，仅为北宋时的一半，而其国用赋入，却超出北宋的最高额。据宋朝叶水心《外稿·应诏条奏·财总论》载：

祖宗盛时，收入之财，比之汉、唐之盛时再倍。熙宁、元丰以后，随处之封桩。役钱之宽剩，青苗之结息，比治平以前数倍。而蔡京变钞法后，比熙宁又再倍矣……渡江以至于今，其所入财赋，视宣和又再倍矣。

关于南宋经济繁荣的状况，宁宗朝官人吴衡做了详细的分析和论证：

天下地利，古盛于北者，今皆盛于南。……以元丰二十三路较之，户口登耗，垦田多寡，当天下三分之二。其道里广狭，财赋丰俭，当四分之三。彼西北一隅之地，古当天下四分之三，方今仅当四分之一。儒学之盛，古称邹鲁，今称闽越；机巧之利，古称青齐，今称巴蜀；枣栗之利，古盛于北，而南夏古今无有；香茶之利，今盛于南，而北地古今无有。兔利盛于北，鱼利盛于南，皆南北不相兼有者。然专于北者，其利鲜；专于南者，其利丰。故长江、剑阁以南，民户虽止当诸夏中分，而财赋所入当三分之二；漕运之利，今称江淮，关河无闻；盐池之利，今称海盐，天下仰给，而解盐荒凉；陆海之利，今称江浙，甲于天下，关陕无闻；灌溉之利，今称浙江、太湖，甲于天下，河、渭无闻。（章如愚《山堂群书考索》续集卷四六《东南财赋·吴衡进图》）

经过历年的靖国图治，高宗、孝宗的"中兴复国"大业也完成过半。中国的经济中心完成了由黄河流域转移至长江、钱塘江两域的历程，为今后明、清的经济发展打下了坚实的基础。

二、南宋中兴的机运

史学家归纳南宋军民抗击金兵屡获全胜，中兴复国的机会有三：其一，韩世忠在镇江以八千人抗拒兀术十万之众，激战四十八天而击败之，兀术则叹曰："江南卑湿，今士马困惫，粮储未丰，恐无成功。"遂使金兵不敢贸然侵犯江南。其二，兀术造浮桥于宝鸡，渡渭水，进攻和尚原，吴玠、吴磷则以强

弩劲弓迎战，并以奇兵突击，绝其粮道。俘虏敌兵数万，统帅兀术中流箭，险遭不测。再创金兵于仙人关大捷，遂定陕南，自此以后金兵不敢轻视宋军，侵犯陕南地区。其三，刘锜顺昌之捷，岳飞郾城之捷，成为南渡以来战功最为显赫者。岳飞竭尽全力收复襄阳六郡，终宋之世，长江上游得以无恙。

南宋能揹柱半壁江山于江淮以南，韩世忠的江上一役，甚为关键。高宗下诏曰："金人侵犯以来，诸军望风奔溃，今岁知世忠辈，虽不成大功，皆累战获捷，若益训卒缮兵，今冬金人南来，似有可胜之理。"高宗又谕曰："中外议论纷然，以敌逼江为忧，殊不知今日之势，与建炎不同，建炎之间，皆退保江南，杜充书生，遣偏将轻与敌战，得乘间披猖，今韩世忠屯淮东，刘锜屯淮西，岳飞屯上游，张俊方自建康进兵前渡，敌窥江，则我兵皆乘其后，今处镇江一路，以檄呼敌渡，亦不敢来。"兀术战败后也惊叹南宋军民英勇骁战，今非昔比。高宗下诏亲征，驻跸江上，极大地鼓舞了宋军的士气，成为中兴机运日隆的象征，这主要得力于前线将领身先士卒、善战之功。

史上有关宋朝何处适合建都的说法纷纭，不绝于耳，莫衷一是。金毓黻有另一说，附论如下："宋初太祖幸洛阳，欲弃汴而徙都于是，且谓终当居长安，以太宗力谏而止。及高宗即位于南京，李纲上言曰：'车驾不可不一到京师，见宗庙，以慰都人之心，度未可居，则为巡幸之计，以天下形势而观，长安为上，襄阳次之，建康又次之，皆当诏有司，预为之备。'（《本传》）……然考南宋养兵之额，数逾百万，不下于北宋极盛之时，官禄祠祀之费，亦复称是，是时固以财匮为虑，犹

能支持百余年而未之失坠，则以江浙财富之区，工商发展，过于北宋，国家有所取偿故也。盖从经济方面着眼，临安之地，实过于长安、襄阳数倍，惟都于建康，则进可战，而退可守，并可靠临安之长而有之，南宋之终于偏安，而不能大有为，亦以不能尽用李纲之言，有以使之然也。"[11]

宋高宗采用臣子们的建议，于绍兴元年（1130）十一月下诏，决定移驻临安（今浙江杭州）。选择临安作为南宋的首都，大致理由如下：

——北宋仁宗赵祯曾谓杭州是"东南第一州"。嘉祐二年（1057），尚书吏部郎中梅挚任杭州知府，赵祯在他临行前赠诗一首以壮行色，诗中曰："地有吴山美，东南第一州。"欧阳修撰《有美堂记》，赞赏杭州屋室华丽，百姓生活安乐。

——杭州经济繁荣。北宋时首都汴梁、西京洛阳、南京应天府、北京大名府的酒业专卖和商税的缴纳都不如杭州。

——杭州是江南人口最多的城市。《宋史·地理志》载，北宋崇宁年间（1102—1106）杭州有二十万户人家。

——杭州交通运输发达。尤其是水路航运，如连接南北的大运河，从杭州向北直至北京通州，以及连接杭州向西直至徽州的钱塘江。两大水系的运输独得天时地利。

——杭州的地理条件有利于防守。宋代潜说友《咸淳临安志》卷一载："上曰：'俊、企宗不敢战，故欲避于湖南。朕以为金人所恃者骑众耳，浙西水乡骑虽众不得骋也。'"

西湖的湖光山色曾给予赵构一种震撼，他曾脱口而说："吾舍此何适？"一语道破其钟爱临安之意。

　　绍兴二年（1132）元月，赵构迁都于临安。朝廷所在的位置在今天杭州凤凰山、馒头山麓一带。五代十国的吴越国的王宫建于此，规模宏大；北宋时该地曾建有大量的衙门用房。建炎四年（1130）二月，完颜宗弼于撤退前放火，将其付之一炬。

第六节

南宋理学概述

　　宋朝士大夫画家注重学养，深得格物致知之意，思想高逸，定神一精，穷理尽性以为养，笔下翰墨自然有别于众工俗手。郑午昌认为："古之所谓画士者，皆一时名胜，涵泳经史，见识高明，襟度洒落，望之飘然。知其有蓬莱道士之丰俊，故其发为豪墨，意象萧爽，使人宝玩不真。……陈善之言曰：'顾恺之善画而人以为痴，张长史工书而人以为颠。予谓此二人之所以精于画者也。'学固以专精，况宋人之于画，讲物理以求精妙，尤非定神一精不可。要之，宋人之论画，以讲理为主；欲从理以求神趣，故主运用心灵之描写；运用心灵，未必能穷理，即穷理，未必能得神趣；于是有精一神定之说，曰敬。"[12] 士夫作画，必先蓄养气机而后乘之而为，得之心中，见之于笔下，"穷理尽性"，专精一以求之，这应该是自北宋以来，迄至南宋，士夫画占据文人画高地的秘诀。

　　宋朝是一个伟大的创辟的时代，它的学术思想和文艺颇有独特之处，宋学巨子，应推周、程、张、朱。周敦颐，道州（今湖南永州道县）人，著有《太极图说》《通书》。其大意，以为无极而太极。太极动而生阳，静而生阴，因其一动一静，而生五种物质，是为五行，再以此为原质，组成万物。人亦万物之一，所以其性五端皆具。但其所受之质，不能无所偏胜，所以人之性，亦不能无所偏。当定之以仁、义、中正而主静。二程是兄弟，

洛阳（今河南洛阳）人。大程名颢，主张"识得此理，以诚敬存之"。小程名颐，提倡格物，认为"涵养须用敬，进学在致知"。朱子名熹，原籍婺源（今江西婺源），后居于福建，承继程颐之旨。其博览群书，制行严谨，被誉为集宋学之大成的"亚圣"。另有陆九渊，金溪（今江西抚州金溪）人。他认为心为物欲所蔽，物理无从格起，主张先发人本心之明以捍格物欲。邵雍则主于术数。

吕祖谦之学近于事功，因此宋学家不认为正宗。

宋学家抵制释氏，他们认为："释氏本心，吾徒本天。"而所谓天，就是理，所以其学又称为理学，尊信此说者，以为其说直接由尧、舜、禹、汤、文、武、周公、孔、孟而来，所以又称为道学。

宋初有识之士早已察觉唐、五代科举取士的弊端。儒生以文才登上仕途，常常因为缺乏儒士的坚韧性，受挫时易于放浪形骸，或轻薄无行。历来的藩镇割据、皇纲坠地是主要的因素，然而士习鄙陋，风俗奢靡，可以说与拥军自重的悍将骄兵相辅相成。所以宋代士夫针对科举所谓博取利禄的倾向宣战，采取了一系列措施加强书院的教育和科举制度的改革。

被誉为"宋初三先生"的胡瑗隐居泰山十年，一生淡泊名利，不求闻达，更不应举，独自在苏州办学，后任国子监直讲，授业于太学。"胡瑗投书涧畔的十年，和范仲淹僧寺里'断齑画粥'的日常生活，无疑地在他们内心深处，同样存着一种深厚伟大的活动与变化。他们一个是北宋政治上的模范宰相，一个是北宋公私学校里的模范教师。北宋的学术和政治，终于在此

后起了绝大的波澜。与胡、范同一时期等前后，新思想、新精神蓬勃四起。他们开始高唱华夷之防，又盛唱拥戴中央。他们重新抬出孔子儒学来矫正现实。他们用明白朴质的古文，来推翻当时的文体。他们因此辟佛老，尊儒学，尊《六经》。他们在政制上，几乎全体有一种革新的要求。他们更进一步看不起唐代，而大呼三代上古。他们说唐代乱日多，治日少。他们在私生活方面，亦表现出一种严肃的制节谨度，而又带有一种宗教狂的意味，与唐代的士大夫恰恰走上相反的路径，而互相映照。因此他们虽则终于要发挥到政治社会的现实问题上来，但他们的精神，仍不失为含有一种哲理的或纯学术的意味。所以唐人在政治上表现的是'事功'，而他们则要把事情消融于学术里，说成一种'义理'。'尊王'与'明道'，遂为他们当时学术之两骨干。宋朝王室久已渴望着一个文治势力来助成其统治，终于有一辈以天下为己任的秀才们出来，带着宗教性的热忱，要求对此现实世界，大展抱负。于是上下呼应，宋朝的变法运动，遂如风起浪涌般不可遏抑。"[13]

胡瑗极力主张明体达用的教育方针，经学与实学并重，学风为之大变。并且他认为科举取士容易使人热衷利禄，士风浇薄，助长"声律浮华之词"。正如朱熹《白鹿洞书院教条》云："窃观古圣贤所以教人为学之意，莫非使之讲明义理，以修其身，然后推己及人。非徒欲其务记览为词章，以钓声名取利禄而已也。今人之为学者，即反是矣。"言中之意，强调了读书不是以借读圣人经典之名，攫取名利为目的的。

钱穆以为"直到朱熹（图6）出来，他的《四书集注》成为

图6　朱熹像

元、明、清三代七百年的取士标准，其实还是沿着王安石《新经义》的路子。范仲淹、王安石革新政治的抱负，相继失败了，他们做人为学的精神与意气，则依然为后人所师法，直到最近期的中国"。[14]

宋廷南迁之后，理学流派逐渐形成，例如当时先后出生于浙东金华、永嘉等地的吕祖谦、郑伯熊、薛季宣、陈傅良、陈亮、叶适等人。

吕祖谦（1137—1181），字伯恭，世称东莱先生，婺州（今浙江金华）人。他的学问渊源为"稽诸中原文献之所传，博诸四方师友之所讲，参贯融液无所偏滞"。（吕祖俭所撰《圹记》中语）其以研究历代治乱兴衰和典章制度为主。

郑伯熊（1124—1181），字景望，永嘉（今浙江温州永嘉）人。私淑程门弟子周行己，其经学研究推崇龚原，撰文取法苏轼，在行己德行方面效法于吕公著和范祖禹，在论事方面追慕汉代的贾谊和唐代的陆贽。郑氏治学方略，在探求义理之微妙和考论古今治乱兴衰之关键所在均有所心得。

薛季宣（1134—1173），字士龙，号艮斋，永嘉（今浙江温州永嘉）人。程门再传弟子，却主张学者不宜"徒诵语录"（指二程语录），应身体力行。他深研六经百家、礼乐工农，以至方术兵书、地理形利，无所不通；并致力于历代制度的本原，以求见事功。

陈傅良（1137—1203），字君举，号止斋，瑞安（今浙江温州瑞安）人。他师承吕祖谦、张栻、郑伯熊、薛季宣，集诸家精华于一身，熟读经史，贯通百家，考核历代礼乐政刑损益异同之所以然，借以综理当代和现实的问题。

陈亮（1143—1194），字同甫，号龙川，婺州永康（今浙江金华永康）人。他传承周敦颐、二程和张载，并编撰《伊洛正源书》以备日览。陈亮自有"推倒一世之智勇，开拓万古之心胸"的气概，志切抗金复仇，治学以治史为主，考究历代王朝由衰而复兴的原因，以便为现实社会服务。

叶适（1150—1223），字正则，号水心居士，永嘉（今浙江温州永嘉）人。作为南宋浙东诸学者的经义、经制以及经世致用之学集大成者，在义理学方面造诣高深。他傲视其时的理学家，认为南宋一代的文章之沦坏，应由伊洛学者负其责。叶适深研历史和文学，推崇吕祖谦的《宋文鉴》，经世致用的浙东学派，以及专重史学的蜀中的李焘、李心传、王称、彭百川等人。

北宋末期的王安石变法，无疑是一场重大的政治变革，成为江南文化开始占据中国主流文化的标志。同样，北宋时期也是中国绘画史上的转折期。熙宁以后，士大夫广泛地参与绘画活动，直至南宋、北宋之际，士大夫画家不仅在人数上有超越

专业画家之势，而且在专业技巧方面也不逊色。他们不仅掌握
了独特的绘画语言——无论在花鸟画、人物画领域内，还是在
山水画领域内——最终奠定了北宋、南宋、元乃至明清的绘画
格局。身为士大夫的苏轼、米芾不仅赋予绘画以深刻的文化内
涵，提倡以士大夫的价值观为旨归，还将绘画与书法视为高雅
的艺术，开启绘画史上文人画的先声。

众所周知，士大夫的职责为"修身、齐家、治国、平天下"，
不应该沉溺于画工之技。熙宁之后，他们在齐身治平的同时，
对画艺的热情日益高涨，反映了士大夫逐渐转向自省。此类由
"修齐治平"经"修身齐家"向以书画"修身"的内向性的转
变，北宋的苏轼和南宋朱熹即为应对退守其身，转向以修身与
宗教追求为宗旨的成功案例。

璀璨的南宋文化，成为中华民族的瑰宝。邓广铭认为："宋
代是我国封建社会发展的最高阶段。两宋时期的物质文明和精
神文明所达到的高度，在中国整个封建社会历史时期之内，可
以说是空前绝后的。"[15]

注释：

1. 钱穆：《国史大纲（下册）》，北京：商务印书馆，2010 年，第 616 页。

2. 钱穆：《国史大纲（下册）》，北京：商务印书馆，2010 年，第 617—619 页。

3. 钱穆：《国史大纲（下册）》，北京：商务印书馆，2010 年，第 614—616 页。

4. 钱穆：《中国历代政治得失》，北京：生活·读书·新知三联书店，2015 年，第 103 页。

5. 钱穆：《中国历代政治得失》，北京：生活·读书·新知三联书店，2015 年，第 100—101 页。

6. 钱穆：《国史大纲（下册）》，北京：商务印书馆，2010 年，第 528—533 页。

7. 钱穆：《中国历代政治得失》，北京：生活·读书·新知三联书店，2015 年，第 88 页。

8. 钱穆：《国史大纲（下册）》，北京：商务印书馆，2010 年，第 550—555 页。

9. 钱穆：《中国历代政治得失》，北京：生活·读书·新知三联书店，2015 年，第 89—90 页。

10. 邓广铭：《宋史十讲：典藏本》，北京：中华书局，2015 年，第 134—135 页。

11. 金毓黻：《南宋中兴之机运》，王国维等：《四十八堂国史课》，苏州：古吴轩出版社，2014 年，第 190 页。

12. 郑午昌：《中国画学全史》，上海：上海古籍出版社，2001 年，第 252 页。

13. 钱穆：《国史大纲（下册）》，北京：商务印书馆，2010 年，第 559—561 页。

14. 钱穆：《国史大纲（下册）》，北京：商务印书馆，2010 年，第 580 页。

15. 邓广铭：《谈谈关于宋史研究的几个问题》，《社会科学战线》1986 年第 2 期。

2

传承院体创新格
——南宋画院

虽说历经一百五十余年的南宋王朝，受强敌侵扰，战乱频繁，时运不济，但笔者认为南宋时期实则形成了长期的偏安局面。南宋在营建出自由、富足的民间繁华的同时，还创造出传统文化和审美的高峰。陈师曾叙述宋朝国运的概况："回观宋代自国初以来，屡受外侮，武运不兴而文运特盛，其思想绵延至于元、明犹受其影响。然则宋朝之特色，可谓属于文人而非属于武人，故亦可谓中国文艺复兴之时代。学者各发挥研究之精神，集理学之大成，而为古今思想发达史上一大关键。而艺术绘画亦由此焕发。盖其精神脱离实利方面，以表示超世无我之理想，其中不免含有佛老之趣味。即以绘画而论，不仅注意形似色彩，且趋重于气韵生动；不专为实用之装饰，且耽自然之观赏。当时各种画派并出，成一代之风尚，岂非文学、哲理、思想精神之表见耶？"[1]

赵宋王朝代表着地主阶级的利益，以重文兴教提高了整个社会文化生活水平。宋朝历代皇帝通过翰林图画院的建制和其功能，使之成为史上最系统和完备的皇家艺术赞助形式。从皇帝本人的参与到文人士大夫的引导，调动院内外画家以及所有艺术创作的力量，既满足了社会日益增长的需求，又树立起雄视画坛的宋画"品牌"。宋高宗在南渡之后，恢复了御前画院。画院赋予五代西蜀、南唐、北宋的院体风格新的生命力。

宋儒提出了"格物致知"的论说，从北宋程颐、程颢到南宋朱熹、陆九渊，儒家理学的认知体系较之唐人在宗教和哲学之间徘徊的情形不同，因为文人士大夫对于万事万物以及自我价值的认知有了更为明确的准则，完全排除了六朝士大夫逃避

现实黑暗和众多工匠痴迷于宗教的诸多行径。中国山水画能够兴盛于唐、五代而在宋代攀登上巅峰，是依靠艺术家遵循"格物致知"的认知理念，不断地探究存在于天地万物之间的"常理"，游走于万水千山之间，反思艺术风格和表现程式，创造出崭新的山水语言。

众所周知，宋朝的绘画尤为发达。董源、李成、范宽三家鼎立，前无古人，后无来者，山水格法始备，可称古今绝响；南宋院画继踵前贤，独开水墨苍劲一派，源远流长；人物故实画、佛画人物尤为发达，可为后世之楷模；"黄筌富贵""徐熙野逸"成为宫廷院画的典范；苏轼领衔其时，梅竹画盛行，不假丹青，贵于用笔；而南渡临安之后，院体花鸟画清艳婉丽的画风和文人画并行不悖，风行一时。此时的山水、花鸟、人物画成就了中国绘画史上的鼎盛时期，形成陈师曾所说的"中国文艺复兴之时代"。实际上这是宋代理学、文学、思想精神的外在综合表现。令狐彪以为："宋代能继承五代画院之制，并扩大规模，健全体制，一直兴隆三百余年，造就了大批杰出的画家，创作出无数的艺术珍品，在中国绘画史上辉煌一时，绝不是偶然的历史现象，也不仅仅是几个帝王爱好的缘故。它首先是有社会经济高度发展和繁荣的雄厚物质基础，其次是封建统治者为了巩固自己政权的各种斗争和满足精神享乐的需要，因而才能使历史上宫廷绘画组织机构逐步发展形成一种皇家画院的体制。帝王个人的喜好、倡导和支持，只是顺应了这个历史规律的必然趋势。"[2]南宋御前画院，延续了北宋宣和画院的文脉，在京都临安组建起来，其体制逐步健全。

第一节

南宋画院的历史沿革与复兴

"靖康之变"后，宣和画师陆续流落到临安，使"宣和体"得以延续。宋高宗重建御前画院，是南宋绘画史上极为重要的节点。

一、宋徽宗赵佶开创"宣和体"

身为一代帝王的赵佶（图1）生性聪慧，尤精于绘事。自1101年至1126年春季，赵佶在在位二十五年中，从来没有放弃过画笔，兢兢业业，从事绘画，并以各种方式推动了中国画艺术的发展。赵佶丰富而出色的艺术活动，使北宋绘画取得了令人瞩目的成就，并且延续至南宋。金原省吾论在分析赵佶的佳作时说道："图虽小幅，但有大天地……其沉静之色调，仿佛有早春未萌之心；精鉴之，又不失形之意味。盖细密之中，存非常之缓漫也。鹑眼传以黑漆点之。"（《唐宋之绘画》）宋徽宗喜作小幅，尤其注意格物和象真，所谓"细密之中，存非常之缓漫"，便是画人的气质中带有浓厚的士大夫的

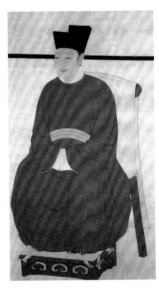

图1　佚名　宋徽宗坐像

气息，表现出帝王家闲暇优容的作风。北宋末年至南宋院画一直传承"宣和体"。

宋徽宗诗书画三绝，徽宗以九五至尊的独特地位和行家的犀利眼光，在文人画萌兴之际，尤其是北宋院体画鼎盛之时，贡献显著。赵佶年轻时志趣高雅，品行端正，未染纨绔习气。权臣蔡京怂恿徽宗大兴"花石纲"，恣情纵欲、懈怠国政。徽宗以九五之尊贵为天子，理应受万众供养，享尽荣华富贵。其登基之后，昏庸无能，但不暴戾，沉湎于淫佚，无阴毒之行，缺乏治国方略，被权臣玩弄于股掌之上，但不失为风流才子型的书生皇帝。

宋人方勺的《泊宅编》载："徽宗兴画学，尝自试诸生，以'万年枝头太平雀'为题，无中程者。或密扣中贵，答曰：'万年枝，冬青木也，太平雀，频伽鸟也。'是时，殿试策题，亦隐其事，以探学者。如大法断案，一案凡若干刑名，但取其合者，不问词理优劣。或曰：'王言而匿，其指奈何？'曰：'此正古之射策，在兵法所谓多方以误之也。'"宋徽宗招考画学学生，以殿试策用之实在有些过分，所考的是学问不仅仅是"技艺"。据俞成《莹窗丛说》记载，有一些耳熟能详的典故，即徽宗政和中，建设画学，用太学法补四方画工，以古人诗句命题，作为抡选的考题。其常用"野水无人渡，孤舟尽日横"等唐人诗句为题，考生若能正确理解诗意，富有想象力，就能以少许物象表现更多、更丰富的象外之意，给画面留有想象和延伸的空间，显示中国画中以少胜多、计白当黑、意到笔不到的传统。就连金圣叹也效仿"云山隔断法"，讲解文学艺术中的章法结构。宣和画院此

举确实造就了一批有文字底蕴、画艺高超的艺术家。他们在南渡后正值年富力强的创作高峰期。临安城有着深厚的文化渊源，人民生活富庶，社会生活、民情风俗丰富多彩。衣食无虞的艺术家们徜徉在钱塘江两岸秀丽的风光之中，激发出了创作欲望。由此可见，南宋绘画中兴似乎是必然趋势。

赵佶的创作趋于庄正与华贵，并以文人之情怀寻觅蕴藉与典雅，于万机之暇热衷于书画，这发自天性的嗜好加上帝王的尊贵，形成雅正、清新、俊爽的风格。其《瑞鹤图》（故宫博物院藏）（图2）堪称神品，流传千古。

邓椿《画继》论赵佶盖世之才，寥寥数语，言简意赅：

徽宗皇帝，天纵将圣，艺极于神……

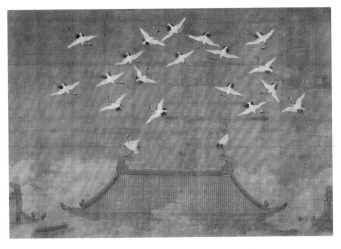

图2 宋徽宗 瑞鹤图

已而又制奇峰散绮图，意匠天成，工夺造化，妙外之趣，咫尺千里。其晴峦叠秀，则阆风群玉也；明霞纡彩，则天汉银潢也；飞观倚空，则仙人楼居也。至于祥光瑞气，浮动于缥缈之间，使览之者欲跨汗漫，登蓬瀛，飘飘焉，峣峣焉，若投六合而隘九州也。

邓氏所描绘赵氏的艺术世界并非空穴来风或者盲目崇拜，充斥阿谀之词。史载，他在院体画向文人画转型期发挥了特殊的作用。宋徽宗兴办画学之时，首开以诗句命题的先例；又引进文人士夫宋子房、米芾把关考核（画学生的）艺能；另外，还将书法引入画学科目，直接开启元朝文人画先声的创举。他所具有的文人情怀，似乎略参在野艺术家的林泉之趣。他又欣赏米友仁的《楚山清晓》，据传估曾密诏苏轼之子苏过进宫写水墨窠石，内府竟出重金搜访苏轼墨迹（其作为元祐党人，文章字画被明令禁绝）。综而观之，作为诗书画三绝的一代帝王，宋徽宗信奉道家"淡泊无为"之思，促成宣和体绘画与文人画相容并进的情势，功不可没。

二、宋高宗赵构承接国脉，再建南宋画院

宋朝画院的设立和隆兴，并非个别帝王心血来潮的一念之举，而是社会发展和宫廷专门为发展绘画机构的趋势所向。其首先是为着政权的需要。靖康之乱后，赵构在出使金国途中侥幸逃脱，终至应天府（商丘），仓促登基，改元建炎，号称南宋高宗。赵构继承大位乃是应急之举，名不正，言不顺。他为了

巩固新建的政权，务必笼络一大批旧臣文人，以稳定天下军民之心。将绘画宣传作为有力的政治手段之一，这应该是高宗在国势动乱之际，重建画院的原因之一。清厉鹗《〈南宋院画录〉序》指出这时绘画作品的意义是："托意规讽，不一而足，庶几合于古画史之遗，不得与一切应奉玩好等。"绍兴初年，《晋文公复国图》《中兴瑞应图》等历史故实画大量涌现，绝非偶然的现象，也不是帝王闲情雅兴的个人爱好所为，这是再清楚不过的事情。

高宗驻跸临安后，就在凤凰山东麓修筑宫城。南宋画院建立的具体时间，历来颇有争议，一时未有定论。高宗重建南宋画院时间约在绍兴十九年（1149）之后。实行增加税收的各种政策，以及经界法施行期间，宫廷经济比较困难，一时难以建造画院。铃木敬以为："只要稍微一瞥南宋政权如此的内幕，也就可以知道。画院开设的时期是在秦桧的一伙独揽朝政掌权的时期，即在第一次宋、金和约达成的绍兴十一年（1141）至秦桧死后的绍兴二十五年（1155）十月之间，只有在这段时间内是比较合适的。"[3] 据《宋史·职官志》载，画院隶属掌管宫廷事务的入内内侍省下的翰林院管辖。翰林院又分"天文、书艺、图画、医官"四局。院内画家分为供奉、待诏、祇候诸等级。

高宗驻跸临安后，在凤凰山南麓建造宫殿。南宋画院所在的固定地址说法不一。一说据周密《武林旧事》夹注载："南山万松岭麓，画院旧址所在。"二说见清代厉鹗《南宋院画录》载："武林地有号园前者，宋画院故址也。"（陈继儒《宝颜堂笔记》）史载："城东新开门外，则有东御园，今名富景园。"

（耐得翁《都城纪胜》卷一）"富景园"在今之郭东园巷。至于"园前"在今天杭州什么地方，按照目前考证者的说法：一是据厉鹗《东城杂记》卷上载，在今之望江门内；二是所谓的"富景园"为南宋御前画院原址所在。据周密《武林旧事》卷四记载，"富景园，新门外。孝宗奉太后临幸不一。俗呼'东花园'"。据王伯敏先生实地考证，富景园在望江门内，是南宋画院故址，即现在"杭州建国南路之西，东河之东，三味庵巷与柴弄之南，斗富二桥之北"[4]。笔者依此实地进行探访查证"富景园"的位置：在建国南路以西，斗富二桥的北面，东河的东岸，柴弄的南面。笔者又查阅了周密《武林旧事》，确实未有"园前"是"富景园"的文字表述。但是明代田汝成《西湖游览志》卷十三记载："中瓦巷之南，宋时有武林园，通后市街。稍北，为龙翔宫。"

　　钟毓龙《说杭州》中说："郭通园巷……郭通园系郭东园之讹。其地为南宋富景园，亦名东花园。……南宋时画院在此，名院前街。"[5]郭东园巷之地，西出建国南路，与斗富三桥相对。

　　南宋时期生产业迅速发展，经济繁荣，极大地促进了手工业、商业、外贸业的发展。南宋也成为古代中国文艺的鼎盛时期。国都临安皇城宫殿巍峨壮丽，与昔日的州治不可同日而语，成为一座名副其实的"地上天城"。和议成功之际，高宗、孝宗热衷于御前画院的建设并鼎力相助，在凤凰山麓万松岭、武林园前等地建南宋御前画院。钱塘县《旧志》载："宋南渡后粉饰太平，画院有待诏祇候，甲库修内司有祇应官，一时人物最盛。"《武林旧事》载："御前画院十人：马和之、苏汉臣、李安忠、陈善、林椿、吴炳、夏圭、李迪、马远、马麟。"迄今为止，史料明确

记载画院的固定位置所在有二，一是凤凰山麓万松岭，二为武林园前。我们必须尊重历史事实，即北宋御前画院曾两度搬迁院址。在南宋长达一百五十年的时段里，作为宫廷画院的院址定会随着时局的变化而变迁，绝对不会固定在一个地方。

三、南宋院画的兴盛

历经高宗的鼎力支持，南宋画院重建于临安，原先宣和画院的不少名家，如李唐、朱锐、刘宗古、苏汉臣、李从训、李安忠等，自然成为画院的主力。据史载南宋画院中的画家近120人。《南宋院画录》记："宋南渡后粉饰太平，画院有待诏、祗候、甲库、修内司有祗应官，一时人物最盛。"（引《钱塘县旧志》）院内画人多有一定的职位，待遇优渥，使他们的才华得以施展，能够安心地从事创作活动。南宋各朝的画院虽然在规模上有所缩减，但与北宋各朝规模相当，理宗时甚至超越了徽宗、高宗两朝，待诏达31人。南宋绘画的主流均属画院，而不在院外，知名画家也同样。南宋初期的朱敦儒、廉布、扬无咎、李石等文人画家，皆为个体创作。由于南宋没有苏轼这样的文坛领袖，因此便不再有"西园雅集"式的文人赏艺活动。南宋初期绘画理论和创作实践皆略逊于北宋时期。

南宋以来，画家的自主性、独立性、创造性都得到充分发挥，绘画水准不断提升。仅以山水画为例子，先后有李唐、刘松年、马远、夏圭四大家。而且宋高宗对画院画家的创作个性非常尊重，对画家的创作权也较为重视，画家的主体意识得到增强。宋高宗在画艺上不如其父徽宗，他善待画家，而且不让画家代笔。

他常为画家题诗作文,时有"御题",多是对画家的激励和表彰。这对于激励他们的创作热情,以及提高他们的地位和声誉,都有着不可估量的作用。原先宣和画院的画家,流落到临安后才声名显赫。可以看出,不少北宋画家在南渡后其才华得到了充分展现,这固然受益于"宣和画学"的建设,而高宗的鼎力支持,以及临安所具有的地理、人文优势也起到一定的作用。童书业确认,"南宋的院画,实在是代表中国画技术的全盛的,前于此的唐五代和北宋,气格虽高,精工还未到极致。后于此的元、明、清三代,画风日趋简笔,技术上虽也有进步之处,但就大体说来,其艺术是不及宋人的"。[6] 院画盛于南宋,却也有不足之处,恰如屠隆《画笺》所言:"评者谓之院画,不以为重,以巧太过而神不足也。不知宋人之画亦非后人可造其堂室。"

南宋临安城(图3)以风景秀丽著称,历代文人墨客赋诗题咏颇多,最为著名的是曾任杭州太守的白居易所写的《忆江南》词:"江南好,风景旧曾谙。日出江花红胜火,春来江水绿如蓝。能不忆江南?"柳永描写此地青山绿水的形胜之处与市井繁华的景象,如在眼前:"东南形胜,三吴都会,钱塘自古繁华。烟柳画桥,风帘翠幕,参差十万人家。云树绕堤沙,怒涛卷霜雪,天堑无涯。市列珠玑,户盈罗绮,竞豪奢。重湖叠𪩘清嘉,有三秋桂子,十里荷花。羌管弄晴,菱歌泛夜,嬉嬉钓叟莲娃。千骑拥高牙,乘醉听箫鼓,吟赏烟霞。异日图将好景,归去凤池夸。"御前院画家们面对着风光如画的胜景,不禁心潮澎湃,激发出创作的热情,创佳作连篇。南宋院画家常以西湖风光为蓝本。如马远,常写西湖景色,其子画院祗候马麟,曾画绢本

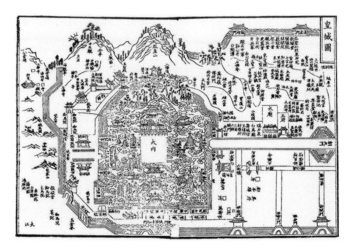

图 3　《咸淳临安志》皇城图

《西湖十景图》。至今保存完好的画作有夏圭《西湖柳艇图》《钱塘观潮图》，李嵩《西湖图》；宝祐间画院待诏陈清波"多作西湖全景"，还画有"断桥残雪图三，三潭印月图一，雷峰夕照图一，曲院风荷图一，苏堤春晓图二，南屏晚钟图二，石屋烟霞图二……"（厉鹗《南宋院画录》引《绘事备考》）

　　南宋画院的兴旺发达与高宗重视对画家的褒奖有关。北宋画院虽有被赐金鱼袋的，却无一人被赐金带。南渡之后被授此最高奖赏者比比皆是。从高宗朝始，就有李唐、杨士贤、李迪、李安忠、朱锐、张浃、顾亮、李从训、阎仲、周仪、马公显、萧照、马世荣等被赐以金带，而孝宗、光宗、宁宗三朝又有增加。倘若说赐金带为一种待遇的象征，那么宫廷画家被授予官职的还真不少，如李唐被授成忠郎，萧照得补迪功郎，等等。

南宋绘画的主力和主流，都属院内画家，最为著名的也是画院画家，且占绝大多数。就绘画创作而论，院画家均兼善各个画种，若与文人画相比，优势更为明显。山水画的阵容最为显著，主要以四大家李、刘、马、夏为主，还有梁楷等。至于苏汉臣、李嵩、梁楷等以人物画鸣世的高手，他们虽然在绘画造诣上不及李公麟，却颇有群体优势；而李唐的《采薇图》作为古代绘画史上人物画的精品，名至而实归。除此之外，高宗、孝宗朝的杨士贤等均兼善山水、人物，光宗、宁宗朝的马远、夏圭、马麟也兼工山水、人物，甚至花鸟。更为引人注目的是精美绝伦的小品画，以其风雅精致的格调各擅胜场，其中不乏院外佚名画家的作品。

总而言之，南宋院画的兴盛已成为历史的事实，画家们的创作不再墨守成规，不再以"院体"为模式，而且朝廷能够容纳各种不同的流派，未有明显的抑扬和褒贬，画家的个性和主体意识得到充分的发挥。南宋偏安一隅，绘画的中兴指日可待。

四、院画的师承

南宋画家的传承各不相同，如李唐本是北宋宣和院画家，作风深受徽宗影响，此外其大斧劈皴笔法方硬劲峭，出自荆浩、范宽一派的手法；刘松年师法李思训、张训礼的细笔青绿山水；马远学李唐下笔严整并且自有特色；夏圭与米家同法，其布景简妙、多作小幅，更近米氏云山。南宋画院山水，笔线刚硬，近于北宗；墨法清润，颇似南宗；设色艳丽，近于李思训，可为此三家的混合体。至于人物花鸟则各有师传。

李唐"其源出于范、荆之间"（《清闷阁集》），"初师李思训，

其后变化"(《格古要论》)。朱锐"师王维""笔法类张敦礼"
(《图绘宝鉴》)。马和之"仿吴妆"(《图绘宝鉴》),"时
人目为小吴生"(《画鉴》)。贾师古"师李伯时白描"(《图
绘宝鉴》)。萧照"随(李)唐南渡,唐尽以所能授之"(《画
史会要》),"画得北苑法"(《画传》)。林椿"师赵昌"(《图
绘宝鉴》)。阎次平"仿佛李唐"(《图绘宝鉴》)。苏显祖"与
马远同时,笔法亦相类"(《图绘宝鉴》)。夏圭"雪景学范宽"(《西
湖志余》),"师李唐、米元晖"(《妮古录》)。刘松年"师张
敦礼"(《画史会要》)。陈宗训"师苏汉臣"(《画史会要》)。
陈可久"师徐熙"(《画史会要》)。

　　苏汉臣为周昉、周文矩等人的后继者,"用笔清劲,逼似唐人"
(《书画记》)。顾炳称赞道:"汉臣制作极工,其写婴儿,着
色鲜润,体度如生,熟玩之不啻相与言笑者,可谓神矣!"(《画
谱》)南宋院画的花鸟,笔法劲挺,敷色艳丽,当为北宋院体传人。
李迪之作气韵高迈以及用笔灵动劲硬,即知是崔白的后身。而
院画山水源自荆浩、关仝、李思训、范宽、郭熙是非常明显的。

第二节

书画兼善的宋高宗

　　南宋第一位皇帝——高宗赵构，自幼酷爱书画艺术。史载，赵构"天纵多能，书法复出唐宋帝王上。而于万机之暇，时作小笔山水，专写烟岚昏雨难状之景，非群庶所可企及也"。(《画继补遗》）这或许有过誉之嫌，但是，他本人也可算为一位著名书画家，这是毫无疑问的。

　　赵构自幼浸淫书艺，成长于北宋大观、政和、宣和年间。北宋帝胄"一祖八宗，皆喜翰墨"，他备受先代皇帝御书及宫禁中历代法书的熏染，与此结下不解之缘。作为中国历史上书法造诣较高的帝王之一，宋高宗赵构不仅习书勤勉，技法纯熟，个人风格强烈，显示出较高的才华，而且有开启南宋书坛风气之功；唐太宗、宋徽宗和宋高宗在历代帝王书法中名列前茅，前者的"贞观之治"所取得的卓越功勋令万世仰慕，后者分别在北宋院画和南宋书法上赢得史上难以企及的成功，彰显了帝王贵胄在艺品上的天分。赵构书艺的成就显赫，与其特殊的地位和条件相关联，诚然他身为帝王，却坚持"凡五十年，非大利害相妨，未使一日舍笔墨"（赵构《翰墨志》）的心摹手追，真可谓冰冻三尺非一日之寒也。在"飞龙之初"的建炎和绍兴初期，他虽羁旅多难，却常以墨笔写《史记》《资治通鉴》《尚书》《孝经》《洛神赋》等长篇巨制宣示百官等人。以至每逢朝政大事，赵构均要翰墨书写一番。韩世忠、岳飞抗金凯

旋之际，得御书旌表"精忠""忠实"等墨宝。赵构多次将所临古法帖、诗文分赐宰执，以此鼓励；太学落成，应臣下之请，又将所书"六经"等书洋洋数十万字刊石勒印，建阁于其中；高宗将书法这一艺术手段融合到赵宋政权的统治中，并且妥善整合，推行"中兴之治"的"文化之治"，起到了安邦定国的效用。

查阅其学书的轨迹——"屡易典型"，高宗初始取学父皇赵佶，又效法黄庭坚、米芾、王羲之等。"而心所嗜者，固有在矣"，是指他最心神向往王羲之的《兰亭序》《禊帖》，取法与追摹均以"二王"为基底，旁参黄庭坚、米芾、智永、虞世南、褚遂良、孙过庭、杨凝式等。晚年退居德寿宫后，他"北宫燕闲，以书法为事"。思陵笔法行草出入"二王"，形成个人风格——"晚年得趣，横斜平直，随意所适"。（赵构《翰墨志》）赵构早年书法学黄庭坚，功力深厚，后转师米芾与二王。楼钥曾云："高宗皇帝自履大位，时当艰难，无他嗜好，惟以翰墨自娱，始为黄庭坚书，改用米芾，动皆逼真，至绍兴初专仿二王，不待心摹手追之勤，而得其笔意，楷法益妙。"（《攻媿集》）高宗在《翰墨志》中讲得十分清楚："米芾得能书之名，似无负于海内，芾于真楷、篆、隶不甚工，惟于行、草诚入能品，以芾收六朝翰墨，副在笔端，故沉著痛快，如乘骏马，进退裕如，不烦鞭勒，无不当人意。然喜效其法者，不过得外貌，高视阔步，气韵轩昂；殊不究其中本六朝妙处酝酿，风骨自然超逸也。"所以，赵构师法米书，求其形似，更注重于体验其中的"六朝风骨"和"神韵"，尤其是米芾行书中的"二王"之妙（图4）。赵构喜好"二王"书法，并身体力行，正如其所言："至若《禊帖》，

图 4　赵构　赐岳飞手敕

则测之益深，拟之益严。"绍兴十三年（1143）九月，当宰执奏江东提刑洪兴祖欲进石碑事时，赵构以为："石碑安用？不善刻者，皆失其真。学书惟视笔法精神。"（《皇朝中兴纪事本末》卷五六）于此可知他领悟六朝翰墨的精神有独到之处。

　　绍兴三年（1133），高宗驻跸临安已有燕闲之所"复古殿"。[7]绍兴八年（1138）二月，高宗下诏定都临安之后，他在内殿作书，选择钟繇、王羲之等帖，亲御毫素临写不辍，龙蟠凤翥，变态万象，可谓稀世伟迹。赵构退居德寿宫后，在《翰墨志》中告示："余自魏、晋以来至六朝笔法，无不临摹。或萧散，或枯瘦，或遒劲而不回，或秀异而特立，众体备于笔下，意简犹存于取舍。至若《禊帖》，则测之益深，拟之益严。姿态横生，莫造其原，详观点画，以至成诵，不少去怀也……余每得右军或数行，或数字，手之不置。初若食蜜，喉间少甘则已；末则如食橄榄，

真味久愈在也，故尤不忘于心手。顷自束发，即喜揽笔作字，虽屡易典刑，而心所嗜者，固有在矣。凡五十年间，非大利害相妨，未使一日舍笔墨。”

绍兴四年（1134）前后，高宗尚思“中兴复国”，表彰民族气节，鼓励将士志气，常有题写卷轴的行为。赵构正书节录《左传》题李唐《晋文公复国图卷》、《胡笳十八拍》（传），以及传为高宗御笔或吴皇后代笔的以《毛诗》《孝经》为题材的卷轴（马和之作）上。

赵构以为正书由于“八法皆备，不相附丽”，务必先学；“正则端雅庄重，结密得体，若大臣冠剑，俨立廊庙；草则腾蛟起凤，振迅笔力，颖脱豪举，终不失真。……故知学书者，必知正、草二体，不当阙一。所以钟、王辈皆以此荣名，不可不务也。……士人作字，有真、行、草、隶、篆五体，往往篆、隶各成一家，真、行、草自成一家，以笔意本不同，每拘于点画，无放意自得之迹，故别为户牖。若通其变，则五者皆在笔端，了无闳塞，惟在得其道而已。……若楷法既到，则肆笔行草间，自然于二法臻极，焕手妙体，了无阙轶。反是则流于尘俗，不入识者指目矣。”（《翰墨志》）

赵构在《翰墨志》中说：“本朝士人自国初至今，殊乏以字画名世，纵有，不过一二数，诚非有唐之比。”他并不满意南宋初期的书坛时风，不遗余力地推动和倡导二王书学的理论和实践，以此引领潮流，并且身体力行。史载，赵构曾临《兰亭》赐孝宗，云：“可依此临五百本。”（陆游《老学庵笔记》）此后南宋历代皇帝，以及王室内外，莫不以二王书法为圭臬，或

者仿效高宗。御书院便以其书法为范本，使之广为流传。

高宗皇后吴氏与宁宗皇后杨妹子堪称南宋后妃善书者，可为代表。吴皇后（1115—1197），大臣吴近之女。其年十四，被康王选入宫中。高宗继位后因侍奉左右深得宠幸。绍兴十三年（1143），册立为皇后。吴氏工书法，善学高宗赵构，绝为相似，史书多有记载。杨皇后（杨妹子，1162—1232），遂安（今浙江淳安）人，又称会稽（今浙江绍兴）人，曾以姿容入宫，六年后进贵妃。史载："恭淑皇后（韩氏）崩，中宫未有所属，贵妃与曹美人俱有宠。韩侂胄见妃任权术，而曹美人性柔顺，劝帝立曹。而贵妃颇涉书史，知古今，性复机警，帝竟立之。"（《宋史》卷二三四《后妃下，恭圣仁列杨皇后》）由此可知杨妹子贵妃略知权术，又擅法书，遂得皇上垂青；宋理宗继位后，她又被册封为皇太后，应出于同理。

绍兴二年（1132）五月，高宗因元懿太子早薨而未有后，诏选伯琮养于禁中。绍兴十三年（1143）五月，改名昚。十一日高宗行内禅之礼，孝宗赵昚登基。淳熙十六年（1189）二月，孝宗传位于光宗，自称太上皇，退居重华宫，此前在位二十八年。孝宗自幼选养于宫禁，其书艺受业于高宗训导，束发前后，尚未立为皇子时即以高宗所临《兰亭序》为摹本，连续对临七百本之多。他的勤勉之举，深得高宗厚爱，逐渐借此获得继承大位的机会。孝宗权政之际，政绩显著，开创了"乾淳之治"的格局。赵昚书法与高宗一脉相承，他当政时期，曾以宸翰赏赐宰执大臣和新第进士。太上皇宸翰相赐在先，随后他也亲书题榜、亲笔御礼、经史等相赐。现藏辽宁省博物馆的泥金草书绢

本《后赤壁赋卷》，经近代书画鉴定家考订为孝宗所书。孝宗与高宗的笔迹十分接近而难以分辨，其草书圆融自如，行书略含米芾意趣。

理宗赵昀（1205—1264），其书法有别于前几位诸帝，楷行草书笔锋外露，如题马麟《夕阳秋色图》。他的楷书得张即之（1186—1263）书风的影响。

第三节

概述南宋画院兴盛的原因

一、绘画艺术特殊的政教功能和南宋社会经济发展

开国之初，赵宋政权以其雄才大略，在五代十国封建割据的战乱之中，终成霸业。宋太祖不仅以武力兼收并蓄，而且对被征服的各国文人士大夫怀柔恩渥，封以高官厚禄，即使是降服之国君也不以"降臣"礼节相见，而是示以恩泽。院画家的礼遇也与之相匹配。

南宋时，赵构为了巩固在靖康战乱中建立的朝廷，确立了对北宋旧臣实行特加恩宠的政策。高宗清醒地意识到绘画艺术特殊的政教宣传功能，他需要画家粉饰太平，制造建立南宋政权是"顺乎天意"的政治舆论。李唐、萧照等人的《中兴祯应图》《晋文公复国图》一类的佳作应运而生。此外，赵构常在画家的卷轴上题诗赋文，提高他们的政治地位和声誉，这亦为附庸风雅的表现。但是他并不把别人的艺术成就据为己有，这与徽宗有较大的不同。最明显的例子是宣和画院时的李唐并不显赫，南渡临安不久便名声大震，这与高宗的提携是分不开的。其他一些前朝画家也是如此，他们流传的作品数量也比以前来得多。南宋高宗朝院画家出任朝官的人数亦居高不下。光、宁宗朝以后，皇权相对巩固和稳定，艺人们的地位逐渐下降。宋末时，国势江河日下，偏安局面濒临危机，朝廷便无暇顾及画院的建设，画院一时无人问津。

随着宋室南渡，南宋商品经济的空前发展和繁荣，江南成为全国经济最为发达的地区。这促成了中国经济重心的南移，完成了由黄河流域向长江流域的历史性转移。京都临安逐渐演变成一座巍峨壮丽的世界级都市，富裕的社会生活极大地促进了文化艺术的发展，各路丹青高手云集此地。

绍兴八年（1138），南宋宣布临安府为"行在所"，正式定都临安。此时，宋高宗热衷于恢复画院，一方面善待徽宗朝院画家，另一方面吸收一些民间画工。因为战乱，重新组合的画院成为南宋绘画活动的中心。这增加了院内外画家的交流机会，促使具有划时代意义的院体山水画逐渐形成。绘画艺术应该博览百家，博取众长，兼长多能，不能专师某家某派，才能担负宫廷的各种绘画任务，应付自如。比如李唐先师法李思训的院体，而后吸收范宽的特点，画风为之大变；刘松年承上启下直至马远、夏圭集其大成而别开生面，比之北宋千岩万壑的全景山水和巨幛高壁，则有新的创造。更值得一提的是，李、刘、马、夏诸家均为历史故事人物画和山水画皆擅的高手，永载史册。

二、南宋院画家学养的提升以及院内外画家的交流

南宋院画家善于将院体画与"文人画"传统相融合，使国画焕发出璀璨的光芒。现代史论家认为："北宋大兴'画学'、用诗词下题取士'教育众工'的政策，使得画院画家的文学艺术修养得到普遍提高。如李唐、萧照都能写诗，萧照还有一手精绝的书法……不过，从绘画构图及意境创造上来看，确实凝聚着他们的文学修养。马远、夏圭不仅能吸取'文人画'重水

墨的破笔粗皴、肆意挥写，而使画面呈高古、苍劲之风，同时
使工整秀丽的传统院体得到继承和发扬。这从具体的作品可以
看到，马远画亭榭楼阁、殿堂寺观，严谨不苟，结构合乎法度；
夏圭画屋本不用界尺……"[8]

　　院画的艺术成就也得到后世文人画家的推崇，并非一味地
惨遭贬损。元孙承泽记载其"题刘松年画卷四段"曰："笔力细
密，用心精妙，可谓画中之圣者。"其余论说马远、夏圭的推
崇之词不可胜数。

　　院内外不同艺术风格之间的交流，也促使画家能取得一定的
成就。如院外的梁楷，既能创作工整严谨的院画，又善作大写意
人物，随意挥洒皆成妙品，倘若没有高度的文学修养，难成大器。
后世文人徐渭、陈白阳的泼墨简笔花鸟画的变体，正是源自梁楷
简笔画的启迪。再如僧侣牧溪，以肆意狂放的禅画闻名于世，并
非纯粹的师心自用，同样体现了院内外不同艺术风格交流的作用。

三、南宋画院画家的优越地位和待遇

　　宋代皇家画院最为兴盛的时期应该是从宋徽宗始到南渡后
的高宗、孝宗时期（1101—1189），此时画院日趋完备，画院考
试正式进入科举考试的轨道，招揽天下高手。

　　邓椿《画继》所谓"本朝旧制，凡以艺进者，虽服绯紫，不
得佩鱼"成为历来画史喜欢谈论宋徽宗时画院画家待遇优越的
证据。但是，我们不能误以为整个朝廷仅许"书画院出职人佩鱼"，
这不符合历史事实。宋徽宗允许画院出职人佩鱼，符合宋王朝
官阶制度的规定。据可查资料，徽宗朝画院得官者仅郭信一人"赐

绯"，并无"佩鱼"的记载。邓椿作为本朝人，熟知具体的史实，不会有错。南渡临安后，南宋延续了北宋"随服色佩鱼"的制度章法。

南宋恢复画院，一时北宋流散的待诏、祗候云集临安城。画院设在宫廷之外，隶属关系不太明确，帝王直接下旨发号施令，称为"御前画院"且直接听从皇上调遣。而平时，画家们则分散置于画院或其他机构之中，创作环境比较自由宽松。这种体制显得有些混乱，也是受到当时金、宋政权对峙的局面的影响。而北宋画院设在宫城之内，由翰林院管辖，并勾当官一员领导宫廷画家。另外，南宋宫廷画家的待遇较高，达到历史最高位。《宋史》载太宗太平兴国七年（982）的规定："三品以上服玉带，四品以上服金带。"褒赏以"赐金带"，可谓史无前例的殊荣。并非仅此而已，南宋授予官职的人数也逐年增加，官职的品位也比北宋有所提高。如高宗时，李唐被授"成忠郎"，阎仲被授"承直郎"，萧照被补"迪公郎"；马和之官位更高。

1. 龙恩浩荡"赐金带"

南宋画院的画家普遍有被"赐金带"的恩遇，成为宋代画院史上的破天荒之举。"赐金带"意味着什么？《宋史》载："带，古惟用革，自曹魏而下，始有金、银、铜之饰。宋制尤详，有玉、有金、有银、有犀，其下铜、铁、角、石、墨玉之类，各有等差。玉带不许施与公服。犀非品官、通犀非特旨皆禁。铜、铁、角、石、墨玉之类，民庶及郡县吏、伎术等人，皆得服之。"由此可知，"带"具有极其严格的等级制度。太宗太平兴国七年（982）正月，初定细则："三品以上服玉带，四品以上服金带……"（《宋史》

卷一百五十三）北宋时并没有百工伎艺得官者服金带。南宋承袭北宋旧制，那么什么人才有资格佩金带呢？史载："凡金带：三公、左右丞相、三少、使相、执政官、观文殿大学士、节度使毬文，佩鱼；观文殿学士至华文阁直学士、御史大夫、中丞、六曹尚书、侍郎、散骑常侍、开封尹、给事中并御仙花……" 遵此祖制，北宋画院画家得官者无一享此荣誉以服金带。皇上在制度之外"网开一面"，给予画家们特殊的礼遇——"赐金带"。据史载，高宗朝被"赐金带"者最多，如李唐、杨士贤、李迪、李安忠、朱锐、张浃、顾亮、吴炳、李从训、阎仲、周仪、马公显、萧照等被赐以金带；孝宗朝，有林椿、阎次平、阎次于、梁楷等人被赐金带。宁宗朝的刘松年、夏圭，度宗朝的朱怀瑾被赐金带。

　　2. 鱼跃龙门——出任朝官

　　宋代画院画家的政治地位和待遇，除了在服饰、佩带、佩鱼的区别上有所体现，在授官上也有所反映。院画家多数来自民间画工，一般被列为"画工"，但是一旦进入皇家画院，阶级地位随之就发生了变化，因此也应划入或接近文人士大夫阶层。有些画史中把进入画院的画家或得官者称为"登科""入仕"，但其实与科举登第者是不一样的。

　　据史载，宋初画院画家得官者仅有三人。五代黄居寀由西蜀入宋画院授翰林待诏，最后赐上柱国为正二品——朝廷显臣。《宋朝名画评》载，仁宗时，王端被特授奉职转右班殿直，相当于从九品。高克明在仁宗朝迁待诏守少府监、赐紫，相当于从四品。哲宗朝，郭熙官至"直长"，相当于从八品。至徽宗朝一时兴盛起来，计有刘宗古授成忠郎、和成忠授成忠郎、李安

忠授成忠郎，能仁甫官至县令，陈尧臣擢水部员外郎、假尚书使辽、擢右司谏、迁至侍御史，李晞成后补官，韩若拙出使高丽。徽宗朝人数虽多，但最高官衔仅为从六品，其余皆是从八品、正九品、从九品的低级文散官员。

但时至高宗朝，院画家出任朝官的现象极为普遍。据《图绘宝鉴》所记，南宋历朝画院画师出任朝官的有：

高宗朝曾在画院任职者：

李唐，宣和、绍兴朝画院待诏，授成忠郎，赐金带。

李迪，宣和、绍兴朝画院待诏，授成忠郎，赐金带。

刘宗古，宣和朝画院待诏，除提举车辂院事，授成忠郎。

李安忠，宣和、绍兴朝画院待诏，授成忠郎。

李从训，宣和、绍兴朝待诏，补承直郎，赐金带。

朱锐，宣和、绍兴朝画院待诏，授迪功郎，赐金带。

苏汉臣，宣和、绍兴朝画院待诏，授迪功郎，孝宗朝补授成信郎。赐金带。

阎仲，宣和百王宫待诏，补承直郎。

萧照，绍兴间画院待诏，补迪功郎，赐金带。

马公显，宣和、绍兴朝画院待诏，授承务郎，赐金带。

马世荣，宣和、绍兴朝画院待诏，授承务郎，赐金带。

周仪，宣和、绍兴朝画院待诏，赐金带。

李端，宣和、绍兴朝画院待诏，赐金带。

张浃，宣和、绍兴朝画院待诏，赐金带。

顾亮，宣和、绍兴朝画院待诏，赐金带。

焦锡，宣和、绍兴朝画院待诏，赐金带。

吴炳，绍兴朝画院待诏。

贾师古，绍兴朝画院祗候。

马兴祖，绍兴朝画院祗候。

王训成，绍兴朝画院待诏。

李瑛，绍兴朝画院待诏。

韩祐，绍兴朝画院祗候。

刘思义，绍兴朝画院待诏。

朱光普，南渡补入院。

尹大夫，绍兴朝画院待诏。

林俊民，绍兴朝画院待诏。

孝宗朝曾在画院任职者：

苏焯，隆兴朝画院待诏。

阎次平，隆兴朝画院待诏。补将仕郎，赐金带。

阎次于，隆兴朝画院待诏。补承务郎，赐金带。

林椿，淳熙朝画院待诏。

李珏，乾道朝画院待诏。

毛益，乾道朝画院待诏。

何世昌，画院人。

光宗朝曾在画院任职者：

李嵩，光、宁、理朝画院待诏。

马远，光、宁朝画院待诏。

刘松年，绍熙朝画院待诏，宁宗朝赐金带。

吴炳，绍熙朝画院待诏，赐金带。

陆青，待诏。张茂，隶画院。白良玉，光、宁朝画院待诏。

宁宗朝曾在画院任职者：

梁楷、陈居中、高嗣昌、苏显祖、夏圭、苏坚为画院待诏。夏圭、梁楷被赐金带。马麟，画院祗候。

理宗朝曾在画院任职者：

钱光甫、胡彦龙、陈忠训、鲁宗贵、顾师颜、俞琪、孙必达、陈清波、史显祖、吴俊臣、白用和、李德茂、马永忠、顾兴裔、陈可久、陈珏、崔友谅、徐道广、张仲、朱玉、范安仁、丰兴祖、侯守中、孙觉、顾师、王华、曹正国、宋汝志、谢升、毛允升、乔钟馗、乔三教、宋碧云等待诏。王辉、戚仲等祗候。

度宗朝曾在画院任职者：

贺六为待诏。李永年、楼观、李权、朱绍宗等祗候。

南宋画院出任朝官，分属武阶与文阶。宋代时，武阶一般分为武官与内侍通用，少数亦有因帝王器重或功绩特殊而转为文阶者，谓之"换阶"。文官中的选人阶属于低等官阶，这些官阶较为低级，他们被朝廷授予官阶，表明其已经摆脱了工匠的身份，社会地位得到了提升，还有不少被赐金带，这是画史上史无前例的殊荣。院外的如赵伯驹兄弟、马和之、米友仁等被授予高官。

朝官中除工部侍郎为从三品朝官之外，其他承直郎为从八

品，承务郎从八品，成忠郎相当于正八品，将士郎、承信郎、迪功郎均为从九品。以上均为文武杂散官职，授官人数、官品等级都比北宋徽宗朝时有所提高。

《图绘宝鉴》所载画院画师的阶官有以下几种：[9]

成忠郎，武阶名。属小使臣八阶列。位次于忠翊郎，正九品。

承信郎，武阶名。属小使臣八阶列。位次于承节郎，从九品。

将仕郎，分为两类：一为文散官名，从九品以下；一为选人阶名。

迪功郎，选人阶官名，从九品。

承直郎，有两种：

一为选人阶名。

二为文散官名，从六品以上。

承务郎，分两种：

一为文散官名，从八品下。

二为寄禄官名，从九品。

综上所述，我们可以知晓宋代画院画家的政治地位和待遇变化的概况：宋初受优遇，随后地位逐渐下降；徽宗朝又得恩宠；南渡高宗、孝宗朝达到顶峰；自此以后，隆恩疏漠，延至宋亡。

第四节

逐步健全的南宋画院

宋朝传承五代画院的建制，扩大规模，健全制度，一直隆兴三百余年。宋徽宗提高了画院画家的政治地位，改善了画家们的经济待遇，并让自己的艺术思想和审美观点指导画院的创作。在其经营之下，成立了我国最早的"皇家美术学院"，培养了众多人才，延至南宋的高宗也是如此。这不仅仅是因为个别帝王的业余爱好。首先，它是社会经济高度发展以及雄厚的物质基础的产物。其次，它是随封建王朝为了巩固政权和满足精神享乐的需求而产生的。所有因素共同促使宫廷绘画机制逐步发展成为稳定的皇家画院的体制，造就了大批杰出的画家，促使他们创作出大量的艺术珍品，永垂青史。

徽宗位居九五之尊，除却处理朝政，还要沉浸绘事之中，常令御前院画家替其创作。近水楼台先得月而沾皇恩，不少画家因此有机会参与政治、外交方面的活动，如陈尧臣因出使辽国而得官最高。这在《挥麈录》里记载得十分清楚："宣和初，徽宗有意征辽，蔡元长、郑达夫不以为然，童贯初亦不敢领略。惟王黼、蔡攸将顺赞成之。有谍者云：'天祚貌有亡国之相。'班列中或言陈尧臣者，婺州人，善丹青，精人伦，登科为画学正。黼闻之甚喜，荐其人于上，令衔命以视之，擢水部员外郎，假尚书，以将使行事。尧臣挟画学生二员俱行，尽以道中所历形势向背，同绘天祚像以归。入对即云：'虏主望之不似人君，臣谨写其容

以进，若以相法言之，亡在旦夕。幸速进兵，兼弱攻昧，此其时也。'并图其山川险易以上。上（编者按：宋徽宗）大喜，即擢尧臣右司谏，赐予臣万。燕、云之役遂决。时尧臣方三十三岁，迁至侍御史。"院画家在政治外交斗争中发挥了很大的作用，故而他们的地位和待遇得以提高。北宋中期画家的地位有所下降，徽宗朝又得恩宠；南宋初，他们的身价倍增。

靖康元年（1126）闰十一月，金兵破东京（今河南开封），持续进行了达150天左右的劫掠，"金人求索诸色人……又要御前后苑作，文思院上下界……系笔、和墨、雕刻、图画工匠三百余家……令开封府押赴军前"。"是日，又取画工百人……学士院待诏五人……"（宋徐梦莘《三朝北盟会编》卷七七）

宋高宗在国家危难之际，偏安东南建都杭州不久的情况下，不管当时国势微弱，依然积极重视恢复画院，罗致并优待流散在社会上的北宋画院画家。因为他明知书画艺术颇具社会宣传功能。宋高宗经常亲临院所进行指导，画师每进呈一图，务必亲题其后以示恩宠。除此之外，他还开设榷场收购散佚在民间的书画作品，责成曹勋、龙大渊负责鉴定，所以，中兴馆阁储藏极富，多至一千余幅。

绍兴三十二年（1162）六月，随着高宗退处，孝宗荣登皇位，南渡旧臣逐步退出朝廷，秦桧旧党被罢逐，直至"隆兴和议"签订，南宋政权的转型就此完成。尤其是陆游、朱熹、范成大、张孝祥、吴琚、姜夔等一代名宦士卿和才俊，或以书法传家，或以道学鸣世，此时南宋文化进入辉煌鼎盛时期。研究中国绘画史的著名日本学者铃木敬经多方考证认为："当时，国内虽有盗贼出没

等，但总的来说内治政策是成功的。'和约'又使兵粮等费用节减了。因此，直到金军第二次开始南下的绍兴三十一年（1161）九月，这段时间是南宋统治者暂时偷安的时期。从北宋画院来，而复职于南宋画院的画家，除李唐外，都被记为绍兴年间。根据《南宋院画录》的记录来看：刘宗古，汴京人，宣和间待诏，成忠郎，绍兴二年，进车辂式称旨，复旧职，除提举车辂院事（《图绘宝鉴》）。杨士贤，宣和待诏，绍兴间至钱塘，复旧职（《图绘宝鉴》）……阎仲，宣和百王宫待诏。绍兴间复官，补承直郎。画院待诏（《图绘宝鉴》）。周仪，宣和画院待诏。绍兴间复官（《图绘宝鉴》）。焦锡，宣和院人。绍兴间复为画院待诏（《图绘宝鉴》）。"[10] 南宋孝宗、光宗、宁宗三朝，是南北对峙时期社会相对稳定、经济高度发展、文化逐步繁荣的六十余年，是南宋画院最为兴旺发达的时期。

南宋历史自 1127 年至 1279 年，共计一百五十二年。自画院建制以来的高、孝、光、宁、理、度六朝中，高宗将宣和朝的画家网罗其中，恢复南宋画院，极一时之盛，是为南宋初期；孝宗、光宗、宁宗承继前期之盛，名家辈出，应为中期；理宗、度宗两朝历史久远，人才众多，缺乏名家，应为后期。

帝王引领时尚，皇亲国戚、文武百官、文人大夫之间竞相争效，嗜好书画蔚然成风。《宋人轶事汇编》载："高宗初作黄字，天下翕然学黄；后作米字，天下翕然学米；最后作孙过庭字，故孝宗、太上皆作孙字。"上有所好下必行之，这极大地促进了南宋画院的发展和隆兴。

南宋山水画中，"精工艳丽"与"水墨苍劲"作为两种不

同的风格同时存在。"精工艳丽"一派尽管势力不及"水墨苍劲"派，但是在南宋前期复兴，并且盛极一时，如赵伯驹、赵伯骕源远流长，单邦显、卫松、赵大亨、老戴等都传其衣钵。李唐、萧照、刘松年等也能作青绿重色的山水。无款的《醴泉清暑图》《龙舟竞渡图》都属于青绿重彩。直至元、明，如元代的李容瑾、明代的仇英等，这种画风有所进展，但不发达。

据洪再新概述，南宋山水画"四大家"横空出世，以水墨的形式为其突破口，在中国绘画史上完成了一大变革："在中国艺术史上，山水画风格的变化是最具有代表性的。它和时代、地域、艺术形式等多种因素结合在一起，根据特定的功能传达其特有的意义。宋代山水画也反映出它在风格演变史上的价值。北宋李、郭一变，南宋李、刘、马、夏的一变，划分出10—13世纪山水艺术两个重要的发展阶段。从李成、郭熙北方全景山水的程式，到江南'马一角''夏半边'的定型，可以反映出人们对自然的理解所发生的变化。这里面有地域特点在起作用，更有风格自身的规律在发挥作用。而介于这两者之间，还有许多个人风格特征，每一幅杰作都可以成为独立的样板。这种个别和一般的关系，组成了宋代山水的宏大画面。它成为此时画坛的主流，并以水墨的形式为其重点，值得特别重视。"[11]南宋山水画以水墨为其突破口，变幻出无数个再现的程式和"象外之意"，演绎出最高级别的自我表现形式。

此外值得叙述的还有家居临安（今浙江杭州）的画家叶肖岩（生卒年不详）。史载："叶肖岩，杭人。作人物、小景类马远，专工传写。宝祐间人。"（《图绘宝鉴》卷四）由此可知，

他善作人物小景，属于马远一类，尤其精于传形写貌。他曾作《西湖十景图》册页，绢本设色，界画楼阁。

除此之外，尚有一些不太知名的画家，略要列叙于下：

陈椿（生卒年不详），杭（今浙江杭州）人。善画花鸟，并学郭熙山水。宋孝宗乾道（1163—1173）画院祗应甲库。

顾兴裔（生卒年不详），钱塘（今浙江杭州）人。善画人物、山水，师从马和之。宋理宗淳祐年间（1241—1252）画院待诏。

水丘览云（生卒年不详），临安（今浙江杭州）人。山水学米友仁。兼善人物写真。

张茂（生卒年不详），杭（今浙江杭州）人。工山水、花鸟，画风精致。宋光宗时隶画院。

赵彦（生卒年不详），汴（今河南开封）人。居临安（今浙江杭州）。民间画家。善作山水、人物，以画扇著名。

周询（生卒年不详），钱塘（今浙江杭州）人。工画界画楼阁，作品流传较少。

王宗元（生卒年不详），里籍不详，因其居石桥，故被称为"石桥王"。学惠崇一格，常作池塘小景，野趣横生。

祝次仲（生卒年不详），字孝友。太末（今浙江龙游）人。专画水，兼善草书。

朱象先（生卒年不详），字景初，号西湖隐士。松陵（今江苏吴江）人。宋宁宗嘉泰年间人。以山水、人物为主。嗜酒成性，素以画易酒，放浪形骸。

左幼山（生卒年不详），一作幻山，钱塘（今浙江杭州）人。景灵宫道士。师法阎次平，善山水、花鸟、人物。

朱大洞（生卒年不详），钱塘（今浙江杭州）人。道观道士，摹萧照山水、人物。

南宋画院画家基本来自民间画工或院外画家，而文人士大夫出身的画家一般不太愿意入院供职，并对院画家多有贬低和蔑视之意。

第五节

院体与院体画之辨

　　宋代画院的体制在逐渐形成、完善以及改革的历程中进一步得到巩固。北宋初期建立的宫廷画院中，画家多由五代入宋而来。神宗熙宁年后，王安石变法的政治波澜涉及画院，给画院体制也带来了较大的影响。《宋会要辑稿》载："后来本院不以艺业高低，只以资次挨排，无以激劝，乞自今将元额本院待诏以下至学生等，有缺即于依次第内拣试艺业高低，进呈取旨，充填入额……从之。"变法一改画院旧制中"只以资次换排，无以激劝"的陋习，转为按照"艺业高低"来推进画院的改革。尤其是宋徽宗崇宁三年（1104）之后，"画学"创建并成为画院制度的一部分。"自此之后，益兴画学，教育众工，如进士科下题取士，复立博士，考其艺能。"（《画继》卷一）此项举措从源头上保证了宫廷画家的素质，改变了宋初以来从民间画工中招募画师的无序局面。徽宗麾下的翰林图画院规定，画家入院必经过考试：通过画艺的考核与"经文"等文化科目的测试，方才能进入"画院"；进行全面系统的学习培训之后，再历经考核和淘汰，技艺精湛的画家们才会被授予"艺学""祗候""待诏"等职位。自此，宫廷画家的文学素养和画艺超绝前代；花鸟画成就显著，形成泽被后世的"宣和体"。

　　宋初画院的画师待遇与工匠不同，比如绘制渲染彩画装饰和壁画，其报酬称为"俸钱"；而工匠属于"八作司"，报酬叫"食

钱"。画师和棋、琴、书法等各技艺人员均称为"待诏",与工匠截然不同。画家们实际上有画学正、士、博士、艺学、待诏、供奉以及画学生等职位。

常规的美术史论者,都把"院画"与"院体画"二者称谓相互混淆,以为"院画"即为"院体画"。何谓"院画"?明代郁逢庆《续书画题跋记》论曰:"宋高宗南渡,萃天下精艺良工画师者亦与焉,院画之名盖始于此。自时厥后,凡应奉诏所作,总目为'院画'。"《四库全书提要》也以为:"南宋自和议既成以后,湖山歌舞,务在粉饰太平,于是仍仿宣和故事,置御前画院,有待诏、祗候诸官品,其所作即名为'院画'。"综上所述,"院画"是指院画家奉旨受命的作品。"院画"应该盛于北宋宣和年间,于南宋延续而置御前画院。

那么"院体画"是什么含义呢?宋朝赵升《朝野类要》说:"院体,唐以来翰林院诸色皆有,后遂效之,即学宫样之谓也。""院体画"即为唐代以来流行于宫廷的传统绘画式样。五代、宋初,在画院里得以发展并成熟的绘画风格称为"院体画"。"院画"与"院体画"虽仅一字之差,内容上仍有不同。应该说"院画"必定是画院画家所为,但画院画家所作并不一定都是"院体"。列举南宋画家李迪和林椿为例,清代吴子敏《大观录》认为:"李迪文杏水凫立轴……花蕊翎毛设色细勾染,取资五代,扫除院气";"林椿花竹草虫图轴……花细勾染,竹夹叶绿嵌,草虫描摹生动,具有天趣,气韵奕奕古润,绝无院体"。"院体画"虽然流行于画院,但是画作者不一定都属于画院,例如赵令穰兄弟、赵伯驹兄弟等均非院人,"所作殊精致,但类院体"。再

如近代于非闇、陈之佛等人，亦非画院画家，却传承"院体画"的传统风格，享誉全国。北宋和元朝所创建的艺术巅峰至高无上，一时难以超越；南宋院画，也有可圈可点之处。"宋代绘画，无论人物画、山水画还是花鸟画，无论院体画还是'文人画'，均是以写实为基础的。在我国的绘画史上，这既是个人写实的黄金时代，又是'文人画'的发源之处。它所开拓的绘画审美的理趣意识，奠定了此后绘画发展的基础。写实观念的强大而不可逾越，就是因为有了理趣这个作为思想和情感的调节剂，因此'文人画'自出现写意形态后，再放浪、再重感觉，也无法偏离形似的基本准则。实际上，'文人画'用修养来制约情感的膨胀，院体画用技巧来控制情感的泛滥，两者都不允许过分，不允许超出形式的范围。一切都要恰到好处，在各自的地盘上安居乐业，这就是由理趣所规定的中国绘画的法律。"[12]

　　"院体画"在艺术造型上严谨准确，色彩富丽鲜艳，是其作为宫廷绘画的一贯特色。宋徽宗赵佶统治时期形成了一种新的风格——"宣和体"，其风格的主要特征是造型工整、准确、严谨，设色富丽、鲜艳、华贵；既工细精致，形态逼真，又不流于烦琐、纤巧，在"形似"的基础上强调"神似"，关注营造深邃、感人的意境。身为九五之尊的皇帝，作为宋朝文人士大夫的总代表，赵佶有着超人的睿智与学识，他主张的"宣和体"十分重视"以形传神"以及意境的营造。总而言之，宋徽宗麾下的"宣和体"并无"刻板""庸俗""匠气""纤弱"之类令人不屑一顾的特质。其笔下的形象皆是从现实生活中捕捉瞬间即逝的倩影，再经过艺术的提炼和概括而成。例如《瑞鹤图》

中的二十只傲然飞翔的白鹤，飞、唳、啄、立，姿态各异，多姿多彩。画作笔力磊落、简洁，设色富丽而不纤弱，金碧辉煌的宫殿与碧蓝无垠的蓝天，形成一幅令人叹为观止的"瑞祥"图。虽然常有人替赵佶代笔，然而总体的构思、意境却源自其本人。可以说"院体画"倘若缺乏严谨的造型或丰富的色彩，就难成其"院体"了，恰似水墨大写意画，如果要求有绚丽斑斓的效果，就会令人啼笑皆非。

　　宋代画院体制容易导致画家笔拘墨束，毫无胸臆。傅抱石揭示了院画的弊端："……考试是仿照大学的办法，用古来的诗句做题目。大约拣选抽象的、极不容易表现的句子，命想做画官的画工去画，结果好的不见录取，愤而走了。帝王认为不错的取了。如：1.野水无人渡，孤舟尽日横；2.万绿丛中一点红；3.踏花归去马蹄香；4.嫩绿枝头一点红，恼人春色不须多。这都是画院的题目。我们不能批评题目的本身怎样不好，须知这种因心造境的事，岂有标准可凭？若是肯抛弃个性或有希望，否则只有回家去好了。故画院的弊病至少有两点：1.桎梏个性；2.使绘画成畸形的发展。第一点：个性是画面的生命，是画面价值的根本。……第二点：世界上国家可以统一，惟思想不能统一，艺术更不能统一。……因为帝王所定的趋向，总不许有学问或思想眼光比他更高的人，自然奉命惟谨，曲意阿附！可卑的事还有过于此的吗？就是考取了的人，平常无论画件什么，先要把稿本进呈，有改即改，不合即斥其职。"[13]

第六节

南宋宫廷的收藏

　　高宗南渡之后，大力搜求古书画，以充实宫廷收藏。"高宗尝访求法书名画，不殚劳费，四方争以奉上，殆无虚日。其又于榷场购北方遗失之物；故绍兴内府所藏之富，不减宣和。所惜鉴定诸人，如曹勋、宋贶等（曹勋、宋贶、龙大渊、张俭、郑藻平协、刘炎、黄冕、魏茂寔任辈）人品不高，目力苦短，而又私心自用，凡经前辈品题者，尽皆折去，故所藏多无题识，其原委授受岁月考订，邈不可得，时人以为恨。惟其装饰裁制各有尺度，印识标题具有成式，锦贉玉轴，殊见富丽焉。……庆元、嘉泰间，中兴馆阁储藏，虽不及宣和、绍兴之富，亦颇有名迹。"[14]

　　历经高宗三十余年的努力，孝宗、光、宁宗历朝延续之，其收藏之富，颇为可观。据宋杨王休《宋中兴馆阁储藏图书记》载，可略知其收藏概况。杨王休（1135—1200），字子美，浙江象山人，乾道（1165—1173）进士，光宗时监习官至吏部侍郎。此书仅记图书，首列徽宗"御画"14轴又1册，与"御题画"31轴又1册；后按画内容分类记录，即有佛道像、古贤、鬼神、人物、山水窠石、花竹翎毛、虫鱼、畜兽七类计有1108轴。总共1163轴又2册，仅占《宣和画谱》所记数量的五分之一。其书后附记，当时并未计划成书，仅为庆元五年（1199）整理内府收藏的账目。尽管十分简略，我们却可以得知南宋初期

宫廷藏庋的大概，以后藏品陆续有所增加，尤其是籍没贪官贾似道的家产时，一大批古代书画珍品进入宫廷收藏的内库，如展子虔（传）的《游春图》、赵昌的《写生蛱蝶图》、崔白的《寒雀图》（三幅均藏于故宫博物院），其上有贾似道 "魏国公印""秋壑"等收藏印记。

周密所著《思陵书画记》《云烟过眼录》《至雅堂杂钞》等经典，对于考察法书名画在南宋时期的流传情况，具有极其重要的参考价值。

周密（1232—1298），字公谨，号草窗，又号弁阳老人、弁阳啸翁、华不注山人等，历山（今山东济南）人，曾祖南渡后寓居吴兴（今浙江湖州）。父周晋，官至汀州（今福建长汀），后任富春（今浙江富阳）县令。入元不仕，迁居钱塘（今浙江杭州）。周氏数代为官，书香门第，家藏名画极富，传至周密晚年已是百不一存，但嗜古之癖始终如一。其善画工书，史载：周密"善画梅竹兰石，赋诗其上"。（《图绘宝鉴》）

周氏家族历代为官，所以周密学养深厚，能诗工词。《弁阳老人自铭》著于暮年，记其生平逸事："自幼朗悟笃学，慕尚高远。家故多书，心惟手抄，自老不废。或勉从安佚啬养，然性自乐之，不知其劳也。于古今得失治乱之故，必审其是，不喜随声接响……作诗少负崛雄赡，晚乃寝趣古淡。间作长短句，或谓似陈去非、姜尧章。"

据周密所获得的《思陵书画记》载，高宗下诏，凡进宫的古书画作品，都要重新装裱，分不同等级选用不同的材料，钤

用不同的印记。隶属高宗内府印记的有乾卦圆印、"希世藏"、"绍兴"联珠印、"内府书印"、"睿思东阁"、"机暇清赏"、"机暇清玩之印"等多种。高宗采取严厉的古书画保护措施，并命米友仁鉴定。高宗特别关注书画的装裱，并且亲自过问，其程序为："应搜访到名画，先降付魏茂实定验，打千字文号及定验印记，进呈讫，降付庄宗古分手装背"。(《齐东野语》卷六) 在装池过程中，尚有不少规定："应古厚纸，不许揭薄。若纸去其半，则损字精神，一如摹本矣"。(《齐东野语》卷六)"应古画装褫，不许重洗，恐失人物精神、花木浓艳。亦不许剪裁过多，既失古意，又恐将来不可再褙。""应搜访到古画内，有破碎不堪补背者，令书房依元样对本临摹进呈讫，降付庄宗古，依元本染古槌破，用印装造。刘娘子位并马兴祖誊画。"(《齐东野语》卷六) 史载："高宗每获名迹卷轴，多令辨验。"(《图绘宝鉴》) 马兴祖为画院待诏，经常担当鉴定古画的任务。宫内鉴定的人员有曹勋、龙大渊、张俭、平协、郑藻、任源、宋煜、刘璞、黄冕等。

周密《馆阁观画》载临安宫廷藏品实况：

乙亥岁秋，秘书监丞黄恮汝济，以蓬省旬点，邀余偕行，于是具衣冠望拜右文殿，然后游道山堂。堂故米老书扁，后以理宗御书易之。著作之庭，胡邦衡所书，曰"蓬峦"，曰"群玉堂"。堂屏，有坡翁所作竹石，相传淳熙间……最后步石渠，登秘阁，两旁皆列龛藏先朝会要及御书画，别有朱漆巨匣五十余，皆古今法书名画也。是日仅阅秋、收、冬、余四匣。画皆以鸾鹊绫、

象轴为饰，有御题者，则加以金花绫。每卷表里，皆有尚书省印，防闲虽甚严，而往往以伪易真，殊不可晓。其佳者有董源画《孔子哭鱼丘子图》，唐模顾恺之《洗经图》，此二图绝高古。李成《重峦寒溜》，孙太古《志公》，展子虔作《伏生》，无名人《三天女》，亦古妙。燕文贵纸画山水小卷极精。士雷小景，符道隐山水，关全山水，胡环马，陈晦柏，文与可古木便面，亦奇，余悉常品，亦有甚谬者。通阅一百六十余卷，绝品不满十焉。暇日想像书之，以为平生清赏之冠也。（《齐东野语》卷十四）

　　南宋私家收藏的概况，在邓椿《画继》中有所记载。其时不少士大夫及大商家都热衷于书画收藏。邓出身于世代官宦之家，富于收藏，所见他人收藏亦广。《画继》卷八"铭心绝品"一章共记有 37 家 200 余件卷轴的目录。

　　南宋定都临安后，重要的私人收藏家有赵令畤、赵与懃、贾似道等人。赵令畤，字德龄，宋宗室，南渡后封安定郡王。据记录部分作品有自梁元帝至李公麟 22 家 25 幅作品（李廌《画品》）。赵与懃，号兰坡，宋宗室，共计藏有书法 179 卷、名画 213 卷，史载："以上书画止是手卷，大者不在此数，其中多佳品，今散落人间者往往皆是也"。（《赵兰坡所藏书画目录》）此外，周密的《云烟过眼录》曾载赵与懃的其余藏品。贾似道，字师宪，宋理宗时以姊为贵妃，官至右丞相，炙手可热，权倾朝野，后为郑虎臣所诛杀。他的部分藏品已记录在无名氏所著《悦生所藏书画别录》，计有书法 42 卷，名画 58 卷。另有《悦生古迹记》也有记载另外的藏品。

其余的私人收藏散见于巨商豪门、士大夫或文人的杂记当中。孙绍远《声画》，成书于南宋淳熙十四年（1187），作为专门辑录唐宋人题画之作的典籍，闻名于世。

注释：

1. 陈师曾著，徐书城点校：《中国绘画史》，北京：中国人民大学出版社，2005 年，第 63 页。

2. 令狐彪：《宋代画院研究》，北京：人民美术出版社，2011 年，第 17 页。

3. 铃木敬著，陈传席译：《李唐研究》，《朵云》第 11 期，上海：上海书画出版社，1986 年，第 62 页。

4. 王伯敏：《中国绘画通史（上）》，北京：生活·读书·新知三联书店，2000 年，第 373 页。

5. 钟毓龙编著，钟肇恒增补：《说杭州》（上），杭州：浙江人民出版社，2016 年，第 135 页。

6. 童书业著，童教英整理：《童书业绘画史论集（上）》，北京：中华书局，2008 年，第 167 页。

7. 俞松：《兰亭续考》卷一，《中国书画全书》第二册，上海：上海书画出版社，第 616 页。

8. 令狐彪：《南宋画院研究》，北京：人民美术出版社，2011 年，第 32 页。

9. 有关阶官、官阶的记述，参照龚延明编著：《宋代官制辞典》，北京：中华书局，1987 年，第 30、31、36、576、596 等页内容综合归纳而成。

10. 铃木敬著，陈传席译：《李唐研究》，《朵云》第 11 期，上海：上海书画出版社，1986 年，第 62 页。

11. 洪再新：《中国美术史图像手册·绘画卷》，杭州：中国美术学院出版社，2003 年，第 146—147 页。

12. 吴雨生、倪卫国：《宋代绘画研究》，《朵云》第 1 期，上海：上海书画出版社，1988 年，第 67 页。

13. 傅抱石著，叶宗镐选编：《傅抱石美术文集》，南京：江苏文艺出版社，1986 年，第 43—44 页。

14. 郑午昌：《中国画学全史》，上海：上海古籍出版社，2008 年，第 185—186 页。

3

水墨苍劲又一变
——山水篇章

北宋李成、范宽、郭熙等主导中原山水画风的格局，至南宋之际（12世纪初）出现了转机，即出现了画史所谓中国山水画两次重大的变革潮流，"至大、小李为一变""至李、刘、马、夏又一变"。

由李唐、刘松年开其成，后因马远、夏圭接力而成的南宋山水画的变革，铸成了院体画派的新格局，统领艺坛达百年之久。李、刘、马、夏的作品尽管风格各异，但其体貌特征却有着共同的特点，构图布局善于以简驭繁，一改北宋全景式构图法则。马、夏之作，以截取边角景物来突出近景，淡化远景，凸现疏朗清旷的意境。伴随着刚劲简率的笔线，侧锋取势与饱和的水墨渲染，大斧劈皴混同拖泥带水皴，促成笔触痕迹与景物体面的高度统一。墨彩明快浑融，借助水的融合，极富虚实浓淡的变化，赋予江南山川清新明丽的诗意特征和自然美感。他们在南宋一百五十余年的画坛上，呈现刚健、苍润的笔墨形式，彪炳于世，卓尔不群。

郑午昌指出："宋室既南，文艺中心，遂移临安。高宗书画皆妙，作人物山水竹木，皆有天趣。待诏进画，往往加以御题，以为提倡；故当外患严逼戎马倥偬之际，而画道不稍衰。绍兴间官画院待诏，或承直郎赐金带者，皆属名手，而李唐、赵伯驹、马兴祖、刘思义等，其著者也。院制，凡画院众工，每作一画，必先呈稿，然后上真。论其迹，则所画山水人物花木鸟兽无不精美；而其弊，则因限于君主或贵族一二人之好恶为取舍，未能尽量发挥各画工之天才与特技，拘泥工整，未免遗恨。院外诸家，虽亦有受院体画之影响，然其活泼自由之机会，固较院

内为多，又因受图写诗意之暗示，所作自较变化而富想象。如院内之萧照，院外之扬补之，皆极有名，而所作实有别也。"[1]

宋朝士夫崇尚泉石啸傲，隐逸渔樵，乐于在崖壑松林间寄托性灵，寻觅超尘出世的生涯。北宋云山，高山峻岭，断崖溪流，长松巨木，云烟迷蒙，呈崇高、壮美之观。南宋溪岭，寒江独钓，柳溪归牧，云崖雪景，残山剩水，显清刚秀美之境。自此以往，便可不下庭堂，即能坐穷泉壑，一览江山万里，浤漾夺目；聆听猿声鸟啼，依稀在耳。大千世界，何处不可居，不可游。

据《画继补遗》《图绘宝鉴》《南宋院画录》等典籍所录山水画家名单如下：

宋高宗、赵伯驹、赵伯骕、赵士遵、赵子澄、米友仁、王利用、朱敦儒、僧超然、王辉、杨士贤、水丘览云、谢堂、廉布、王清叔、李昭、杨简、王会、陈容、单炜、张端衡、马和之、李唐、刘宗古、李迪、李安忠、朱锐、张浃、顾亮、胡舜臣、张著、萧照、刘松年、王训成、夏圭、陆青、张训礼、赵大亨、高嗣昌、朱怀谨、俞琪、李权、叶肖岩、丰兴祖、张仲、夏森、胡彦龙、赵苪、李章、范彬、刘朴、陈珏、崔友谅、卫松、史显祖、朱光普、朱森、刘思义、王宗元、周询、李思贤、陆仲明、王公道、张团练、黄益、章程、夏子文、赤目张、叶森、王介、赵士表、蒋太尉、张茂、赵子厚、陶忠、田宗源、周珏、时光、张镒、林俊民、游昭、祝次仲、周白、董琛、施义、陆琮、熊应周、陆怀道、毛政、徐以之、赵山甫、周左、吴俊臣、徐京、陈椿、王洪、江参、毕良史、僧法常、僧梵隆、僧若芬、马公显、马世荣、阎仲、阎次平、阎次于、马兴祖、马远、梁

楷、朱光普、苏显祖、单邦显、马麟、戚仲、韩祐、李嵩、周仪、李东、林谷成、李权、陈珩、晁说之、许龙湫、朱锐、僧子温、僧仁济、方椿年、老戴、紫微刘尊师。

第一节

南宋山水画的渊源和变革

　　北宋山水画"三家鼎峙百代，标称前古"，饮誉千秋，已成定局。但是，南宋"李刘马夏"四大家的创造性及其影响，也同样不可轻视，若排除明董其昌、莫是龙、陈继儒的山水画南北宗论的影响，可不必贬低南宋院体之作。

　　明王世贞曾论及山水画之变："山水至大、小李一变也，荆、关、董、巨又一变也，李成、范宽又一变也，李、刘、马、夏又一变也，大痴、黄鹤又一变也……"（《艺苑卮言》）认为南宋四家为一变，证明他对南宋山水画的肯定。元初赵孟頫、钱选先后提倡"古意"和"士气"，画家摒弃南宋院体而上追北宋文人画，最终形成元四家的变革，也就是王世贞所说的第四变。至明代，董其昌的华亭派崛起，创导南北宗论，阐述了山水画的传承历史，将李成、董源视作南宗，南宋院体归属北宗，表明褒奖南宗、贬低北宗的态度，风行一时。此说未免有片面臆断之嫌。南宋初四大家的产生必然有其深刻而必然的原因。

　　明何良俊与王世贞所见略同："画山水亦有数家：荆浩、关全其一家也，董源、僧巨然其一家也，李成、范宽其一家也，至李唐又一家也。此数家笔力神韵兼备，后之作画者，能宗此数家，便是正脉。若南宋马远、夏圭亦是高手。马人物最胜，其树石行笔甚遒劲，夏圭善用焦墨，是画家特出者，然只是院体。"（《四友斋丛说》）他先肯定了五代、北宋诸家的地位，

又明确了李唐也如前诸家"笔力神韵兼备"，位大家之列，属于"正脉"，紧接着赞赏马远、夏圭"亦是高手"，"树石行笔甚遒劲"和"用焦墨"。由此可见，何氏的评价极其精确，细说马、夏之长，而未入"大家"，"然只是院体"，高低判然，马、夏仅以偏师取胜。总之，何良俊此说是推崇北宋，对南宋基本持肯定的态度，而轻视院体是显而易见的，比较其后的"南北宗"论就显得客观、公正得多。

鉴于南宋四大家的"一变"，滕固说："我以为变得比较剧烈的，是最后的一变。……到了南宋的刘、李、马、夏，对于自然的探讨，就生出异样的态度。这虽不一定是转换，却是一个极致。以现存的山水画来看，阎立本、王维的作品，只是顺从自然；凡在各种对象上所赋予的表现，惟恐损伤自然的生命而小心谨慎，不使膨胀作者的意志。……南宋作者把已收获的丰富和伟丽移在画面上，就在丰富和伟丽上机智地表出自然。他们用那圆熟的技法（完备的皴法与描法），构造出自己所追求的（亦是士大夫一般要求的）自然。他们也是顺从自然，也是剪裁自然；然而因为他们（作家的）构成意志的强烈之故，自然却顺从了他们。他们构图有定法，皴法有定法，无数先人的经验，给他们熔化而发挥出来了。"[2]作者揄扬南宋四家不吝笔墨，李、刘、马、夏学古而不泥古，师法造化进而"剪裁自然"，勇于标新立异，集中国绘画史上的最后一变，终成大器。

一、南宋山水画的变革

自从金军大举南侵，1276 年，南宋王朝被斩于中国最南部的崖山。在此百余年间，南宋处于求战求和皆难的艰险环境中。而马、夏正在此时期形成中国山水画中一大变。傅抱石论道："我以为刘、李、马、夏的这一变，写意水墨山水画，无疑是宗炳、王微……荆、关、董、巨这一大行列，渡过了马远、夏圭'水墨苍劲'的桥梁，才步入元代而收获结果。山水以外，北宋的文同（竹），南宋的梁楷（人物）、牧溪（人物）、郑思肖（兰）……也都是这大运动中的壮士。……你想！国家到了风雨飘摇的时候，北望胡骑驰驱，谁还有心去作'五日一山，十日一水'的工作，谁还需要'繁缛美丽、金碧辉煌'的画面？在此意识之下，画学上不禁起了两种清晰的波纹。一种是'写实'的'形似'的根本打倒；一种是画家'人品'修养的强调。前者，把绘画完全看作抒写性灵的一种艺术，与'诗''画'并为知识阶级的事业；后者，是补充前者的必要，认为'人品'是画家的唯一原则，唯一生命。"[3] 由此可见，马、夏承接了"写意画"鼻祖苏轼的"画竹不画节"和米襄阳父子的"泼墨云山"，直接将"写实""形似"的陈规陋习鄙弃而不顾，另辟一道美丽无比的境界，独立画坛。

以南宋四大家为代表的山水画之所以被誉为"一变"，所变者是什么？应该体现在以下几个方面。

（一）图式、布局的转换：大都以"阔远""迷远"替代北宋的"平远"和"高远"；尤以"一角""半边"著称，区别于北宋巨制大幛，全景式的构图。山水画历来提倡"师法造

化"，南渡以后，以临安为主的江浙一带，丘壑纵横、河流密布，自然成为画院作家的无上粉本。他们常用的"平远"布局是截取式构图，开创了空灵的格局，主题显豁，使人有心旷神怡的感觉。即由北宋的"全景式"到"边角式"，巧变充实的意象美至空灵的含蓄美，从幅宽、景繁到画面浓缩、简洁，形成南宋山水画的一个重要的审美特征。清笪重光指出"从来笔墨之探奇，必系山川之写照"。(《画筌》)"董、巨峰峦，多属金陵一带；倪、黄树石，得之吴、越诸方。米家墨法，出润州城南；郭氏图形，在太行山右。"(《画筌》)此外，政治地缘决定了画家所写江南一带风景的特征——清刚而秀逸。南宋画家十分善于剪裁、布势，改变以往客观化、全景式构图，以虚化、留白赋予画面更多的想象空间。画面构图含蓄而空灵，如夏圭《长江万里图》等长卷，惹人眼球，为史所称道。虽属应制，又隐含寓意，此画虽无真本流传，仅观摹本仍可推测原作气势撼人，非同寻常。

　　马、夏采取大片留白的手法，衬托江南烟云迷蒙的图式，增强了诗的意境，从而将水墨苍劲、清新爽朗的南宋院体山水画推向巅峰。

　　(二)笔墨语言的变化。陡峭、嶙峋的峰峦，以及耸立的山体和峻峭的岩崖，均以大斧劈皴、刮铁皴或染中带勾的拖泥带水皴示之。松木枯树盘郁屈曲，坚韧似铁；固因笔力刚劲，顿挫老辣，墨法厚重凝练，所作以"骨"取胜。无论立轴纨扇、长卷横披，往往笔法简率、水墨苍劲、汪洋恣肆而浑厚欠缺。阔笔粗写、删繁为简，可以说"前无古人"，规范了"以少胜多"

的技艺。马、夏充分运用大实大虚、近深远淡的方法，"虚实相生，无画处皆成妙境"。简率之意不仅在布局和形象，同时也简在笔墨，常用破墨法一气呵成。图中主体笔法稠密，用墨厚重，客体却淡墨挥就，明洁清润，意境高旷。马远的斧劈皴，方硬坚挺，更显苍劲，气势纵横；夏圭的用笔刚劲苍韧，画格墨润超逸。他们逐渐形成笔法劲健、气韵浑厚、境界引人入胜的格局，在意境塑造、空间架构和笔墨独创方面都有不同程度的发展。马、夏可以作为南宋画风的典型代表。

李唐是南宋山水画的鼻祖，而形成其时风格的健将，应数马远、夏圭。谢稚柳分析道："李唐的笔法还保持有北宋短条子皴或小斧劈皴的含蓄，起笔回峰，运笔缓慢沉稳，笔送到底，故而感觉浑厚，注意的是运笔的过程。而马远、夏圭则起笔回峰快速顺势带出，笔锋劈向后部，这种运动过程已较李唐不同，强调的是'劈'的动势，这使笔触显得爽利然而较为单薄。……而是在注重贴近自然的湖光山色，宫院别墅的同时，把登高望远的目光改为注重眼前的局部景物，并加以精到的描绘。……马远的大斧劈皴干净利落，运笔长而干燥，往往不作重叠描绘。马远画树，线条转角分明爽朗，线条及轮廓内不多加修饰；马远画概括性很强，并带有装饰意味。……夏圭的皴笔是一种典型的'拖泥带水皴'，往往用较湿的笔紧凑地连续作大斧劈皴，使之干、湿互晕，更准确地表现了江南丘陵地带坡石的刚柔互济，以及空气中的湿润滋泽感。他画树，树干线条较柔和、优雅，远山则渲染细腻，缥缈清幽，显得更具江南特色。"[4]言下之意，马远的笔触劲健利落而气质爽朗；夏圭则有所不同，用笔刚柔

相济，晕染润泽氤氲，极富清幽深邃的气质，风格独特。

（三）营造"有我之境"的山水境界。南宋院画移情于云山，卷轴中的人物，不再是点景之物；画题从纯粹单一的山水观照转化为诗意化的图式，尤以马远为最，如《山径春行图》《华灯侍宴图》等。综观北宋、南宋至元朝山水画发展的历程，可以说是从"无我之境"到"有我之境"的转变过程。如范宽《雪景寒林图》、董源《潇湘图》，整体、客观地把握和描绘自然，以表现"无我之境"为多。但是南渡临安之后，李唐所作就带有明显的抒情性。而马远的《寒江独钓图》等，还有夏圭的《西湖柳艇图》等，不以客观描写为主，而以"意""趣"为主，重在主观性的"立意""造境"，达到诗意地居住的境界。南、北两宋山水画的区别，还在于图中人物活动的多少，如刘松年《四景山水图》，春、夏、秋、冬四季分明，人物活动清晰可见。春游尽性而归，夏季纳凉赏景，秋季品茗休闲，寒冬腊月踏雪郊外，人境合一。传为马麟的《静听松风》，一改原先山水画"可游""可行"的卧游形式，转变为侧重于人的行、游、居，突出人物的形象、形态。图中静坐松林的高士，悠闲自在，聆听崖壑间松声如涛的天籁之音。面对此作，笔者也难以判断是山水画还是人物画。南宋绘画中诸如此类的卷轴不少，在从"无我之境"到"有我之境"的转变过程中，突出了高山流水中的人物主体，让"有我"的主观意识不断地增强，如马远《踏歌图》，"意"大于景。再如阎次平、李迪所作的牧牛图，就难以用唐宋绘画的分类法来界定它的"科目"了，只不过诗意化的"有我"之境更加黯然罢了。

　　一般说来，山水画的点景人物，有逸笔写意的，也有工笔重彩的；人物在山水画中作为点缀，被称为"点景人物"，应"合乎意，得其神"。如夏圭的《松崖客话图》、马远的《华灯侍宴图》等，图中的"小人物"，远取其形态，近取其精神。王伯敏概括山水画中写意人物表现方法的特点："一、取其骨。……大多写取其骨，采用意笔的手法去表现。这里的所谓'骨'，是指人物动态的大轮廓，犹如画树的主干，画石外形的勾勒，都必须画得有力，笔笔见精神。二、得其神。……三、用其意。一般说来，山水画中的点景人物，必定表示一定的情节与意义。有的山水画，人物只占画中的几'点'，但是这幅画的题意，全落在这几个点景人物的行动上。……在宋画山水中，常见的作品，有携琴策杖、深山问道、江头卖鱼、茅店沽酒、古道盘车、秋林放牧、清江送别、月夜泛舟、林间闲话等。这种点景人物，有些不是一二人，而是数十人，有主有宾，相互呼应，构成一定的情节性。……四、抒其情。山水画中的点景人物，既是'点景'的作用，则画中人物的情意，必须与山水树石以至流水、烟云都要相联系。有些作品，作者就是通过画中的这些'小人物'，来反映自己对社会、对人生的看法。如马远画的《对月图》《倚松图》等，都赋予人物以道家清净无为的情操。"[5] 总之，一幅山水画中的点景人物，务必做到取其骨、得其神、合其意、抒其情，才会取得事半功倍的效果。人物点景，正如画人点睛之图，点之即显，一局成败，全系于此，不能有丝毫差池，半点疏忽。

　　李唐《江山小景图》卷（图1）的风格表现出从北宋向南宋转变的特征，十分明显。此轴为绢本设色，纵49.7厘米、横

图1 李唐 江山小景图（局部）

186.7厘米，现藏台北"故宫博物院"。图中上部为江河，下面为
纵壑林立，崖岩簇拥，松林茂盛，河流波浪层叠，舟帆往来。山
石皴法和《万壑松风图》十分接近，略显细碎，轮廓明暗对比，
较为刻露和明豁。树法工整，近处树叶勾画细腻，远处以笔点叽，
江面仍用常见的网巾纹写之，可见流动之势。构图既非全景式，
也没有采用"边角"，以长卷格式妥善处理好叙事的关系，下不
留地脚，卷面的上方留出开阔的天空，略有思变的态势。《清溪
渔隐图》为其后期之作，更见"湿笔""疏落""萧瑟"等特点。
此卷为绢本水墨，纵25.2厘米、横144.7厘米，台北"故宫博物院"
藏。画面一展江南丘陵景色，树木浓荫覆盖坡石之上，数间茅屋
和堆房临近溪畔，木桥横跨河流两侧，右侧坡岸之间，老翁垂钓
于扁舟，江水逶迤远逝。细察此处的岩石和林木，均以阔笔横扫，
再加渲染，水墨晕章的效果在绢素上表现得非常明显；杂树也是

湿笔和晕染结合，一次成型，树叶纷批垂落，江南水乡湿润的景色表露无遗。渔舟、木桥均以焦墨细笔写就，溪流和芦苇则用流利的线条勾勒。综观这两幅长卷所呈现出的变法轨迹，这是李唐晚期画风变革的成果，确立了南宋山水画在构图、皴法、晕染等方面的特征，成为后来者马、夏效仿的模式。

二、南宋四大家的渊源

南宋绘画与北宋绘画，与宋徽宗的宣和画院有着密切的关联。

北宋末期，山水画逐渐发生了变化，比如构图的变化，笔法的纵逸和墨法的突变等，形成一股潮流，而引领这一变革的领军人物应该是郭熙和宋徽宗。郭氏注重墨法和云烟，开米芾墨戏之先河。宋徽宗与米芾画风相左而实际互相影响。宋徽宗的花鸟画工谨而简约，意境深远。明董其昌说："宋以前人都不作小幅，

小幅自南宋以后始盛。"（《容台集》）童书业接着说："这话是相当不错的。但南宋以后盛行的小幅画式，其开创者实是王、赵、二米与徽宗。一般人都知道宋徽宗在花鸟画方面的成绩，但都不知道他在山水画方面的创造或更伟大：日本寺院藏有徽宗夏秋冬景山水各一幅，画法直类马远，树法劲动，石用大斧劈皴，水墨交融，极其清润，布景也很简妙，实与南宋院体山水有血统的关系。"[6]

宋徽宗以一国之君的身份从事绘画，并采取各种措施直接推动院画的发展，取得了举世瞩目的成就。经秦岭云考证："赵佶在宫廷中设立了'御前书画所'，派有负责的官员，'睿思殿'中每天有画院的'待诏'值班。他不时地来到这些画家的画案前面，亲自提出意见，要求画家们把稿样先送给他看，他也把自己的画拿出来让大家看，有时也让画家们一同去写生宫苑中的珍奇花鸟。这样在他的身旁就出现了另一王国——艺术王国，在这一片国土中，赵佶脱去龙袍，走下王座，化作画家，调弄丹青，和大家一同呼吸生活，一同分担和享受艺术上的艰辛和快乐。……赵佶作画的颜料喜用珍珠粉和生漆，看去格外艳丽。这幅画虽然已近千年了，斑鸠的羽毛、眼睛、桃花的花瓣都还是非常鲜艳的。"[7]《听琴图》轴（故宫博物院藏），绢本设色，纵147.2厘米、横51.3厘米，描写松风琴鹤之间，清风吹拂，士夫们正在进行七弦古琴的演奏和欣赏。穿着黑衣的主人，聚精会神地拨弄着琴弦；坐客和侍者，洗耳恭听，或低头沉思，或仰天不语，或肃然而立。悠扬的琴声回荡在花竹簇拥的庭院上空，使听者沉醉其中。此乃赵佶的扛鼎之作，不过，业界尚有争议，认为是院中他人所为。

传为赵佶的《风雨山水》轴，别开生面地表现了大自然雄伟壮丽的一面——一个风雨交加的瞬间，是一件不可多得的杰作。秦岭云论道："画中扑面而来的是一场惊人的暴风雨，风刮得这样急，树木在摇撼着，人的衣服和巾带飘扬着；雨下得这样猛，山谷中迷蒙一片，眼前的峰峦都隐约难见，骤雨之下，溪水流得更加湍急而响亮了，使我们好像听到一片风声、雨声和水声，像一组洪亮急促的交响乐，震动着我们的心弦，使我们和画中的那位持杖的老人一样，一同来忘情地欣赏这吼啸着的天地，引起一种快感，一个在山林中碰到过山雨倾来的人，是会懂得画家画这张画时的心情的。"[8]另有一说，此轴非赵佶手笔，疑为南宋胡直夫所作。

李、刘、马、夏并称"南宋四大家"。李唐与北宋郭熙同为河阳人，"徽宗朝曾补入画院"（《图绘宝鉴》），作风自然传袭徽宗"宣和体"。刘松年细笔一路渊源于李将军，毫无疑问。马、夏的水墨淋漓，董玄宰甚至说夏圭与米芾同法，布景简率和多作小幅两个方面，也十分类似，另师出李唐，而李唐又得赵佶法乳。总而言之，南宋四大家山水笔线刚硬，近于北宗；墨法清润，类似南宗；设色艳丽，取法李思训。诚然，李唐作为转变北宋山水画体为南宋山水画的先驱，所创方硬劲峭的笔法——大斧劈皴，出自荆浩、范宽风格的转变。高宗曾亲题《长夏江寺画卷》："李唐可比李思训。"（《图绘宝鉴》）因此可见北宗、南宗、金碧三系山水画对于南宋院体的影响。所以，元吴镇说："南渡画院中人固多，而惟李稀古为最佳，体格具备古人。"（《式古堂书画汇考》）

第二节

赵伯驹、赵伯骕——精工雅丽

一、赵伯驹——清新典雅的青绿山水

赵伯驹（？—约1173），字千里。宋宗室，太祖七世孙。南宋画院画家。他以文艺侍从高宗左右，曾任浙东兵马钤辖。宋高宗曾命他画集英殿屏风。其楼台界画亦尽工致之极。

北宋后期青绿重彩山水画复兴，流传至今的最具代表性的作品有两件，一件是王希孟的《千里江山图》，另一件就是赵伯驹的《江山秋色图》。两者都展示了北宋全景山水之宏伟，山势巍峨盘桓，而楼阁、村舍、舟桥在表现手法上却有明显的差异。《千里江山图》以简洁的墨线勾、皴，薄施赭色，用石绿、石青反复罩染，并在画绢的反面用青绿色衬染，故其青绿石色厚重沉稳，历千年而依然亮丽；《江山秋色图》的勾、皴更为精细工致，并用墨青色层层烘染，然后在山岩之凸处薄罩石青，土坡之表面薄罩石绿，人物、房屋、小树等局部点缀白粉或朱砂，整体色泽不类《千里江山图》亮丽与浓郁，清新典雅而变幻莫测，用笔拙朴明静，发扬了隋唐青绿勾勒填染的传统，蕴含苍润秀逸之趣和慎重缜密之意。

《江山秋色图》卷（故宫博物院藏）（图2），绢本青绿设色，纵56.6厘米、横323.2厘米。此卷在明初，经董其昌鉴定为赵伯驹所作。图中所绘群峰绵密，层峦叠嶂，碧水涟漪，茂林修竹，流泉飞瀑点缀其间；车马行旅越岭翻山而过，咫尺而得千里之势，

可谓深远广阔，气象万千。卷首长河蜿蜒远逝，崇山峻岭，错落连绵而如龙脉，起伏顾盼，开合揖让，虚实相生，盘桓而上。中国的山水画最讲究山势的走向与脉理。清代王原祁也曾创"龙脉说"，其中暗藏着中华民族独特的哲理，同时也体现出中国山水画独特的美学理念。北宋的全景山水画无不钟情于此，《江山秋色图》可谓典范，崇山峻岭，萦绕着一条"龙脉"舒展而开，每一座山峰，也自有其曲折盘桓的脉络，显江山之妩媚，美不胜收，展现了锦绣河山的雄壮美丽。

赵伯驹的青绿山水，颇得元、明两代文人画坛的推崇，董其昌说："李昭道一派，为赵伯驹、伯骕，精工之极，又有士气。"（《画禅室随笔》）"赵令穰、伯驹、承旨，三家合并，虽妍而不甜。"（《画禅室随笔》）艺林中有赵千里（伯驹），尤如江山有昆仑。宋曹勋《松隐文集》说："赵希公及其兄千里，博涉书史，皆妙于丹青，以萧散高迈之气，见于毫素。"

此图无款印，曾藏明内府，清初为梁清标（1620—1691）所有，钤梁氏鉴藏印数方，后入清宫内府，有乾隆、宣统诸印玺，著录于《石渠宝鉴初编》。明代朱标曾题跋，谓洪武八年（1375）装裱此卷时，题名"赵千里江山图"，"观斯画景，则有前合后仰，动静盘桓，盖为即秋之景，兼肃气带红叶黄花，壮千里之美景，其为画师者若赵千里安得而易耶"。《石渠宝鉴》则鉴定为"赵伯驹江山秋色图卷"。现代鉴赏家大都认为此卷为北宋院画高手所作，南渡之后，罕有类此工整细密的青绿山水画。

图 2　赵伯驹　江山秋色图（局部）

二、赵伯骕——工丽文雅

赵伯骕（1124—1182），字希远，宋宗室，赵伯驹弟，南宋画家。他以文艺侍从高宗左右，官至和州防御使。兄弟皆妙于金碧山水。赵伯骕，乾道六年（1170）假泉州观察使，乾道七年（1171）尝奉使金国，淳熙五年（1178）提点浙西刑狱，淳熙九年（1182）升提举宫观。赵伯骕忙于政事，闲暇之时操笔染墨"聊以遣兴"，因此传世遗迹较少。他擅山水、花果、翎毛、楼台，其山水师法李思训父子，传世作品有《万松金阙图》卷等。其青绿山水在唐画的基础上，糅合北宋文人画家的画法，以秀丽和清雅见称，"精工之极，又有士气"，创作了合院体画和文人画为一体的青绿山水画，颇有书卷气。《松隐文集》载，赵伯驹、伯骕论画曰："写人物、动植，画家类能具其相貌，但吾辈胸次，自应有一种风规，俾神气馞然，韵味清远，不为物态所拘，便有佳处。况吾所存，无媚于世而能合于众情者，要在悟此。"言下之意，

　　作画不能仅仅满足于形似，应以神似为主，以吾辈"胸次"为主。赵氏极善于在工丽的青绿山水画中汲取文人画的韵味，而独出机杼。

　　《万松金阙图》卷（故宫博物院藏）（图3），是唯一可以确认的作品，所绘为临安皇城凤凰山一带的景色。此图为绢本设色，纵27.7厘米、横136厘米。琼楼金阙，气象宏伟而壮丽，山脉的处理，不见朽定的外形，仅以浅绿横扫作底，后用墨点、黛青分层点染，以示松树形状，不见皴笔。安岐评之曰："设色布景全法大李将军，笔法气韵如董源，山势点苔类小米，乃画卷中之奇品，生平所仅见者。"（《墨缘汇观》）元庄肃《画继补遗》载："赵伯骕，字晞远，千里之弟，与兄齐名，山水林石则所不及。至若写生花卉、蜂蝶则过之，作人物亦雅洁，佳公子也，官至观察使，尝奉使金国。后则其子师睪登第，官至八座，恩赐少师，领节钺。"此作比较其兄《江山秋色图》更为放逸，

图 3　赵伯骕　万松金阙图（局部）

而"山水林石，则所不及"。赵伯骕的功力略为逊色。所以明代莫世龙、董其昌诸人将"二赵"划归 "北宗"略有主观臆断之嫌。而董氏极其看重二赵"精工之极，又有士气"（《画禅室随笔》），这是对"士气"的肯定和文人情调的赞赏。但是因为二赵效法李昭道的青绿山水，所以"北宗"目之。

二赵的一名家仆，因长期侍候赵氏兄弟作画，耳濡目染，渐能自作，其名赵大亨（生卒年不详），真名及里籍不明。因他体貌肥胖，俗称"赵大汉"；后觉不雅，又改为"大亨"。绍兴年间，他与卫松一起仿制二赵作品几能乱真，所作神仙故实和青绿山水，颇有声誉。其《荔园闲眠图》小品册页，现藏辽宁省博物馆，绢本设色，纵 25 厘米、横 26 厘米。

第三节

米友仁的墨戏——变幻奇谲

米友仁（1074—1153），字元晖，初名尹仁，后改名友仁，小名虎儿。幼承家学，好古善鉴。米友仁是米芾的长子，深得宋高宗的赏识，北宋宣和四年（1122）应选入掌书学，南渡后备受高宗优遇，官至兵部侍郎、敷文阁直学士。在传承家法之外，有所创造，作品破线为点、连点成片，营造出云烟变灭的景观。他承继家父之法，奠定了"米氏云山"的特殊表现方式，以表现雨后山水的烟雨蒙蒙、变幻空灵而见称。父子二人有大、小米之称。其早年以书画知名，工书法，虽不逮其父，然如王、谢家子弟，却自有一种风格。

《潇湘奇观图》卷（故宫博物院藏）（图4），为纸本水墨，纵19.8厘米、横289.5厘米。横卷开端右侧以云海肇始，远处山巅时隐，云雾迷漫，近景山冈杂树丛生，坡脚渚汀左向延伸至大江之中，至左边，近处为土坡，林木中置草屋数间，远处重峦叠嶂，层层云雾漫过山麓，云林掩映、峰峦隐现，可为一绝。米友仁自题："此卷乃庵上所见，……余生平熟悉潇湘奇观，每于登临佳处，辄复写其真趣，成长卷以悦目……"此图以点簇作皴，连点成片，形似米粒状，常以泼墨参以积墨，湿笔勾皴点染，草草而就，墨气氤氲，气韵顿生。墨中见笔，得山川之神韵，墨色变幻奇谲，连云合雾，一任自然为之。《朱熹题米友仁潇湘长卷》略云："建阳崇安之间，有大山横出，峰峦

图4 米友仁　潇湘奇观图（局部）

特秀，余尝结茅其巅小平处，每当晴昼，白云坌入窗牖间，辄
咫尺不可辨，尝题小诗云：'闲云无四时，散漫此山谷，幸乏
霖雨姿，何妨媚幽独。'下山累月，每窃讽此诗，未尝不怅然
自失。"

　　董其昌曾曰："董北苑、僧巨然都以墨染云气，有吐吞变
灭之势。米氏父子宗董、巨法，稍删其繁复。独画云用李将军
钩笔，如伯驹、伯骕辈，欲自成一家，不得随人弃取故也。因
为此图及之。"（《画禅室随笔》卷二《仿米家云山题》）"米
家山"的成功，在于以"模糊"的笔墨，凸显了"烟云出没万变"
的景观，透过迷蒙的云烟，隐显远近可观的山脉与林木、村庄，

看似漫不经心，实则挥洒自如，俗称为"墨戏"。宋钱端礼题跋《潇湘白云》："雨山晴山，画者易状，唯晴欲雨，雨欲霁，宿雾晓烟，既泮复合，景物昧昧时，一出没于有无间，难状也。"（《铁网珊瑚》）

明李日华说："米元晖泼墨，妙处在作树株向背取态，与山势相映。然后以浓淡渍染，分出层数。其连云合雾，汹涌兴没，一任其自然而为之，所以有高山大川之象。若夫布置段落，视营丘、摩诘辈入细之作，更严也。"（《竹懒论画山水》）所谓宋人重墨，元人重笔，米家一派侧重在用墨。清方薰题解了秘诀："昔人谓二米法，用浓墨、淡墨、焦墨尽得之矣。……

湿处、干处，随势取象。为云为烟，在有无之间，乃臻其妙。"（《山静居画论》）米氏的拖泥带水皴可视为水墨渲晕的破墨法，不主骨线而以淡破浓、浓破淡、皴染交迭的方法表现物象，嗣后，或许影响了南宋一派的走向。可以认定，米氏水墨渲染的写意画格，开启了后世文人用笔放纵、"不装巧趣"的水墨画法，影响极大。在中国山水画演变发展的历程中，"二米"突破前人藩篱，所谓"画至二米，古今之变，天下之能事毕矣"（董其昌语）。米氏"寄心游心"和"墨戏"的美学思维，奠定了"文人画"的基础，尽管它的渊源甚远。董其昌的"南北宗"说实质是以苏轼、米氏为中心构建而成。"似与不似"，或"借物写生"，俱以玩弄笔墨趣味以宣泄"胸中盘郁"。

黄宾虹论道："此卷寂寞简短，不过数笔，而浅深浓淡，姿态横生，使人应接不暇，盖是其得意笔。然元晖作《云山图卷》，自言所至之地，为人逼作片幅，莫知其几千万亿，在诸好事家。李竹懒称元晖笔墨妙处，在作树株向背取态，与山势相映，然后浓淡积染，分出层数，其连云合雾，汹涌兴没，一任其自然而为之，所以有高山大川之象；……是知元晖之画，虽似简略，成之亦殊不易，宜其多自矜慎，当不为过。又自题赠李振叔《云山图卷》云：世人知予善画，竞欲得之，鲜有晓余所以为画者，非具顶门上慧眼者，不足以识，不可以古今画家者流求之。……小米山水，论者谓其瘦松破屋，面对云山，溪沙清远，芦以萧疏，用笔粗而不率，神气超越，不愧神品。"[9]其笔下远山长云，墨染峃气，缣素简短之尺幅，便生吞吐变灭之势。若无独具上上等智或慧眼者，难以创此扛鼎之作。米元晖尝自言晚年墨戏，早已骎骎乎王

右丞之上，不落前人窠臼，又以造化为师，自然超逸出群。

　　宋代常用的绢本由粗糙转至细腻，文人墨客开始青睐纸质的效果。陈慥分析了纸的特点："凡纸皆以浇处向上为阳，著帘处向下为阴。今人多为面阳而背阴，盖以阳面虽粗，而光滑不凝滞，阴背虽细，而艰涩能沁墨故也。"（《负暄野录》）米芾最善用生纸，直接影响了元代文人画的发展。他说："韩退之用生纸录文，为不敏也，生纸当是草上所用。"（《书史》）其子米友仁熟稔此术，在自题其《潇湘奇观图》曰："此纸渗墨，本不可（运）笔。仲谋勤请不容辞，故为戏作"。此时开风气之先的名家借助于纸的渗化性能，获得墨戏多样化的效应，引发了众多关注。绘画工具与材料的变迁与文人墨戏关系紧密。史载，晋唐人以兔毫为主制笔，"又云张芝、钟繇用鼠毫笔，笔锋劲强有锋芒。又云岭外少兔，以鸡毛作笔亦妙。又云蜀中石鼠毛，可以为笔"。（《笔经》）"唐欧阳通以狸毛为笔，以兔毫复之，笔之所由始也。以羊合兔，盛于今时。"（《负暄野录》）"岭南无兔，多以青羊毫为笔。"（《北户录》）北宋盛产羊、兔毫合制的"二毫笔"，逐渐由紧心三副散卓式向无心散卓式改制，南宋之后，开始流行无心散卓和羊毫长锋笔。尤其是长锋笔毫的运用，趋于软熟虚散，执笔者可以发挥不同的运笔方式，有效地控制墨痕的浓淡变化，使线条的形制和墨韵的多样性得到充分保证。米友仁又肯定羊毫笔的特殊功能："羊毫作字，正如此纸作画耳。"虚软的笔毫与其紧密相关的纸墨之间所产生的特异效果，是中国文人画笔墨趣味取胜的法宝，笔与纸两者息息相关，不可须臾分开。米友仁巧用落茄皴加渲

染的方法，在纸质的材料上成功地再现烟云变灭之境。

　　然而笔、墨两要素中的墨也十分重要。墨近于天然，无事雕饰，隐逸而超脱。南宋胡铨则说："平生笑坡夸四板，祇爱丹青非道眼。岂如淡墨出天然，雪欲来时水云晚。"（《澹庵文集》卷三《余戏作水墨四纸张庆符有诗因用韵》）言外之意，淡墨天性脱俗，几成清高、深隐的象征色彩，而丹青眩惑人目，易为世俗所迷惑，难入大道。文人画家在挥毫运墨的过程中，积淀了品味墨韵的经验，对于墨的嗜好蕴含着士大夫的审美趣味。如虞集《道园学古录》卷二十九《赠朱万初》之一跋："近世墨以油烟易松，滋媚而不深重。"作为墨质的品性，谓油烟"滋媚而不深重"，相反松烟却无此弊端，容易受到文人画家的青睐。墨与丹青相比较，更为朴素、本色、脱俗。它们似乎成为两种对立的象征性的物质。元杨维桢则曰："墨玄造以色也，藏于晦而暴于久者，莫尚于玄，而墨，玄之用也。"（《东维子集》卷九《送墨生沈裕序》）

　　宋代对于墨锭的质地非常讲究，安徽歙县李超、廷珪父子制墨最负盛名，世居河北易水，后南迁。"墨能削木，误堕沟中，数月不坏。"（《墨史》，《丛书集成》本）据大村西崖考证："墨则宋时李廷珪墨，珍重之者，在澄心堂纸以上。太祖平南唐时，得此墨付之主藏吏，后时时取出用之。……蔡君谟亦喜用李廷珪墨，谓浸水三年而不坏云。东坡亦宝重李墨，不令人磨。宣和时有'黄金易有，李墨难得'之语。……苏浩然、苏东坡、王晋卿皆能自制，并爱藏佳墨。浩然之墨，松文皴皮，坚致如玉。东坡墨灶失慎，几焚及家屋，嗣造墨作罢。晋卿制墨，用

黄金丹砂，墨成价等于金。此种宋代之墨，除张遇之龙香剂、金之苏合油烟外，皆为松烟，以东山、西山、宣歙诸山之松为重，烧之高窖，取其头煤，和鹿胶，捣以千万杵，加以香物，入之于模，而形成焉，因名松烟，其色甚黑。若注意宋代之书画碑帖，可以知其墨色，与今之油烟墨相异，并可为鉴识之一助也。"[10]文人士大夫在经历用墨的感性体验中，境界得到升华，深切感悟到墨韵所蕴含的文化含义。五代、北宋的李成、董源、米芾，南宋的米友仁诸位高手正是"天然去雕饰"的墨法大师。用墨含焦、浓、重、淡、清之分，松墨玄冥、幽远、含蓄之色素，既附之于笔而副成于形，或与安徽古宣之纸白结合，或挥洒于绢素之上，墨色变化之微妙与潜在质性表露无遗。古徽墨雍容高古之性能，潜在之魅力，施于薄如蝉翼而敏于水性之纸素融合与渗透，尤其是宿墨之渍、破墨之诿与浓墨之浑透，彰显高华、文静之意。虹叟渴笔勾勒之作有"干裂秋风"之感，水墨添加或以水法铺敷，可见"润含春风"之致。他饱墨渴笔，随意点缀，松动浑透，皆成佳构，亦有气韵生动之感。黄宾虹极重用墨，据其门人石谷风所言，非同治前墨不用，认为千杵万锤，墨口如刀，发色如漆。黄家曾开墨房，故甚解墨性，可谓得天独厚。

有关米氏"墨戏云山"之云山的评论，《云蓝先生画鹰》记载王季欢先生与童书业之间的谈话，现摘录如下。王季欢说："二米画是干笔画的，不是湿笔画的。二米云山重重点染，须许多次，今人用浓、淡墨一次点成米山，是明、清人的画法，不是宋、元人的画法。"（编者注：童书业）案："……他们用小幅生纸作画，当然可能多用干笔，这种干笔画法，下开高房

山和元四家的笔墨，他们确是'元画'的真正始祖。……这种'墨戏云山'可用干笔画，也可用湿笔画；可以用层层点染的'积墨法'画，也可以用一气呵成的速写法画，如《画史》所载'信笔作之'和《洞天清禄集》载'不专用笔'的画法，就是一气呵成的、写意式的（小米也作'点滴云烟，草草而成'的画）。故宫旧藏米芾山水一幅，就多用干笔，形近板滞。特别是高房山仿的米画，多用干墨重叠点染，异常浑厚。要之：这种'墨戏云山'是写的江南水气山水，尤其善于表现'夜雨欲霁，晓烟既泮'的景致。传世米元晖《楚山清晓图》等画，真使人有'身在江南烟雨里，令人却忆米元晖'之感。"[11] 王先生说米画不是湿笔的，这是偏颇之见。童书业回应王氏之说："可能用干笔画，也可用湿笔画。"米氏干笔画法开了元代文人画的先河，功不可没，这也符合绘画史的史实。

米友仁的"云山"图，历代著录的有一百余件。现存作品有《潇湘奇观图卷》《云山墨戏图卷》等。又如《潇湘白云图》卷有自题跋："夜雨欲霁，晓烟既泮，则其状类此。余盖戏为潇湘，写千变万化不可名神奇之趣，非古今画家者流也。"言下之意，他所写之景皆为江南一带烟云弥漫、平稳无奇的自然风物。明董其昌云游楚湘，曾携此图渡洞庭湖，惊叹他写此生生不息的湖水云山："至洞庭湖舟次，斜阳蓬底，一望空阔，长天云物，怪怪奇奇，一幅米家墨戏也"。（《画禅室随笔》）米芾虽创云山墨戏之法闻名遐迩，确有待于元晖始臻大成的境界。"惟晴欲雨"难状之景，自有胸蓄超凡之意，笔精墨妙者才能掌控这个艰难的任务，并且也只在江南秀丽奇崛的景色中才能感受到此境，因此便有后人"身

图 5 米友仁 远岫晴云图

在江南图画里，令人却忆米元晖"（明张以宁）的诗句。

米芾的真迹今已不存，米友仁传其衣钵并有所完善，终于形成"米氏云山"的变格。其流传作品较多，如《远岫晴云图》（大阪市立美术馆藏）（图 5），作于绍兴甲寅（1134），时年四十九岁，时值从浙江新昌赴临安。图中所写之景，以点代线，晕染代皴，纯以墨色的虚实变换，徒增气韵生动之境，发挥出水与墨融浑渗透的特殊效果。烟雨迷蒙的太虚幻境，彻底颠覆了北宋传统画法以勾皴解决树木山石和纹理结构的套路。江南常见的"春雨初霁，江上诸山云气涨漫，岗岭出没，林树隐现"的景观得以再现。

　　然而，米友仁虽以墨戏云山著名于世，实际上也能作着色山水。他说："京口瞿伯寿，余生平至友，昨豪夺余自秘着色袖卷，盟于天而后不复力取归。"（《铁网珊瑚》）元夏文彦也说："仁怀皇后朱氏，钦宗后也学米元晖着色山水，甚精妙。"实际上，水墨画与设色画的关系，正如童书业所说："盖用色如用墨，始能粲烂辉发；用墨如用色，才能明润鲜微；善用色者必善用墨，善用墨者亦必善用色；此所以江南派山水以用墨法见长，而其源则出于着色一派"。[12]

　　米友仁历任宫廷要津，生活优渥，享年八十岁，神明如少壮时，无疾而逝。他选择江南一带平淡无奇的山水风景为粉本，绝无奇险峻峭的中州峰峦。尝自题《大姚村图》诗曰："霄壤千千万万山，东南胜地孰跻攀。古人作语咏不得，我寓无声缣楮间。"

　　北宋末至南宋时，有一位画家司马槐，字端衡，陕州夏县（今山西夏县）人，官参议。他是北宋承相司马光之子。司马槐曾和米友仁合作《诗意图》卷，迄今尚可见到。前段，米氏以水墨作深浅的晕染，图写丘壑，树丛亦然，均少见笔迹；但油然而生空灵清新的感觉。司马槐续写后段，图中枯木老干弯曲虬劲，如书篆字，浑朴凝练，均以浓墨写之；土石、山坡随手点染，平淡而简洁，自有荒率的意境。司马氏以画为娱，游戏而已。《诗意图》中，米友仁多处题跋几侵画位，或许是米氏公务之余或吟诗作画的间隙遣兴而为。诸如此类书画合一的卷轴，后世称为文人画，由北宋苏东坡肇其始，至元代发扬光大。

第四节

李唐——苍劲浑朴

　　号称南宋"四大家"之首的李唐（1066—1150），字晞古，河阳（今河南孟州）人，是位来自民间的画家，曾学过诗书，尤精于画。政和年中，四十八岁的李唐赴开封参加皇家国画院考试。唐志契《绘事微言》载："政和中，徽宗立画博士院，每召名工，必摘唐人诗句试之。尝以'竹锁桥边卖酒家'为题，众皆向酒家上著功夫，惟李唐桥头竹外挂一酒帘，上（指徽宗）喜其得'锁'字意。"承蒙宋徽宗亲自审阅试卷，他进入北宋画院。宣和甲辰（1124）李唐创作了《万壑松风图》，其笔法直追范宽、荆浩和李思训，成为知名画家。靖康二年（1127），金人攻陷汴京，北宋王朝遭受劫难，掳走徽、钦二帝，同时所有的宫廷画家及其他技艺百工也难逃厄运。此时李唐也被押往北国途中。建初年初（1127），徽宗第九子康王赵构在南京（河南商丘）登上帝位，是为宋高宗，后又南渡长江，绍兴二年（1132），定都临安（今杭州）号为南宋。李唐幸免于难逃脱而出，经长途跋涉，来到临安，却"无所知者"，只能在街头以卖画为生。直至绍兴十六年（1146），时局趋于稳定，经济逐渐繁荣起来，他复入画院，授成忠郎，赐金带，开辟南宋山水画的新格局。

　　李唐于人物、山水、花鸟，无所不能，无所不精。但以山水成就最为突出。"南渡"前的作品以"古法"为主，他崇古、摹古，故其字晞古（意为对古代绘画的景仰）。如《万壑松风图》

轴（台北"故宫博物院"
藏）（图6），巨幅绢本
墨笔，纵188.6厘米、横
139.8厘米，作于北宋宣
和六年（1124）。图中群
峰高峙，山峦郁盘，肃穆
森严；石质方直坚硬，山
石的外轮廓线刚劲、密集，
以短笔小斧劈皴写之，骨
格坚浑似范宽，夹杂钉头、
雨点皴。苍松郁葱，紧密
而沉重，或两株、三株，

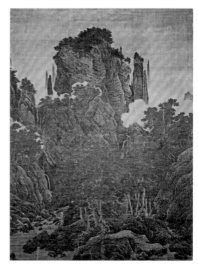

图6 李唐 万壑松风图

或交叉穿插，树根露节疤于石外，峰顶均以高低不一的丛树图
之，浓重而森严。崎岖的小径沿山而出，泉水奔跃，溪水急湍，
图写幽僻崖谷间的清凉境界，重墨厚积，气势磅礴，展山河雄
壮之美，款识题于淡墨远峰之上。图中山壑松木葱翠，万重峰峦，
白云缭绕，泉瀑喷涌，画面肃穆森严，构图堂堂正正，成一大章法。
邵洛羊剖析此帧的石法："李唐高度融合了诸家技巧，而却显得
完整统一，在下端松根间的坡石坡面上，运用了劲峭的小斫笔、
长钉皴，坡脚间夹杂着刮铁皴与润笔豆瓣皴，上斫下斫，颇富
变化，石头的正面则用钉头皴斫出，石分四面，显示出石质的
纹理结构，甚有石体的质感。山峰也用好几种皴法表现，上端
用长钉皴、刮铁皴，中端夹用解索皴，接近中下端时，为了显
示石体下垂的层层凹凸，以及石骨外表斑剥风化的迹象，李唐

創用了马牙皴,越发显出整个山体的端庄伟岸、巍然屹立的姿势。显示了运笔路数的变化多端,在细润中别具突兀的笔致,有自成一家的新体格。"[13]为了彰显万壑壁垒、肃穆森严的气势和质感,李唐用了不少皴法,如长钉皴、刮铁皴、润笔豆瓣皴、解索皴、马牙皴,以及独创的大、小斧劈皴。宋人山水,笔法雄浑厚重,格法严谨;岩石的构框,经常采取起讫有序,笔断而意连、气贯的线条相虚接的"接笔法",让山石的质感和立体感得以加强。此作款识题于淡墨远峰之上。黄宾虹解读"接笔法"的作用:"画中两线相接,与木工接木不同,木工之意在于牢固,画者之意在于气不断。"(《黄宾虹画语录》)他的早期作品与范宽的师承关系十分清晰。明董其昌评唐、宋诸家风格:"李思训写海外山,董源写江南山,米元晖写南徐山,李唐写中州山,马远、夏圭写钱塘山。"(《画禅室随笔》)李唐熔各家之法为一炉,彰显峻厚雄浑的中原大山大水的特征。南渡杭州之后,用墨用水更为淋漓流畅;创造了前所未有的"大斧劈皴",相比照北宋严谨深沉的格法,豪放概括有加。

《画史》记:"范宽师荆浩,……却以常法较之,山顶好作密林,自此趋枯老,水际作突兀大石,自此趋劲硬。"元王逢题李氏《长江雨霁图》诗赞曰:"烟雨楼台掩映间,画图浑是浙江山。"再观《清溪渔隐图》,所写岩石用大笔饱蘸水墨,横扫而成,或加渲染,笔法简练,挺拔的勾线既清晰而又刚劲有力,浑得天趣。唐文风《西湖志余》中《题马远山水图》论曰:"……随赋形迹,略加点染,不待经营而神会天然,自成一家矣,宋李唐得其不传之妙,为马远父子师,……得李唐法,世人以

肉眼观之，无足取也，若以道眼观之，则形不足而意有余矣。"
《清溪渔隐图》仅写景物一小段，颠覆了传统构图法则。此外，
笔法的简率以及不加修饰的画法似乎也影响了梁楷的《泼墨仙
人图》。同样树的画法以方而直的墨线勾勒；水法独创一路，变
化古法，随水势写出，以长线表旋涡、回环、激荡之势。

南渡临安后，李唐山水取法荆、关、范宽，构图布局取近景，
以大斧劈皴积墨深厚，遂开南宋画风。他开始"独创"的进程，《采
薇图》便颇有创意。最初他取法李思训，且参范宽之意，融合墨法，
摒弃唐画青绿之浮华，撷取范宽之骨格，化其凝练为灵动，最
终形成既厚重又爽朗灵动，不失简洁清爽、清奇刚正的艺术格调，
为世所瞩目。李唐最突出的成就——独创大斧劈皴，影响甚巨。
斧劈皴是中国山水画最常用的笔法，即成熟于他的笔下。

其作截取局部入画，摒弃全景式构成，石壁巨木迎面而来，
删繁就简，放手直写，"从心所欲"，信手挥洒，体现了去芜存精、
以简入繁的概括能力。李氏前期作品中山石坚硬、凝重，笔墨
隐于山石皴法之中；后期的笔墨清刚、猛激，皴法隐含在笔墨
之中，更趋向于简率和纵横，个人风格更为突出，凸显出作者
内在的精神与气质。他凭借着深厚的艺术造诣，传承了北宋绘
画的精髓，重新照亮了南宋画坛，开创了一个全新的审美格局。
诚然，宋高宗的褒奖与器重，将他树立为画院的典范，功不可没。

北宋末期，朝廷沉湎于太平盛世纸醉金迷的生活，此时金
碧重彩、艳丽的花鸟画风行一时。李唐却安贫乐道，特立独行，
致力于山水画的创作；趋炎附势，迎合娇艳富丽的时尚，绝非
他的首选。所以他不无感慨地赋诗一首："云里烟村雨里滩，看

之如易作之难。早知不入时人眼，多买胭脂画牡丹。"

宋室南渡后，风光秀丽的江南水乡给予李唐创作的灵感，随着他首创了前所未有的"大斧劈皴"之后，马远"方硬简括"的大斧劈皴和夏圭"拖泥带水皴"应运而生。就连对南宋颇有微词的赵孟頫也十分敬佩李唐超凡的技艺："一自南渡以来，未有能及者。"（《铁网珊瑚》）

李唐晚年的不朽之作《采薇图》气氛清古、沉郁、肃穆。图中前景松枫两树，奇崛似铁，沙水纵横，气象萧瑟；"义不食周粟"的伯夷、叔齐容貌清癯，神志坚定。此作的技法和《晋文公复国图》不同，原先衣褶用圆劲的铁线，后来改用方折劲硬的折芦描，挺硬而有顿挫，足以表现隐士高亢不屈的精神面貌。

以前，李唐生活在北方，熟悉峻拔雄伟的中州山，来到临安之后，满目皆为青山绿水。他具有敏锐的感应能力和杰出的艺术才干，师法造化、思应时变、法随地转，使其山水湿润、饱满而灵动。其佳作迭出，如《风雨归舟》《长江雨霁》等。时值"靖康"之变，百姓颠沛流离失所之时，"李唐眷恋长江以北失去的国土和岌岌可危的江南半壁而画下了不少锦绣河山，如《关山行旅》《关山雪霁》《洛阳风雪》《万壑松风》《长江雨霁》《江南春》《江山小景》等，有的虽仅见著录，但在至今所寓目到的存世作品，总感到他的画，章法大，气势旺，笔墨大都谨严端肃，气氛亢奋，李唐的创作思想和艺术风格，没有荒率、冷寂、枯淡之处，而有雄阔振昂之势。……在取法传统方面，他在气概标格上，吸收了五代荆浩创立的画山石能四面峻厚、雄伟森严的气势；在画石画树上，取法于关仝的石体

坚凝、草木华滋的遗规；而水墨交融，淡彩披拂，又似乎来自董源；也许由于禀赋的相近，尤其是李唐晚年以前的画，侧重吸取了范宽的特色，皴法多雄浑老硬，山顶多密树细林，以体现北方山岳浑厚峻严的雄姿；在章法位置经营上，那种回溪断涧，烟云吞吐，峰峦隐现，又仿佛从郭熙那儿取得了门径。至于他的人物画，除了造型意态具有生动深刻的特点外，将衣褶纹画法从圆劲流动一变而为方折挺硬，是他的大胆创新。他敢于跳出当时风靡宋朝画坛的李公麟笔致的藩篱，……李唐的画，多半是大构图，气旺势大，他的作品，能给人有宏伟、森严、雄阔的感觉，他不写残山剩水，他不画枯树昏鸦，自有一种气壮山河的力量扑向画外……"[14] 论者言简意赅地解读李唐绘画的渊源及其画品与气派——萧肃、堂正，一丝不苟，一笔不懈。此外，文中所述的《万壑松风》等应为南渡前的作品。

《濠梁秋水图》卷（天津博物馆藏）（图7），绢本设色，纵24厘米、横114.5厘米。此卷前景的岩石，先以寓圆于方

图7 李唐 濠梁秋水图

的凝重的线条，转折撇脱勾写出岩石的外形，后以长短不一的斧劈皴依次擦染，墨色深浅分明，凹凸处分别用浓墨劲扫或淡墨晕染。至于背景石壁和人物所处的坡地，则用锐利的笔锋横扫而就，气势磅礴。秋树的画法十分精湛，均以双勾填色的方法表现形态各异的树叶。这些树叶或为圆形，或为三角形，或三五一簇，或以"个"字或"介"字形单独呈现，并以不同的笔法写之，如凝重的三角形夹叶，轻柔的槐树叶形。再如"介"字形的树叶宜坚挺一些，"个"字形的较为深厚一些。树形似蛟龙飞舞，枝干则穿插相连，盘根错节的根部紧贴着石罅之间。林石浑然一体，激流穿山过涧，形成奔腾的漩涡，穿石而过。李唐写水流盘涡动荡之状的技艺非同凡响。再观树之布局，疏密分明，简洁爽朗，画面右侧参差不齐的山石和石隙处几株硕大的秋树是为画面主体。两位贤者席地而坐；上方陡壁悬崖与杂树掩映，幽泉瀑流和横贯长卷的空白碎片连缀成一体，带有一种平稳庄重的形式美。林荫之下的点景人物虽小，却成为此

卷的灵魂和中心。人景交融，天人合一，便成佳构。

明范允临观《濠梁秋水图》后，欣然命笔赞曰：

南宋画家高手推李晞古第一，今观此《濠濮图》，林木翁翳，山川浩渺，展阅一过，恍令人神游其间，至于着意之潇洒，运笔之雄健，全无画工习俗，真所谓士大夫气也。高宗比诸唐李思训，信不诬哉。范允临。

范氏题记中称此卷为《濠濮图》，"濠"，水名，即濠水，在安徽凤阳境内，北流至淮河。"濮"，濮水，古水名，即今安徽茨河上游。今以《濠梁秋水图》名之，凸显出意境的"潇洒"，运笔的"雄健"，是对此作的最高评价。李唐善于将爽利硬峭的笔法融合浑朴清润的墨法，完成了继荆、关、董、巨之后的又一大变革，名至而实归。

刘因《题宋高宗题李唐〈秋江图〉》诗："秋江吞天云拍水，涛借西风扶不起。断云分雨入江村，回首龙沙几千里。淡庵老笔摇江声，仿佛阿唐惨淡情。千秋万古青山恨，不见归舟一叶横。"（刘因《静修先生文集》卷五）字里行间流露出对于李唐才华的赞誉之情。明唐寅《古缘翠编》则说："李晞古虽南宋画院中人，体格不甚高雅，而丘壑布置最佳。"李唐别具一格的"丘壑布置"深得这位才子的认可，实属不易，因为明代往往由贬低浙派上推而轻视院体，门户之见极深。

李唐弟子萧照，善作寒林古本。萧照（生卒年不详），字东生，濩泽（今山西阳城）人。他知书识理，靖康年间，投奔太行山义军，

抗金保家，后随李唐至临安。绍兴十六年（1146）左右，萧照"补入画院"，补迪功郎画院待诏，作人物山水，异松怪石苍浪古野，画题款常在树石之间。南宋初年，他画《光武渡河图》，似借光武中兴的典故，激励高宗效法晋文公艰苦复国以振兴国家。

　　《山腰楼观图》轴（台北"故宫博物院"藏）（图8），绢本墨笔，纵179.3厘米、横112.7厘米。近处树木交叉，树叶均用夹勾法，岩石层叠，左侧一山相叠二峰，尤如铁铸崂峙江岸，右侧为江流，远处浅滩与汀渚，类似北宋常见的构图，可见萧照师法李唐前期的风格，略带范宽的痕迹，树石勾浅皴墨刚硬。

丛林树木、路径之后的山腰里，楼台亭阁隐约其间，故图名称为"山腰楼观"。登山攀岩者行走于山中。朦胧的远山与浅渚极为清淡。此作极似《万壑松风图》，沿袭旧法，以坚硬的线条勾石画树，用小斧劈皴、刮刀皴，再加皴擦，浓厚而浓密，以点簇法写远林和安置在山巅或石上林墨。近山的浓重与远山的清淡相

图8　萧照　山腰楼观图

比照，观之则有可行、可居、可游的感觉。画风颇似其师却超逸潇洒过之。

萧照亦善壁画，作为宫殿御用画师，极为高宗所赏。《四朝闻见录》载："能使观者精神如在名山胜水者，不知其为画耳。"他偶尔也用青绿设色，"予家旧有萧照画扇头，高宗题十四字云：'白云断外斜阳转，几面遥山献画屏'"。（《画继补遗》）此外他也能诗赋词，萧云从记宋萧照游范罗山诗云："萝翠松青护宝幢，烟波万里送飞艭。真人旧有吹箫事，俱傍明霞照晚江"。（《太平山水画谱》）

阎仲（生卒年不详），原为北宋宣和百王宫待诏，尤工浅绛山水和人物，绍兴年间进入南宋画院，补承直郎，后复为画院待诏，赐金带。迄今为止，并无可靠画迹存世。夏文彦说："其笔力颇粗俗。"（《图绘宝鉴》）阎仲有三子，即次安、次平、次于。

贾师古（生卒年不详），汴梁（今河南开封）人，绍兴年间画院祗候。他从河南来到临安，以画道释人物为主，师法李伯时。《岩关古寺图》传为他所作，岩石、古寺、农舍皆以劲挺刚硬的线条勾勒，雄健有力，林木刚挺，尤如马、夏，树叶用小笔勾点，更为繁复。画法严谨而尚法度，似有北宋画的痕迹。此图和其门生梁楷的《雪景山水图》风格相似，应该是贾师古的作品。史载："南宋之贾师古学龙眠，传于梁楷，更创简笔之新法。又传于俞珙、李权。其他刘宗古、苏汉臣、苏焯、苏坚一家，又孙必达、陈宗训、李从训，其子李钰亦成一家，皆为南宋释道人物之能手，其画风大抵傅彩精妙。此宋代道释人物

画名家之概略也。"[15]

贾师古《岩关古寺图》页（台北"故宫博物院"藏），绢本设色，纵 40 厘米，横 40 厘米。图中傍晚时分，夕晖映照；上半部空白，构图呈"马一角"的样式。山石皴法，杂用短钉头、长刮铁、小斧劈等皴法。夕阳西下，山体黝黑，山石岐蹭坚凝。青松和古杉耸立山端，通幅赋色，染以汁绿，兼用赭石，遂觉森严壁垒，可谓匠心独具。

南宋初期的院体山水画家以杨士贤、朱锐、胡舜臣、李端、刘宗古、刘思义等为主。北宋末期师法郭熙的山水画家，进入高宗画院后，为人们所知的有杨士贤、胡舜臣。张著、张浃、顾亮等。

元庄肃《画继补遗》载："顾亮、胡舜臣、张浃、张著，俱郭熙门弟子，画山水树石，各得一偏。亮则能作大幅巨轴，浃善布置，好作盘车图，著画重山叠巇，颇繁冗。舜臣谨密，优于三人，虽皆不逮熙，然后人亦无及者。"

杨士贤（生卒年不详），一作仕贤，里籍也不详。宣和时为画院待诏，南渡后绍兴间复职。元庄肃《画继补遗》载："工画小景山水，林木劲挺，似亦可取，然峰石水口，实不逮熙笔。予家旧有士贤画一雪景横卷，高宗题作《溪风飘雪》，可见圣人酷嗜好。"其纨扇小品颇多，方寸天地间图绘丘陵溪流，观者可幽思冥搜，乐此不疲。《风雨归舟图》著录于元代陶宗仪《南村集》。《秋山松屋图》曾经明汪珂玉题跋——"远山一抹长空，极目无尽，谁云雄伟不逮郭熙？"——著录于《珊瑚网》。

朱锐（生卒年不详），河北人，原为北宋宣和画院待诏，

南渡后又入绍兴画院，任待诏，授迪功郎，赐金带。其擅山水，工雪景，所画多骡纲、雪猎、盘车，形象真实，主题鲜明，情景动人，有《盘车图》传世。其"工画山水谷物，师王维，尤好写骡纲、雪猎、盘车等图，形容布置曲尽其妙，笔法类张敦礼"。（《图绘宝鉴·卷四》）《盘车图》又名《溪山行旅图》，大山脚下浅滩流水畔，岸边小路蜿蜒伸向山坳。小路的转弯口已有一辆车子在上坡，坡很陡峭，所以，车轮后一个仆人正在帮忙往上推动。水边的小路上的行人，伛偻着身子冒寒赶路。近景一男子正涉水而渡，男子骑着小毛驴紧跟车后，或在迁徙的路上。此图车篷、树梢、崖端被白雪覆盖，雪雾迷蒙，寒气袭人，更显行旅的艰辛。

胡舜臣（生卒年不详），里籍不明，宣和初为画院待诏，南渡后，绍兴初复职。其与张著、顾亮、张浃同门俱学郭熙，舜臣得其谨密，传世作品有《送郝玄明使秦图》卷，现藏大阪市立美术馆。同为绍兴画院复职的几位均属郭熙流派，如张著所作崇山峻岭，似觉繁杂；张浃长于敷染；而郭亮则善作大幅。

朱敦儒（1081—1159），字希真，号岩壑，人称岩壑老人、伊川老人等，祖籍江苏扬州。史载，其擅长清远淡荡的水墨山水。他高风亮节，耻于画名，常告知亲朋好友，所画多出自他人之手，借此以韬晦不露，画迹罕见流传。秦桧当权时，朋友携其作以干谒，除鸿胪少卿，任职仅仅二十余日，秦桧死后才复致仕，后归隐乡间。

毕良史（生卒年不详），字少董，先世为代州（今山西代县）人，后迁蔡州（今河南汝南）。史载，其通文史，精鉴赏，少游京师，常出入富豪之家，买卖古董，号称"毕骨董"，后以

荫补文学。其工书法擅画，常作云山窠石，颇有清趣。

除此之外，尚有李端、刘思义等。

李端（生卒年不详），汴梁（今河南开封）人，宣和、绍兴间画院待诏，赐金带。元代王冕题诗《秋山图》赞其："李端笔力能巧妙，写我旧日经行到。岂是老梦眩水墨？不觉掀髯发长啸。"李端常作纨扇小品，也画山水。

刘思义（生卒年不详），号青岩，钱塘（今浙江杭州）人，绍兴间画院待诏。他多作青绿山水主，擅长敷色，而拙于布局。《涧底苍松图》著录于《绘事备考》。

朱光普（生卒年不详），字东美，汴梁（今河南开封）人，南渡（1127）补入画院，学左建画田家景物，有村田乐及农家迎媳等图，亦善山水。

马和之自创一路文人山水画。马和之（生卒年不详），钱塘（今浙江杭州）人，主要活动于北宋末年至南宋初期。南宋高宗绍兴年间（1131—1162）中进士，官至工部侍郎。其工画山水、人物、佛像，风格独特，笔法飘逸高古，迥异于南宋院体画法。在表现山水、人物时，他以书法的笔趣，融入画中，古朴自然。马和之宗法北宋李公麟而有所变化，表现人物所用线条较为短促，运笔迅疾，兰叶描已变为后世所称之"蚂蝗描"。因此，他虽然不是宫廷画家，但以"艺精一世，命之总摄画院事"。厉鹗《南宋院画录》列马和之为院画家之首，未必确凿可信，因其官至工部侍郎，而工部管领画院，所以可能"命之总摄院事"。

马和之的《诗经图》（故宫博物院藏），绢本设色，纵28厘米、横864厘米。高宗和孝宗曾书《毛诗》三百篇，命马

图9 马和之 赤壁赋图（局部）

和之补图，故流传以《诗经图》居多，风格、水平不一，其中有真迹，也有摹本，此图为真迹之一。"鹿鸣之什"为《诗经·小雅》中的第一组，包括《鹿鸣》《伐木》《采薇》等十篇。以十篇为一卷，故名之曰"什"。此卷高宗书、和之画十篇俱全，末高宗又书"南陔""白华""华黍"三篇诗序，因为原文有序无诗，故和之未补图。

此卷一诗配一图，按照诗文内容描绘了主要情景。清孙承泽《庚子销夏记》评其《诗经图》曰"古人宴餐祭祀之仪，礼乐舆马之制悉备"，此图即为一例。作品画法主要运用蚂蝗描勾勒人物和树石轮廓，简劲飘逸。蚂蝗描脱胎于唐吴道子"行笔磊落如莼菜条"的兰叶描，但线条短促，战掣松动，一变纵恣为文秀。

马和之有独到之处，其自创的个性化"蚂蝗描"就是一例；他的画一洗当时富丽华藻的习尚，而独成一格——清远闲逸，备受画史推崇。

　　马和之的画风疏淡圆融，似不经意随手而出，情趣无限，得益于诗词文赋为多，《赤壁赋图》（图9）就是明显的一例。史载："笔法飘逸，务去华藻。"（《图绘宝鉴》）

第五节

刘松年——清丽严谨

　　刘松年（生卒年不详），临安（今浙江杭州）人，孝宗淳熙年间（1174—1180）进入宫廷为画学生，光宗绍熙（1190—1194）时任待诏。宋宁宗时因进献《耕织图》，得到奖赏，被赐予金带。他的画师张训礼（哲宗朝的驸马都尉），"山水人物，恬洁滋润，时辈不及"（《画继补遗》）。刘松年笔精墨妙，传承董源、巨然，清丽严谨，着色妍丽典雅，常画西湖，多写茂林修竹，变李唐的"斧劈皴"为小笔触的"刮铁皴"；因题材多园林小景，人称"小景山水"。张丑诗云："西湖风景松年写，秀色于今尚可餐；不似浣花图醉叟，数峰眉黛落齐纨。"（《米庵鉴古百一诗》）其所作屋宇、界画工整；兼精人物，所画人物神情生动，精妙入微。他还画《中兴四将图》，表彰岳飞的丰功伟绩。他与李唐、马远、夏圭合称为"南宋四大家"。刘松年在 12 世纪末至 13 世纪初叶，供职宫廷达数十年。最主要的是，他又精于界画，所绘景物优美丰富，点景人物精妙入微，迎合了士大夫贵族的口味，故能称誉画坛。其法最适合表现临安西湖空蒙秀丽的景色以及湖畔宫苑楼阁中的纸醉金迷的生活。

　　跨越孝、光、宁三朝的刘松年，作画构图精巧工细，笔墨谨严细密，近似李唐中年之作，而不似写真之放纵。吴其贞《书画记》说："色新法健，不工不简，草草而成，多有笔趣。"孝宗时以阎次平兄弟为主，其后刘松年承前继后。其笔法精谨细密，构图精巧工整。如《醉僧图》的特征就比较明显，近于李唐。

其后则有李嵩、梁楷等大家闻名于世。

　　刘松年继承和发展了唐宋的传统，并有所突破，形成独特的艺术风格。就连排斥"院体"的董其昌也对其精丽工致的画风叹服不已。乃至明张丑将其成就排在李唐之上。作为细笔山水高手的刘松年，兼采李思训、李唐一脉的画风。明陈继儒《书画史》记："北宋人画小山水二册，皆冬景：一无雪，山上作一石壁，下作丛石平坡，二大枯树，一人坐舟中，树枝乃作郭淳夫（郭熙）……后刘松年尽仿其笔意。"

　　刘松年长期居住在清波门而被称为"暗门刘"。《四景山水图》中，亭榭别墅和湖面、远山相映成趣。这四幅作品似乎较为集中地展现了刘松年的艺术风貌，主题鲜明、笔致精到，可谓山水画史上不可多得的精品，被后续的吴门画派周臣、唐寅、仇英诸家视为粉本。

　　《四景山水图》（故宫博物院藏）（图10-1、10-2）以细笔写屋宇。每幅画纵41.3厘米、横67.9至69.5厘米，即以界画法写楼台亭阁，工整谨细；山石多用小斧劈皴，与李唐颇有渊源而秀润过之。四幅画面均无款印，但可信为刘松年真迹，后幅有明人李东阳题记。《四景山水图·春景》，画湖岸庭院，桃李争妍，柳条成荫，远山迷蒙，岸边两侍者牵马携盒行走，阶下童仆忙于清理担具，给人以春意盎然、心情舒展的审美感受。《四景山水图·夏景》，画湖岸水阁凉庭。庭前点缀湖石，花木丛生，极似白堤上的"平湖秋月"。主人端坐庭中纳凉观景，有侍者伫立于旁。《四景山水图·秋景》，画中苍松挺立，朱紫斑斓。树石围墙环绕庭院，小桥曲经通幽处与湖山景色相互映照。庭

图 10-1　刘松年　四景山水图·秋景

图 10-2　刘松年　四景山水图·冬景

中窗明几净，老者独坐养神，侍童汲水煮茶，一派闲情逸趣。《四景山水图·冬景》（图 10-2），画湖边庭院。雪松掩影，苍竹白头，远山近石，岸边屋顶，积雪皑皑，银装素裹；桥头老翁骑驴张伞，前者侍者导引，或寻诗觅句，或踏雪寻梅，闲适之趣盈然。

此四幅山水，所写湖面与远山以及园林、亭榭、宅院、别墅，近似于杭州西湖。其笔下的景物随季节气候而变，树、石的皴染颇见功底，尤其是楼台、亭榭等建筑物，彰显其界画的功力。湖山、绿柳重荫、亭阁花木与虚无缥缈的云山相映成趣；银装素裹的乔松和院落，引发游人踏雪的兴致。

黄宾虹论之："李西涯题其画卷云：'刘松年画，考之小说，平生不满十幅，此图四幅，作写数年始成。今观笔力细密，用心精巧，可谓画中之圣，布景设色，乃为得意之笔。'董玄宰言：'刘松年《风雨归庄图》，团扇绢本，淡色，江山风雨，一人舣舟断岸，一人张盖渡桥，款书'刘松年'。初披之以为北宋范中立，已从石角中得刘松年款。盖松年脱去南宋本色，作中立得意笔法，其用笔虽工，而气势雄深，仍然北宋矩矱。至画《耕织图》，色新法健，不工不简，草草而成，多有笔趣。孙退谷称其林木、殿宇、人物，苍古精妙，不似南宋人，亦不似画院人，宁宗当日特赐之带，良有以也。所画《海天旭日图》，作洪涛巨浸中，矗立一峰，纯用焦墨，夭矫凌空，俨如天柱，旁观岛屿，中隐亭台，旭日初升，樯帆风利，右边平台华物，一人凭栏耸目，气象万千。堂中几案瓶供，阶前仙鹤书童，点缀间旷。尤妙在近海楼居城郭，塔影风竿，俱乘晨气微茫，苍苍浪浪，上映遥山，下承松柏。其结构于阔大处见谨严，用笔如屈铁丝，设色厚重类糅漆，是兼六朝唐宋之长，而擅其精能，又与唐宋人如异其风趣者也。"[16]

滕固论道："吴其贞记他的《松亭图》说：'写一平坡，二松树，一亭子，前有歧头小路，皆为深草，不见路，惟两头草分处则径也；此松年着意妙处。'又记他的《耕织图》说：'色

新法健，不工不简，草草而成，多有笔趣。内中'五月之图'，屋梁上贴一张天师，是为张口作法者；使人见之，无不意解。'此等记录，足以证明他在用笔、构图、造境上，力争机智而取得特有之地位。其《兰亭修禊图卷》，今藏苏州顾鹤逸家，工致中自有不可掩埋的潇洒之风。人物甚多，举止情态，各各互相照应，绝不存有牵强。李公麟所优为的地方，他亦不肯相让。"[17]

且看其《雪山行旅图》轴（四川博物馆藏）（图 11），为绢本设色，纵 160 厘米、横 99.5 厘米。此轴绘崇山峻岭的溪涧，寒林簇立彼岸桥梁，冒雪行旅，相向而行；岸边庭院，巨船、小舟系之。山势雄伟峻极，房舍、舟楫、驮驴均以工整严谨之笔写出，构图满括，意境高古，呈现幽寂安谧的气象。此轴当数刘松年传世的代表作之一，并无南宋边角构图的俗套。

李嵩也是图写西湖美景的巨擘。作为南宋画院待诏的李嵩创作了这幅《西湖图》卷（上海博物馆藏）（图 12），为纸本水墨，纵 26.7 厘米、横 85 厘米。图卷引首，沈石田书"湖山佳趣"；卷后秀水吴璠七绝，赞

图 11　刘松年　雪山行旅图

美此轴写西湖春景之清秀。李嵩运用鸟瞰、总揽的构图法，图写西湖山峦起伏，南北两高峰对峙，苏堤横卧，六桥隐约可见，湖之北面孤山横卧，白堤斜出，宝石山、保俶塔及里西湖依次而画。左侧为雷峰塔景区，其中湖中十景的"雷峰夕照"尤为突显。尹廷高赋诗七绝曰："烟光山色淡溟蒙，千尺浮图兀倚空；湖上画船归欲尽，孤峰犹带夕阳红。"明太祖见此卷御笔题之："朕闻杭城之西湖，今古以为美赏，人皆称之，我亦听闻，未见。一日阅李嵩之画，见《西湖图》一幅，其上皴山染水，界画楼台，写人形而驾舟舫，举棹擎桡，飞帆布网，抛纶掷钓，歌者音，舞者旋，管弦者则有笙簧觱篥，其为湖也，汪洋汗漫，致玩景者若是，可不乐乎……"（厉鹗《南宋院画录》卷五引）

西湖景色，春媚，夏浓，秋爽，冬明，一年四季皆俊逸轻灵，秀色可餐，此乃造化的慷慨恩赐。马鸣诗曰："江山也要伟人扶，神化丹青即画图；赖有岳于双少保，人间始觉重西湖。"李嵩取洗练、清淡的水墨画，令湖中晨变晓雾、苍翠欲滴之景湛然可见。构图的设置十分巧妙，计白当黑，空白的湖面上，小舟游弋其间，寓动于静，别具新意。画中笔意简远，以少胜多，写静谧之西湖，以渲晕的墨色点出"山色空蒙雨亦奇"的诗意。皴染的笔触缜密而委婉，墨色浑融虚和，简笔所写之法浑然不同于南宋之风，反而和赵令穰、米氏云山的风格有相似之处，可以视为董源江南水墨云山的流绪，或者是一种变体。李氏以简练、清淡的水墨，将西湖的晨霭晓雾、苍翠可人的景色呈现出隐约的意境，凸显其高人一筹、不拘一格的风格。

李嵩（生卒年不详），钱塘（今浙江杭州）人。他"少为木

图12 李嵩 西湖图

工，颇远绳墨，后为李从训养子。工画人物道释，得从训遗意，尤长于界画，光宁理三朝画院待诏"。(《图绘宝鉴》) 李从训为宣和时画院待诏，后补承直郎。李嵩得高手点拨，遂画艺大进，成为画院名重一时的胜流。杭州的"钱塘潮"，自古以来素以险峻的潮水闻名于世，每逢涨潮之际，铺天盖地的海潮沿着弧形的江口逆流而上。李嵩的《观潮图》(故宫博物院藏)(图13)，绢本设色，纵17.4厘米、横83厘米，描绘了南宋人于八月中秋观潮的情景，此时的潮水如"玉域雪岭，际天而来，大声如雷霆，震撼激射，吞天沃日，势极雄豪"。钱塘江的潮水从海宁始直至杭州六和塔。画中远山迷蒙，江面上鼓满风帆的小艇行驰在巨浪之中，岸上有楼阁亭台，还有争睹江潮翻滚的

人潮涌动着。杨维桢《题李嵩观潮图》诗云："八月十八睡龙死，海龟夜食罗刹水。须臾海壁兜赭门，地卷银龙薄于纸。"台北"故宫博物院"收藏的《月夜看潮图》，绢本设色，纵 22.3 厘米、横 22 厘米。此图略显简括，画上江面辽阔，潮水缓缓涌动，岸边城郭清晰，衬托出缥缈而空旷的意境。借助于逆潮而上的船艇，画面更令人感到诗意无穷。

"……工人物，尤精界画，巨幅浅绛，笔法高古，虽出画院，犹有唐法。此虽暴客贱役，洁身自好，意气不凡，卒成精诣，其感人深矣"[18]，此为黄宾虹所言，论李嵩山水画"笔法高古"。

阎次安、阎次平、阎次于兄弟以善画山石林木闻名于世。有关阎次安（生卒年不详），史载："画山水窠石"。(《图绘宝鉴》)

图 13 李嵩 观潮图（局部）

次平、次于尤工画牛。阎次平（生卒年不详），孝宗隆兴（1163—
1164）初，进画称旨，补将仕郎，画院祗候，补金带。他学李
唐之法，用笔及墨略为欠缺，《图绘宝鉴》记其"次平仿佛李唐，
而迹不逮意"。他善画山石林木，尤其工于画牛。其《牧牛图》
长卷现藏于南京博物院，绢本设色，每幅纵 35 厘米、横 99 厘米，
共有 4 幅。《书画记考》所记此图分春、夏、秋、冬四景：画石
以斧劈皴，并用直硬的墨线勾写平坡，陆地汀渚则以淡墨没骨
法写之，树木用浓硬之笔勾勒树干的外形。树叶则按季节不同，
加以表现，春景中的柳叶以笔撇出，夏景却用湿笔点垛而出，
秋景以疏而枯之的笔法点�，用笔的方法都十分粗简。他有一
幅《风雨归庄图》，风格类似李唐一路。阎次于（生卒年不详），
阎次平弟，孝宗隆兴被补为承务郎，后亦为画院祗候。他亦传
家学，善画山石林木、人物，也工于画牛，有《风雨维舟》传世，
水平却不及其兄，均系北宗之正脉。

第六节

马远——清刚而空灵

　　马远、夏圭传承了李唐后期简率清刚的风格，进而更加爽利，更显清刚之气。马远与夏圭均为宁宗时画院待诏，多用斧劈皴法，以大笔直扫、水墨俱下写山石，使画面有棱见角。构图善以偏概全，以小见大，展巨石巉岩、丛林茂树、渔舟客帆，虚实相生，而笔法简括、坚挺、峭秀，墨色苍润，诗意浓厚，使烟雾迷蒙之江南景色极显清幽秀丽。

　　马远（约1140—1225之后），字钦山，原籍河中（今山西永济），生在杭州，出身艺术世家，他的祖父、兄弟、子侄都工画。马远的曾祖马贲，为宣和中待诏，祖父兴祖亦以画为绍兴中待诏，伯父公显，父世荣，兄马逵、子麟，皆善画，一门俱艺事宋朝，为宋光宗、宁宗两朝画院待诏。马逵，史载"得家学之妙，画山水人物，花果禽鸟，疏渲极工，毛羽灿然，飞鸣生动之态逼真，殊过于远，它皆不逮"。（《图绘宝鉴》）其传世作品有《驯雉图》《菊圃图》《桃园图》《松溪小艇图》等。

　　马远兼擅山水、人物、花鸟，创建"水墨苍劲"的画派，近师李唐，远学李成、夏圭等，成为南宋山水画的典型代表。马远多才多艺，所画题材涉猎十分广泛，且各有建树。其中最为显著的莫过于山水画，似乎有感于南宋王朝偏安一隅而发。古人云"画师（指李唐）白发西湖住，引出半边一角山"，马远、夏圭源出李唐。元饶自然《山水家法》，明朱谋垔《画史会要》，

明曹昭《格古要论》等多提到马远"师李唐"。李唐在高宗建炎年间（1127—1131）近八十岁，那时尚未出生的马远，也就不可能亲受教诲，但这可以说明马远既承继了李唐的风格，又在精湛的家学基础上有所创新。

据清厉鹗《南宋院画录》载，历代收藏家和鉴赏家所记录或题跋过的马远作品，不仅数量众多，而且精湛无比，人物画有《老子图》《孝经图》等二十余幅，花鸟画也有《竹鹤图》等四五十幅。山水更为突出，有《潇湘八景图》《汉宫春晓图》等五十余幅（另外无画题的小幅或同画题的均包括在内）。他所创作的题材，既有描绘春、夏、秋、冬、晴、阴、雪、月，以及江水连天、千岩万壑的山水画，又有涉及历史的故事画、肖像画、风俗画等。其创作的花鸟画中的折枝花图也很有创意，不愧为承继马家传统的全能大家。

马远《踏歌图》设置了群峰林立、曲径通幽处，农夫"踏歌"的场景，诗化了林石溪涧的人物风俗活动，将环境与人物整合为一体，恰到好处。图中用长斧劈皴，再现出主峰山石的质感，水边的柳树、红梅、翠竹的组合，恍若人间仙境，这也是该图常为诗人称道的原因。

形式多样而全面是马远山水画的一大特点。其作既有全景山水、一角特写，也有花鸟、山水组合，人物山水组合，以及雪景、水图等。《踏歌图》轴（故宫博物院藏），绢本水墨，纵192.5厘米、横111厘米。图中高峰相对而出，中间云烟迷漫，上部峰巅直耸，剑插半空，楼台殿阁隐于云层墨林之中。近景左侧巨石林立，疏竹横插，小径贯穿而过，农夫踏歌而行。岩石、平坡、路径、

溪流和杂木相间，烟雨遮掩危崖峭壁、丛林殿宇。宁宗赵扩题诗上方："宿雨清畿甸，朝阳丽帝城。丰年人乐业，垅上踏歌行"，并附小字"赐王都提举"。此图以大斧劈皴侧笔扫就巨石，落笔重，起笔轻，其余山石均以细劲刚性的线条勾勒，笔线之间留有空白。高峻的山峰以刮刀皴写出，略加渲染，笔法草草，竹叶尖刻如钉。《雪景图》卷（上海博物馆藏），纸本墨笔，长卷共分四段，每段纵15.2厘米、横60.1厘米。首段，左侧雪山相叠，高耸的殿阁位于苍松林木之中，皑皑白雪覆盖着房屋、树丛；右上方伸出的一带孤丘，长如白练，使空旷孤寂的寒冬景色，更显荒凉冷漠的意境。第二段，景色稀疏，右侧重山复岭隐约可见的墨线，恰似浅露江面的一线鱼脊；墨点疏林依稀可见。烟云连江、铺天盖地，水天烟雾一色，了无际崖。一叶小舟如沧海一粟点缀江中，几道波纹浪花拖出，苍茫凄凉之感顿出。第三段，以左角的殿宇和高耸的墨松压阵，对应远处起伏的山巅，岭后松林、宫殿隐约可见，远处一抹淡墨峰峦，虚无缥缈。空旷迷漫的江面惊起一行鸿雁。再看第四段，左端树林掩映的村舍和远处二岭山峰密集一处，小舟泛行江流，余皆空白。渺茫的孤丘隐隐约约，像白色缎带逶迤延伸，山坡积雪映衬着墨翠的古松巍然屹立。银白色苍茫的群山江河在静谧中透出逼人的寒意。飞雪朦胧，群山巍峨，晶莹的山峦，水天一色，难以分辨。

《雪景图》卷四段均取"边、角"之景，充分地表现了南宋院画"一角"和"半边"的特色，以少许许胜多许许，有画龙点睛之妙。长卷充分利用纸质性能的长处，以水墨渲染手法凸显冰天雪地、空旷严寒的景致。画法简练而率真，与此前皴

擦复染的手法大不相同。残山剩景，着墨不多，景象虽简，却表现了辽阔、超逸的境界。诸如《高士看月图》《寒江独钓图》等传世之作，主题突出，构图简洁、明豁，或利用近景、远景的对比和烘托，效果鲜明而强烈，具有浓厚的诗情画意。马远作品以绢本为多，《雪景图》为纸本。北宋以前用绢作画，宋中叶，相传李公麟用澄心堂纸创作，所以，中国画采用纸质材料作画，丰富了水墨的表现能力。马远以墨的浓淡烘托出冰雪天寒地冻的气候特征，构造出《雪景图》的独特意境。

《华灯侍宴图》轴（台北"故宫博物院"藏），为绢本设色，纵125.6厘米、横46.7厘米，以俯视的角度描写豪门酒宴华灯初上时的情景。黛山作屏，苍松林立，梅丛簇拥，高屋大堂内灯火辉煌；堂前阶下歌伎舞女翩翩起舞，婀娜多姿，为主人酒宴助兴；前堂左右两室内有侍女，中室内有官服者，好像在恭候贵宾光临。远山、楼台、林木，间以云烟，点明初夜时分达官高门酒宴的情景。山崖如石笋，松作"拖枝"，似伸拳屈臂，笔法瘦硬如铁，均为马远作画的特征。画中人物形象虽小，却足以点明"华灯侍宴"的主题。此轴说明作者将山水、界画与人物三者融为一体的能力。多样性题材、画法的融合，突破了单科的局限，是一大进步。此画上方有题诗："朝回中使传宣命，父子同班侍宴荣。酒捧倪觞祈景福，乐闻汉殿动欢声。宝瓶梅蕊千枝绽，玉栅华灯万盏明。人道催诗须待雨，片云阁雨果诗成。"左下方款署"臣马远"。

《寒江独钓图》页（东京国立博物馆藏）（图14）是以构图独特、艺术手法新颖而备受画史所重的佳作。画面构图洗练，

扁舟一叶漂浮于水面，渔翁老者垂钓水上，简约的几笔勾写出人物的形态和专注的神情。汪洋的水面不着一笔，大片空白，留给人们无穷的想象，这空间感真是

图14　马远　寒江独钓图

妙不可言。梁楷的《李白像》这一简率的减笔人物画历来为史所称道。而《寒江独钓图》独具慧眼的想象力也不容小觑。它"惜墨如金"，笔墨无多却概括了所要表达的意境，避免了喧宾夺主、主次不分、烦琐堆砌的弊端；同时也解决了虚与实、单纯与丰富之间的矛盾，体现了有无相生的道理。

我们所见马远的山石多峭拔方硬，外形轮廓线尤其醒目。其用笔简朴有力，山石的皴法用"大斧劈皴"，有时仅以粗线（钉头鼠尾）纵横几笔，状其石质；用墨凝重，画中的山峰危崖峭壁，瘦角嶙峋，显得特别刚硬。他还利用墨色浓淡的对比来表现烟云弥漫的气氛。前人均有赞誉其笔墨技术高超的论说存世，如"笔法工细清劲""画法沉着古雅"（吴其贞《书画记》），"清古数笔而神致完备"（《存诚堂集》），"墨气淡荡，洒然出尘"（《珊瑚网》），"马远师李唐，下笔严整，用焦墨作树石，枝叶夹笔，石皆方硬，以大斧劈带水墨皴甚古"（《格古要论》）。这些说法确切无误，印证了马远的笔墨特点。例如《踏歌图》中的岩石，以钉头鼠尾皴（长笔一端方平，一端尖长）为主，或宽，或窄，方硬刚直，好像用斧头劈木块；用墨浓重，对比强烈，使人感

到雨后的山峰湿润发光，林木和楼阁，均以淡墨点染烘托，"墨气淡荡"，清新可人；与山石不同，点景之物，笔法工细清劲，这就可以看出马远的笔法兼有豪放与工致、刚健与秀逸的变化，可以因物象特性的差异而采用不同的表现方法。

再细察马远的树法，更为奇特："瘦硬如屈铁""树多斜科偃塞，至今园丁结法，犹称马远云"（《西湖志余》），"马远松多瘦硬如屈铁状，间作破笔，最有丰致，古气蔚然"（王概《画传》），"马远，山是大斧劈，兼钉头鼠尾；松是'车轮''蝴蝶'（编者按：指松针画法），水是斗水"（《七修类稿》）。其用笔苍老洒脱，所作松树奇古而挺健，枝干曲折修长，类似舞蹈的勇士；柳树欹斜多变，秀拔而洒脱，平中寓奇。由此可知，他将物象的特征以及创作者的禀赋充分地融为一体，创造了不少独具一格的树、石、山和水的典型形象。

"曲尽水态"的《水图》（故宫博物院藏）（图15-1—图15-6）可谓一绝，绢本设色，全图共十二段，每段纵26.8厘米、横41.6厘米。《水图》为历代书画家所重视，曲尽其态，尽水之变，灵动是它的灵魂和精髓，乃世间奇物，不可多得。苏东坡曾说："尽水之变，蜀两孙，两孙死，其法中绝。"李日华认为孙知微画水略逊于马远，缺少韵味，仅取势而已，未得水之性。史载，《石渠宝笈》刊印时（乾隆九年，1744）仅存十一幅，《波蹙金凤》已失。明代鉴藏家王世贞于隆庆庚午（1570）曾目睹《水图》十二幅完整无缺。《长江万顷》表现了平稳浩荡的江面上，滚滚波浪，平缓地奔流入海。他以极为流畅的笔线写出长江下游碧波万顷的壮观场面，细浪层叠，平静而柔和。《黄河逆流》中混

图 15-1　马远　水图之二洞庭风细

图 15-2　马远　水图之四寒塘清浅

图 15-3　马远　水图之五长江万顷

图 15-4　马远　水图之六黄河逆流

图 15-5　马远　水图之七秋水回波

图 15-6　马远　水图之十云舒浪卷

浊相向冲撞的恶浪，形成回流的漩涡，转而推高，产生新的波谷。其笔下半圆形的弧线，活现了黄河荡漾而凝重的水性。舒展的长江和狂暴不羁的黄河，体现出两大河流截然相反的特性。《秋水回波》《湖光潋滟》犹如抒情小曲，寂静而欢快，部分水面在阳光照射之下，波光粼粼，富于生机。《云舒浪卷》不同于《云生沧海》，海涛铺天盖地扑面而来，瞬间恶浪翻滚，气势非凡。

马远的艺术成就体现在用笔的变化和线条的多样性上，《湖光潋滟》的笔线随意挥就，干湿相间，几笔淡墨，便使水光腾跃，生动异常。用笔细腻一路的《秋水回波》《洞庭风细》《细浪漂漂》，与回波、细浪的水性十分吻合。《寒塘清浅》则以粗细不同、浓淡不一的方法以求变化，似行云流水。而《晓日烘山》用细入发丝的线条表现出水面类似薄绸般皱起的波纹，引人注目。更为精彩的是《层波叠浪》《云舒浪卷》《黄河逆流》，均以颤笔、战笔描绘，粗而不拙，彰显浪潮的惊心动魄、气势澎湃。有的则以断线为点，似断似续，成功地再现了黄河之水胶状浓厚的质感。

马远细心地研究了各种水势在不同的环境气候下所起的变化，对水的形态做了尽善尽美的表达。江中之水的静谧、迂回、盘旋、激荡、碰撞、汹涌，以及潋滟荡漾、微风涟漪的动静之态，尽收图中，惟妙惟肖。其笔法因景而异，变化多端；或轻描淡写，或细腻流畅，或简洁，或浑厚雄健，或断笔为点，或随性挥毫，或干湿互补；笔线的粗细与浓淡相间的墨色相得益彰。明李日华观后惊叹之声不绝于耳："凡状物者，得其形不若得其势；得其势不若得其韵；得其韵不若得其性。……性者，物自然之天，技艺之熟，熟极而自呈，不容措意者也。马公十二水惟得其性，故瓢分蠡勺一掬，而湖海溪沼之天具在……"（《六研斋笔记》）其笔得画水四品——形、势、韵、性，而以性为最高。

宋董逌《广川画跋》卷二载孙位、孙白二位画水高手言：

画师相与言，靠山不靠水，谓山有峰岛崖谷，烟云木石，

可以萦带掩连见之。至水则更无带映，曲文斜势，要尽其宛隆派别，故于画为尤难。彼或争胜取奇，以夸张当世者，不过能加縠纹起浪。若更作蛟蜃出没，便是山海图矣，更无水也。唐人孙位画水，必杂山石为惊涛怒浪，盖失水之本性而求假于物，以发其湍瀑，是不足于水也。往时曲阳庙壁有画水，世传为异。盖水纹平漫，隐起若流动，混混不息。其后有梯升而索者，知壁为隆洼高下，随势为水，以是衒于世俗，而人初未识其伪也。近世孙白始创意，作簸滔浚原，平波细流，停为激滟，引为决泄，盖出前人意外，别为新规胜概。不假山石为激跃，而自成迅流；不借滩濑为湍溅，而自为冲波。使夫萦纡回直，随流荡漾，自然长文细络，有序不乱，此真水也。……（《书孙白画水图》）

董逌赞赏孙白画水为真水，而批评孙位借助他物的方法，"失水之本性""不足于水也"。

然而，马远画水的技巧正如李日华所评价的那样："马公十二水，唯得其性"。随流荡漾，有序不乱，可谓真水。他的《水图》为了表现不同的水波而采用不一样的笔法，深得士夫称赞。标题乃宋宁宗皇后杨氏所书。明王世贞赋长诗《题马远十二水》："……解衣盘礴初，已动冯夷愁。天一臆间吐，派九笔底流。生绡十二幅，幅幅穷雕镂。忆昔进御时，陆矗神龙眸。遂令大同殿，涛声撼床头。六宫摄其魄，所以不欲留。……晴窗乍开阅，如练沾衣襦。怳作银汉翻，浸我白玉楼。当其郁怒笔，楣表腾蛟虬。及乎泪舒徐，遥颈延鹭鸥……"（李日华《六研斋笔记》）诗人吟咏之间，便有"涛声撼床头"似的震慑，

可见其"尽水之变"的神奇之功，世无其匹！马远笔致的灵动、
轻重、收放、流畅以及墨色的浓淡自如，尽得江水之状，尽其
性能，或是寂静的水面，或是翻滚的波涛，万顷碧波的湖海，
正如苏轼《书蒲永升画后》所说，可"出新意，画奔湍巨浪，
与山石曲折，随物赋形，尽水之变"。

马远长期居住在皇城临安，所以多写胸中丘壑。江南一带，
新篁疏柳，溪流回环，长桥卧波，湖山之美尽收图中。如传说
中的"曲院风荷""柳浪闻莺"等西湖十景。《曝书亭集》云：
"马远水墨西湖，画不满幅，人号马一角。"这十分形象地点
明了他的山水画的典型特征：主题突出与夸张，细节删繁就简，
以及高低、远近的强烈对比。中国传统山水画自魏晋南北朝、
隋唐以来，其结构大多以近景、中景、远景层层重叠，溪涧萦
回，层林尽染，观赏者可以卧游其间，通称为"全境"山水画。
然而马远之作大多不是这样，俗称"边角之景"，正如"评画者
谓远多剩水残山，不过南渡偏安风景耳"。(《珊瑚网》)现代
史家却持有异说，张安治论道："这些说法有部分道理，又不
见得全对；像北京故宫博物院所藏的马远作品《踏歌图》，所描
写的景象图就很丰富；……《山水家法》里面说得好：'人谓
马远全事边角，乃未多见也；江浙间有其峭壁大嶂，则主山屹立，
浦溆萦回，长林瀑布，互相掩映；且如远山低平处，略见水口
苍茫外微露塔尖，此全境也。'这一段话指出马远作品的内容
和表现方法是有现实的依据的，他表现了江、浙山水的特征，
这就是全境。的确如此，马远生活在江南，对于气势雄伟的长江，
烟波浩渺的太湖，以至奇峭的雁荡、天台等既具有深刻的感情，

要求表现它们的美和特征，就必然需要采用最适合的表现方法；这是现实主义精神和创造性的发挥，正不必附会成特意用边角之景来象征'剩水残山'。"[19] 李唐局部取景，画面并不简约；而马远之作更为刚劲、简率和概括，常有局部取景，寥寥几笔，给人以无限的联想。其作以少见多，以偏概全，如《雕台望云图》（图16），体现其艺术手法高明独到之处。吴其贞《书画记》评："画法高简，意趣有余。"史载论各家笔法云："减笔：马远、梁楷。"（邹德中《绘事指蒙》）

宋代绘画构图的革新虽肇始于徽宗、二米等，然至马远、夏圭，方集简化章法之大成。马远的真迹国内流传较少，其代表作可以日本井上氏所藏《寒江独钓图》和岩崎氏所藏的《雨中山水图》等为例。坂井犀水氏评说《寒江独钓图》："观亘全幅茫茫之江上，中央几笔之线面作水，极尽浩淼之壮观。孤舟渔

图16　马远　雕台望云图

父，垂钓江心，寂寞之天地，渺茫之天地也！"（《唐宋之绘画》引）金原省吾氏评道："《雨中山水图》，有对前景丛树之岩山屹立。前景者，表示此画之存在性之明了确实之存在。无中景，远近直接对立，轮廓线消失，成坚固之一面。无限之非存在性，围绕远山，而云雾侵入。近景以胸中丘壑驾驭画面，以骨法豁露之线，描写主要之形体。在一物与一物之间，有雨雾之介在，远近关系，因是益明。岩有小道，行人张伞而行，笔法与岩相似，同用秃笔。形体虽小，精神则一，解衣磐之作也。"（《唐宋之绘画》）

正如童书业所论一语中的："盖马远的画颇得骨法气韵之妙，于劲峭中见浑穆之趣，是其特长。其赋色明淡，线条沉而健，刻而含蓄，严整而生动，真集描法的大成者。他用发达至极度的线作紧凑简化的画面，于是造成一种'组织之结合，使画面形体为力体'，而生出一种'力、大、重之感得'，如金原氏所说。马远在中国画上最大的贡献，除线法的完成外，是画面景致的革新。"[20]

马麟（生卒年不详），马远之子，宁宗朝画院祗候。他擅长人物、花鸟和山水，传其家学。其《静听松风图》（图17）（台北"故宫博物院"藏），为绢本水墨，纵226厘米、横110.3厘米，写高山水涧，松风吹拂，高士斜坐卧地松干之上，目略斜视；描绘隐逸林樾崖壑之中，放浪形骸的文人，钟情于云水之间，显得洒脱、随意。马麟画松石行笔刚劲有力，以硬线勾廓，小斧劈皴石健劲利爽，略近工笔。此时此刻聆听松风的文人，凝神专注的神情与目光，寥寥数笔，即告成功。由此可见，南宋

画风历经"水墨苍劲"派的冲刷，逐渐形成如此轻松随意的率性之作。此图立意高旷，两株虬松弯曲倾倒，松枝藤蔓随风飞舞，似有狂风穿壑之感。图式既有北宋森严旷达之意，更显南宋简约、清刚之象，可谓将门必出虎子，马远的绘画风格依托其子的传扬，影响日益高涨。

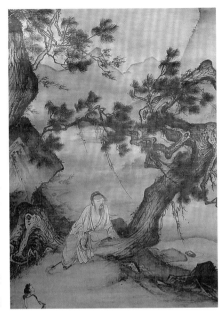

图 17　马麟　静听松风图（局部）

《荷香清夏图》卷（辽宁省博物馆藏）（图 18）为绢本设色，纵 41.7 厘米、横 323 厘米。卷首绘柳荫浓郁，烟霭迷漫，茅亭隐现；短桥横跨湖上；浩渺无垠的湖面，游船游弋，小舟如叶；卷末远山迤逦，柳荫与薄雾错杂，隐约可见。全图布局平远，山石多用斧劈皴，线条瘦硬劲峭，赋色以石绿为主，罩染一层。卷前右下角石上有"臣马麟"楷书款。《台榭月夜图》扇（上海博物馆藏）为绢本设色，纵 24.5 厘米、横 25.2 厘米。图中深邃的夜空，明月高照，楼台华堂位居山岩的顶端，长廊沿山脊而下，林木丛生环立，柳树秀出其上，随风摇弋。作者有意置放楼阁长廊于左侧，意在表达是夜清朗之时，皎洁的月亮蕴含着诗情画意；

图 18　马麟　荷香清夏图（局部）

扇面的"疏"，有助于凸现朗照的月亮，相比左侧的"密"，更能突出画面的主题"台榭月夜"，引起观者的注意。月光朗照的夜色，似抚弄着柳枝，轻笼着山岩、楼阁，弥漫于绿荫、远山之间。疏密虚实，匠心独具，密集的景物与空间相映成趣。实中含虚，密处有疏，楼阁台榭前的一角平台，作为密林中的一个"活眼"，一个空白，成为凭栏赏月下的余味，令人遐想。马麟以墨线勾勒柳树，略作皴染，将树叶点簇而成，又以工稳的界画法写楼阁廊台，用淡青烘染远山。纵扇虽小，却因马麟熟练的技巧，展示出一种令人玩味的意境——静谧而深远。

　　现在所见传世的马远、马麟作品中，常有一位杨姓宫人的题字。史载："杨妹子，恭圣皇后之妹，会稽人。其画为掖庭所

重，亦复流传民间。书法类宁宗，故御府多命题咏，如刘松年、马远诸画幅皆是也。题后各有'杨娃之章'一小方印。"（《越画见闻》）据启功考证：画上前人解读为"壬申贵姜杨娃之章"一印，其中"娃"字，因笔画较多，与篆文"娃"字不符合，"娃"字应为"姓"之误，所以此印文应该解释为"壬申贵姜杨姓之章"，据考，如米芾印章中常自称"米姓"，可作佐证；那么，"杨娃"就不存在了。而"杨皇后"和"杨妹子"是否同一人呢？

《宋史》卷二百四十三《恭圣仁烈杨皇后传》载："后少以姿容选入宫，忘其姓氏，或云会稽人，……有杨次山者，亦会稽人，后（编者按：杨皇后）自谓得其兄也，遂姓杨氏。"杨皇后原本为宫廷乐工张氏养女，后历封至贵妃。宁宗的韩皇后去世后，继立为皇后；理宗朝尊立为太后。太后自耻家世卑微，便引"永阳郡王"杨次山为兄，所言"妹子"是指其"兄"杨次山而言，属"兄妹"之"妹"；而不是"姐妹"之"妹"。[21]另外，考证存世"杨妹子"题字的笔迹，均为模仿宁宗一路，不像出自两个人的手迹，所以，大凡马远父子遗迹中的杨妹子题跋均为杨皇后所为。

马、夏之作虽为历代文人画所贬，"……但文人画家首领董

其昌见到他的《松泉图卷》，也不得不赏其清劲，为之敛衽赞赏不能已。可见钦山的逸才终是不可抹杀的！"[22] 马、夏画风秉承李唐、萧照之格，进入南宋后，如赵伯驹、刘松年、李唐之流，强硬的线条盛行，至马、夏、梁、牧，中国画的线法遂臻全盛之境。"……日本人的山水画多学马、夏二氏，有名的雪舟曾说道：'习画固以造化为师，而马远、夏圭之画不可不习也！'马、夏至与造化并称，其在日本画苑中的地位，几与元季四家在中国画苑中的地位相埒了。"[23] 南宋山水画风以墨笔勾皴为主，挺健多断折，皴笔横劈竖砍，放纵自由，影响波及日本国，开南宋一代新风。

第七节

夏圭——意趣苍古而简率

　　夏圭（1195—1224），字禹玉，钱塘（今浙江杭州）人，曾任宁宗朝画院待诏。他常用秃笔带水作大斧劈皴，将水墨技法提高到"淋漓苍劲，墨气袭人"的效果。作画时树叶用夹笔，楼阁不用界尺，构图常取半边，近景突出，远景清淡，画面清旷俏丽，独具一格。他与马远并称"马夏"，合李唐、刘松年称"南宋四家"。其传世作品有《溪山清远图》《西湖柳艇图》《长江万里图》《溪山无尽图》等。

　　夏圭以山水画见长，也能兼画人物。据《南宋院画录》载，有《名山藏书图》《南宫避风图》《灵武分兵图》《右军洗砚图》《张陵叱剑图》《灞浐微行图》等十五幅（《绘事备考》）。当时著录的山水画就有八十几幅；清代《石渠宝笈》（包括续编和三编）中著录的有《江山佳胜图卷》《秋江风雨图卷》《西湖柳艇图》《长江万里图》《江山无尽图卷》《千岩竞秀图卷》等。夏圭尤其爱好描绘烟、雨、风、雪中的江湖山色，例如《山雨欲来图》《烟江叠嶂图》（《珊瑚网》），《溪桥暗雪图》《雪夜归帆图》（《绘事备考》），《秋江风雨图卷》（《石渠宝笈》），等等。

　　从现存的一部分作品分析，夏圭善于表现江南平远山水，特别是以长卷的形式进行创作。历代著录中就有《溪山无尽图》（《清河书画舫》）、《江山无尽图》（《严氏书画记》）、《长

江万里图》、《雪江归棹图卷》(《居易录》)等。回顾自北宋
以来,董源作有长卷《溪山风雨图卷》《潇湘图卷》等,范宽和
郭熙也有《长江万里图》,米芾、米友仁也常作长卷。南渡以后,
夏圭在这一传统的基础之上,发展了这一创作形式,使之更加
壮观和完美。现存的《江山佳胜图卷》《山水卷》《溪山清远图》
等是最适合表现江南风景的长卷案例。

　　《溪山清远图》卷(台北"故宫博物院"藏)(图19)
为纸本墨笔,纵46.5厘米、横889.1厘米。山石用秃笔中锋勾廓,
凝重而爽利,顺势以侧锋写出,用大、小斧劈皴,间以刮铁皴、
钉头鼠尾皴等,笔虽简而变化多端。"蘸墨法",也就是先蘸淡墨,
后在笔尖蘸浓墨,依次画去,墨色由浓渐淡,由湿渐枯。"破墨法"

图19　夏圭　溪山清远图(局部)

即以墨破水，以水破墨，以浓破淡，以淡破浓，使墨色苍润，灵动而鲜活。空旷的构图，简括的用笔，营造了清净旷远的湖光山色。画面简洁洗练，多用"计白当黑"的手法，有效地利用边角相互呼应，利用对角线保持平衡感，虚实对比强烈。再以《江山佳胜图卷》为例：开卷为近景坡石，两株虬劲苍老的古松斜立，对岸的沙滩、村舍和树丛依次而立，接着一片茂密的松冈、房舍，然后转入悬崖峭壁、飞瀑的山涧，溪流潺湲，亭桥置于丘壑巨岩之间，紧接着一片峰麓之下的殿宇丛林；远景田野以及沙滩、丛林逐渐开阔起来，重叠的层峦、山峰和山边小径通向远方的城垣；一段残缺之后，岩壑急流奔湍。长卷的构图设计十分空灵，紧凑的近景和开阔的远景转换有序，变

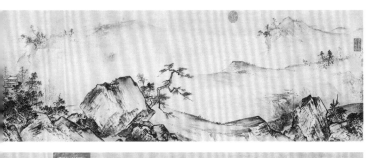

化多端，又结合得自然妥帖。一卷之中既有雄伟的山景，也有几段平远的江景，绝无重复之处；或单是远景，或推移成近景，奇峰突兀，好像拍摄电影一样，镜头或远或近，角度、高度变化自如，有全景、特写，紧随作者构图的需要而变动。综观画卷，它能够灵活地突出主题内容，又能把画面整合成一个完美的整体，表现手法尤其巧妙，深得宋张宁的认可，其题跋可见一斑："画家长幅，难于深远；褊幅难于深高；此卷上下互见，前后相照，高低远近，深浅大小，隐显纤直，夷险静躁，各得其宜，类不失一，而意趣之妙，能使观者神游，真所谓奇作。"（《方洲集》）由此可见，其妙于造景的构图理念在长卷山水画中发挥得淋漓尽致，无懈可击。

一、清刚超逸的笔墨技巧

夏圭的笔法挺健峭拔，常用的斧劈皴，横砍、竖劈、宽窄、浓淡不一，或干笔飞白，或浑融一片，灵动变化；参看《溪山清远图》中的岩壑，真实地表现了山石的体积感和质感，清刚之中又有秀逸之气。他的树法也是变化多端，以点笔为主，也用夹笔，似乎随意点画，却能够精准抓住各种树木的特征和风雨雷鸣中的动态。图中的亭台楼阁不似马远工整的做法。"夏圭山水布置皴法与马远同，但其意尚苍古而简淡，喜用秃笔。树叶间有夹笔，楼阁不用尺界画，信手画成。突兀奇怪，气韵尤高"（《格古要论》）。至于点景人物，即以简率之法写之，"……人物面目，点凿为之，衣褶柳梢，间有断缺"（《山水家法》），从而使卷中山石、树木、建筑、人物的笔意达到完美的统一与和谐。

　　夏圭的墨法造诣尤为突出，极尽浓淡干湿之能事，或泼，或惜墨如金，既符合物象的质感，又生动地表现出了空间感和气候特征，使得单纯的墨色具有丰富的色调和动人的光彩，富有节奏韵律之美。他传承了王洽、董源、米芾等大家的墨法宝典，融会贯通，极大地提升了水墨山水画的表现力。夏圭《山水卷》（纳尔逊艺术博物馆藏），原卷十二景为江皋玩游、汀洲静钓、晴市炊烟、清江写望、茂林佳趣、梯空烟寺、灵岩对弈、奇峰孕秀、遥山书雁、烟村归渡、渔笛清幽和烟堤晚泊。现仅存最后四景，每景题字皆为理宗御笔，长卷虚实相间，水天与山石、林木、渔舟穿插映带；边角上的岩壑树丛逐层皴擦、加重，与大片的空白映衬，更见空灵。我们仍能领略其用墨的神妙。末尾处著细楷书"臣夏圭画"。

　　夏圭所作较马远更为苍劲而倾向于墨化，有"墨汁淋漓"的声誉。金原省吾论道："其（夏圭）画较马远多用云烟，以有光泽之墨，成遒健之描笔。皴法先用水笔，后加墨笔，所谓'水墨淋漓'者是也。其线与线之结合，时多锐角。构图亦多一角半边。以视马远，更为尖锐俊爽。"（《唐宋之绘画》）言下之意，夏氏之作近于二米，并集北宋、南宋诸家于一体而成。他的笔法简劲，疏密其笔，浓淡自如，黑白判然，一气呵成。墨线似断实连，山石框廓以线、面结合而成。笔意疏松峭拔，线条尚方折劲利，少露圭角，笔简而墨润，"琢觚为圆"，清劲浑朴。其笔下的树木，干枝简练挺拔，以方折曲尺之态取林木之动势。水墨淋漓的点叶法和秃笔拖泥带水的斧劈皴相协调。画面纵横交错，节奏明朗；细处笔简意密，精心收拾，妙在计白当黑。其《雪堂客话图》（图20）即为用墨的典范。伍蠡甫概括南宋

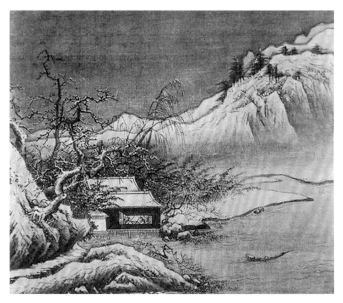

图 20　夏圭　雪堂客话图

水墨画的特点："既然要表意，就必求其集中突出，而且表现的
形式、技法也力求其洗练、简捷，那么水墨显然胜于轮廓、填色。
所以水墨体一经创造出来，便能和轮廓、填色相抗衡。"(《中
国古代山水画对自然美的处理》)

　　夏圭传承并且发展了李唐的大斧劈皴和破墨法，以简劲
率性的笔道以及水墨淋漓的墨法突出了作者的情志与表意，
摆脱了客体物象的制约，让水墨浑融、苍茫、湿润，形成一
种别开生面的格局。刘泰有《题夏圭山水图》诗赞曰："夏圭
丹青世无敌，远近浓淡归数笔。天机所到入神妙，此图尤为
人爱惜。"(《菊庄集》)俞和题夏圭《晴江归棹图》："世

称夜光无与敌，何如夏君神妙笔。苍然劲铁腕有灵，开图展对人爱惜。……当年画院不乏人，纷纷丹碧失天真。醉来慢泻金壶汁，吮毫落纸无纤尘。古今世事如棋局，碌碌常怀看山福。推窗长啸天地秋，短句深惭为尾续。紫芝山人俞和。"（《宝绘录》）元黄大痴吟诗曰："漠漠江天吴楚分，几重树色几重云。客心已逐归帆好，谁道溪边有隐君。大痴道人黄公望。"（《宝绘录》）他的山水题材一般和马远相同，这是受时代风尚、生活环境以及师承等各方面的共同影响，如观泉、捕鱼、雪景等。马远特别热心于带有浪漫情调的画题，通常与月景相关，如《松间吟月图》《高士看月图》《举杯玩月图》《松风水月图》《秋月书屋图》等。

中国山水画历来受到诗歌文学的熏陶和影响，一向注重诗意的表现，例如唐代王维被誉为"画中有诗，诗中有画"的文人画始祖，世代相传，经久不衰。两宋时期文风极盛，这一传统得到进一步的发展。马远、夏圭虽然并非文人出身，但于"画中有诗"一格有独到的见解和卓越的贡献。因为他们的表现手法苍劲、简率，促使水墨山水的诗意化更加强烈和显豁感人。北宋董源、郭熙的卷轴画中遍布崇山密林、溪流回环，极似音韵和谐的叙事诗；而马远、夏圭的佳构，奇峰壁立，音调激昂悠远，像是一首动人的抒情诗曲，耐人寻味，余音缭绕。明张丑评曰："王履安道马、夏山水，谓其粗也而不失于俗，细也而不流于媚，有清旷超凡之远韵，无猥暗蒙尘之鄙格。"（《清河书画舫》）言外之意，马、夏"清旷超凡"之韵，近于唐宋大诗人李太白、苏东坡，更加富有诗意。

二、简洁超逸的构图

夏圭善于剪裁自然景物，善画"边角之景"。他画长卷常以简率的笔墨，写物造型，结构巧妙，意境深远。他糅合了李唐、范宽与米芾的画法，笔法苍老，墨汁淋漓。他曾作拖泥带水皴，作楼台亭阁可信手而挥，突兀而奇特，气韵高拔。夏圭善墨，善用秃笔带水作大斧劈皴，人称"拖泥带水皴""淋漓苍劲，墨气袭人"。他多画长江、钱塘江等江南水乡以及西湖景色，也常画雪景。其笔简意远，遗貌取神，吻合文人画"平淡天真"的意象。夏圭笔墨雄奇简括，近景、远景墨色浓淡对比强烈，主题突出，充溢着诗一般的意境。夏圭的山水画墨法多变。"墨色淋漓"为其特色。

他常用长卷的形式写烟雨、风雪中江南的风光，如《溪山无尽图》《溪山清远图》均为五六丈之巨的洋洋大观之作，折射出夏圭惊人的魄力和独特的创造力。传为其作的《长江万里图》，有悬崖峭壁、烟雨出没，也有江水连天、奔流不息的场面，犹如奇妙的乐章，极具艺术感染力。

董其昌谓："夏圭师李唐，更加简率，如塑工所谓减塑，其意欲尽去模拟蹊径。而若灭若没，寓二米墨戏于笔端。"（《画眼》）刘泰题诗赞曰："夏圭丹青世无敌，远近浓淡归数笔。"（《菊庄集》）傅抱石以为："尤其马远、夏圭，在画面上敢于采取和'写意'比较接近的'水墨苍劲'的笔法，遥遥的从院体中伸出他们的手来向'写意'频频招摇，表示会心。"[24] 字里行间，隐现出傅氏对于马、夏"写意"一变的评价之高。

另外，夏圭一些小幅的构图，景物十分简洁，利用远、近

景和墨色浓淡的对比，使主题更加突出，富有诗意。马远造景趋向奇险，而夏圭则略为平坦、朴素、自然，意象超逸。明曹昭《格古要论》谓之："师李唐，下笔严整，用焦墨作树石，枝叶夹笔，石皆方硬，以大劈斧带水墨皴，甚古。全境不多，其小幅或峭峰直立，而不见其顶；或绝壁直下，而不见其脚；或近山参天，而远山则低；或孤舟泛月，而一人独坐，此边角之景也。"

图21 夏圭 西湖柳艇图（局部）

《西湖柳艇图》轴（台北"故宫博物院"藏）（图21）为绢本设色，纵107.2厘米、横59.3厘米。画上初春之季，柳堤回环，烟云迷蒙，远山朦胧可见。婆娑的垂柳簇拥着楼台亭阁，游船小舟和抬轿的人们，将春意盎然的西湖展现得十分生动。描写柳树、房屋的笔法劲健，密而不浓，虽与其惯用的简率之笔不同，而笔墨和意趣渐入佳境，为人所赞许。另外，《烟岫林居图》卷是小景画法，属于夏圭典型的一角半边式。前景的密林树丛，以中锋勾勒树干，而树叶则点染结合，中景处溪涧流泉，远处远山迷蒙。夏圭灵活地处理远近、疏密的关系，将写意与工致相结合，以"水晕墨章"的晕染法，造就萧散、苍茫淋漓的意境，让绢帛的质地和特性得以充分地发

挥，方有如此诱人遐思的逸品。《西湖柳艇图》传为夏圭所作，画中无作者款署，但有元代郭界的题记："此夏禹玉《西湖柳艇图》真迹也。笔墨淋漓，云烟变态，饶有士大夫风骨。论者多谓马、夏之习，盖亦未见其真面目耳。"但有人认为不似夏圭的典型风格，年代不会晚于南宋。

《应制山水卷》，开卷悉取近景，巨壑、山涧、杂树环抱，楼阁院落隐藏松壑山林之中；岩畔沙滩，渔舟点缀，屋前小桥，游客策杖行走，山水与人物动态相映成趣。画卷中段峭壁峻崖直插江岸，溪桥、山坡之间幽壑重叠，与远处浩渺的江水相连，拖至卷尾，危峰林立突兀奇险，松林回绕，溪水潺潺，转入壁崖纵深的崇山峻岭之中，竭尽江山变化之奇趣。揽毕全卷，平远与高远，林壑与江天，气脉相通，三丈长卷，虚实相生，妙趣横生，诚得溪山"清远"之意。夏圭巧取散点透视之长，"山形步步移"，随意取舍，顺手拈来，皆成佳构；"转景换形，不袭畦径"（清吴升评夏圭《应制山水卷》）一语道破其"经营位置"的才干。长卷空灵疏秀，使观者心旷神怡。

马、夏发展了以简率、刚劲、局部取景的画风，已造其极；虽寥落一角，隐约半边，却意味深长；不仅取景简约，笔法更为简率，写松几笔鳞皴，针叶、画石斧劈数笔或钉头鼠尾一勾，化解了北宋山水繁复的构图和笔法，而成为"北宗"以气胜、清刚见称的中坚力量。李唐开了南宋院体画派的先河，马、夏悉其精能，造于简略，其神妙于此可见，成为名副其实的巨匠，名至实归，影响至日本及东亚。

三、善学多变的制胜法宝

善学多变为夏圭的制胜法宝，他筑基于李唐的骨法与坚硬，而后润之以二米的墨戏，即以笔线为骨，以墨韵为肉，相得益彰。《溪山清远图》之所以厚重不薄弱，便是这个道理。董玄宰所论极是："夏圭师李唐，更加简率，……其意欲尽去模拟蹊径，而若灭若没，寓二米墨戏于笔端。他人破觚为圆（圜）；此则琢圆（圜）为觚耳。"（《容台集》）觚，为多角棱形的器物，"破觚为圆"即凿去棱角，改为光圆。此处，董氏以觚与圆比喻李唐笔法的坚硬突兀与米元晖的圆润，若仅知去李之突兀，必沦为浮滑，而夏氏"寓二米墨戏于笔端"，所以胜出。此则"琢圆为觚"之功也。

《溪山清远图》充分利用卷轴的空白和长卷的形式，使万里江山的辽阔深远、绵亘无尽之势，尽收眼底。简括其艺术特征：（一）"喜用秃笔""笔意精密""笔法苍老"；（二）"墨色丽如傅染""墨汁淋漓"；（三）山石皴法用斧劈皴，"师李唐、米元晖拖泥带水皴，先以水笔皴，后却用墨笔"；树叶、树梢"间用夹笔"，"楼阁不用界尺、只信手为之"；造形、结构却"突兀奇怪"（见陈继儒《妮古录》、曹昭《格古要论》、饶自然《山水家法》等）。

倪瓒以为："夏圭所作《千岩竞秀图》，岩岫萦回，层见叠出，林木楼观，深邃清远；亦非庸工俗吏所能造也。盖李唐者，其源亦出于荆、范之间，夏圭、马远辈，又法李唐，故其形模若此……"（《清闷阁集》卷九）《烟岫林居图》纨扇，近景林木密集，树叶以点染结合，夏圭在此恰到好处地处理了疏密、远近的关系，山石、土坡夹杂其间，远山依稀可见，烟霭弥漫，

有人行走于山间小路，右侧流水萦绕，远处迷离不清。他以"水晕墨章"之法，结合工致与写意，巧妙地在咫尺方寸之中营造出恣意、萧散、苍茫潇洒的意境，令人遐想不已。此扇属小景构图，典型的一角半边式。黄宾虹盛赞夏圭之艺："但其意尚苍古，至为简淡。喜用秃笔，树杪间有丁香枝，树叶间有夹笔，人物面目，点凿为之，衣褶柳梢，间有断缺，……有《千岩万壑图》，精细之极，非残山剩水之比。昔王履道评马远、夏圭山水，谓其粗也不失于俗，细也不失于媚，有清旷超凡之远韵，无猥暗藏尘之鄙格，其推尊可谓至矣。作《溪山无尽图》，纸长四尺有咫。又作《长江万里图》，皴山染水，落笔有方，陆有层峦叠嶂，岩谷幽冥，树生偃蹇，藤挂龙蛇，水有江湾，屈曲其势，仿佛万里，又有寒雁穿云，乔松立鹤，崎岖僧俗，半出云岩，而似行似涉。若此者，固非一日以成其图也。是则马半边、夏一角，又非所以尽马、夏之长也。珪子森，运笔逊于其父，独林石差胜。"[25] 黄氏论其下笔"精细之极，非残山剩水之比"，一语道破夏圭皴山染水的绝妙之处，所谓"夏一角"的泛论未必十分妥当。

历代史论家评夏圭：

> 惟李（唐）萧（照）二公变体一出，恍然超于今古，简淡疾速，宜乎神品矣。李先生画落墨苍硬，辟绰简径，谓之实里有虚；萧大夫画在烟云气雾得景，谓之虚中有实。如能二体兼之，回环变动，真所谓神上品也！（李澄叟《画山水诀》）

图 22　夏圭　长江万里图（局部）

禹玉居钱塘。早岁专工人物，次及山水，笔意苍古，墨气明润，点染岚烟，恍若欲雨；树石浓淡，遐迩分明。盖画院中之首选也。惟雪景更师范宽，自李唐之后，艺林可当独步矣。在当时郑重，况今代乎。严陵邵亨贞识。（《江村销夏录》）

笔法苍老，墨气淋漓，高低酝酿，远近浓淡，不繁而意足，更有不穷之趣。院中画山水者，自李唐以来，无出其右。真奇作也。……王毂祥。（《江村销夏录》）

夏圭水墨技法成就超过马远，可与李唐比肩齐驱，此一评价并非过誉之词或偏爱过甚。宋王汝玉题《长江万里图》（图22）曰："今观《长江万里图》，往往泼墨纵笔，浓淡酝酿，出于自然，真奇笔也。"近代画家寿崇德17岁时临摹明代仿本《长江万里图》（图23）王穉登跋："但用水墨而神采灿烂，如五色庄严，可与李唐并驱争先；马远诸人，皆当北面……"（《江村销夏录》卷三）郑午昌论道："马远、夏圭辈，则师李唐，多用

图 23　寿崇德　临摹长江万里图（局部）

水墨，行笔粗率，不主细润，虽同号院体，别开苍劲之风，盖已受董、巨、范、米之陶染，而合南北二宗为一道，论者谓山水画至是又一变矣。"[26]

夏圭和马远的风格有共同点——苍古简淡，又各有独特的境界。但夏圭更为"深邃清远"（倪瓒跋夏圭《千岩竞秀图》语），意境更加超逸、洒脱，恰似鸣琴流水般的牧歌。

其子夏森，擅长山水画，继承父业。史载："字仲蔚，珪之子。运笔不及其父，独林石差胜。"（《绘事备考》）传有《烟江帆影图》页（克利夫兰艺术博物馆藏）存世，为绢本水墨，纵 24.4 厘米、横 27.1 厘米。

另有院派画家陈清波（生卒年不详），临安（今浙江杭州）人，理宗宝祐（1253—1258）时为画院待诏。身为临安人氏，"水光潋滟晴方好，山色空蒙雨亦奇"的西湖之景启迪了作者的灵感。其《湖山春晓图》的构图，沿袭院体山水的套路，采用繁简互补、

奇偶悬殊的对比手法，用大量的留白给予观者更多的想象空间。右侧湖畔宫苑楼阁掩映于万绿丛中，晨曦初现，湖天晓色，远山蜿蜒东西，消逝于平波之上。作者巧于设色，峦顶、树叶罩上一层浅浅的石绿，使观者沉浸在清晨湖光山影之中，流连忘返。左侧湖岸，游客骑马缓行，仆从紧随其后，似乎难以割舍湖山春晓的美景，挥手离去。诗情画意早已融入陈清波久违的感触之中。"未能抛得杭州去，一半勾留是此湖。"（《春题湖上》）曾为杭州通判的白居易表达了对西湖的怀恋之情，是那么地真挚和感人肺腑！画者独特的审美感受和不同凡响的技艺集中地体现在册页的方寸之间，美不胜收。

高嗣昌，嘉定（1208—1224）年间画院待诏。善作寒林古木。史载："高嗣昌，珣之从子。师李唐，作山水寒林古木。嘉定间画院待诏。"（《图绘宝鉴》卷四）其无作品流传。

第八节

南宋的文人山水画和禅画
——古朴洒脱

一、南宋的文人山水画

北宋的山水画大家人才辈出，除却郭熙之外，全为文人。南宋时，文人山水画仅据一席之地，难以与庞大的院体相抗衡。然而，院外名家如马和之、米友仁，则闻名遐迩。

综上所述，南宋文人山水画虽然不及李、刘、马、夏院体的成就和影响，但更非北宋"鼎峙百代"的文人画可类比；其既有师承的一面，如米友仁画墨戏，也有马和之这样的大家技法多样，笔法飘逸，自创一格。

南宋初期山水画家以米友仁、江参为首，其余的尚有毕良史、朱敦儒、廉布、李石、赵苐和宗室赵士遵等。

江参（生卒年不详），字贯道，衢（今浙江衢州）人，后居湖州（今浙江湖州）。其体貌形神清癯，平日好饮嗜茶。长以水墨图写江南一带风光，颇得湖山平远之趣，师法董源、巨然，后得叶梦得荐举，一时声名鹊起。

宋、元、明、清历代有关江参的评价如下：

江参，字贯道，江南人，长于山水。形貌清癯，嗜香茶，以为生，初以叶少蕴左丞荐于宇文湖州季蒙，今其家有泉石五幅图一本。笔墨学董源，而豪放过之。季蒙欲多取其画，而贯

道忽被召去，止得此图，深以为歉。后刘季高侍郎再寄《江居图》一卷，作无尽景，始少慰意。当贯道被召时，尚书张如莹知临安。贯道既到临安，即有旨馆于府治，明当引见，是夕殂，信有命也。（邓椿《画继》卷三）

江参……居霅川，深得湖天之景，平远旷荡，尽在方寸。长于山水，师董源、巨然。赵叔问（子昼）居三衢，治园筑馆，取《楚辞》之言，名之曰"崇兰"。（夏文彦《图绘宝鉴》）

宋代擅名江景，有燕文贵、江参。然燕喜点缀，失之细碎；江法雄秀，失之刻画；以视巨公，燕则格卑，江为体弱。（恽南田《南田画跋》）

《千里江山图》卷（台北"故宫博物院"藏）为绢本水墨，纵46.3厘米、横56.4厘米。画中众山绵延，烟云掩映，小径贯穿而过，树林茂盛葱郁。群峰多以披麻皴写之，墨痕清淡，疏密相间的苔点与横向的丘壑形成整体性的节奏感。董、巨一脉的淡墨轻岚、云烟迷漫，时隐时现，引人遐思。江氏此卷有点"笔墨学董源，而豪放过之"（《画继》）。卷尾末段，元代柯九思题曰："江参，字贯道，《千里江山图》真迹，臣柯九思鉴定。"江氏长期居住湖州水乡一带，所作往往有"深得湖天之景，平远旷荡"的特点，盛名之下，高宗赵构将诏之，不幸暴病而卒，遗墨市价升值，几与隋珠同价。然而他的山水画正如清人所言，"江法雄秀，失之刻画"（《南田画跋》），

存在缺少墨韵的弊端。此外《林岚集翠图》轴（纳尔逊艺术博物馆藏）为绢本水墨，纵 30.6 厘米、横 296 厘米，卷末有"江南江参"的字款。

当时，宋高宗闻其大名，即下诏于府治，明日当引见，谁知当天下午江参已仙逝。《画继》列江参于"岩穴上士"的六位高士之一，可证实其终身未仕，云游四方，生活游荡不定。他在盛名之下结交了不少仕官、名士，以画会友，"挟一艺而进"，最终欲见圣上，望能"待诏尚方，或赐金带"，了此余生。林希逸《题江贯道山水四言》叙说此卷的精彩："远水丛丛，远树蒙蒙，咫尺万里，江行其中。短长何岸，高低何峰，彼坻彼峙，彼瀑彼洪。晴岚乍豁，烟霭葱茏，或断或续，且淡且浓……"山壑圆润突出，湿笔浑厚，岚色郁苍，苔点浓墨，俨然一派董、巨笔墨。吴则礼赋《赠江贯道》诗云："即今海内丹青妙，只有南徐江贯道。"（《北湖集》卷二）江参名盛朝野，画价倍增，"一时好事者访求遗墨，几与隋珠赵璧争价"。（《华阳集》卷三十三）

南宋之际，有几位高手，身份各异，或士夫文人，或岩穴隐士，均具有一定的文学修养，都不属于院体画家，但是，都在继承传统的基础之上有所创新。

廉布（生卒年不详），字仲宣，号射泽老农，楚州山阳（今江苏淮安）人。少年登第，官至武学博士，因张邦昌婿坐累，受到牵连，遂放浪形骸，以画遣兴。师法苏轼枯木竹石，而享出蓝之誉。楼钥在论王叔清《枯木图》时赞其"可与文同、廉布相媲美"，廉布声望之高于此可知。传其所作的《秋山图》轴，

图录于《故宫书画集》。

李石（1108—1181），字知几，号方舟，资州盘石（今四川资中县）人。少年才华出众，绍兴二十一年（1151）进士，为成都户掾，历除太学录，后任太学博士，累官至黎州。因其学富五车，讲学于蜀地石室，从学者众多，闽越之地也有慕名而来的求学者。其善长小品山水，有《峨嵋古雪》《蜀江春涨》等著录于《式古堂书画汇考》。门人编其著作《方舟集》共70卷，已佚。四库馆藏自《永乐大典》辑为24卷，有《方舟诗余》一卷。

赵士遵（生卒年不详），宗室，赵佶子，南宋建炎初封汉王，擅长人物、山水，傅色似李昭道。绍兴年间，盛行妇女服饰和琵琶阮筝等乐器，多配山水，始于赵士遵。《绘事备考》曾著录他的《蓝田烟雨》《鉴湖一曲》《宝石山》《山林平远》《曲水流觞》《摩崖勒碑》《橘洲》等图，《书画记》著录《雪村图》。

朱怀瑾（生卒年不详），钱塘（今浙江杭州）人，理宗宝祐时画院待诏，景定年间（1260—1264）为福王府使臣。常作山水、窠石、林木、人物。《画继补遗》载："工画小笔山水，谨守规矩，殊欠脱洒。"论者谓其墨法学夏圭，却"谨守规矩，不敢肆笔"，一时难以超越前贤。《绘事备考》著录其画迹《窠石图》《响泉图》《寒花待雪图》《林树初霜图》。传世作品《秋江浮艇图》图录于《中国名画宝鉴》，《江亭揽胜图》团扇现藏辽宁省博物馆。

楼观（生卒年不详），钱塘（今浙江杭州）人，理宗时为

画院祇候。元庄肃云："学马远，画山水、人物，尤甚粗俗，时人以其师承祖父遗稿，布置得趣，亦有爱之者。"（《画继补遗》）他长于小品，以小见大，咫尺有千里之势。曾作《霁雪行旅图》，以粉作雪，用小斧劈写岩石。理宗题诗的《映月梅花图》录于《珊瑚网》。传世《江头夜泊图》团扇图录于《中国名画宝鉴》，《石勒问道图》已流入美国。

文人墨戏画家，稍后的则有胡铨、王清叔、赵苕等。

胡铨（1102—1180），字邦衡，号澹庵，庐陵（今江西吉安）人；建炎二年（1128）进士，历任抚州军事判官、枢密院编修，上疏乞斩王伦、孙近、秦桧等权臣而惨遭贬斥，一时震动朝野；乾道中入为工部侍郎，后以资政殿学士致仕。韦居安记其逸闻趣事："澹庵在谪所，因读《离骚》，浩然有江湖之思，作《潇湘夜雨图》以寄兴。"（《梅磵诗话》）又载："后一百三十五年辛巳，此画归之苕溪赵子昂，余得一观，诗与画俱清丽可爱，结字亦端劲。世但见其诗文，而不知其尤长于墨戏，可谓澹庵三绝。"（《梅磵诗话》）胡铨人品既高迈，画品自然精妙不凡，难掩其清丽端劲之本色，特立独行，耻以画名。

王清叔（生卒年不详），号醒庵，一作惺庵，开封（今河南开封）人；南宋乾道间进士，官至太府卿，世称王经略；喜弄丹青之事，师法廉布，偶作竹石枯木，尤长于临摹，所作几可乱真。评者或谓笔墨粗劣，略乏灵动之意象。

毕良史、朱敦儒、李石、廉布、赵士遵的作品无一留存，一时难以论述。

赵苕（生卒年不详），"苕"，一作蘿，京口（今江苏镇江）

人；高宗绍兴时客居镇江北固山，常以笔墨放逸之法，图写金、焦二山风光，与院体之外别开一路。其传世之作有《江山万里图》卷（故宫博物院藏），纸本水墨，纵45厘米、横992.5厘米。此图开卷便以峻崖峭壁屹立苍茫的雾海之中，转至山势连绵起伏的中景，茂密的树木点缀山巅，萦回的路径有人骑驴而行，或负担疾走；海边的沙坡，泊舟数艘，危峰突兀，寺庙藏于山腰，连接末尾的是无垠的大海，波涛起伏，海天缥缈，一片苍茫。作者多以淡墨勾皴，再加复笔，浓墨勾勒山形外廓，以点苔兼取山势和生机；树身、树叶皆用浓墨写之，淡墨略点远树，远近明豁；起伏不定的波涛，则先用淡墨线条勾出，逐次烘染。全景以峰势错杂的脉络引领，显示高原幽深的景观，远山简淡而迷茫，气势非凡。赵芾重形似而不失士气的图式，迥异于马、夏的"边""角"和二赵的青绿金碧山水，又与米氏墨戏不同，可谓南宋文人画中的佼佼者。

卢辅圣指出："而文人正规画与文人墨戏画的根本区别，正在于前者更多地倾向诗意化立场，后者更多地援引书法化原则。自晋唐而两宋，前一路画风如顾恺之、王维、徐熙、荆浩、董源、李成、范宽、李公麟等，后一路画风如李灵省、王墨、张志和、苏轼、米芾、陈容、法常等，以并行不悖的发展态势，共同构成了文人画从自发走向自觉这个特定历史时期的宏阔景观。……对于绘画本体来说，文人墨戏不仅只是一种客串，故难以作为正式画派入缵绘画大统，而且还是一种潜在的威胁，其反传统的激进主义思潮，足以从根本上动摇绘画赖以生存的绘画性。这既为文人士大夫强烈的自我表现意识所决定，同时

也取决于他们往往视绘画为适一时之兴趣的余事，而不必为之负责任。"[27] 读罢此论，言外之意是说文人正规画和文人墨戏画并行不悖的发展态势，构成了宋代画坛宏阔的景观，而文人墨戏难成正统，沦落为一时的客串。

二、梁楷、法常、玉涧等禅宗画家

1. 豪放、旷达不羁的梁楷

梁楷（生卒年不详），东平（今山东东平）人，流寓江南钱塘，他的水墨画艺术融合了旷达豪迈的性情和精巧通变的灵性，铸成禅宗画的范本。他是曾任东平相梁义的后裔，于南宋孝宗、光宗、宁宗时担任画院待诏，曾被皇帝赐金带。后因厌恶画院的清规戒律，他将金带悬壁，离职而去。其生活放纵无度，号称梁疯子。师贾师古，青出于蓝。据著录，梁楷的作品，多表现佛道、鬼神、高人逸士、树石林木，如《右军书扇》《庄生梦蝶》等，其中传世作品《六祖斫竹图》《李白行吟图》等最为有名。

梁楷的代表作成为日本的"国宝"。始建于1871年的东京国立博物馆是日本历史上最悠久、最具代表性的博物馆，收藏文物有11万件之多，其中包括宋元时代的绘画和中国的书法等文物。其中南宋李迪的《红白芙蓉图》、南宋梁楷的《雪景山水图》和元代因陀罗的《禅机图》《断简寒山拾得图》四幅作品获得了"日本国宝"的桂冠。

《雪景山水图》轴（东京国立博物馆藏）（图24），为绢本墨笔，纵110.3厘米、横49.7厘米，是梁楷山水画的代表

图 24　梁楷　雪景山水图

作。该图中两位隐士骑驴穿行于雪山林麓。老树虬曲的枝干和稀疏的树叶，以及簇点所画的密林，凸显白雪皑皑之感，而山体的皴笔极少，并以淡墨渲染灰暗的天际、地面、巨松，衬托阴霾弥漫、雪气笼罩的隆冬之景。意境空寂而不荒凉，天造地设，浑茫而又清新，扑面而来的清新之气令观者心旷神怡。画面呈现出荒凉萧瑟的气氛，堪称南宋院体山水画的经典之作，令观者拍案叫绝。又如《雪栈行骑图》如出一辙，极为相似。14 世纪中叶，时值统治日本的室町幕府将军足利家族极其喜欢中国的艺术品，商旅僧人便在中国搜集包括《雪景山水图》在内的多幅梁楷的真迹。《雪景山水图》传到日本之后，最先由足利将军收藏，后来又经酒井家和三井家两大家族之手，最终在 1948 年被东京国立博物馆收入囊中，并在 1951 年被确定为"国宝"。梁楷好与僧人交往，"宋妙峰和尚住灵隐，尝有四鬼移之而出，梁楷画《四鬼夜移图》……"（《灵隐寺志》）梁氏虽在画院却被戏称为"梁疯子"，体现了他蔑视封建礼法和玩世不恭的态度。他传承了唐、五代粗笔写意之法，笔墨简括，物象神态情状一一写出，被誉为"减笔"。明汪珂玉评曰："画法始从梁楷变，观图犹喜墨如新；古来人物为高品，满眼烟云笔底春。"（《珊瑚网》）笔简意赅的"减笔画"演化自石恪的"粗笔"人物画。他的传世作品以逸笔草草的减笔为多，例如《李白行吟图》，诗人昂首侧立，极目远望；服饰寥寥数笔，生动地写出李白构思措句时的一刹那，将其飘然不群的个性表露无遗，背景不着一笔，真不愧为千古一绝！其"减笔"画开辟了"笔简神完"写意人物画的新天地。后来者元代颜辉、明

代徐渭、清代黄慎等，无不受其影响。"院人见其精妙之笔，无不敬伏。"（《图绘宝鉴》）梁疯子之作影响了释法常，经佛教徒的流传进入日本，影响甚巨，日本山水画家雪舟及其流派曾效法之。

2. 法常的狂禅之作——笔简而意全

僧法常（生卒年不详），号牧溪，蜀（今四川）人。南宋理宗、度宗时（1225—1274），他在杭州长庆寺当和尚，法常是他的法名。元代画史文献对其都有记载，却十分简略。据传他性情豪爽，好饮酒，最好酣睡。当时贾似道权势炙手可热，祸国殃民，生性残忍，举国少有敢逆之者。元吴太素《松斋梅谱》记法常："一日造语伤贾似道，广捕，而避罪于越丘氏家，所作甚多。"直至南宋朝廷覆灭，他才敢出来，是一位具有正义感的和尚。

至于禅画，北宋时惠崇善画"小景"山水颇得时誉，僧侣华光的墨梅传至扬无咎、赵孟坚等。其时文人士大夫所能接受的禅画，十分注重理法。而南宋僧侣所延续的山水以狂禅为主，均被冷落和排挤，且看后人的评价：

僧法常号牧溪……意思简当，不费装饰，但粗恶无古法，诚非雅玩。（夏文彦《图绘宝鉴》卷四）

近世牧溪僧法常作墨戏，粗恶无古法。（汤垕《画鉴》）

法常擅写佛像人物、山水、禽鸟，继承了石恪、梁楷的

水墨"减笔"画，也有形态写实，偏重墨法的运用，表现个人风格的作品。他是径山寺无准禅师的弟子，和日本来华留学的佛教徒圣一国师为同门师兄，作品《猿》《观音》《鹤》《老松八哥》被圣一携带回国，珍藏在京都大德寺，被尊称为"国宝"。流传在京都的精品还有《六柿图》，图中画柿六个，构图奇特，平列一行，以阔笔轻勾，墨色涂染；柿顶稍浓，水墨写意，生动别致。《泼墨仙人图》用寥寥数笔点缀出仙人的醉态。他神态诡秘，似讥非笑，开怀袒肚、步履轻松。简洁的造型源于简率的笔墨，浓墨勾腰带，水笔点五官。全图气势连贯，神情毕现，笔简而意全。"南宋的佛教画，不是凭着士大夫的几笔墨戏，便是借佛寺功德上之需要而有职业的佛画之流传。前者如梁楷、僧法常等的作品；后者如流传于日本的西金居士、陆信忠、林廷珪、周季常、蔡山、赵璚等而在中国画史上所不著录的作品。"[28]

　　法常的水墨山水成就卓越，如《渔村夕照》《烟寺晚钟》《远浦归帆》《平沙落雁》为其《潇湘八景》的残卷。其所作平远小景，表现出春、夏、秋、冬、阴、晴、雨、雪等变幻无常的景象，颇得苏东坡嘉许。卷轴或写江水气象浑茫，一望无际；或图云山叠嶂，烟霭缥缈，既有别于北方画派缜密浑厚的风格，又与江南画派同宗而异趣，泼墨云水，雾岚满素，元气淋漓，意境萧散虚和，辽阔幽邃。他的传世作品稀缺，几乎为画史所湮没，但法常的名气在日本却远超国内。其《潇湘八景》、《观音·猿·鹤》三联幅、《写生蔬果图卷》可谓精妙绝伦，无懈可击。在中国绘画史上，法常作为具有

独创精神的画家，其地位是不可动摇的。他的画据说在日本有几百幅，真迹仅存十余幅，赝品至多，可见他的影响力之大。直至今日，法常仍被称为"日本画道的大恩人"。（见《日本国宝全集》第六辑《解说》）

3. 玉涧挥洒率意、超凡出尘

陈师曾论道："圆悟之竹石，慧舟之小丛竹，梵隆、莹玉涧、超然之山水，月篷之画佛，皆禅林之铮铮者也。"[29]

元代吴太素（生卒年不详）《松斋梅谱》中的玉涧传，应该是迄今为止仅见玉涧传记的最早资料，夏文彦《图绘宝鉴》仅取其一半的篇幅。原文如下：

僧若芬，字仲石，号玉涧。婺州金华人。著姓曹氏子，九岁得度，著受业宝峰院。幼颖悟，学天台教，深解义趣；受具为临安天竺寺书记；遍游诸方，或风日清好，游目骋怀，必摹写云山，托意声画。寺外求者渐众，因谓："世间宜假不宜真，如钱塘八月潮、西湖雪后诸峰，极天下伟观，二三子当面蹉过，却求玩道人数点残墨，可耶？"归老家山，古涧侧流苍壁间，占胜作亭，匾曰：玉涧，因以为号。专精作墨梅，师逃禅；又建阁对芙蓉峰。自悔沈痼山水墨竹，是误用心，尽欲屏去。一日，游山林，见古木修篁而爱之，枕籍花上，仰观尽日，复为好事者写其奇崛偃寒之状，殆宿习未易除耳。尝题所画竹云："不是老僧写出，晓来谁报平安。"集名《玉涧剩语》，字古怪如其画，时称三绝。寿八十。有《竹石图》《西湖》《潇湘》《北山》等图传于世。

玉涧（生卒年不详），法名若芬，字仲石，玉涧为其号，婺州（今浙江金华）人；九岁剃度受业于宝峰院，自幼聪颖，学习注重禅法和佛教义理；后受具为临安上竺寺书记，云游四方，后归故乡金华山中，建亭于古涧石壁间，书匾曰"玉涧"，因以为号；并筑楼阁面对芙蓉峰，又号芙蓉峰主，徜徉于山野之间，领会天地的玄机。

玉涧的作品类似法常一格，用墨近于梁楷，如《庐山图》《远浦帆归图》《山市晴岚图》等均为日本国珍藏。《庐山图》中近处山峦以破笔中锋为主，挥洒率意，用墨干燥，远处相叠的山峰，却以湿笔涂抹，浓淡相宜。另外两幅笔法也十分简单，墨法或浓或淡，恰到好处。他常写钱塘、西湖风光，求画者不少，有人说："世间宜假不宜真，如钱塘八月潮，西湖雪后诸峰，极天下伟观，二三子当面蹉过，却求芬道人数残墨，何耶？"他的水墨作品早就流入日本，影响极大。明代僧人如拙，以玉涧为师，渡海至京都，住职日本东福寺，号称日本水墨初期的"伟大先锋"。玉涧声誉日隆，"从游八九子，天才皆卓荦"（《鲁斋集》）。

南宋禅僧游戏绘事者，擅长林木云山的不少，例如僧静宾、僧箩窗、僧仁济、僧志坚等。史载："僧静宾，号白云，善作异松怪石，如龙腾虎踞，上写草字，寺院多收。""僧萝窗，不知名，居西湖六通寺，与牧溪画意相侔。""僧仁济，字泽翁，姓童氏，玉涧之甥……山水亦得意。""僧慧舟，号一山叟，天台人，居西湖长庆寺……"（夏文彦《图绘宝鉴》卷四）又载："僧志坚，蜀人，工山水。""僧修范，润州人，工湖石。""僧

明川，工山水。"（《图绘宝鉴·补遗》）南宋僧侣墨客画山水
的大致可分为两类：首先是以牧溪、玉涧为首的逸格泼墨流派，
他们的禅画与一般的文人画不同，难以被士夫认可；其次则是
以师法巨然、郭熙、惠崇的传统水墨山水为主的一派。

第九节

"南北宗论"的辨析

董其昌研究古代绘画，把它分为南北宗两种不同的风格，选择马、夏为"北宗"的代表，米、倪为"南宗"的中坚。他的看法有一定的道理。马、夏堪称"北宗"刚性绘画的代表，符合中国绘画史的史实。

"南北宗论"可以说是画史上存在的两种艺术风格和两种不同审美观的区分。实际上对于具体的画家和作品，董其昌有时对北宗也有推崇，对南宗反而多贬词。

伍蠡甫说："'甜俗'与'无法'原是'妍'与'纵'所易犯的毛病，若能加以克服，则精工与士气非但不可偏废，而且相辅相成，犹如鸟之'双翼'，实现纵而不野、妍而不俗的'中和'境界，而这种辩证统一的境界，正是文人画家审美思想的产物。……董其昌根据以上的诸论点，提出他的山水画'南北二宗'说，尽管其中存在矛盾和牵强附会，但仍不失为山水画批评和美学研究的一次大胆尝试。我们说他功少过多，或功过参半，都未尝不可；倘若把它全盘否定，其结果将是：或者混同院体士气，或者对'士气'或'文人画'审美观予以彻底批判了。"[30]

李唐等人大胆泼墨，直抒胸臆，反映了南宋时代的精神和气质。南宋院体刚性的线条和大斧劈皴实为山水画发展史中的一个奇迹。董其昌排斥院画，诋毁李唐、刘松年、马远、夏圭

等院画主要代表，这在绘画美学观上是一种偏见。

董氏的"南北宗论"得到了很多人的响应，风靡一时，延续至今。但也有人不以为然，或把南宗和北宗相提并论，或以示怀疑。清代石涛完全置"南北宗"于不屑，且说："画有南北宗，……今问南北宗，我宗耶，宗耶我？一时捧腹曰：我自用我法。"（《画语录》）

近、现代美术史论家经过多方论证都不约而同地认为，马、夏的水墨山水画在丰富表现风格和技巧等方面，不断地获得新的发展，在中国美术史上占据极其重要的一席之地。

作为熟稔中国文人画史和董其昌"南北宗论"的卢辅圣（曾在20世纪80年代主持董其昌学术研讨会并出版《董其昌画集》等系列丛书）提出一个历来为画坛关注的命题："在文人画史的叙述中，南宋绘画是一个颇感纠结的话题。以李、刘、马、夏为代表的水墨苍劲派山水画，以赵孟坚、法常、梁楷为代表的水墨写意花鸟画和粗笔人物画，既体现了晚唐、五代笔墨兼济的北方水墨传统随着艺术中心南移而发生的新变革，也意味着唐代江南逸格水墨传统在新的历史条件下的大规模复兴。……如果说文人画具有'水墨为上''写意为上'的艺术形态学理想，那么，南宋可以说已进入了全面实现阶段。"[31]这段文字不仅肯定了南宋水墨苍劲派山水画、水墨写意花鸟画和粗笔墨画，是南渡后唐、五代江南逸格水墨传统在南宋时期的"新变革"和"大规模复兴"，而且也肯定了"水墨为上""写意为上"的文人画理念在南宋时期得以"全面实现"。

"所谓北方水墨传统随着艺术中心的南移"，就是李唐传承范

宽一系的北方山水画传统在江南临安"复兴"和"变革",而后缔造了马远、夏圭的院体画风。

滕固在《唐宋绘画史》中同样也十分认同院体画风:"他(编者注:夏圭)是李唐以来山水的高手,且有米家墨戏的成分存于其间。画雪景笔法苍老,墨汁淋漓;有人谓从范宽脱胎出来的。王士禛说:'夏圭《雪江归棹卷》,于浦溆曲岸间,作麂眼短篱,丛竹蒙茸,雪屋数椽,掩映林薄中,极荒寒之趣。'他是一个院人中的特出者,后人都不以普通院人待遇他;因为他具有十足的士大夫气质。……文徵明说:'宋马远,为光、宁朝画院中人,作画不尚纤秾妩媚(其实他兼作纤秾妩媚的),惟以高古苍劲为宗,诚一代能品也。此卷《虚亭渔笛图》,风致幽绝,景色萧然,对之觉凉飔飒飒,从涧谷中来也。士人盛称周文矩《避暑卷》,视此又不足言矣。'又是不能把马远除外于士大夫的一证。……然据上述,所谓四大家者,没一个可以除外于士大夫的。所以南宋的山水画,除了富有特异的机智外,其余不外从北宋发达过来,以至达到了高潮而已。当然,院画中间还有不少屑屑于形式和外表,而和士大夫画判然不同的东西之存在。"[32]滕固高度评价马、夏脱胎于北宋巨匠的画风以及"具有十足的士大夫气质"的行为规范,同时也承认院画中的一些弊端有待纠正。自从赵孟頫倡导"古意",贬抑"近世"以来,"南宋绘画便与其后的明代院体和浙派一起,遭到明清两代主流文人画家的长期攻讦,'挥扫躁硬''丽如染傅''粗恶无古法''粗硬无士人气'之类的价值趣味判断,使之俨然成为文人画雅逸取向的对立面。惟其如是,在后人的眼光里,除了少数例外的

情况，南宋绘画基本上无缘于文人画史，甚至连同其交叉、过渡、模糊的边缘效应也不被问津。"[33] 卢辅圣也十分惊叹地概述了院画惨遭贬损之后的"边缘效应"。难道历史是任人雕刻的大理石，抑或是任人打扮的小女孩吗？明王世贞的山水画史上"刘、李、马、夏又一变"的论述已经耳熟能详。俗话云："众口铄金"，就连董玄宰因偶观马远的《松泉图卷》，"为之敛衽赞赏不能已"（张丑语）。紧接着文徵明也觉得马远"惟以高古苍劲为宗，诚一代能品也"。由此可见，南宋院画确有其出类拔萃的一面。

滕固论赵伯驹："其画山水设色虽浓而精神清润，后来的赵孟𫖯大半是仿他的。孙承泽记其《待渡图》说：'高峰密樾，青翠欲滴；两岸之人，登舟者与牵骑而候者，情景如见。'……伯驹兄弟，仍是士大夫作家，自毋庸置疑。董其昌是南宗运动的主将，然对伯驹兄弟，亦不敢埋没。他说：'李昭道一派为赵伯驹、赵伯骕，精工至极，又有士气。'这样以北宗拟为作家匠人，以南宗尊为文人士大夫的立论，不消他人来加以指摘，董其昌早自披其颊了。关于此点，不但伯驹兄弟如此，凡南宋代表的画院作家，无一不是'士气'的支撑者，无一不是士大夫画的继承者，视为作家匠人，根据非常薄弱。"[34]

此说以文人画开山祖赵孟𫖯模仿赵伯驹青绿山水的案例，论证南宋院画者"无一不是士大夫画的继承者"，可谓用心良苦。早在1933年由上海神州国光社刊印的《唐宋绘画史》中，滕固就对明末莫是龙、董其昌所倡导的画之"南北宗论"提出异议，大张旗鼓地表示反对，认为它不符合历史事实，并

且旁征博引，语出有源。此书的全部内容，均为针对此说而详细地阐述作者的立论。作为点校者的邓以蛰认为《唐宋绘画史》的主要优点为：首先，打破了数百年来根深蒂固的对绘画的旧的看法，而这种看法实际上是形而上学的，阻碍绘画发展的。其次，此书着眼于"风格的发展"。风格的发生、滋长、完成以至开拓出另一风格，自有横在它下面的根源的动力来决定的，所以务必突破朝代的界限和门类的划分。这是研究绘画史应当遵循的道路。最后，滕固试图把绘画史"从艺术作家本位的历史演变而为艺术作品本位的历史"[35]。这对于破除盲目崇拜古人的陋习是有益而无害的。

近代黄宾虹论道："远画师李唐，下笔严整，用焦墨作树石，枝叶夹笔，石皆方硬，以大斧劈带水墨皴，甚古。全境不多，人物衣褶，小者鼠尾，大者柳梢，有轩昂闳雅气象。楼阁用界尺画，衬分染色，极其精明。……江浙间有其峭壁大障，则主山屹立，浦溆萦回，长林瀑布，互相掩映，且如远山外低，平处略见水口，苍茫微露塔尖。此全境也。今论马远画者多以为残山剩水，称为一角。姚云东诗所谓'宋家内院马一角'，不复知其有全境多矣。后世学者摹其拖枝之树，间使破笔皴，浮滑浅薄，人以没兴马远轻之。董玄宰至生平不喜马、夏画，殆以此耶？然玄宰观马远《松泉图》，则言其清劲，为之敛衽赞赏不能已。是马远笔墨，固非玄宰所能及。"[36] 从这段评论中，我们可以看到作为熟谙书画史的大家，洞若观火，明察秋毫，认为马远"以大斧劈带水墨皴，甚古"。世俗常以"马一角"构图视之，一叶障目，因为他们"不复知其（编者按：马远）

有全境多矣"。浙江地近山区，马氏常行走其间，尽收"峭壁丈障、长林瀑布"于囊中，所以"有全境多矣"。黄宾虹甚至说，马远笔墨的高度，并非董其昌所能及也。此言虽有过誉之嫌，却洗白了近千年来马、夏所蒙受的不实之词——以偏概全。

童书业说："马远除师法李唐外，又取郭熙之长，其画格特征为清劲浑润，实为李成画体发展的高峰。夏圭除学李唐之外，又取范宽、二米的画法，刚劲纵肆，墨法鲜润，实为吴伟、林良的先驱，已几乎超出南宋院体了。……马、夏除发展当时人的用笔、用墨和皴染法，构成荆、关、李、范派画格的极峰外，最重要者为布景之革新，所谓'一角''半边'之景，并非'残山剩水'的表现，而是写生的进步。所谓'边角之景'，逼近真山水，我们随时可以遇到。且马、夏创立'或峭峰直上而不见其顶，或绝壁直下而不见其脚，或近树参天而远山则低，或孤舟泛月而一人独坐'的奇景画格，是一大贡献！这种画格也是中国画的一种特色。"[37]

元代文人画的始祖黄公望，史载上说他曾师法马、夏："高濂《燕闲清赏笺》说；'元之黄大痴，岂非夏、李源流。'夏指夏圭，李似指李唐。则子久源流亦出李唐、马、夏，必有变格。……通常子久画皆远源出传世所谓'董、巨'，近源出赵、高，其师法李唐、马、夏等人的画，即仿本亦不多见。"[38] 师古而不泥古，善学者黄子久被人斥为"脱卸几尽"，也就是他摆脱了古法的束缚，在学董、巨、马、夏之后，"子久几乎全以行草书法作画，而多使用侧锋笔，所以说'川岑树石，只是笔尖拖出'，这真是所谓'一变钩斫之法'，是对南宋画体的

一个'革命'。他的这种改革，虽然为文人画家'开了方便之门'，但在技法上说，更能表现江南真山水，比马、夏用北方画法写江南山水和米、高只能表现江南烟雨之景外，大大跨进了一步。……李唐、马、夏在'水晕墨章'法上取得笔、墨的融洽，钩、皴、染的合一的成绩，子久则更加上干笔和擦笔线，又加上点线交融，皴、擦、点、染合一，比马、夏又进了一步"[39]。童书业分析，子久"平淡天真"的笔墨在院画"水晕墨章"的基础上，变刻露为浑厚，完成了一大变革。

有关南宋院画的议题，王季欢说：

北宋人皴染分离，先皴后染，此为常法。皴染浑合，自李唐始。李唐大斧劈皴，又称"带水斧皴"，所谓李思训斧劈皴之"传讹"，此法带钩、带斫、带染，钩勒、皴法、渲染融合为一，能于笔中见墨，墨中见笔，成为"水墨晕法"的极致。自李唐创此新法，马远、夏圭继之，画山石的黑白法，就到了大成的地步。[40]

童书业非常肯定地说："先生这段话很重要！大是而小非。……李唐也是北宋末画院中的作家，大斧劈手法可能是受郭熙和徽宗等画格的影响而形成的。……大斧劈法确能钩、皴、染合一，笔墨融为一体，为荆、关、李、范画格发展的极致。"[41]夏圭简劲率性的笔道和浓淡洒脱的墨韵所呈现的逸兴遄飞，摆脱了客观物象的约束，使绘画完全进入了一个自由的王国。简练苍劲，寓巧于拙，岩石笔法疏松峭秀，方折劲利，笔简墨润；

树法落笔劲健磊落，挺拔简练；他精于处理画面的空间结构，大处纵横拓展，节奏鲜明，细处精心收拾，笔简意密，妙在无画处皆寓妙境，天趣横生。

马远、夏圭作为院画的佼佼者，酷似皓月当空，光彩照人。在看似简洁的构图中，挥洒自运，构思缜密精准；殚精竭虑地推敲笔墨和物象，追随者纷至沓来。据《南宋院画录》记载的画家96人中，就有一半以上的画家师法马、夏的风格。马远的传派有马麟、楼观、叶肖岩、徐京等，传承夏圭的则有夏森、朱怀瑾等人。"李迪写雪人像，'精俊如生，气韵绝伦'，称为'神品'。苏汉臣'用笔清劲''逼似唐人'，为宋代惟一的仕女画家。马和之'脱去铅笔艳冶之习，而专为清雅圆融'；'秀润闲雅，无所不具'；饶有士夫的作风。此外如高益、高文进、高克明、马贲、战德淳、李安忠、朱锐、阎次平、李嵩、梁楷、马逵、马麟、楼观等，都有独特的作风，画品甚高，岂容抹煞？……李唐、萧照、刘松年、夏圭、马远等，都是转变一时风气的大画家（连二米都是院画家），更不能说画院中无人才，'所作止众工之事'了。"[42]

以李唐为首的南宋画派力挽狂澜，独创一格，为史所誉：刘松年、李晞古、马远、夏圭，四家俱负重名；而以李唐、马远为优，师法北宋。董其昌排斥院画略有偏颇，失之公正，但马、夏确有不足之处。黄宾虹认为："董玄宰于夏圭、李唐，性所不好，故不入选场。然知一代作者，出类拔萃，固自有真，未可尽泯。惟南宋画，拘于形似，逞其天才，常有剑拔弩张之气，而乏山明水静之观，不善学者，犷恶俗，以半边一角，自为能事，

滔滔不返，弊滋多矣。"[43] 最后一段，点明了夏圭的卷轴中"常有剑拔弩张之气，而乏山明水静之观"，院画的弊端在于刻画过甚，略乏逸笔天趣之象，一目了然。

第十节

潇湘八景图和南宋职业画家王洪

在宋朝，潇湘八景山水画成为文人热衷的题材，由于湖南湘江、潇水地区一带风景独特，大片的水域和烟云雾气给人们留下了深刻的印象。自远古的夏朝至宋朝，此题材逐渐演变成一种典范，而转化之后的潇湘八景也成为某种胜景的意象。宋迪（约 1015—1080）创作的《潇湘八景图》卷即为表此意象的卷轴。此八景全无特定的对应地点，不具备实地导游的性质，而类似于一种意境的品题；他的八景之目与意境的设定息息相关，分别为湖（洞庭秋月）、雨（潇湘夜雨）、雪（江天暮雪）、渔（渔村夕照）、市（山市晴岚）、雁（平沙落雁）、舟（远浦归帆）、寺（烟寺晚钟）。他设计了这八个景色最佳的观看方式和特定的时间节点，如"江天暮雪"应在雪景中选取江天一色之时为佳，"渔村夕照"则指渔村在夕阳西下时最富意境，"平沙落雁"意在鸿雁南飞于平沙之时宜于观赏。可惜宋迪的原图早已不复存世。

史载，现存的两件南宋遗作，标名为"潇湘"的作品，一是王洪所画的《潇湘八景图》卷（普林斯顿大学艺术博物馆藏），绢本墨笔；二是舒城李氏的《潇湘卧游图》卷（东京国立博物馆藏）。两幅均呈现厚重的烟云雨雾的效果，与潇湘地埋景观的特征相吻合。对于东亚绘画颇有研究的石守谦分析《潇湘八景图》："例如第一段的《平沙落雁》一景就是如此安排，左

方的近景只有几株叶落将尽的老树立在岸边，从此向右方望去的中远景才是主题所在，空旷江面中的小沙洲上已有六只鸿雁停下，……沙洲之后另有几抹低平远岸、遥山的模糊影像，将空间做了往后延伸的提示。……我们可以注意到王洪本《潇湘八景图》对这八个主角物象的安排几乎一致地居于中景，而且常有空旷的水景配合。除了《平沙落雁》外，《山市晴岚》等其他各景莫不如此。其中《潇湘夜雨》与《洞庭秋月》二景还做了有趣的调整，可借以理解画家制作时的理念。这两景据标题所示皆为夜景，本最不易表现，画家却颇有技巧地借用远山的明晦来显示不同气候中的夜晚特质。《潇湘夜雨》中的远山几不得见，意指在夜雨中视力的不及于远，而夜雨最强烈的昏暗迷茫效果则被置于中景，出之以江边水雾掩绕的树林，成为此景的焦点。《洞庭秋月》则一反昏暗为明亮，远山轮廓仍清晰可辨，意味着秋夜中月色的皎洁，而画家在此又故意略去空中的明月不画，倒将中景的湖面加大，成为前景中岸边舟上旅人凝视的对象……"[44]巨幅长卷八景各自独立的构图，皆用以近观远的方式拉近与观赏者的距离，并以平远山水的结构模式配合地方景物的特征。卷上钤有南宋内府的"御书"葫芦形印章，可证其曾经宋内府收藏，但是无法推论此作即系为宫廷所制。作为职业画家的王洪，绘画史中罕见其名，所制《潇湘八景图》卷应为南宋院外山水画的精品，不可多得。

王洪，《画继》无载。《图绘宝鉴》中与龙祥合为一条："俱蜀人，绍兴中习范宽山水。"《绘事备考》称其"得名于绍熙庆元之间"。史载，南宋时夏圭、牧溪、王洪等人多画过潇湘

八景。这个题材流传到高丽和日本，影响深远，成为东亚绘画的重要原型。

邓椿《画继》卷六曾载神宗时画院待诏王可训语："曾作《潇湘夜雨图》，实难命意，宋复古八景，皆是晚景。其间烟寺晚钟，潇湘夜雨，颇费形容，钟声固不可为，而潇湘夜矣，又复雨作，有何所见，盖复古先画而后命意，不过略具掩霭惨淡之状耳。"

而佛门中的僧侣牧溪《远浦归帆》卷（京都国立博物馆藏）仅为现存《潇湘八景图》四段中的一节。横卷左角前景是烟云迷蒙的林木与村舍一隅，岸边有人向右方远望，江上虚无朦胧一片空白，只有模糊的帆影在移动。在结构图式上该作与王洪如出一辙，只不过较多地使用了水墨，云山更加简略不清。另外，同为佛门中人玉涧的《潇湘八景图》之《山市晴岚》卷（东京出光美术馆藏）中，作者落笔迅捷，涂抹出岩石、桥梁和笼罩在云雾中的村庄。残缺不全的物象表现出他运用水墨的风格，既为即兴创作又呈抽象之形。还有七言绝句和标题书写在左侧的空白处，十分引人注目。横卷简化了的图式和牧溪有异曲同工之处。

尚有一位被遗忘的画家——李结（生卒年不详），《图绘宝鉴补遗》载："李次山，工山林人物。"《宋史》无传，历代画史少有记载。《全宋词》曾录其《西江月》断句，后附小传："李结，字次山，号渔社，南阳人。乾道二年（1166）监进奏院。六年（1170）知常州。七年（1171）提举浙西常平。淳熙九年（1182）知秀州，绍熙二年（1191）四川总领。"饶宗颐《李结〈雪溪渔社图〉及其题识有关问题研究》一文曾考订补

正，李结早年曾为修宁主簿，曾任昆山宰，绍熙元年（1190）
"自蜀还吴"，不可能任 "四川总领"。

　　李结的《西塞渔社图》页（纽约大都会艺术博物馆藏），图
中林壑环绕，墨色皴笔隐约可见，墨笔点出树叶，再用薄薄的石
绿罩染；漂浮于湖面上的荷叶，画法十分工细。太湖西塞山位于
霅溪（今属浙江湖州）附近，成为李结的隐居之地；身为纯正的
士大夫，其笔下的小青绿山水略显素雅，文人气息渐浓。元朝的
赵孟頫和钱选也居住在吴兴（今浙江湖州），他们之间或许存在
着某种连带关系或渊源，目前尚无确凿的史料可以证实。

图 25　李东　雪江卖鱼图

常在临安府市肆卖画者李东（生卒年不详），其《雪江卖鱼图》扇（图25），小中见大，颇有意境。《画继补遗》载："李东，不知何许人，理宗朝时，常于御街鬻所画。多画村田乐、尝醋图之类，不足以供清玩，仅可娱俗眼耳。"这幅册页表现枯枝、丛树下临湖而筑的屋舍，渔舟靠岸，渔夫向住家兜售捕获的鲜鱼。作者以淡墨晕染远近的山体、江面和天际，而河滩、舟篷、屋顶、树枝梢头，不着一笔。雪江寒气逼人，峰峦和阴霾满布的雪天融为一体。水墨浓淡对比明显，得益于借鉴文人画的技巧，这充分表明了南宋画工的艺术修养已经发展到了可以挥洒自如地表现个性的状态。李东对树木、房舍的笔线塑形能力高超，几可颉颃宫廷院画。他善于兼收并蓄，凭借着自身丰富的生活阅历和创造才能，完成了这幅平民喜闻乐见的《雪江卖鱼图》。

注释：

1. 郑午昌：《中国画学全史》，南京：江苏文艺出版社，2008 年，第 138 页。

2. 滕固著，沈宁编：《滕固艺术文集》，上海：上海人民美术出版社，2003 年，第 181 页。

3. 傅抱石著，叶宗镐选编：《傅抱石美术文集》，南京：江苏文艺出版社，1986 年，第 246—247 页。

4. 谢稚柳：《中国书画鉴定》，上海：东方出版中心，1998 年，第 137—138 页。

5. 王伯敏著，陈存千编：《山水画纵横谈》，济南：山东美术出版社，1986 年，第 174—175 页。

6. 童书业著，童教英整理：《童书业绘画史论集（下）》，北京：中华书局 2008 年，第 486 页。

7. 秦岭云：《赵佶的美术活动》，《赵佶的画》，北京：朝花美术出版社，1958 年。

8. 秦岭云：《赵佶的美术活动》，《赵佶的画》，北京：朝花美术出版社，1958 年。

9. 黄宾虹：《黄宾虹文集·书画编（上）》，上海：上海书画出版社，1999 年，第 183 页。

10. 大村西崖：《中国美术史》，杭州：浙江人民美术出版社，2014 年，第 183—184 页。

11. 童书业著，童教英整理：《童书业绘画史论集（上）》，北京：中华书局，2008 年，第 213—214 页。

12. 童书业著，童教英整理：《童书业绘画史论集（下）》，北京：中华书局，2008 年，第 483 页。

13. 邵洛羊：《李唐》，上海：上海人民美术出版社，1980 年，第 6—7 页。

14. 邵洛羊：《李唐》，上海：上海人民美术出版社，1980 年，第 18 页。

15. 陈师曾著，徐书城点校：《中国绘画史》，北京：中国人民大学出版社，2005 年，第 89 页。

16. 黄宾虹：《黄宾虹文集·书画编（上）》，上海：上海书画出版社，1999 年，第 185—186 页。

17. 滕固：《滕固艺术文集》，上海：上海人民美术出版社，2003 年，第 175—176 页。

18. 黄宾虹：《黄宾虹文集·书画编（上）》，上海：上海书画出版社，1999 年，第 210—211 页。

19. 张安治：《马远 夏圭》，北京：中国古典艺术出版社，1959 年，第 7—8 页。

20. 童书业著，童教英整理：《童书业绘画史论集（上）》，北京：中华书局，2008 年，第 97 页。

21. 谢稚柳：《中国书画鉴定》，上海：东方出版中心，1998 年，第 140 页。

22. 童书业著，童教英整理：《童书业说画》，上海：上海古籍出版社，1999 年，第 198—199 页。

23. 童书业著，童教英整理：《童书业说画》，上海：上海古籍出版社，1999 年，第 196 页。

24. 傅抱石：《中国绘画"山水""写意""水墨"之史的考察》，傅抱石著，叶宗镐编：《傅抱石美术文集》，南京：江苏文艺出版社，1986 年，第 246 页。

25. 黄宾虹：《黄宾虹文集·书画编（上）》，上海：上海书画出版社，1999 年，第 187—188 页。

26. 郑午昌：《中国画学全史》，南京：江苏文艺出版社，2008 年，第 138 页。

27. 卢辅圣：《中国文人画史》，上海：上海书画出版社，2015 年，第 190 页。

28. 滕固著，沈宁编：《滕固艺术文集》，上海：上海人民美术出版社，2003 年，第 181 页。

29. 陈师曾著，徐书城点校：《中国绘画史》，北京：中国人民大学出版社，2005 年，第 89 页。

30. 伍蠡甫：《名画家论》，北京：东方出版中心，1988 年，第 131—132 页。

31. 卢辅圣：《中国文人画史》，上海：上海书画出版社，2015 年，第 170 页。

32. 滕固：《唐宋绘画史》，北京：中国古典艺术出版社，1958 年，第 106—109 页。

33. 卢辅圣：《中国文人画史》，上海：上海书画出版社，2015 年，第 170—171 页。

34. 滕固：《唐宋绘画史》，北京：中国古典艺术出版社，1950 年，第 98—99 页。

35. 邓以蛰：《滕固著〈唐宋绘画史〉校后语》，滕固：《滕固艺术文集》，上海：上海人民美术出版社，2003 年，第 182 页。

36. 黄宾虹：《黄宾虹文集·书画编（上）》，上海：上海书画出版社，1999 年，第 283 页。

37. 童书业著，童教英整理：《童书业绘画史论集（上）》，北京：中华书局，2008 年，第 216—217 页。

38. 童书业著，童教英整理：《童书业绘画史论集（上）》，北京：中华书局，2008 年，第 239 页。

39. 童书业著，童教英整理：《童书业绘画史论集（上）》，北京：中华书局，2008 年，第 237 页。

40. 童书业著，童教英整理：《童书业绘画史论集（上）》，北京：中华书局，2008 年，第 216 页。

41. 童书业著，童教英整理：《童书业绘画史论集（上）》，北京：中华书局，2008 年，第 216 页。

42. 童书业著，童教英整理：《童书业绘画史论集（上）》，北京：中华书局，2008 年，第 164 页。

43. 黄宾虹：《黄宾虹文集·书画编（上）》，上海：上海书画出版社，1999 年，第 188 页。

44. 石守谦：《移动的桃花源——东亚世界中的山水画》，北京：生活读书新知三联书店，2015 年，第 74—75 页。

4

格物致知觅意趣
——花卉禽鸟

宋人以其超乎常人的眼光与笔力，"心传目击之妙，挥笔毫端之间"，或寻野兽踪迹，或豢养禽鸟，栽种花竹，朝夕观摩；于大轴巨制、横披手卷或扇面小品之中，传承黄筌、崔白的富贵，设色轻盈，绘制天下珍禽瑞兽、奇花异石，极尽绚烂精致，造艳丽和华美之形；写徐熙之野逸，行墨笔之晕章；集水鸟渊鱼、松柏野竹于一处，写士夫文人淡雅平和的风骨神韵，品其清秀超逸的野趣。

宋徽宗的"宣和体"对南宋院体花鸟画的影响很大。朝廷南渡后即招纳北宋画院画人，恢复和持续画院制度；他们深切缅怀赵佶昔日的"殊乖圣王教育之意也"，在其倡导精审不苟的审美观念下形成后续南宋院体工笔画的形态。赵佶天资聪颖，擅诗词，通音律，并且精鉴书画有过人之处。《宣和画谱·花鸟叙论》中贯穿着赵佶的绘画理念，提出花鸟画能"粉饰大化，文明天下，亦所以观众目、协和气"的政教功能；又说花鸟为"五行之精，粹于天地之间"者，可以"葩华秀茂"，其五彩缤纷的图形历来为人们所喜闻乐见，犹如地气节令所至盛开的百花一样，并为圣人所用。作为一代帝王的宋徽宗精研"黄体"和崔白，创造了工笔形态和水墨形态的佳构，又独创一路遒劲、清瘦与院体花鸟画勾线笔融合的"瘦金书"，将北宋院体花鸟画导向历史的最高峰。

两宋花鸟画传承"黄家富贵，徐熙野逸"的风格分流之后，宫廷画院内的"富贵"与宫廷外的"野逸"持续发展。有"独于翎毛尤为注意，多以生漆点睛，隐然豆许，高出纸素，几欲活动"的生气，是"笔底荷花水面浮，纤毫造化夺功夫"（白

玉蟾《绘莲》)之自然。花鸟画逐渐形成较为完备的理念，关注自然的物性、物理，以及诗意的联想。花鸟画逐渐进入了精谨细腻、微妙写实的层面，并以远观其势，近察其质之妙直臻于高雅的境界，成就登峰造极之态，同时期世界各国绘画难以望其项背。花卉的"闻名天下"和鸟虫的"补于世"被帝王从治理天下的战略高度出发，思考其政教功能。

两宋时期，花鸟画十分兴盛，品种繁多，题材更加广泛。《宣和画谱》将画种分为 10 个门类，即道释、人物、宫室、番族、龙鱼、山水、花鸟、畜兽、墨竹、蔬果。史载，宫廷收藏北宋 30 人的花鸟卷轴(其中包括南唐李煜、徐熙等)达 2000 件以上，各种花卉杂木如牡丹、桃花、月季、辛夷、红蓼、豆花、山茶、石竹、海棠、木瓜、菊花等 200 余种。绘制奇花异卉既能享受赏心悦目的美感，又可寄寓、比兴。宋书载曰："花之于牡丹、芍药，禽之于鸾凤、孔翠，必使之富贵，而松竹梅菊，鸥鹭雁鹜，必见之幽闲，至于鹤之轩昂，鹰隼之击搏，杨柳梧桐之扶疏风流，乔松古柏之岁寒磊落，展张于图绘，有以兴起人之意者，率能夺造化而移精神遐想，若登临览物之有得也。"(《宣和画谱》)古人所写雪竹、寒梅、苍松，或鹰隼、仙鹤、白鹭，均"率能夺造化而移精神遐想"，寓意深远，表露感情较为隐晦而曲折。

南宋花鸟画多衍北宋之余绪，大致可分为传承"宣和画体"的工笔和水墨写意两种形态。此时的画家众多，然而著名的大家却罕见。"宋人善画，要以一'理'字为主。是殆受理学之暗示。惟其讲理，故尚真；惟其尚真，故重活；而气韵生动，机趣活泼之说，遂视为图画之玉律。卒以形成宋代讲神趣而

仍不失物理之画风。"[1]南宋花鸟画的兴盛不亚于前朝。据厉鹗《南宋院画录》辑录的画院画家 90 多人中，专门从事花鸟画，或以人物、山水、花鸟者占半数以上。画法之多，或双勾，或重彩，或工笔，或没骨，或写意，或水墨，各擅胜场。此时，花鸟画逐渐摆脱过于严谨的格法，倾向于装饰趣味，注意花枝穿插所带来的空间关系的变化。在表现形式上，往往于一画之中，粗细整合，以工笔写翎毛，而以粗笔画树石。

据《图绘宝鉴》卷四载，南宋士大夫、文人、僧侣画家很多，花鸟画家以及擅长人物、山水画而兼花鸟画者（包括擅长梅竹、兰花、水仙等）名单如下：

宋高宗、赵伯驹、赵伯骕、赵询、赵乃裕、赵师宰、赵与懃、赵孟坚、赵孟淳、赵孟奎、吴琚、晁说之、李昭、魏燮、连鳌、杨简、杨瓒、杨镇、谢堂、廉布、王清叔、扬补之、韩佑胄、俞澂、王会、林泳、鲁之茂、王柏、杨正仲、毕良史、陈虞之、马宋英、毛信卿、裴叔泳、陈容、单炜、张端衡、丁权、陈珩、艾淑、茅汝元、扬季衡、武道光、阙生、左幼山、葛长庚、丁野堂、欧阳楚翁、马公显、马世荣、李迪、李安忠、李端、李从训、阎仲、吴炳、林椿、马兴祖、马远、马逵、梁楷、毛松、僧法常、僧静宝、僧子温、僧若芬、僧仁济、僧圆悟、僧慧舟、僧太虚、毛益、王定国、阎次平、阎次于、陈居中、李瑛、於青言、冯大有、彭皋、韩祐、毛允升、丰兴祖、张仲、范安仁、鲁宗贵、钱光甫、陈可久、徐道广、李德茂、谢升、单邦显、老戴、陈善、杨公杰、张纪、朱绍宗、王友端、秦友谅、毕生、姚亨、僧真惠、僧希白、闻秀才、员真、吴迪、张思义、侯守中、

房敛、卫升、宋良臣、吕源、王木、储大有、杨八门司、何阁长、蒋太尉、刘门司、李苑使、张镒、毛存、王安道、卫光远、曹莹、李公茂、宋碧云、李澄、吴环、汤叔周、赵师罜、曹申甫、王华、包寀、胡夫人、汤夫人、翠翘、苏氏、赵士表、罗仲通、李明友、黄广、霍适、吴璜、师永锡、王世英、来子章、鉴湖惰民、尹大夫、张茂、赵子厚、刘文惠、何浩、侯必大、李祐之、吕元亨、武克温、陆琮、陈广、雎世雄、刘兴祖、熊应周、万济、宋永年、何世昌、徐世昌、陈琳、陈椿、曾海野。

第一节

传承"宣和体"的
南宋院体工笔形态

　　北宋和南宋均以继承五代黄荃院体工笔形态为主流，宫廷院体花鸟画在中国绘画史上达到全盛时期的巅峰。院体以工笔为基础，并直以彩色绘之的没骨形态，黄荃兼融徐熙的院体形态以及宋徽宗工笔、水墨的多种形态。

　　北宋统治者的审美情趣制约和引导着院体绘画，开朝之初即赞赏黄荃父子，使他们成为一百多年来宫廷画院师法的不二典范，直至崔白以后才有所转变，使得"徐熙野逸"的画风得以发扬。清王概等撰写的《芥子园画传》中有所论及，应为可取："……故宋初之画法，全以黄荃父子为标准焉。……迨至南宋，虽时易地迁，而画法又复一变。陈可久上师徐熙，陈善上师易元吉，故傅色轻淡，过于林、吴。林椿、李迪各有相传。韩祐、张仲则法学林椿。何浩则笔追李迪。刘兴祖更从事韩祐。赵伯驹、伯骕自薪传家法。至若武元光、左幼山、马公显、李安忠、李从训、王会、吴炳、马远、毛松、毛益、李瑛、彭杲、徐世昌、王安道、宋碧云、丰兴祖、鲁宗贵、徐道广、谢昇、单邦显、张纪、朱绍宗、王友端，则俱以花鸟擅名。或有师承，未经表著。或有己意，上合古人。真极一时之胜。"观其"或有师承，未经表著"和"或有己意，上合古人"二语，可见南宋名家的个性和创造性更为突出，且表明"师承"和"己意"的完美融合，

足见此时花鸟画十分繁荣兴盛。

一、李安忠、李迪、吴炳、李公茂等

南宋初如李端、李安忠、李迪、李从训均为绍兴年间复职的宣和画师，虽然都以花鸟见长，但各有独特的风格，如李从训以傅彩精妙见长，李端专作纨扇小品，而李安忠擅长"捉勒"的题材，人谓之得其搏攫掠避之状。

李安忠（生卒年不详），钱塘（今浙江杭州）人。《图绘宝鉴》载："李安忠，居宣和（1119—1125）画院，历官成忠郎。绍兴年间（1131—1162）复职画院，赐金带。工画花鸟走兽，……尤工捉勒，山水平平。"其作《野菊秋鹑图》页（台北"故宫博物院"藏）为绢本设色，纵23厘米、横24.5厘米。图中数丛野菊盛开着花朵，生机勃勃；荆棘一枝斜生而出，向上伸展；两只鹌鹑或低头啄食，或仰首远望。此图双勾填色"逸笔草草"，丝毛略偏拙笔，晕染羽毛时略加复笔，秋鹑足趾的斑驳纹理凸现鹌鹑饱经风霜的感觉。李安忠绘画细致工巧，笔触劲健，敷色淡雅，此为耐人寻味的小品。其还有《晴春蝶戏图》扇（故宫博物院藏），为绢本设色，纵23.7厘米、横25.3厘米。该扇画十五只蛱蝶飞舞于空中，翩翩之态，栩栩如生，似乎能够让观者闻到春天的百花香味，令人神往不已。其弟子王定国（生卒年不详），汴梁（今河南开封）人，随吴郡王渡江，居临安，后被举荐入仕，赐金紫。其初学花鸟师从李安忠。他的《雪景寒禽图》页（台北"故宫博物院"藏）为绢本设色，纵24.3厘米、横26厘米。此页轻淡清雅不凡，生机盎然。

其子李公茂，史载："李公茂，安忠子也。传父画飞走、花竹，不逮父画甚远。"（《画继补遗》）

李端（生卒年不详）《图绘宝鉴》载："李端，汴人，宣和画院待诏，绍兴间复官，赐金带。作梨花鸠子得法。"

李从训（生卒年不详），钱塘（今浙江杭州）人。原先为宣和画院待诏，南渡后绍兴间复职，补承直郎。画迹存有《宜男图》《躏忿图》《雀图》《鸠图》，《绘事备考》有著录。其子李珏，为孝宗淳熙时画院待诏。李珏之兄章，也能作著色山水。

李迪（生卒年不详），河阳（今河南孟州）人。《图绘宝鉴》载：李迪"宣和莅职画院，授成忠郎。绍兴年间复职画院副使。赐金带。历事孝、光朝"。而庄肃《画继补遗》则说李迪是"孝、光、宁宗朝画院祗候"。他的《枫鹰雉鸡图》轴（故宫博物馆藏）（图1）就是一幅史上极为罕见的鸿构巨制，绢本设色，纵189.4厘米、横210厘米。图中只见苍鹰驻立于古老粗壮的枫树上，苍鹰紧盯着野雉，目光凶狠咄咄逼人。其俯胸翘尾引颈转首的瞬间，一触即发，鹰鸷凶猛强悍之形立竿见影，似乎能让观者听见仓皇逃窜于乱丛野草中的野雉在裂胆撕心地哀鸣。这棵老枫古树，树干粗壮，虬劲的枯枝犹如游龙翻腾，其生发的枝叉似龙爪之延伸。再看构图，右侧的巨石枫树以及左上角的苍鹰一起形成倒三角形下压之势，魂不附体的野雉被逼迫至右下角。该轴磅礴的气势震撼了观者的心灵，似乎在隐喻着当时的南宋军民壮怀激烈问鼎中原的气概。犹如岳飞的"怒发冲冠"（《满江红》句），还有辛弃疾"醉里挑灯看剑"（《破阵子》）句所表露出的"复国中兴"的志气。图中苍鹰蓄势待发，沉搏之中富雄

图 1 李迪 枫鹰雉鸡图

强之力，扭转脖颈，如诗"扰身思狡兔，侧目似愁胡"所描绘的外形，尾羽凌空、羽翅如剑斜插凌空。

类似鹰击题材的作品，南宋时尚有不少，如佚名《芦雁图》轴（故宫博物院藏），为绢本设色，纵 183 厘米、横 98.3 厘米。这幅画表现了在池塘坡地积雪未融的空旷环境中，鹰鹫搏击受伤的芦雁，鹰爪已嵌入雁颈，芦雁无可奈何地任其宰割的场景。老鹰一边收拢巨大羽翅，并转首监视空中惊恐逃窜的飞雁，不管是地上还是空中的双雁张嘴鸣叫似乎都是即将遭遇灭顶之灾发出极为惨痛的哀鸣。芦雁的羽毛造型，利用赭红、白、黑的对比设色，而鹰鹫的刻画强调了尖刻的嘴形和凶悍的双目。右

图 2　李迪　雪树寒禽图

角芦雁背上的转颈之鹰和左上角扑腾上升的惊飞的芦雁所形成的对角线构图，增强了画面的动感，同时也吸引了观者的注意力，这是南宋人捉勒图中常用的技法。

《雪树寒禽图》轴（上海博物馆藏）（图 2）属于李迪的另一类佳作，为绢本设色，纵 116.1 厘米、横 53 厘米。画面中杂树盘曲节劲而上，寒在冷雪，曲折而阴郁；竹枝竹叶纷披掩映，旷野山坡陡峭，寒禽静伫立于初雪的寒冬，鸟体圆墩沉稳，孤寂而惆怅。这只羽毛蓬松的"伯劳鸟"孤独地栖息在枝头，坡后背景通染淡漠，茫茫的白雪映衬着寂静的天地，充满着无尽的愁意。目尽青天怀今古，万里江山是何处？作者以粗犷的用笔写树枝和竹叶，并用淡墨加赭石皴染，又轻点白粉以示雪花飘洒，寒意袭人。鸟的外形轮廓，笔迹工细而柔和劲健。此外，竹叶积雪对比的黑白效果，增添了几许孤高清逸的境界，精彩绝伦。左下角有署款"淳熙丁未岁李迪画"。他的《鸡雏待饲图》页（故宫博物院藏）为绢本设色，纵 23 厘米、横 24.6 厘米。画中嗷嗷待哺的鸡雏，由一左一右、一高一低（一站立另一蹲伏）的姿势设计，前缩后伸的头颅动向对比而成，充分体现了李迪刻画入

微的绘画功力。两只雏鸡前实后虚的空间处理十分妥当，眼、喙以及足趾的稚嫩感逼人眼睑；雏的丝毛处理十分奇特，深处黑色丝毛，白处白粉清晰的丝毛非常显眼可人。李迪的作品还有如东京国立博物馆藏的《红白芙蓉图》二轴，大阪市立美术馆藏的《狸奴蜻蜓图》，台北"故宫博物院"藏的《翎毛花卉图》《禽浴图》等。[2]

又如《犬图》页（故宫博物院藏），为绢本设色，纵26.5厘米、横26.9厘米，图中署有题款："庆元丁巳岁李迪画"。他善于描状动物，尤其是犬与鸡雏这些常见之物。细看这只狗的举止和神态既逼真又生动可亲，活灵活现，意趣绵厚而感人至深。此图原载《历代名笔集胜册》第一册（见《虚斋名画录》）。再如《雪树寒禽图》，淳熙十四年（1187）；《狸奴蜻蜓图》，绍熙四年（1193）；最迟已在宁宗赵扩朝。《画继补遗》载："李瑛、李璋，俱迪之子。家传画院祗候，花竹、禽兽，能守乃父格法。"而善写风木的何浩颇似李迪。光宗时任职画院的张茂，所作翎毛一出李氏。此外，时居钱塘的张纪为其高弟。其余师法李迪的尚有王安道、卫光远、曹莹等。史载："张纪，钱唐人。李迪高弟，工画飞走，花竹不及乃师"。（《画继补遗》）

郑午昌论道："南渡而后，绍兴待诏李安忠父子最善勾勒，为黄派之遗；绍兴画院使副李迪父子，淳熙待诏林椿，生动秀拔，是为徐体之遗。他若绍兴间之吴炳、马兴祖、韩祐，乾道间之毛益，淳熙间之何世昌，宝祐间之陈可久……皆为南宋花鸟画家之佼佼者。盖花鸟画而至南宋，黄派已渐与徐派溶合，其势与山水同，是殆时会使然也。"[3]

吴炳则以院体精致富丽鸣世。吴炳（生卒年不详），毗陵（今江苏苏州）人，"工画花鸟，写生折枝，可夺造化，彩绘精致富丽。光宗（1190—1194）李后，多爱其画，恩赉甚厚。绍熙间（1131—1162）画院待诏，赐金带"（《图绘宝鉴》卷四）。其传世作品较少。他善长折枝写生，如《竹雀图》页（上海博物馆藏），为绢本设色，纵24.9厘米、横25厘米，属写生小品。一丛竹枝形态自然延伸，至竿破而止，此与北宋梅竹图的尽陈所见大异其趣。修竹皆以双勾写成，运笔劲健，富于变化，凸显了劲硬的竹枝和坚挺的竹叶。青翠的竹叶与略黄的竹尖，预示秋季的到来。立于枝梢的山雀，扭头之状生动灵巧，腹羽蓬松柔软，鸟的翅膀以墨色相融的笔触晕染。鸟雀的羽毛以及竹叶的勾勒，十分工致，足见其精工娴熟的技艺。图中署款"吴炳画"。更令人为之惊艳的是《出水芙蓉图》（故宫博物院藏），为绢本设色，纵23.8厘米、横25.1厘米。作者以没骨法在团扇上绘画，在翠绿的莲叶映衬下，红荷娇嫩的花瓣舒展四放，花心中的娇蕊环绕着半露的莲房。细观荷花的每一瓣花叶，为了尽显其娇艳欲滴的姿态，使其更具质感，画者用粉红色的细线勾画花瓣的纹路，并用双勾填色的方法使得脉脉纹理隐约可见，让作为陪衬的荷叶更显妖娆之态。此图以没骨法渲染，层层叠加，不露痕迹，设色鲜妍，状物精到，罕见其比，巧夺天工。统观吴炳精细的笔法，鲜妍的敷色，妙于造形的技艺，尽传芙蓉出水之神理与质地，可见其体物之精微，真可谓"巧夺天工"也。此作旧传为吴炳所作，虽无署名，可证为真迹，可沿袭旧说而论之。常人若

见此清水出芙蓉之图，清漪绿波，红荷绽放，绰约如仙，可闻其清馥异常之香；端庄典雅，直臻珠圆玉润之境。宋人小品的特征，在于空灵圆美的诗意，清纯华贵的造型，乃至体物的精微毕肖，展现出一个天人合一的世界。原载《历代名笔集胜册》第一册（见《虚斋名画录》）之作皆谨守院体画风格。其画迹有《春池睡鸭图》《山茶鹁鸽图》《鸳鸯瑞莲图》《宝珠玉蝶图》《折枝绛桃图》《折枝芍药图》《鸡冠花图》《玫瑰图》《长春图》《水仙图》等43件，著录于《南宋院画录》，均"简易有生趣""精彩如生"；传世作品有《出水芙蓉图》及《嘉禾草虫图》，现藏故宫博物院；《竹雀图》页，为绢本设色，纵25厘米、横25厘米，画下侧署款"吴炳画"三字，是吴炳的代表作。

韩祐（生卒年不详），石城（今江西石城）人，高宗绍兴年间画院祗候，常写花鸟草虫，长于写生小品，曾作《山楂百鸟图》团扇，颇饶生趣。其传世作品有《螽斯绵瓞图》，著录于《故宫周刊》。元庄肃云："韩祐，绍兴画院祗候。专门花鸟，较之一时流辈，祐画颇觉版实。"（《画继补遗》）

二、林椿、毛松、毛益等

孝宗时期的画院花鸟画尤为胜出，改变了高宗朝画院的山水和人物画一统画坛的局面。其中属林椿、毛益等最为显著，流行一时。

自宋高宗赵构重建南宋王朝，南渡临安之后，院体花鸟画的表现内容曾经一度发生了变化，出现了在北宋时并不可见的鹰鹘猛禽追捕野雉燕雀的题材。画家们开始着意于劲健的意趣，

如南渡的徽宗朝画院画家李安忠的《鹰逐雉图》（台北"故宫博物院"藏），折射出南宋军民"欲挽天河，一洗中原膏血"的豪情壮志。时值1127年的"靖康之难"，徽宗和钦宗被掳北国，汴梁沦陷，举国上下同仇敌忾，为收复北宋山河而战。赵子厚的《花卉禽兽图》轴对幅作品，均是以猛禽追捕为主题的创作，为时所注目，广为流行。赵子厚（生卒年不详），宋宗室，工画翎毛和鸟类，擅长捉勒（鹰隼类猛禽）。《花卉禽兽图》联幅，相传为其所作，图录于《中国名画鉴赏》。黄宾虹点明此时的形势："鹰隼之击搏，南渡画家所喜画，盖家国动荡，不欲如宿鸟之安逸也。"[4] 李安忠所写能"物工画捉勒，得其鸷猛及畏避状"（《画继补遗》），映射出百姓反对一味苟安的妥协政策，不能错失重振山河良机的意愿。

林椿（生卒年不详），钱塘（今浙江杭州）人。孝宗淳熙（1174—1189）时画院待诏。他师法赵昌，经常行走于"临安（今杭州）名园"，观察花鸟在风雨中的形态。其作设色清淡，精工逼真，善于体现自然的形态；其绘花鸟果品，以小品为多，当时被赞"极写生之妙"（《书画汇考》），"莺飞欲起，宛然欲活"。其传世作品有《果熟来禽图》《梅竹寒禽图》等。

林椿"敷色轻淡，深得造化之妙"（《图绘宝鉴》）。《梅竹寒禽图》页（故宫博物院藏），为绢本设色，纵24.8厘米、横26.9厘米，图中老梅枝梢横出，与劲秀的竹梢相依为命，放梅两朵和点点花苞，凝聚一处，点明主题。画面构图简洁，品相绝。作者以浓墨细笔勾画出老枝和修竹历经冰霜后的傲骨清相，干墨梅枝，金错银钩，气韵生动，铁骨含蓄，磬响清音。

白粉所染梅瓣冰竹形成册页画龙点睛的冷蕊，与独立树枝理羽
自怜的蜡嘴鸟的形态相配合，便有雪意寒禽图的诗意。又如《果
熟来禽图》页（故宫博物院藏），为绢本设色，纵 26.5 厘米、
横 27 厘米，构图简洁，主题鲜明，塑造一组折枝苹果的形象。
三四只正反侧面的白里透红的苹果犹如粉嫩似花的少女，布置
在新叶、老叶、侧叶、虫蚀叶之间，时隐时现，足现层次透灵
之致。在果实与绿叶相互映衬的凌空折枝上，昂首翘尾的小鸟
停驻雀跃之态跃然纸上。这应该是林椿诸多署名作品中最具代
表性的佳作。现存其作尚有不少，如故宫博物院收藏的《枇杷
山鸟图》页、《葡萄草虫图》扇，重庆博物馆藏的《丁香飞蜂图》
页，等等。

　　《梅竹寒禽图》在不满方尺的画面上截取梅竹枝干的局部，
表现了梅树的老硬和竹枝丛生的气势。画中有一寒莺栖立梅梢，
处于此画的显著地位，刻画柔和。在技法上梅枝用笔苍劲，竹
枝叶勾撇笔力坚挺，从而使整体画法显得刚柔相济。画上有楷
书"林椿"题款，是为难得的宋代有款之迹。

　　毛松（生卒年不详），昆山（今江苏昆山）人，善画花鸟
四时之景。其《猿图》页（东京国立博物馆藏），为绢本设色，
纵 47 厘米、横 36.5 厘米。毛益为其子，毛益（生卒年不详），
昆山（今江苏昆山）人，一作沛（今江苏沛县）人，孝宗乾
道年间为画院待诏，工画花竹禽鸟。"毛益，吴郡昆山人，后
入画院，善画翎毛花竹，颇工疏渲，似欲飞鸣。"（《画继补
遗》）其《聚禽图》著录于《铁网珊瑚》，《猫图》藏于日本
东京国立博物馆，《黄鹂苍翠图》著录于《无声诗史》。无名

氏《榴枝黄鸟图》页（故宫博物院藏），为绢本设色，纵 24.6
厘米、横 25.4 厘米。此图有毛益题签，原载《四朝选藻册》。
（《石渠宝笈续篇》）此帧年代较晚，因此改为无名氏。

陈善（生卒年不详），史载"陈善，绍兴间画手。学易元
吉，画獐猿、禽鸟、花果，颇能逼真，傅色清淡。过于吴炳、
林椿，堪装堂饰壁"（《画继补遗》）。其流传于世的作品有《清
猿求木图》《腾猿图》《甘瓜图》《折枝文杏图》。

三、山水、人物、花鸟兼擅的马远、马麟等

马远、马麟父子是马贲、马兴祖的后代，世代供奉内廷，
家学渊源极深。曾祖马贲善于小景，"作百雁、百猿、百马、
百牛、百羊、百鹿图，虽极繁夥，而位置不乱"（《画继》卷七）。
父马世荣为绍兴画院待诏；马贲以画为宣和待诏，至兴祖也以
画为绍兴待诏，其二子公显、世荣，又皆待诏于画院。世荣生
逵与远，兄弟二人皆画山水、人物、花果、禽鸟精妙，称为绝
品。马远为待诏，光、宁两朝院中堪称独步。马麟即马远之子。
史载："马氏之画相传数世，其默契神会，而若天成者，岂他
可及哉！……"（《江村销夏录》）

马远的祖父马兴祖，为南宋初期花鸟画家、书画鉴赏家。
元夏文彦云："马兴祖，河中人，贲之后。绍兴间（1131—
1162）待诏。工花鸟杂画。高宗每获名踪卷轴，多令辨验。"
（《图绘宝鉴》）马兴祖《疏河沙鸟图》页（故宫博物院藏），
为绢本设色，纵 25 厘米、横 25.6 厘米，此帧原载《四朝选藻册》。
（《石渠宝笈续篇》）

马远，字遥父，号钦山，原籍山西，后居临安（今浙江杭州），光宗、宁宗时（1190—1224）为画院待诏。兄马逵、子马麟（理宗时画院祗候）均为画院画家，故有"一门五代皆画手"之称。马远所作山水，笔法和造型崇尚斧劈之硬，而构图则以"马一角"著称，他把这一特点转换至花鸟画中，开创了折枝构图的新视觉。例如代表作《倚云山杏图》页（台北"故宫博物院"藏），绢本设色，纵25.8厘米、横27.8厘米，该图展现了折枝杏花棱角方硬的折转形象，以及杏花尽得冷艳奇仙之态，为人所称道。《梅石溪凫图》页（故宫博物院藏），绢本设色，纵26.7厘米、横28.6厘米；仅见斧劈刚劲的岩崖山涧旁，老树凌空伸展，瘦硬如屈铁，春梅点缀其间，格外幽香，涧水清澈，涟漪流淌，老小群凫闻香扑腾而来；或回首呼伴，或拍翅追逐，或理羽戏水，春意盎然，生机一片。枝干虬曲的野桃，俯伸的拖枝探向水面，与游嬉于溪涧野鸭呼应。这是一帧山水与花鸟完美结合的佳作。马远得祖上灵气于此，善于将花鸟画置于更为广阔幽深的大千世界中去表现禽鸟的生活片段。意境幽远开阔，气息洒脱，恰如苏轼《题惠崇春江晚景》诗所言"竹外桃花三两枝，春江水暖鸭先知"。"马远"款署在左角山石上。其作品还有《雪滩双鹭图》轴（台北"故宫博物院"藏）（图3），为绢本墨笔，纵59厘米、横37.6厘米。画中腊月隆冬之季，雪山巨岩，古木蟠虬如龙，两鸟栖息枝梢；岩石旁边墨竹穿插，寒溪石畔，白鹭缩颈而立；远山横贯，观者顿觉寒气逼人。该画用笔为典型的南宋风格，构图似"边角"形，近景布满物象，却显空灵虚旷，令人遐想联翩。

图3　马远　雪滩双鹭图

宁宗朝的宫廷花鸟画家主要有马麟，其《层叠冰绡图》轴（故宫博物院藏）流传于世，为绢本设色，纵101.5厘米、横49.6厘米。该图梅枝方棱折角出枝，折而脆，硬而寒，分别将枝干压向底线和边线，增强了画面冷峭奇崛以及清高脱俗的感觉。马麟以浓墨细笔勾画梅枝细梗，尽得疏枝冷艳之态。繁花瘦枝，清冷幽绝，转枝硬角，尽其冰意。梅花花苞的点缀着意于花朵的正反侧仰角度变化的推敲，盛开的梅瓣由"薄冰"叠成，均以白粉晕染；花托、花蕊染以淡石绿，便有冰肌冷艳之姿。再如《暗香疏影图》页，糅合了折枝花卉与山水侧影的花鸟画而另创一格。轻盈清澈的梅花和水流中的岩石相得益彰，图式虚实互补而分外空灵，笔法表现语言精纯率真，堪称工笔小品的佼佼者。诸如此类构图并以山水结合花鸟的作品还有《梅竹山雉图》扇等。当时马家院体画最为皇家所宠爱，宁宗皇帝或宁宗皇后杨氏常题跋以示珍重，或为南宗中后期宫廷画院风格代表。

马麟《暮雪寒禽图》页，为绢本设色，纵 27.6 厘米、横 42.9 厘米，图中左侧写石崖旁，雪压竹枝，枯枝横出，小鸟三只于寒风中龟缩，形态各异，停驻于枝干之上，顿显寒气逼人。"马麟"二字题于图右下角。收藏印记有历府图书、司印（半印）、琳印、珍玩、吴廷之印，另一半印难以辨认。袁桷《题马麟野芳佳木图》云："上有理皇题'丙午岁'三字。重庆城头翠木围，阳罗堡畔野花稀。卅年竟换人间世。弦管西湖认落晖。自注：丙午至乙亥，恰卅年。"（《清容居士集》）凌云翰《马麟长春蝴蝶并杨太后扑蝶图二小幅成一卷》云："蝶骇花飞春事无，扇罗又见内家姝。昆虫草木端平画，不是豳风七月图。"（《柘轩集》）"马麟《雪梅图》，小绢画一幅。气色如新，梅花一枝，清瘦伶仃，有不胜雪压之状。为妙品也。上有杨妹子题五言绝句一首，有坤卦印。此乃杨后印，后即妹子姊也。观于方公瓒家。"（吴其贞《书画记》）马麟《绿橘图》扇（故宫博物院藏），为绢本设色，纵 23 厘米、横 23.9 厘米。其工于花卉，曾作梅花一枝，枝干苍古，而花苞鲜妍，欲喷清香。再看此帧团扇，枝叶勾画谨细，绿橘泛白之态跃然绢素，马麟察物之精心、状物之妙处由此可见一斑。画幅上有"马麟"二字的题名。

张茂（生卒年不详），字如松，常作山水、花鸟，尤善小景。史载："张茂，杭人，光宗朝（1190—1194）隶画院。作山水花鸟俱精致，小景更佳。（《画史会要》）其《双鸳鸯图》扇（故宫博物院藏）为绢本设色，纵 24.4 厘米、横 18.3 厘米。扇中写池塘小景，两只鸳鸯游戏相逐于水流之中，雪中芦苇枝

头栖停一鸟引颈上望，好像有鸟疾飞直下。综观此帧，尺幅之内却具寻丈之势。

四、梁楷、陈居中、龚开等

梁楷《秋柳双鸦图》页（故宫博物院藏），为绢本设色，纵24.7厘米、横25.7厘米，所写枯杈的垂柳随风摇曳，乌鸦绕树飞鸣，暗淡无光的圆月，悬挂于秋季黄昏的空中。画面构图简洁疏朗，笔简意赅，意境深远；线条流畅，寥寥几笔，图写寂寥空旷的意境，引人遐思。梁楷善于用生动简略的笔墨，表现物象的特征和诗意的境界，简率数笔写就秋柳天空中圆月初升，轻云掩映。老鸦好像在寻觅归巢，更添加几分深秋清冷的气象。右下方款署"梁楷"二字，书画合璧，极富禅意，可作"一即一切，一切即一"的题意解读。对幅存有清高宗弘历题诗。

以善写人物鞍马著称的陈居中，其《四羊图》页（故宫博物院藏），为绢本设色，纵22.5厘米、横24厘米，是值得关注的作品。画中或抵或望、或跳或立的山羊姿态各异。作者用细疏的笔触描绘羊的形体，以短线示以躯体的毛质和动态，蓬松而实在，形象生动而传神。他特别重视动态、传神和潇洒的笔法，疏落、不拘泥于细节形似刻画的速写笔法，使羊体的勾线似断似续而神完气足。他以散笔拖带擦染，表现土坡和树木的枯荣变化。此图原为斗方，固然容不得繁笔勾皴，因此巧妙地规避了南宋院体常用的"斧劈"硬笔。《四羊图》在院画中为什么别具特色？一是构图新鲜别致，右下方三只羊密集一处，

而上面的空白较大，轻重关系却平衡妥帖；二是简洁传神的用笔与李迪的鸡雏相比较，草草为之与工整不苟——两种不同笔法形态的差异，足见南宋院体艺术的裂变现象。所以陈居中的神笔写来，"草草"而就，为画史所重并非空穴来风。

李嵩也擅长花鸟画，如《花篮图》页（故宫博物院藏），为绢本设色，纵19.1厘米、横26.5厘米。该图以工笔重彩法画精细的花篮，五彩缤纷的各色鲜花插满其中。绿叶的经脉纹理衬托着阴阳向背的花朵，显得极为生动别致。设色厚重艳丽，笔法工细稳妥，其在花卉画上精湛的表现能力一目了然。左下角有"李嵩画"的题款，堪为传世精品。

龚开画马另辟一途，《骏骨图》创造出罕见的瘦马形象，为纸本水墨长卷，纵30厘米、横56厘米，藏大阪市立美术馆。或许与他生活的时代有关，往日，他常写钟馗和鬼魅世界，寄托宋代遗民的孤寂情怀，而他画马一改骐骥雄健的面目，以瘦骨嶙峋的老马为题材。卷中的瘦马，全躯骨立，垂首塌尾，四足疲惫，尽管从外表看，英俊之气全无，仍然低头沉思，但尚有老骥伏枥之志。自题诗《瘦马诗》云："一从云雾降天关，空尽先朝十二闲。今日有谁怜骏骨，夕阳沙岸影如山。"卷尾自跋曰："经言马肋贵细而多，凡马仅十许肋，过此即骏足，惟千里马多至十有五肋。假令肉中画骨，渠能使十五肋现于外，现于外非瘦不可，因成此相，以表千里之异，尪劣非所讳也。"倘若细数此马，十五肋骨尽现其中，实为日行千里的骏马！作者自题"骏骨图"三字，言外之意，寓意深远，或许寄托龚开怀才不遇之志。

白良玉（生卒年不详），钱塘（今浙江杭州）人。史载："白良玉，钱塘人，工画道释鬼神。宁宗朝画院待诏。"（《图绘宝鉴》）其子白用和承其家学，宝祐年画院待诏。

五、墨龙高手陈容以及以画鱼见长的陈可久、范安仁

活动于南宋后期的陈容，性情桀骜不驯，诗文豪纵奇诡，是位颇有骨气的士夫。陈容（生卒年不详），字公储，号所翁，福唐（今福建福清）人，南宋理宗瑞平二年（1235）进士，曾任福建莆田太守、浙江平阳县令、临江军通判、知兴化军等职，曾入贾似道幕府。《画继补遗》卷上记载他"善画水龙，得变化隐显之状，罕作具体，多写龙头"。其擅诗文，颇具豪迈之气，又善画龙，深得变化之趣。史载，陈氏作画时泼墨成云，嘤水结雾。他常饮酒无度，醉后大叫，竟至脱巾濡墨，信手拈来均成物象，再以笔毫助兴，虽不经意再三，然而皆神妙绝品。《图绘宝鉴》卷四记："时为松竹，云：'作柳诚悬墨竹，岂即铁钩锁之法欤？'宝祐间，名重一时。垂老，笔力简易精妙，绛色者可并董羽，往往赝本亦托以传。"其《云龙图》轴（广东博物馆藏），为绢本墨笔，纵112.5厘米、横48.5厘米，可为其代表作。画中苍龙双目如电，龙首高昂，身躯虬曲摇动，四爪劲厉，有撼天动地之势。作者自书三字诗于图中右下角："扶河汉，触华嵩。普厥施，收成功。骑元气。游太空。"诗画合一，颇显雄浑之气。陈容师法李煜铁钩之法，常写松竹以遣兴；他偶尔也画虎，勾染斑毛工细之至，有传神之笔。其《九龙图》卷（波士顿美术博物馆藏），为纸本设色，纵46.3厘米、

横 1096.4 厘米，绘有九龙，神态迥异，隐显于山间云水之中，气势恢宏。浪涛中山石似刀劈斧砍，其作墨龙于尺素间，天海垂直，腾骧夭矫，泼墨成云，尽得笔墨三昧。拖尾有长跋追述了陈容妙手成画，以及龙、云变幻莫测之状。图上钤有乾隆皇帝收藏印鉴。《九龙图》——古人画龙巅峰之作为陈容所写，1917 年被波士顿美术博物馆收藏（一说为元人摹本）。后人以"云蒸雨飞、天垂海立、腾骧夭矫、幽怪潜见"来形容他的作品。他的墨龙在淳祐、宝祐年间名重一时，因此，元朝托名其下的赝品不少，而流传有绪的卷轴仅存数件，如《九龙图》卷 [淳祐四年（1244）] 现藏波士顿美术博物馆，《墨龙图》轴现藏广东省博物馆。除此之外，也有传为陈容笔迹的作品，散见于国内外收藏机构。其侄陈衍（生卒年不详），也以画龙闻名于世。"陈衍，字用行，号此山，所翁之侄。亦善画龙水，时亦作水墨蟹、鹊，极有生意。仕至朝郎，颇得时名。"（《画继补遗》）

南宋后期的陈可久、范安仁长于画鱼。陈可久（生卒年不详），理宗宝祐（1253—1258）为画院待诏，师法徐熙，多作小品。陈可久《春溪水族图》页（故宫博物院藏）为绢本设色，纵 25.6 厘米、横 24.2 厘米。该图原载《宋人名流集藻册》（见《石渠宝笈续篇》），签题陈可久作。《图绘宝鉴》载："陈可久，宝祐间待诏。工画鱼。四时花木师徐熙。上花下鱼，笔力浮浅，用色鲜明。"其另外的《游鱼图》《桃花戏鱼图》《岁寒三友图》等 26 件作品著录于《绘事备考》。其画颇能状各种不同的鱼儿"萍风轻聚一池圆，银鳞喋喋水底天"的形态，大鱼小鱼活泼地游于水中。他善于将深浅异样的各种水草描画得十分简练生

动，再添几笔淡染的水波纹路，就增强了鱼儿水中游动的感觉。

范安仁（生卒年不详），俗称为"范癫子"，钱塘（今浙江杭州）人，理宗宝祐时画院待诏。其《鱼藻图》页（台北"故宫博物院"藏）为绢本设色，纵 25.5 厘米、横 96.5 厘米。明詹景凤评范氏《鱼藻图》"形肖生动，水藻亦佳"，此作著录于《石渠宝笈初编》。传世作品《鲤图》散页，藏于波士顿美术博物馆。

六、其余一些花鸟画家：冯大有、姚月华、单邦显、杨公杰、李永等

南宋花鸟画家之多与其风格之丰富性是可圈可点的，不仅有一大批"宣和体"风格的作者，同时颇具裂变异类的迹象；尤其是佚名作品中的佼佼者，值得梳理一番予以表述。

冯大有（生卒年不详），号怡斋，客居江苏吴县（今江苏苏州），曾任承事郎，专画荷花，代表作《太液荷风》页（台北"故宫博物院"藏），为绢本设色，纵 23.8 厘米、横 25.1 厘米。满池荷叶掩映遮天，中心一朵芙蓉，蝴蝶蹁跹，水鸟悠闲飞翔的场景，被巧妙地布置在团扇中。鸟、蝶、荷花、莲蓬的细节清晰可辨，作者精准的技艺令人叹为观止。而其《菊花飞蝶图》中，五彩缤纷的菊花绽放得十分茂盛，香气四溢。正在花间徘徊的蜂蝶，被巧妙地安排在不同的位置上。花蝴蝶自上而下地飞来，引人注目；菊花的背后好像藏着另一只露出翅尖的蝴蝶；小黄蜂闻香而至，更增添几许惊喜。《菊花飞蝶图》在充分展现秋菊芬芳、艳丽的同时也令赏者玩味无穷。

姚月华（生卒年不详），应为宁宗朝的女画家，其画笔力纤细，精工。其《胆瓶花卉图》页（故宫博物院藏），为绢本设色，纵26厘米、横27.5厘米。此图原载《四朝选藻册》（见《石渠宝笈续编》），上有宁宗（1195—1224）题跋。

单邦显（生卒年不详），吴郡（今江苏）人。"单邦显，吴郡人。学千里、晞远画。林木山水则不然。惟花卉蜂蝶，粗可仿佛。"（《画继补遗》）

杨公杰（生卒年不详），临安（今浙江杭州）人。史载："杨公杰，不知何许人。画小景禽鸟，其得幽闲之趣。"（《画继补遗》）其流传于世的作品有《兰苕翡翠图》（《式古堂考》上有载）。

李永（生卒年不详），北海营丘（今山东临淄）人，善画工笔花鸟。宁宗庆元初罄溪隐士赠诗赞其曰："营丘深得忘归趣，直向崔（白）徐（崇嗣）妙处参。"曾有《桃花三兔图》卷，《江村销夏录》有著录，今已不传。

七、南宋后期的花鸟画家：钱选、鲁宗贵、朱绍宗、宋汝志等

钱选是南宋遗民中最重要的一位。他与朝廷龃龉不合，志在山林。其《桃枝松鼠图》页（台北"故宫博物院"藏），为纸本设色，纵26.3厘米、横44.3厘米。图绘松鼠馋涎欲滴，涉足向前，意欲窃食鲜润的桃子，而不敢纵身的神态。此图构图疏简，而笔法工致，突出鼠桃的主题。细察桃叶的正仰俯翻，是经过反复渲染、提炼的，松鼠的造型用笔非常繁密，一丝不苟。

钱选作画题材广泛，人物、山水、鞍马、花鸟、蔬果等无

所不能，尤善作折枝花鸟。其《花鸟图》卷（天津博物馆藏）为纸本设色，纵38厘米、横316.7厘米。全图分为三段，碧桃翠鸟为首段，左边自题诗云："□春景□一何嘉，老去无心赏物华。惟有仙家境堪玩，幽禽飞上碧桃花。"署款："雪溪翁钱选舜举"。中段绘白牡丹，绿叶与盛开的粉色花朵交相掩映。自题诗曰："头白相看春又残，折花聊助一时欢。东君命驾归何速，犹有余情在牡丹。"署款："舜举写生"。卷尾绘寒梅，新枝老干错落有致，白梅点缀其间。自题诗云："七月之初金□□，愁暑如焚流雨汗。老夫何以变清凉，静想严寒冰雪面。我虽貌汝失其□，□不逢时亦无怨。年华冉冉朔风吹，会待携樽再相见。"署款："至元甲午，画于太湖之滨并题，习懒翁钱选舜举"。

诗、书、画融为一体的艺术形式，在钱选传世作品中颇为常见。《花鸟图》属于晚年的写生之作，钱氏吸取了徐崇嗣"没骨法"的精髓，并与勾描填色法相结合，以深浅不同的色调表现花叶的阴阳向背，而鸟羽的刻画，尤为精细简洁，神形皆备。画卷设色清丽洒脱，风格典雅隽秀。钱氏师法赵昌而有出蓝之誉，它主要得益于灵活地运用了两宋院体花鸟画严谨写实的表现手法，融会贯通，自成一家。"老钱丹青今世无"，无论在花鸟、山水、人物画上均能独树一帜。钱选生于1235年，卒于1301年，在元朝仅仅生活了短暂的二十二年，本书列其为南宋画家。

鲁宗贵（生卒年不详），室名筠斋，钱塘（今浙江杭州）人，理宗绍定（1228—1233）时为画院待诏，常出入杨驸马

家，尤长于写生花竹翎毛及窠石，常写鸡雏乳鸭，生意盈然，且描染得体，笔法灵动而有意趣。其《金葵翠羽》《梨花白燕》等 30 图著录于《绘事备考》。《春韶鸣喜图》作为传世作品著录于《故宫书画集》。《夏卉骈芳图》页（故宫博物院藏）绘夏季花卉三种：洁白的栀子、粉红的蜀葵、嫩黄的萱花。形状、色彩异样的花和叶子，穿插有序，顾盼掩映，融洽在一个温馨浥露的环境中，清心而悦目。作者勾线细秀，渲染笼罩多层，花色娇丽浓艳。元夏文彦云："鲁宗贵，钱塘人。善画花竹、鸟兽窠石，描染极佳。尤长写生，鸡雏鸭黄，最有生意。绍定年画院待诏，出入杨驸马府。"（《图绘宝鉴》）明顾炳《画谱》以为其"妙于用笔，意趣有余，非特点染之工"。此页传为鲁宗贵所作，缺少确凿的依据，应为佚名院体高手所作。《吉祥多子图》页（波士顿美术博物馆藏）为绢本设色，纵 24 厘米、横 25.8 厘米。

朱绍宗（生卒年不详），里籍不详。史载："隶籍院中，当补祗候，而恬退不仕。日作墨画数幅，以为酒资。同列有供御笔墨，辄携酒就商焉。"（《绘事备考》）其代表作《菊丛飞蝶图》轴（台北"故宫博物院"藏），为绢本设色，纵 23.6 厘米、横 24.3 厘米，画幅上题一"朱"字，其后无字迹。原载《四朝选藻册》（见《石渠宝笈续编》），署题"朱绍宗作"，今沿袭此说。元夏文彦曰："朱绍宗工人物猫犬花禽，描染精邃，远过流辈。隶籍画院。"（《江村销夏录》）

宋汝志（生卒年不详），号碧云，钱塘（今浙江杭州）人，理宗景定（1260—1264）时为画院待诏，师法楼观，山水、花

鸟兼善，入元后曾为开元观道士。其传世作品有《笼雀图》散页，为绢本浅设色，纵 21.5 厘米、横 22.3 厘米，后流入东瀛，现藏东京国立博物馆。作者仔细刻画了柳条粗编箩筐的结构，鸟雀里外扑腾的动势，让人感觉箩筐随时有倾倒的危险，富于生活情趣。

秦友谅（生卒年不详），毗陵（今江苏常州）人，擅写花卉、虫草、蝉蝶一类的花鸟作品。《画继补遗》载："秦友谅，毗陵人，少为县吏，善画草虫。其花卉未可言工，特于蝉蝶之类，傅色轻妙，时人颇称之。"

毕生（生卒年不详），文简公诸孙，寓居吴郡（今江苏吴郡），善写花卉。"毕生，文简公诸孙，寓居吴郡。工画牡丹，甚有生意。无子，有婿姚亨，能继其业。"（《画继补遗》）

冯生（生卒年不详），文简公族孙，自号怡斋，寓居吴郡（今江苏吴郡），常画荷花四时之态，为时所誉。"冯生，文简公族孙，自号怡斋，寓居吴郡。工画荷花，作风、晴、老、嫩四景。每花盛开，虽遇风雨，亦顶笠披蓑，伫立池边，观其变态，以资画笔，其留心若此，遂得时名。"（《画继补遗》）

艾淑（生卒年不详），在太学与陈容同舍，为写龙水的名家。

包贵、包鼎、包寀，生卒年不详，宣城（今安徽宣城）人，均以画虎为业。

尚有松江籍画家，如张远，字梅岩，华亭（今上海松江）人。其山水、人物皆仿马远、夏圭，并能修复古画。（《图绘宝鉴》卷五）此外还有沈月溪，华亭青村（今上海松江）人；张观，字可观，松江枫泾（今上海金山）人。此二人也"特长于模仿"。

（《图绘宝鉴》卷五）

南宋院体花鸟画的变化，有着明显的引人关注的特点，这期间产生了许多气韵不凡的作品。

1. 五彩缤纷的花鸟画卷轴真实地反映了人们如何从动荡不安的局势中，获取一种较为安定的信念。如马远的《梅花图》中的折枝，以虚灵的折角线起势，构图奇巧变化取得均衡的画面；一改北宋院体花鸟画的以中轴线为主、平稳均匀且填满构图的法则，既给人们耳目一新的感觉，又有超尘出世的意蕴。

2. 进一步深化了北宋晚期赵佶提倡院体"刻意求真"的画旨，此时求真不仅注重花鸟本体的形态，更须顾及自然环境、时空关系所起的作用。例如佚名纨扇《水鸟》《池莲》，或景趣交融，或光影如幻，质感极强，体现了环境对物象神情动态的影响。谈及南宋小品画的水平，不得不提到梁楷的花鸟画的独到之处，比如《秋柳双鸦图》，构图简练，秋柳一枝，数茎苇草，寒鸦二羽正在飞翔而已，浓墨写意柳树干居画面中部，枝干上扬又弯曲向下，不着一丝柳叶。黑鸦或翅落而鸣，或腾飞向上，虽简约而不乏灵动之致。他的"减笔"画功力在此表现得淋漓尽致，册页空而不寂，意趣盈然，极富文人画之情趣。

墨竹专家尚有以下几位：程堂（生卒年不详），宗法文同；张昌嗣，文同外孙；李汉举；赵世表；杨道孚；韩侂胄等。

第二节

梅、松、竹"岁寒三友"
——南宋花鸟画的水墨形态

南宋画家传承和发扬了北宋绘画的文学化的传统，以所写竹石枯木寄托高尚的情怀和民族气节，推衍出"四君子""岁寒三友"的题材，将水墨花鸟画推进了一大步。

南宋理学盛行，似乎比北宋更强调"心"的作用。明董其昌说："画之道，所谓宇宙在乎手者，眼前无非生机。"(《画禅室随笔》)由于强调了主观认识的能动性，艺术创造更具主观的彻底性。文人画家仰慕北宋苏轼，极大地推动了文人画的发展。两宋时期讲究的心性之学，风靡一时。郑午昌说："周、邵二子，先树其基，程、朱二子，益加发明，既讲心性之学，人人皆从事于覃思，而致知格物，研深及几，故于图画重思想，而轻传写；不狃于实用，而偏重笔墨之寻味。花鸟、人物、山水，皆主脱略迹象，而以情趣为尚。而四君子画，遂为时代的产物。自中唐以来，禅宗特盛。至宋中叶以后，益复风靡。禅门之旨，在直指顿悟，一切色相，尽主解脱。木石、花卉、山云、海月，以至人世百般之事物，皆视为自身之净镜，觉悟之机缘。其时对于美术之见解，不复视绘画为宗教之奴品。故予素重礼拜图像之一种羁绊艺风以极大之解放，助长道释人物画玩赏情趣之趋势。而山水、花鸟画，因亦同受其影响，而偏重思想之描写焉。"[5]

北宋文人在前期常借梅兰竹菊寄托个人的遭际和人格。如

扬无咎无意于功名，将所作"村梅"呈送皇上，表达"不俯仰时好"的耿介和牢骚。至南宋初期奸臣当道，他因"不值秦桧，累征不起"，笔下疏瘦飘逸的墨梅寄托一己的人格。后期的赵孟坚专写墨兰，意在"土为番人夺去"，寄托着民族的情感。此外徐禹功等人，笔力劲健、秀逸。而廉布师法苏轼的松柏怪石、枯木丛竹，笔势雄壮。僧侣中人如法常的水墨花木、温日观的葡萄另辟蹊径。南宋文人遥接并传承"落墨为花"与"野逸"的格式，将之发展并延伸，艺术水准逐渐高于北宋。

郑午昌论道："兰、竹、梅、菊，所谓四君子画。四君子之入画，各有先后，要至宋而始备。墨兰始自宋末，赵孟坚、郑思肖，文人寄兴，多好画之。菊不知所自，晋时已有作之者，至宋写者尤多……其专用水墨写者，创于崔白，精于华光长老释仲仁，同时释惠洪效之，尹白、萧太虚辈，亦其流亚也。南宋扬无咎更创圈白花头不着色之一派，其侄季衡、甥汤正仲及赵孟坚、释仁济等，争相效法，遂以卓然成一有势力之画派焉。"[6]

宋代宫廷院体画兴盛，院外也有一小部分画家在活动着。扬无咎的梅花曾送呈宋徽宗审阅，被斥为"村梅"，扬氏就自署"奉勅村梅"。黄庭坚曾评说仲仁之花"如嫩寒清晓，行孤山篱落间，但欠香耳"。仲仁欠缺香味的山中野梅和他的村梅有着一脉相承的渊源关系。明代解缙评扬无咎说："其平生耿介，不慕荣利，故不俯仰时好，不得而知也。"（《春雨集》）他秉性耿直，不满权贵当政，屡次征召均不就，"高宗朝以不直秦桧，累征不起。"（《图绘宝鉴》）

一、墨梅大家——扬无咎及其传人汤叔雅、徐禹功

扬无咎（1097—1169），字补之，号逃禅老人，又号清夷长者，江西清江（今江西樟树）人。其《四梅图》（图4）上自署款："扬无咎补之"，扬又作杨。扬氏善书画，师从开创水墨梅花的仲仁，水墨人物取法李公麟。《四梅图》卷（故宫博物院藏）传世扬无咎作品之一，为绢本水墨，纵27.1厘米、横144.8厘米。此作图写三冬腊月的梅花，梅枝由左向右往下斜伸展，绽放的花朵和含苞欲开的蓓蕾，疏落有致地紧贴着枝干，竹叶则垂挂而下。纵览横卷从头至尾均用淡墨烘染衬托，浓墨写枝，细笔勾花瓣，不用晕染，笔意着墨之处均在梅枝和竹叶尖的下端。卷中大片的空白更显梅竹傲雪挺拔之势。卷中无款，引首处钤有扬无咎三方朱印："草玄之裔""补之""逃禅"。左角"海野老农"（高士奇）题跋曰："扬补之得墨梅三昧，山谷老人叹曰'如嫩寒清晓，行孤山篱落间，但欠香耳。'则笔端春色之妙，此言

图4　扬无咎　四梅图

尽矣。海野老农。"其还有《墨梅图》册页为绢本墨笔，纵 23 厘米、横 24 厘米。扬无咎以画梅最为著名，前人写梅均以墨或色彩晕染表现绽放的花朵，而他则创造用墨线圈画花瓣的方法，对后世影响极大。图左有"清夷"的款署。

他作于晚年的《四梅图》现藏故宫博物院，为纸本水墨，纵 37.2 厘米、横 358.8 厘米。长卷共分为四段：（一）"未开"；（二）"欲开"；（三）"盛开"；（四）"将残"。其出枝清劲简练，纯以墨笔勾写而毕，清幽绝尘，书法笔意浓厚。"未开"：从右侧起笔斜出的梢枝上蓓蕾带萼紧依；"欲开"：枝干直起右前方，墨干舒展四放，梅苞绽开、错落有致；"盛开"：左侧斜偃，花朵穿插其间，左顾右盼，错落有致，奇趣横生；"将残"：树干从左下角斜出，苍劲有力，花蕊残露枝头。这四幅梅花的布局、角度不尽相同；它们具有含蓄、展开、盛开、坚贞不同的特征，似乎象征着补之孤高自赏的心情。其《雪梅图》画三冬腊月的梅干苍劲如铁石，尽现刚劲坚贞之形，所以便有楼钥《攻媿集》"君看竹外一枝好，真有江南万斛愁"的感慨。雪梅晶莹碧玉犹如浮雕，水墨淋漓。

朱熹有《墨梅》诗："梦里清江醉墨香，蕊寒枝瘦凛冰霜。如今白黑浑休问，且作人间时世妆。"最宜于表现冰霜之节操的墨梅，风行一时，画者甚众。延续扬无咎一派的文人画者中，佼佼者为徐禹功、汤叔雅、扬季衡、赵孟坚等。

汤正仲（生卒年不详），字叔雅，扬无咎的外甥，宁宗开禧间自江西移居浙江黄岩。其写梅师法乃舅之法又出新意，运用"倒晕"之法。就是以墨线先勾出画的外形，然后以淡墨晕染，

因此就有"出蓝"之誉。

扬季衡（生卒年不详），史载："洪都人，逃禅居士无咎之侄也。画墨梅得家法，又能作水墨翎毛。补之画梅，须于枝杪作回笔，似有含苞气象。季衡欠此生意耳。同时有汤叔雅，乃无咎之甥；又有刘梦良者，亦乡里亲党，俱写墨梅。盖皆补之流派也。"（《画继补遗》）

徐禹功（1141—? ）自号辛酉人，布衣。其《雪中梅竹图》卷（辽宁省博物馆藏）（图5）为绢本水墨，纵30厘米、横122厘米，另有吴镇和吴瓘的题跋。北宋以来一些文人画家常以梅竹作为笔下的题材，原因之一是历来咏梅、写竹多隐喻人的品格，例如素有"暗香疏影，玉洁冰清"和"心虚异众草，节劲逾凡木"的诗句。南宋写梅高手扬无咎，诚得笔墨三昧；徐禹功年轻时即受其亲炙，故能博扬氏衣钵。此卷雪梅一枝横空而斜出，墨竹穿插其间，雪压枝头，分别在梅竹上一道绢底本色；又分别以浓墨写梅竹的枝干和竹叶，细笔勾勒花瓣，笔

图5 徐禹功 雪中梅竹图（局部）

势洒脱，点缀积雪亦有几分蔡中郎飞白之意，清润而沉潜。绽放的梅花和数竿修竹，傲雪挺拔，散发出野逸般的淡雅之气，扑鼻而来，令观者身临其境。徐氏的《雪中梅竹图》深得历代名家好评。如吴瓘在题记中写道："逃禅亲授写梅法，二百年来徐禹功。竹外一枝清绝处，孤山风雪夜蒙蒙。"而明代徐守和也附和道："梅道人自谓有梅癖，戏写枯根，仅四枝之花一蕊，而具罗浮万树之态，可谓能于法外取巧笔，与梅花殆此公长枝耶，夫禹功之精绝，云庄（吴瓘）之清绝，仲圭（吴镇）之奇绝，一卷三绝堪称鼎足。"该图可谓稀世孤本，"辛酉人禹功作"单款写于竹节之中，另外尚有清乾隆弘历及诸臣的题跋。徐禹功生卒年不详，画史记载寥寥，只能在名家题跋中略知一二。

二、宋宗室子弟赵孟坚——擅画岁寒三友

南宋文人画家赵孟坚(1199—1267前)，字子固，号彝斋居士，宋宗室，太祖十一世孙，赵孟頫从兄，海盐（今浙江海盐）人，宝庆二年（1226）进士，官至散朝大夫，任严州守，取法扬无咎，擅写水墨梅、兰、竹石，笔意挺秀细劲。其《岁寒三友图》册页，写折枝松竹梅。梅枝挺拔秀逸，花蕊吐馥；松针纤细劲挺，舒放有姿；墨竹生机郁勃，简率飘逸。三者相互叠加而穿插有序，疏密得当，彰显俊雅清秀之气，为其得意之作。图中无名款，钤"子固""彝斋"二印。收传印记有天籁阁、项墨林、鉴赏章等印，《石渠宝笈续编》著录之。《岁寒三友图》吸收了扬无咎超尘脱俗的韵味，被称为引发元代初期水墨花鸟画风格的先声。

赵孟坚，年轻时尤好书画，因生活拮据，常"食荈不云肠苦，负薪每日自吟"。周密《齐东野语》叙其逸闻趣事："修雅博识，善笔札，工诗文，酷嗜法书。多藏三代以来金石名迹，遇其会意时，虽倾囊易之不靳也。又善作梅竹，往往得逃禅、石室之妙。于山水为尤奇，时人珍之。襟度潇洒，有六朝诸贤风气，时比之米南宫，而子固亦自以为不歉也。东西薄游，必挟所有以自随，一舟横陈，仅留一席为偃息之地，随意左右取之，抚摩吟讽，至忘寝食。所至，识不识，望之而知为米家书画船也。庚申岁，客辇下，会菖蒲节，余偕一时好事者，邀子固各携所藏，买舟湖上，相与评赏。饮酣，子固脱帽以酒晞发，箕踞歌《离骚》，旁若无人。薄暮，入西泠，掠孤山，舣棹茂树间，指林麓最幽处，瞪目绝叫曰：'此真洪谷子，董北苑得意笔也。'邻舟数十，皆惊骇绝叹，以为真谪仙人。"史载，他曾携姜白石旧藏五字不损本的兰亭禊帖，谁知在乘舟夜归时，舟楫覆水，行李淹没，他却手持禊帖说："兰亭在此，余不足介意也。"嗣后赵孟坚题跋于卷首："性命可轻，至宝是保。"（《齐东野语》卷十九）其著有《彝斋文编》《梅谱》《论书法》等。《论书法》堪称南宋晚期具有代表性的书学论著。

其作既有文人学士的素雅，又有院体花卉的坚实功力，笔墨见其筋骨，而外呈绚烂的色感。《墨兰图》（图6），为纸本水墨，纵36.5厘米、横90.2厘米，今藏故宫博物院。图中两本兰草似相并而为一，兰叶四展，不为画幅所拘，直伸卷外，长短参差，有分有合，数朵兰花，散发淡淡的幽香。卷中的幽兰，均以淡墨写之，极有书法意趣，笔法明快、劲爽，幽淡之中不失

图 6　赵孟坚　墨兰图

文人雅致。中锋和侧锋的用笔变换，湿笔和干笔的搭配，能显示兰叶的老嫩之别，似在不经意间见其功力非凡。赵氏素以幽淡著称的兰花，得其神韵而为人所称道。《图绘宝鉴》称其"清而不凡，秀而淡雅"。《墨缘汇观》赞之曰："觉清气侵人，笔法飞舞。"

　　除此之外，赵孟坚还是一位长于写水墨水仙的高手。《水仙图》卷（天津博物馆藏）为纸本水墨，纵24.5厘米、横674.2厘米。此卷所写乃生长在野外水崖的水仙，多株丛生，并非家中盆栽的清供，可以令人联想到君子在野，却难折其节的风貌。他是在双勾的基础上再用淡墨渲染而成，行笔流畅，浓淡干湿，充满着清秀超逸之气。赵孟坚之弟孟淳，得其指授，以墨竹见长，但未见作品传世。仇远曾题诗赞之："冰溥沙昏短草枯，采香人远隔湘湖。谁留夜月群仙佩，绝胜秋风九畹图。白粲铜盘倾沆瀣，清明宝玦破珊瑚。却怜不得同兰蕙，一识清醒楚大夫。"（《山村遗集》）这是对其浓淡微染、清丽秀逸的水墨画画作的最佳评述。

　　徐熙的水墨画风为北宋文人所推崇，一直延续至南宋。据

东坡《墨花诗序》云："世多以墨画山水、竹石、人物者，未有以画花者也，汴人尹白能之。"北宋1079年刻版的《洛阳花木记》中就有形容画牡丹为"泼墨紫"一词。于此可见泼墨花卉盛行的事实。又因禅宗流行，经南宋末年的僧侣牧溪等人的发扬，水墨花卉形成一股不可遏止的影响力，骎骎然有凌驾于黄筌工笔设色画风之上的趋势。史载墨梅始于北宋禅僧仲仁，后来逐渐为当时文人所喜爱，遂能驱驰北宋和南宋及金朝，成为一门新兴的绘画主题。而南宋擅长墨梅的是扬无咎、赵孟坚还有金国的赵秉文等，三位同时也是有名的墨兰画家。谈及书法入画一般说来从北宋苏轼始，南渡临安后，已经有人这样创作了。陈常便以飞白作石，赵孟坚画坡石与墨兰，便是"用笔轻拂，如飞白书状"。元、明各代以水墨写梅、兰、竹的形态风行一时，所以元汤垕论道："画梅谓之写梅；画竹谓之写竹；画兰谓之写兰；何哉？盖花之至清，画者当以意写之，不在形似耳。"（《画鉴》）

三、赵葵、温日观、郑思肖等水墨画家

除却画院之外，还有部分文人仕宦和僧侣，如赵葵，以及法常、玉涧等。前有梁楷，后有墨僧法常，以及如温日观的水墨葡萄这些佳作所形成的南宋末年狂放的水墨花鸟写画形态，影响之深远波及元、明、清三代。

1. 赵葵——专以墨梅、墨竹闻名的仕宦画家

赵葵（1186—1266），字南仲，号信菴，衡山（今湖南衡山）人，宋宗室，官至武安军节度使，晋封冀国公，学养深厚，工

于诗文及绘画。赵葵身为南宋名将，担纲军政大事，长期肩负抗击外族侵略战争的使命。政余之暇，吟诗作画，其墨梅，颇得后世文人称赞。《墨梅图》作为传世佳品，刻石于苏州虎丘寺。《杜甫诗意图》卷（上海博物馆藏）为绢本水墨，纵24.7厘米、横212.2厘米。该卷展现出一片幽深的竹林，溪流宛转迂回其间，骑驴高士沿着曲径通幽的路径前行。画中有丛竹边的荷塘，阁亭临水，有人倚栏远眺，侍童持扇，在翠竹、红荷掩映之下意趣盈然。景深而静谧，有点类似杜甫诗句"竹深留客处，荷净纳凉时"的情景，抒写江南水乡夏季的竹林；近景浓重清晰，远处疏淡迷蒙，所以名之以"杜甫诗意图"。赵葵笔下的修竹万竿，正侧俯仰，写尽翠竹的竿、枝、叶的姿态神韵，并且传递出夏日深邃无穷的境界，令人品味再三。万竿修篁，葱茏郁茂，给人以幽静的美感。刘克庄题赵葵卷轴云："其身庙堂而心岩壑者欤，……此其所以为一代伟人欤。"（《后村先生大全集》卷一百二）

2. 温日观——灵机妙发，顷刻而就的"墨葡萄"

温日观（生卒年不详），即僧子温，字仲言，号日观，俗称"温日观"，华亭（今上海松江）人，后居钱塘（今浙江杭州）玛瑙寺。《剡源文集》卷十八载"布袍葛履，放浪啸傲于西湖三竺间五十年"，《辍耕录》也载其"性嗜酒"。温日观曾谴责挖掘南宋历朝帝陵的元世祖重臣杨琏真迦是"掘坟贼"，险遭不测。温氏放浪形骸，被视为"狂僧"，善草书，常以狂草法作葡萄的须根枝叶，世称"温葡萄"。其笔意狂放不羁，空灵明润，放笔直扫的意念与灵气吸引人的眼球。他以草书写

藤迅纵飒爽，破墨葡萄明润高洁，画中流动着狂放不羁的禅理意念。构图疏落有致，为其特色。《葡萄图》轴（台北"故宫博物院"藏）为纸本水墨，纵154厘米、横42厘米。温氏迄今流传之作无一例外全为葡萄。创作于至正二十八年（1368）的《葡萄图》现藏日本，上有自题诗："香稻雨催熟，丹心老变灰。夕阳归路近，魂梦日装回。"基于温日观的行为方式，元代长谷真逸《农田余话》卷上载："吴僧温日观于月下视葡萄影，有悟，出新意，似飞白书体为之，酒酣兴发，以手泼墨，然后挥墨迅于行草，收拾散落，顷刻而就，如神，甚奇特也。"元夏文彦评之曰："作水墨葡萄自成一家法，人莫能测。"（《江村销夏录》）由"月下观葡"而灵机妙发，墨葡"顷刻而就"，自然"人莫能测"，真神妙也！这是禅意的释放以及庄子"解衣般礴"的真实再现。

3. 墨兰名家——郑思肖

宋末元初的郑思肖可谓南宋水墨兰竹的殿军。郑思肖（1241—1318），字忆翁，连江（今属福建）人，曾以太学生应博学鸿词试，授和靖书院山长。宋亡后，隐居平江（今江苏苏州），他坐卧必南向，自号所南，以示不忘宋室之意；每逢年过节，他必向南方哭拜，以示思念故国之情。他自称三外野人，终身不仕；诗文兼善，又长于墨兰，兼工墨竹。其著有《郑所南先生文集》《心史》《一百二十图诗集》等。

《墨兰》卷（大阪市立美术馆藏），为纸本水墨，纵25.7厘米、横42.4厘米，依据长卷左侧自记年款"丙午正月十五日作此一卷"可知作于元大德十年（1306）。右侧作者题诗曰：

"向来俯首问羲皇，汝是何人到此乡。未有画前开鼻孔，满天浮动古馨香。"署名"所南翁"。长卷绘墨兰二株，常露根，亦不着土，寓意深刻。兰花质地素雅端庄，与雍容华贵的牡丹不同，最适合用水墨表现。数撇兰叶飘逸流畅，可见运笔时的顿挫变化；兰花墨色似浓，好像散发出诱人的幽香，空谷墨兰的高洁脱俗于此可见。郑思肖的《墨兰诗》中可见其自况之意："钟得至清气，精神欲照人。抱香怀古意，恋国忆前身。空色微开晓，晴光弄淡春。凄凉如怨望，今日有遗民。"字里行间，"清气""恋国""怨望"等词，表露怀念前朝，甘作遗民的情怀。

以上所述均为文人的水墨梅竹；此外，南宋时期确有一些不属画院的水墨画家，隶属于"轩冕才贤"一类，如吴琚、赵子厚、於青言等。

吴琚（生卒年不详），字居文，号云壑，汴（今河南开封）人，高宗宪圣皇后侄，太宁都王益子，孝宗乾道九年（1173）特授添差临安府通判，宁宗庆元初以镇安节度使留守建康，后知明州，迁少保。吴琚爱好书法，常作坡石墨竹以遣兴。今镇江北固山"天下第一江山"六个大字，为其笔迹所勒石。现无作品存世。

於青言（生卒年不详），字子明，毗陵（今江苏常州）人，宁宗时进献所作《荷花障》称旨，任浙西安抚使、计议官。於青言以画荷花见称。世传双幅《莲花图》，现藏日本的知恩院，钤有"毗陵於子"印。《莲池水禽图》现藏于日本的东京国立博物馆。

南宋文人墨戏（即所谓写意画的代名词），虽然在院体主

流意识之外，势力逐渐减弱，却传递着文人画不灭的薪火，直至元代才独占鳌头，开启文人画的先声。

"米氏《画史》云：'今人绝不作故事者，由所为之人，不考古衣冠，皆使人发笑，皆云某图是故事也。蜀有晋唐余风，国初以前，多作之人物，不过一指，虽乏气骨，亦秀整。林木皆用重色，清润可喜，今绝不复见矣。'有晋唐余风之蜀，至宣政间，亦绝不复见严于考据之故实人物画，而较典重于故实人物画之道释人物画，自形衰退。在作法上亦呈变态矣。其实我国民同化外族文明之力极强，宋佛教已渐同化于儒，非复本色之佛教。故佛教画与佛教有关系或受其影响之其他绘画，皆至是而革其面目。彼时代产物之四君子画，遂为一般士夫有寄托之描写，且富文学意味焉。"[7]

4. 禅画大师——法常（又名牧溪）

法常《松猿图》轴（京都大德寺藏），绢本水墨淡彩，纵173.9 厘米、横 98.8 厘米。六尺巨幅立轴颇有气势，笔意放纵，松干和松针，均不见常圈龙鳞和细长松针，以简略之笔触图之，猿猴蓬松的毛发用浓墨散毫率意撕刷，手臂及爪如法炮制。他的"草草"笔性了无古法，正如《洞天清禄集》所云："其作墨戏，不专用笔，或以纸筋，或以蔗滓，或以莲房，皆为可画。"法常寻求一种异于常规笔法的效果，注重寻找新材料来表达个人的理念。此外，《六柿图》（图 7）的布局也值得品味，其墨色的节奏感令人神往。《六柿图》页（京都大德寺龙光院藏），纸本水墨，纵 35.1 厘米、横 29 厘米。画中的柿子排成队列，第一列单独组合；第二列一字形排开，在左二右三之间渐次缩

短间距，最右侧一个被遮挡一点，使得排开的形式感有些微妙的变化。柿子的造型从扁圆到略为方形，墨色的浓淡变化从中间深演变为两侧淡，而焦墨柿柄的长短亦随之各尽其变，构成醒目提神的焦点。《六柿图》的排列组合别具一格，或许是法常灵机妙用的禅意。

图7　法常　六柿图

　　《写生卷》（台北"故宫博物院"藏）（图 8），纸本水墨，
纵 44.5 厘米、横 690 厘米，绘牡丹、荷花、葡萄、芙蓉、枇杷、
青菜、莲藕、青葱、白梨等日常蔬果、花朵。一簇枇杷、几
个莲蓬，独立成组，且其外形、笔法较为工整谨细。例如黄

图 8　法常　写生卷（局部）

瓜微带嫩刺粗糙不平的质地，菜瓜平滑的表皮质感，青葱的根、叶以及捆绑的草绳都在画中交代得一清二楚；还有莲蓬、藕与莲叶分列左右，白藕被放置在浅墨色莲叶上面，藕的根部节疤、尖部，两只莲蓬上的莲子和背侧面的凹凸皱纹都画得十分细

腻。他将几只瓜，或随意放置的残荷莲藕，这些生活中随手拈来的蔬菜瓜果置于长卷之中。高僧法常心手相应，不同寻常的视觉形态皆于自在真性汩汩流出，随着感受的变化而产生相应的笔墨痕迹。是墨韵？是蔬果？圆信禅师的卷中跋语道破天机："看者莫作眼见，亦不离眼，思之。"所谓"禅"，"应无所住，而生其心"，解读其"粗恶无古法"的花鸟画，可作如是观。

禅悟给予法常一种无穷的创造力，"郁郁黄花无非般若，青青翠竹尽是法身"。所谓平和自然的大千世界，被演绎成水墨丹青的巨大思维空间。法常不拘一格的表现手法之所以能在东瀛所向披靡，影响深远，在于他巧妙地规避了我国传统功力"骨法用笔"的难关，使得日本人能轻而易举地在水墨天地里自由邀游。矢代幸雄《日本美术的特质》论道："牧溪高迈洒落的玄境，为日本画家们向往而又难以企及。学习牧溪的日本画家，自默庵、可翁以下，有如拙、周文、雪舟、元信……都各自带有其时代的特色，逐渐地在'绘画化'中包含了洁净、沉默的气韵。"[8]

几百年过去了，日本的水墨画并无明显的飞越，原因或许在于其传统文化难以逾越宋元经典的高峰。禅画还远播欧美，英国。苏立文《中国艺术史》说："京都大德寺的《六柿图》在欧美被竞相刊印，为美术界所熟悉。""牧溪主要着眼于表现一种自然的精髓包括物体内在的生命力，而不仅是物体外表的造型，因为它们的造型常常破裂并溶化在云雾中。这种内在的生命力源于画家的内心。"[9]

第三节

佚名之作

南宋小品中各种花卉的鲜丽娇柔和迎风带露的形态表露无遗，鸟虫的生命形态被刻画得精妙入微，人们在欣赏如此精致的小品画时，对于南宋院体画的敬仰之情油然而生。

众多的佚名作品中不乏佳构。例如《草虫图》页（故宫博物院藏），绢本设色，纵 25.9 厘米、横 26.9 厘米，写清秋时节，路边阶前野草丛中，款款飞来的蜻蜓，翅膀薄质透明而淳中见秀；蚱蜢蹒跚行走，蝴蝶落脚马兰花上的情景十分真切。疏落清野的画面给人美的享受。《折枝花卉四段·海棠》页（故宫博物院藏），为绢本设色，每页纵 49.2 厘米、横 77.6 厘米。折枝四段分别为海棠、芙蓉、梅花、栀子。海棠弯曲的树枝刚刚被劈离老树，撕裂残留的断口呈嫩白色上面，上面还有绿叶、花蕊，而树木盘郁的态势，给人以沧桑的感觉。《枯荷鹡鸰图》页（故宫博物院藏）为绢本设色，纵 26 厘米、横 26.5 厘米。该作的构图十分巧妙，画家让枯荷枝干沿画幅边线弯曲而上，以散笔疏点赭墨刻画残破的荷叶，使其显得松秀而润泽。鹡鸰栖足右上角的枯干上，画面中间空旷了无一物。这是作者睿智的选择，可谓不同凡响的轻描淡写。

佚名《葵花蛱蝶图》轴为绢本设色，纵 24 厘米、横 24 厘米。轴中线条细致，敷彩柔和，蛱蝶和葵花形成对角式的构图方式，从风格上来分析，应该属于南宋宫廷画家李迪一类的风格；原

有的署名为黄筌，有疑点。画上无名款，原为扇形册页，后改裱成轴。

佚名《罂粟花图》页（上海博物馆藏）为绢本设色，纵25.5厘米、横26.2厘米。该图红白相间的花朵，精丽婉柔、富艳夺目；柔软可辨的花瓣姿态各异，相递传情；绿叶扶疏，青翠欲滴。画者善以工笔重彩的大红朱砂和粉黄色块的对比，以及类似色（如底层淡紫色）的晕染，细腻而婉柔。笔性幽柔转折，使花瓣的经脉阴阳分明，厚润得体，经久耐看。图中罂粟花，缠绵丝丝，胭脂似水，粉白如玉，形色之间，可谓写尽风物之精微，巧夺天工。罂粟花"以重台千叶者为佳"，倘若点缀园林，百妍千态，摄之入画，娇艳非凡。此扇选取"重台千叶"（复瓣）一类的名种，以没骨法绘深红、粉白、浅紫的罂粟花各一朵，穷其俯仰顾盼、欹侧疏密之势，将花之灵秀婉丽之质，挫于笔端。构思奇妙，笔法纯净，极尽"周密不苟"之致，臻于绝品。众所周知，其果实可制为鸦片，早已禁栽，而苗实可供食用。宋苏辙曾云："苗堪春菜，实比秋谷。研作牛乳，烹为佛粥。"（《广植作蔬诗》）

佚名《折枝花卉图》页（故宫博物院藏）为绢本设色，纵49.2厘米、横77.6厘米不等。此画绘折枝海棠、梅花、栀子、芙蓉四幅，代表四季时令。芙蓉富丽，梅花、海棠、栀子敷色柔和淡雅，勾线精到。早在唐代就盛行折枝花卉的题材，唐朱景玄说："边鸾，京兆人也，少攻丹青，最长于花鸟，折枝草木之妙，未之有也……近代折枝花居其第一，凡草木、蜂蝶、雀蝉，并居妙品。"（《唐朝名画录》）《宣和画谱·花鸟叙论》专门阐

述了花鸟画的意义，说草木"律历四时，亦记其荣枯语默之候，所以绘事之妙多寓兴于此"。北宋后期涌现大批折枝册页和团扇，"四时折枝"成为热门的题材，这是宋徽宗掌控下的宣和画院所取得的丰厚成果，一直延续至南宋各朝。此图无作者款印，但有"陈氏自名""游戏造化""乾隆御览之宝""嘉庆御览之宝""宣统御览之宝""石渠宝笈""养心殿藏宝""庄氏珍藏"等鉴藏印，曾经清内府收藏。

佚名《蛛网攫猴图》扇（故宫博物院藏）（图9）为绢本设色，纵23.7厘米、横24.8厘米。图中长臂猿右手紧抓树干，左臂伸向对面树枝上悬挂的蜘蛛网。黑猿以细线勾描，笔法工整、细腻，枝叶渲染十分得体。猿猴灵活的动态与蛛网的静态互为里表，显示作者写生的功力超群。构图虚实相生，敷色清丽和谐。此幅无款印，对开乾隆题诗，钤印二方，曾经内府收藏。此图原载《烟云集绘册》，由《石渠宝笈续篇》著录。旧题易元吉作。

图9　佚名　蛛网攫猴图

佚名《青枫巨蝶图》扇（故宫博物院藏）（图10），为纵23厘米、横24.3厘米。此扇桷蚕蛾飞翔在右上方，而亮红色的小甲虫爬行在枫叶上，有着画龙点睛的作用；构图别具匠心，

笔意精细，色彩十分和谐，可谓佳构。画上虽无款印，却钤有"大观"朱文葫芦半印及"石渠宝笈""乐善堂图书记""重华宫鉴藏宝""乾隆御览之宝""嘉庆御览之宝"诸玺，右上角的残印难以辨认。

　　无名氏《霜柯竹涧图》页（故宫博物院藏）为绢本设色，纵27.4厘米、横26.7厘米。图中枯枝横出临水，山鸟驻立枝头，阴云笼罩岩崖溪涧，雪花飘落，一时寒意习习。该图原载《宋人集绘册》（见《石渠宝笈三编》）。无名氏《乌桕文禽图》（故宫博物院藏）为绢本设色，纵27.5厘米、横26.9厘米。此图与《霜柯竹涧图》应为屏风上的一对装饰图，尺幅、画风相同，应出于同一手笔，略为逊之。均无作者姓氏。

图 10　佚名　青枫巨蝶图

注释：

1. 郑午昌：《中国画学全史》，上海：上海古籍出版社，2001 年，第 242 页。

2. 周积寅，王凤珠编：《中国历代画目大典·战国至宋代卷》，南京：江苏教育出版社，2002 年，第 566—573 页。

3. 郑午昌：《中国画学全史》，上海：上海古籍出版社，2001 年，第 193 页。

4. 王朝闻主编：《中国美术史·宋代卷上》，济南：齐鲁书社，明天出版社，2000 年，第 279 页。

5. 郑午昌：《中国画学全史》，上海：上海古籍出版社，2001 年，第 194 页。

6. 郑午昌：《中国画学全史》，上海：上海古籍出版社，2001 年，第 193—194 页。

7. 郑午昌：《中国画学全史》，上海：上海古籍出版社，2001 年，第 194—195 页。

8. 徐建融：《法常禅画艺术》，上海：上海人民美术出版社，1989 年，第 89—91 页。

9. 徐建融：《法常禅画艺术》，上海：上海人民美术出版社，1989 年，第 89—91 页。

5

传神、丰盈而简略
——人物画轴

　　宋人笔下众多的人物如帝王将相、佛仙僧道、逸士才贤、嫔妃仕女、农夫巧匠，都简练、传神而丰盈。画中无论是精致的工笔重彩、洗练的白描图式还是淋漓尽致的泼墨，在近乎精妙绝伦的技艺中，直臻厚重典雅的皇家气派，或飘逸超群的文人情趣，成为心灵慰藉之所。历史故事画中，既有"复国中兴"的忠臣将士披荆斩棘，所向披靡；又有隐逸山林的高士抱道自洁；更有僧侣道士的庄严静穆，离经叛道的超脱；以及百姓婴戏、行旅货郎、山樵野牧，展现出《清明上河图》式的田园生活。宋代文风极盛，士夫雅集可为常见之举。

　　宋代之际，理学盛行，禅宗独炽以及文人画意识渗入；唐代吴道子豪气四溢、剑拔弩张的风格悄然逝去，超然时俗的玄机顿悟、正心诚意的格物致知和闲旷清逸的文人逸格开始流行。李公麟应运而出，淡毫韵墨，粉黛全无，纯以白描法作人物，诚如褐衣怀玉的林岩隐士，幽然简远，高雅超宜。北宋后期人物画思潮勃兴，崇尚墨戏，鄙视"画工之艺"，因此畅神适意的逸笔草草盛行一时。李公麟既具有深厚的工艺，匠心独具，又有高华超绝的文人情怀；近千年来，他为高人逸士所心仪折服，又为万世画工所景仰崇拜。宋邓椿《画继》卷三《轩辕才贤》记之："龙眠居士李公麟，字伯时，为舒城大族，家世业儒，父虚一，尝举贤良方正科。……伯时既出，道子讵容独步耶？"此外画幅的形制一改长壁巨轴为立轴手卷，更加注重个性化的描写，清新淡雅之气随之而生。一时从学者甚众，如贾师古等。另外，南宋临安府城市工商经济高度发展，城市平民的活动和审美情趣也随之有了变化，这促进了风俗画的创作。经济的繁荣，市

井阶层的迅速扩大，平民意识的增强，以及山水、花鸟画的兴盛，极大地促进了历史故事画和风俗画的发展，使之成为宫廷、民间雅赏珍藏之品，更显淳朴平易的意趣。南宋后期禅画盛行，以"得意忘象"的顿悟为导向，恣意挥洒狂癫笔墨，如梁楷、法常之作盛行，影响之远波及日本。总而言之，北宋中、后期和南宋时期是人物画"近异于古"的繁荣鼎盛时期；以李公麟及其传人图写社会风尚为主，南宋后期文人墨戏及禅宗荒率之风盛行。"至南宋，特兴一种简略之水墨画，脱略形似傅彩诸问题，全努力于气韵生动之活跃，涵缩大自然无限之意趣。即以最重形式之人物画论，亦有梁楷，开减笔之新格，成一时之特尚，为元、明文人画之主题。"[1]

南宋山水画家如李、刘、马、夏等莫不兼工人物，其余的道释人物画家，人数众多，大都延续旧规，趋向简率，或专用减笔，或擅长水墨粗笔，适合表现南宋时期的风尚。其间虽有出类拔萃者，但是与北宋相比较，未免相形见绌。

据《图绘宝鉴》《南宋院画录》等书记载，当时善画山水、花鸟并兼善人物的画家有：

赵伯驹、赵士遵、李唐、马和之、刘宗古、马公显、马世荣、杨士贤、苏汉臣、李迪、朱锐、张训礼、张浃、顾亮、李从训、阎仲、赵彦、萧照、周仪、刘松年、李嵩、贾师古、阎次平、阎次于、王训成、焦锡、马远、马逵、徐珂、梁楷、夏圭、陈居中、白良玉、何青年、王辉、朱怀瑾、孙必达、李权、俞珙、叶肖岩、马永忠、丰兴祖、张仲、顾兴裔、王利用、左幼山、僧梵隆、僧法常、僧月蓬、僧萝窗、僧智叶、孙觉、陈宗训、

胡彦龙、赵芾、苏坚、范彬、李章、陈钰、崔友谅、刘朴、曹正国、谢昇、顾师颜、史显祖、周鼎臣、朱玉、张翠峰、赵子云、朱光普、朱森、朱绍宗、李东、陆仲明、李思贤、张思义、王公道、李春、李遵、孙用和、李焕、李确、张团练、徐凯之、王用之、徐世荣、夏东叟、魏道士、黄承务、章程、王介、刘夫人、刘浩、李祐之、左建、执焕、黄庭浩、毛文昌、毛政、赵君寿、赵宾王、鲁庄、林彦祥、周左、梁松、陈左、宋碧云、吴俊臣、乔钟道、乔三教、翟汝文、紫薇刘尊师、盛师颜、张翼、颜直之。

李唐是位多面手，擅长两种不同的风格，如：《晋文公复国图》效法顾恺之，而《采薇图》则改变了李公麟的法度，形成崭新的格调，开创了简阔的南宋人物画风格。他取其简洁疏朗，重视顿挫，凸显流动而厚重的态势，移植了山水画的斧劈皴，以笔势的顿挫消除李公麟的轻盈。南渡以后，他依据江南的特点寻求适合表现南方氤氲湿润的技巧，画风更加南宋化了。笔势趋向奔放、老到，水墨淋漓，愈趋简练和畅达。"画法高简，树木特胜，墨色淋漓，气韵浑厚"（吴其贞《书画记》），气格更加豪迈。"……其后变化，愈觉清新，多善作大图大障，其石大斧劈皴，水不用鱼鳞縠纹，有盘涡动荡之势，观者神惊目眩，此其妙也。"（《格古要论》）而梁楷也具备繁简两种风格。画院极其看重他的精妙之笔，但从其个性以及举止行为来分析，"减笔"才符合其人格特点。《泼墨仙人图》的服饰画法，是斧劈皴的技法，《太白行吟图》等也是。梁楷的减笔画是其感觉、思致与作品的联系处于最佳状态的产物，也是技巧过度成熟的时代产物。专家指出："此时，却出现了山水画提携人物画的现象。李唐、梁楷都是全能的画家，在他们手

里各科之间技法的互相渗透、互相补益，促进了绘画的发展。……总之，从李公麟的'白描'的简，到李唐的简，再到梁楷的简，是从'笔最胜'出发的强化线的地位开始，逐步走向'笔墨俱胜'的线和块并重的过程。标志着画家的造型能力，空间处理等写实手法，已走到了一个顶峰。"[2] 此外，禅宗僧侣也有不少以水墨简淡著称于世，删繁就简蔚然成风，如法常（牧溪）、若芬（玉涧）、智融等。院体人物画的发展变化并没有山水画那样明显，延续了北宋以来工笔画的优良传统，设色或白描均保持较高的水平，创造出一些和山水画新的风格相吻合的人物形象。如李唐、梁楷等，为南宋的画坛带来了新意。

南宋的肖像画较少，现存宋代帝王像18轴，皇后像11轴，旧藏清宫南薰殿，应该是伯颜下临安时掠自南宋宫廷之物，历经元、明、清三朝辗转流传下来。金人攻陷汴京后掠走了北宋宫廷的全部文物、典籍。因此这些无款的宋代帝王像应该是南宋时补绘的，都可看作南宋画院肖像画的代表作。

郑午昌以为：南渡临安的李唐除却山水之外，兼作人物，有《伯夷叔齐采薇图》，十分优雅。夏圭实以山水大家而为人物，妙笔，世多宗法之，宝祐间叶肖岩，咸淳间楼观皆宗夏，而人物画风且因之而大变。"盖自夏圭而后，制作趋于简率，极少奇伟之迹，人物画家，多好画仕女。绍定间之陈宗训，端平间之史显祖，景定间之谢昇，皆以仕女名。惟龚开人物，初师曹霸，描法甚粗，则其杰出者也。……自李公麟出，画风一变，壁画渐少，而卷轴画之罗汉画则盛行。南宋名家要皆师法公麟，一若群龙之有首矣。"[3]

第一节

借古喻今，励志复国

南宋朝廷因为政治形势的需求，鼓吹"中兴"而展开对历史故实的挖掘，逐步改变了北宋画院初期重视道释画的现状，因而使院体人物画得以兴盛和持续发展。

历代帝王都十分重视礼教性的绘画。北宋仁宗在庆历元年（1041）曾命画院画家作《观文鉴古图》，并且亲自作记悬挂于崇政殿西阁四壁；徽宗崇宁二年（1103）绘文武臣僚像，令群臣观看，均含鉴戒性质；至高宗朝绍兴十三年（1143），宁宗嘉泰二年（1202），理宗宝庆二年（1226），也曾三度诏画院图写功臣像，延续前代的遗风。南宋王朝在初期因为偏安局势的需求而宣传"中兴"之教，十分重视人物画，转而拓展历史题材，热衷于图绘功臣之举。所以画院画家担纲了这一历史使命，在各有专长的基础上，避免了"单科"的局限，一改北宋院画或长于山水，或工于花鸟的状况，具备了多方面的绘画技能。

北宋中后期，人物画由寺观道释壁画转变为以世俗生活和历史、现实人物为主，如乔仲常、张择端之作。宋高宗时，是南宋人物画的兴盛期，不仅有李唐、萧照、朱锐等兼工山水画，另有左建、朱光普师徒、苏汉臣、执焕等众多画家造就人物画的繁荣景象。中后期的画家以刘松年、李嵩、马远、陈居中、牟益等为主，成就较低，且陈、牟两位均出自院外；而禅僧的人物画或以禅僧为题材的画作更具特色。此外，佚名之作的艺

术性之高值得关注，如《女孝经图》等，它们也体现了绘画的鉴戒功能。

一、南宋院画以历史和现实题材为主

南宋院画几乎完全脱离宗教性题材，以历史和现实题材为主。遭遇靖康之变，艺术家们历经磨难，企盼中兴复国之情溢于言表，既奉朝廷之命，又可借卷轴寄寓民族情感和愿望。以南宋王朝在草莱之中开辟、延续赵氏政权、期盼宋室"中兴"等为题材的佳作应运而生。

金军攻城略地，皇室仓皇南渡，山河破碎，南宋军民同仇敌忾，一时群情激愤，强军富国之意猛增。史上诸多名臣大将慷慨陈词，赋写篇章，创作了不少爱国诗词，铸成千古绝唱，如陆游、辛弃疾、岳飞、张元干、陈亮、张孝祥等；另外还有南宋画家李唐、萧照、陈居中等以历史故事画的形式，也就是古代俊杰义士的典故以及光复中兴的事件，借古喻今，规谏帝王励精图治，富国安民，增强民众收复河山，反抗异统的信心。其中尤以《晋文公复国图》《中兴四将图》等最为著名。从古至今，绘画成为国之公器，有着"明劝诚，着升沉""成教化，助人伦"的教喻功能，在从战国、秦汉直至晋唐的砖石、壁障、卷轴中屡见不鲜。它们借助史上善恶之迹以规范道德，崇尚礼教。南宋历史人物画以其独特的视野与强烈悲愤之气，彰显了"仰天长啸，壮怀激烈"的英雄气概，在内忧外患、奸臣当道、宋室罹乱之际，鼓舞军民同仇敌忾，并且为画史增添了一种现实的内涵。

　　艺术家既彰显了自己的民族气节，也为企盼复国的愿景所驱动，尤其是萧照以连环画的形式再现赵构出使金国，在险境中侥幸逃脱而南渡重建南宋政权的历史故事，延续了赵氏王朝文明和汉文化。这其中也寄寓了画家本人的深情厚谊。李唐的《采薇图》表达了对南渡求和行为的愤懑，有写此以示箴规的意愿。诸如此类的历史题材作品还有不少，如陈居中的《文姬归汉图》、道士宫素然（又说金国画家）的《明妃出塞图》等。蔡文姬流落匈奴，王昭君出塞大漠，她们虽然经历不同，却都遭受了异族的迫害，饱尝了人生离别之痛。在宋金抗争的背景下，这些作品充裕着深厚的民族情感和寓意。佚名的《望贤迎驾图》忆写唐代安史之乱时，肃宗在望贤驿恭迎唐玄宗自蜀回京的典故。还有无款的《迎銮图》描绘了绍兴十二年（1142），曹勋亲历从

图 1　李唐　采薇图

万里迢迢的北国，迎回徽宗灵柩以及太后的事件。尤其是刘松年《中兴四将图》卷（仿），借助赞颂抗金名将的事迹，以判定中坚曲直之名，表达复兴宋室的志向。

南宋画家借历史以表现现实的创作方法，体现了这一时期的艺术特色。北宋的政治家、文学家如王安石、欧阳修、苏东坡等具有关心现实与民生疾苦的情愫，但北宋的绘画却少有涉及此类题材，仅李公麟《免胄图》略涉其时的政治。而南宋时期却常有表达直犯龙颜、冒死直谏的作品出现。最为显豁的如《折槛图》《却坐图》，均以汉代历史为题材，表现忠臣不顾个人安危的直谏精神和行为，同时也饱含着作者对忠臣的颂扬和肯定。

李唐、萧照以历史故事展示"复国中兴"的人物画。李唐

虽以山水画鸣世，同时也创作了不少人物画，脍炙人口。其《采薇图》卷（故宫博物院藏）（图1）为绢本设色，纵27.2厘米、横90.5厘米。《史记·伯夷列传》曾记之："伯夷、叔齐，孤竹君之二子也。父欲立叔齐，及父卒，叔齐让伯夷。伯夷曰：'父命也。'遂逃去。叔齐亦不肯立而逃之。……武王已平殷乱，天下宗周，而伯夷、叔齐耻之，亦不食周粟，隐于首阳山，采薇而食之。及饿且死，作歌。其辞曰：'登彼西山兮，采其薇矣。以暴易暴兮，不知其非矣。神农、虞、夏忽焉没兮，我安适归矣？于嗟徂兮，命至衰矣！'遂饿死于首阳山。"图中伯夷、叔齐坐于石壁林木之下，四匝藤树缠绕，山涧幽寂无声，伯夷抱膝而坐，息声倾听，叔齐席地前倾正与他叙谈；而伯夷蓬头垢面，气定神闲，刚正不阿之意跃然缣素，农用锄筐散落树边。图中石壁中署有"河阳李唐画伯夷叔齐"，应为他晚年之作。其人物衣冠勾线流利劲拔，神情勾画生动，形神毕肖，林石简率清刚，墨华厚实。此时朝内议和之声笼罩，北存女真之患，《采薇图》创作的言外之意、画外之音不言而明。

此作以形写神的方法描绘高士的内心世界，清癯的容貌、刚毅的神情隐含坚定的操守，一身白衣的衣褶象征着风骨凛然。背景仅截取深山一隅，山水树石略分阴阳，而无喧宾夺主之意，可谓是人物与山水画的有机结合。清张庚评之甚高："两子席地对坐相话言，其殷殷凄凄之状，若有声出绢素。衣褶瘦劲软秀，奕奕欲动。树石皆湿笔，甚简。松身之鳞，略圈数笔，即以墨水晕染浅深。上缠古藤，其条下垂，用笔极细，若断若续；双钩藤叶，疏疏落落，妙在用笔极粗而与细条自和。后幅枯枝

下拂，沙水纵横，相间而不相犯。气味清古，景象萧瑟……"（《图画精意识》）"气味清古"一言道出此作艺术性的特征，堪称南宋历史题材人物画的经典之作。至于作者是否暗讽宋臣苟且偷生之意，就不得而知了。卷后题有元代宋杞，明代俞允文、项元汴，清代永瑆等跋记；经《清河书画舫》《珊瑚网》《佩文斋书画谱》《南宋院画录》等著录。

《晋文公复国图》卷（纽约大都会艺术博物馆藏）（图2），取材于《左传》晋公子重耳流亡宋、郑、楚、秦诸国之后，回归晋国成就霸业的历程。该作为绢本设色，纵29.4厘米、横827厘米。

公元前711年，西周亡。春秋之际，诸侯先后称霸，先是齐桓公为五霸之首。此后，晋文公击败楚齐两国终成霸主。时值晋国公子重耳，即未来的晋文公，在四处流亡之际，当时的

图2　李唐　晋文公复国图（局部）

霸主齐桓公和宋襄公礼遇重耳，寻求结盟，却导致卫、曹、郑三国的怠慢，而秦、楚两国国君却待之优渥有加。当时，因晋献公受宠臣挑拨，太子申生因谮自杀。次子重耳被追杀，流亡在外19年，随着晋惠公死去，最终由秦穆公派重兵护送回国为君，成为晋文公。重耳即位，以齐桓公为榜样，兴兵平叛，护送周襄王回洛邑复位，又重修好秦、宋，击败楚国而称霸。李唐正是秉承圣上旨意。皇上赵构期盼复国之望堪为殷切，其亦历经磨难，再度复国，曾自比重耳，因此《晋文公复国图》事实上影射了宋高宗的心意。

《左传·晋公子重耳之亡》载：

及楚，楚子飨之。曰："公子若返晋国，则何以报不榖？"对曰："子女玉帛，则君有之；羽、毛、齿、革，则君地生焉。其波及晋国者，君之余也，其何以报君？"曰："虽然，何以报我？"对曰："若以君之灵，得反晋国，晋、楚治兵，遇于中原，其辟君三舍。若不获命，其左执鞭弭，右属櫜鞬，以与君周旋。"……乃送诸秦。

画卷卷首，公子重耳拜会宋襄公，主客端坐帐内，交谈甚洽。庭院中，两匹作为馈赠的骏马，以及马夫被描绘得十分精彩。第二段，图写晋公子神态阴郁地乘车离去，与郑国国君不欢而别，仆人紧随其后的情景。第三段，笔者以为最为精彩，公子前往楚国访问欲与之结盟。而林木、岩崖、旌旗、云朵随着滚滚的车轮，酷似为迎接未来的晋文公而形成的仪式。第四段，秦穆公派遣浓

妆美艳的宫女迎接他的来访。随后，公子重耳将渡河步入故国的边界，他对历经十九年流亡生涯而忠贞不渝的追随者子犯（其舅父狐偃），深表感激之意。子犯为表示自己完美无瑕，敬献玉璧以示忠诚之志。晋公子投璧河中，以表海枯石烂，永不变心的决心。重耳的宽宏大量和仆臣肃穆的神情，被描绘得十分到位。《左传·晋公子重耳之亡》载："及河，子犯以璧授公子，曰：'臣负羁绁，从君巡于天下，臣之罪甚多矣。臣犹知之，而况君乎？请由此亡。'公子曰：'所不与舅氏同心者，有如白水。'投其璧于河。"及至卷尾，宫廷队仗威严雄壮地进入殿内，引导着国君的车乘，行走在队伍中的众多人物志满意得的神情，昂首阔步的体态，构成了重耳凯旋成为晋文公的历史场景，引人入胜。

　　此图以重耳复国的典故暗喻 1126 年汴京沦陷后的历史，展现了一个令人无法回避的"王朝复兴"的典故，令人回味无穷。《晋文公复国图》卷的真假问题，目前尚有争议。方闻论道："但是这两幅作品（编者注：《采薇图》为另一幅）所呈现出的形式上的相似性，表明它们的构图均出自同一画家之手。但是，大都会的手卷到底是真迹，还是后人高仿之作呢？初看之下，或许我们认为这幅画作的笔法良莠不齐，在某些地方，树木的枝叶显得呆板，似漫不经心之笔；而另一些地方，马匹的大小和形体也显得笨拙怪异。"[4] 此卷为南宋高宗宫廷内藏，现今在纽约大都会艺术博物馆。方闻工作于斯几十年，朝夕相处，应该耳熟能详，却难以定论为李唐之笔。现代考证学均以真迹考证为主定其真假。笔者以为长卷的考证到此为止，暂且搁置不议为佳。

　　《胡笳十八拍》（纽约大都会艺术博物馆藏），又名《文

姬归汉图》，佚名，为绢本设色，纵 50.7 厘米、横 39.7 厘米。
图写公元 195 年，东汉末年，蔡文姬被掠至北疆，被迫嫁给匈
奴首领，历经十二年的苦难，终以重金赎回。蔡文姬，原名蔡琰，
博学多才，精通音律，擅文能琴，为东汉名儒蔡邕之女。文姬
归汉后有感于遭遇的苦难，因思念远方的亲人，为表述内心的
悲愤，写下脍炙千古的《胡笳十八拍》。在大宋沦陷动荡之际，
《文姬归汉图》转而为复兴汉室的象征，为朝野所津津乐道。
《文姬归汉图》共十八开，一文一图。其中有一开写汉使来迎，
文姬归汉在即，面向夫婿左贤王以及亲儿话别的情景。她悲愤
交加，泣不成声，左贤王忍受离别之痛，侍卫亦随之叹息无声，
这幕骨肉相离的情境演绎成为《胡笳十八拍》中最具代表性的
一幕。

　　宋徽宗、钦宗及眷属均被掳至金国，惨死黑龙江依兰。高
宗本人曾历塞外为人质，悲惨的遭遇与皇族跌宕起伏的经历，
每当高宗回想起来，应该都会觉得此种悲欢离合之情，与近千
年前的蔡文姬如出一辙。方闻经过多方考证，以为："大都会手
卷是现存年代最早的摹本，不仅保存了十八段全部画面场景，
而且也附有高宗书写的楷书文辞。……大都会长卷中的书法无
疑摹自原作中高宗的手笔。高宗书法特有的风格特质得以精心
保留，……我们无须严肃地看待大都会手卷被认为是陈居中所
作的说法，因为，依照其生活的年代，他的画不可能有高宗题跋，
将画作定为李唐之笔，也无据可循。"[5] 按此论有七分道理，但
是 13 世纪末叶的庄肃《画继补遗》卷下曾有记载："予家旧有（李）
唐画《胡笳十八拍》，高宗亲书《刘商辞》，每拍留空绢，俾（李）

唐图画。"清朝厉鹗《南宋院画录》也承此说："旧有唐画《胡笳十八拍》，高宗亲书《刘商辞》。"

晚年的李唐以历史为题材，图写了不少艺术性很强的作品，堪称历史人物画的典范。同时他也关注下层民众的生活，作画反映他们的生存状况。如《灸艾图》轴，绢本设色，纵68.8厘米、横58.7厘米，现藏台北"故宫博物院"。其弟子萧照尤以《中兴瑞应图》闻名于世。

二、萧照师法李唐，下笔不凡

萧照《中兴瑞应图》卷（图3）大约成于宋孝宗即位初期，共十二幅，图写宋高宗从降生至登基的二十二年间的历史。纵览全卷，笔法劲爽，工整有致，为其代表作品，寓有"天命有地，中兴万世"之意。再如《光武渡河图》，写汉光武帝刘秀冒险踏

图3　萧照　中兴瑞应图（局部）

冰渡河进军北上之事，比喻赵构南归途中履冰而过，化险为夷的史实，有企盼南宋复国有望之意。在南宋，此类题材的画不少，此图传为萧照所绘。庄肃《画继补遗》卷下曾载高宗亲笔题词，后者仅存四幅（波士顿美术博物馆藏）。

《书画汇考》载曹勋《中兴瑞应图》赞引：

第一幅：右列长桥，池荷分布，水亭当中，高宗临盆，显仁后中立，傍妃扶者侍者十四人；亭左一宫二少，中坐侍妃凡八；亭外妃嫔七、婴儿一。显仁皇后在北时，因徽宗问康邸祥异，奏曰："上初诞育，有金光粲然耀室中，并四圣从行。事似非他儿比，异日必膺大位。"臣谨赞曰："圣人挺生，咸臻上瑞；玉质金相，气应必贵。荣光晔晔，异色炜炜；所以尧母，期得大位。"

第二幅：水亭中开，显仁后睡，梦二神，榻旁坐妃二，帘外立者七妃，亭下荷花布满，右列竹林。上未出阁，显仁抚爱，每赐以所食之物。一夕，梦神人告显仁曰："尔后勿以残物食上！"戒之甚。至显仁惊寤，即日严语诸御，凡进上之食，必取于庖厨，不得以残物。臣谨赞曰："开先奕奕，神化拱极；力诲残余，勿继玉食。母后亦悟，天真降迹；固知至尊，万灵受职。"

第三幅：左阁一座，高宗立于庭中，臂举贮米二囊，左右侍挟佩弓矢者十，载手者二，观者四人，远张一的，树阴下系鞍马四。上出阁讲学，余暇喜亲骑射，及以二囊各贮斛米，两臂举之，行数百步，人皆骇服，以至夷房闻之，莫不畏仰。臣谨赞曰："上或燕闲，以力自举，臂挟两斛，从容百步。逮挽六钧，亦不愆素，声乃四驰，房畏神武。"

第四幅：高宗乘马出城，先后骑而从者十九人，步者四，旁观者二十一人。有舍有楼，树木蔽亏。靖康初，金人犯顺，大河失守，虏抵京城，庙堂无策，上慨然谓独有增币讲好，钦宗乃遣上求成，张邦昌副之。见二太子阿骨打谓其徒曰："上气貌非常，恐过河为宋人拥留，不若令易之。"乃以他意遣上入城，肃王果代行。臣谨赞曰："惟圣有作，异表其臧，珠庭日角，凤姿龙章。虏乃他料，为谋之长。众固勿识，宋德益昌。"

第五幅：高宗在宫，揽辔且乘，前二奚官，四神后随；后与宫人送者二十二，女婴一，宫外执捧携行具者凡十二人。门外先驱二官，导从者八人；更右人十二，葵一，橐驼二。茂林绿柳，点缀上下。显仁皇后尝宣谕曰："靖康初，遣亲王使虏，所择或未受命。"上慨然请行，钦宗甚悦。启行日，显仁懿节送至厅事，小女奴儿指曰："有四人甚长大，或执枪戟，或持弓剑，从王马后。"众不见也。显仁曰："吾事四圣甚谨，必获保祐。"臣谨赞曰："帝王有真，毕彰殊应，天心既卜，护以上圣。凡目莫观，母后默敬。至磁无行，不堕彼境。"

第六幅：一庙在左，朱碧辉丽，高宗冠袍升立廊上，从臣十六，廊下朱舆一，马一，廊上下人十四；右横一桥，立者三人，桥外攒集廿四人，共执一人，庙门内外骑者立者凡廿二人。林木青葱，郁然满目。上出使金国，王云副之，至磁州，忽郡民数万。同声请上谒崔庙。上翌旦至庙，升自东廊，见庭中一老人，青巾秀异，厉声曰："王云不得邀上北去！"时云从上，即有数人持云下，寻为民所杀。上令捕杀云者甚峻，显应勿遣厅子马，以所乘小朱漆舆，令上乘归。是日非民杀云，则云邀上北矣。

臣谨赞曰："云不知几，力邀上北驱；应王杀之，天心所如。万民共济，乘以金舆，天命已兆，是为宝符。"

第七幅：一宫居中，朱碧焜耀，显仁皇后掷棋子盘中，侍妃凡七。宫之左右，树木掩映，间以竹栅。靖康丙午，京城陷，虏尽取二圣及天眷在南郊，□谓守者云，"上领兵河北，且夕即至"，且俾守者闻其言，给宽二圣之心。显仁尝以象棋黄罗裹将子，书康王字，晨起焚香，祝曰："若掷子在盘，惟康王子入九宫者，上必得大位。"掷下果如祝，他子皆不入，众皆称贺。亟奏，徽宗大悦，且异之。臣谨赞曰："宗庙大庆，曷论舂陵。三十二子，乾吉允升。克应密祝，如叶大横，再造王室，万福是膺。"

第八幅：左为金军，人马带甲，蜂拥而来，凡五十三，旗帜蔽空；右一茅舍，老妇当门，二骑策马而去。磁人以王云欲挟上北去，民乃杀云庙中，上犹驻磁，而虏骑大集，至郡东问路旁老妇曰："上在磁不？"妇绐曰："前日上已过山东。"虏惊叹追已不及，即退舍。臣谨赞曰："上驻溢源，号召忠义；虏如霸府，追以精骑。问媪期实，媪乃左指；军候不惊，可识天意。""守初"朱文印。

第九幅：高阁一座、周以回栏，阁西一台高峙，高宗持弓将射，从者人十，马一。宫檐隐见林表，台外山水可望。上经郓州，馆于州治，圃有榭曰飞仙台，上意密有所卜，命箭，连中榜上三字，无偏无侧，箭皆在字形中，上悦。臣谨赞曰："霸府初建、英雄林林。谋画杂进，率罄忠忱。上意有卜，三箭叶心。曷求龟筮，赫然有临。"

第十幅：城郭高峙，郊原平衍，高宗飞马引弓，射中白兔，骑而从者，远近凡二十人。上驻磁州，晨起出郊，骑军从行。马行，忽白兔跃起，上弯弓一发中之，将士莫不骇服。然兔色之异，命中之的，二事皆契上瑞。臣谨赞曰："维是狡兔，色应金方。因时特出，意在腾骧。圣人膺运，抚定陆梁。一矢殪之，遂灭天狼。""伯""起"朱文连珠印。

第十一幅：中横大河，高宗乘马，既渡，河冰忽解。人凡二十一，马十七，一没河中，首露水上。上自磁州北回，时穷冬沍寒，李固渡履冰过大河，上令扈从马先行，独殿其后，惟高公海一骑从行。上才及岸，冰作大声坼裂，回视公海，马已陷冰中，公海惟持马笼头得免。臣谨赞曰："边尘濛天，朔方已隔，冰河千里，与云同色。御骧登岸，冰遽解坼。呼沱曷圣，惟德光宅。""松陵／崔深"白文印。

第十二幅：高宗行营，帐殿梦见钦宗。人凡二十，旗帜舆马各具。（"廖氏／守初"白文印。"怀迁／道人"长方白文印。图左角下。"□氏／翰楚"白文缺一字。赞右角下。）上受命为大元帅，治兵选将，应援京城，忽梦钦宗，如寻常在禁中，脱袍以衣上。上恐惧，辞避之际，遂寤。臣谨赞曰："靖康之初，上为爱弟，连将使指，虏畏英睿。解袍见梦，授受莫避，天命有德，中兴万世。"（"群玉／中秘"白文印。"司马／皇氏"白文印。"赏／鉴"朱文印。"凤""翼"连珠朱文印。"都穆／□□"白文半印。四印赞左角下。）（《书画汇考》）

《中兴瑞应图》截取赵构南渡之前的史实，呈现出这一连环画式的长卷。原卷为十二帧，第一幅画赵构瑞应祥兆，在金

光闪耀中降生。第二幅图中赵构深受赵母显仁皇后的抚爱。第三幅绘赵构出阁讲学、练习、骑射。第四幅画出使金营赵构被拘。第五幅写其幸获四神护佑。第六幅画赵构赴金求和，行至磁州为众所阻，副使王云被杀，其得以掩护南逃。第七幅画皇后掷棋子，以祈儿子荣登大位。第八幅图绘幸得老妇蒙骗金兵，赵构逃逸脱险。第九幅画赵构途经郓州，卜而射飞仙台均中榜书，奉天承运，立为帝王。第十幅绘其驰马狩猎，射中白兔，以为覆灭金国。第十一幅绘其勒马渡河后，河水顿解，敌军拔兵。第十二幅绘赵构偶于军帐，梦见钦宗于黄袍加己身。萧照依据曹勋所写赞引，统筹概括成卷。他巧妙地处理周边景物和人物的互动关系，以界画写建筑，院画体绘树木丘壑。他的画法严谨，一丝不苟，设色典雅、艳丽，可代表南宋院画的创作水平。

"靖康之乱"时，赵构受命于钦宗，正在河北任兵马大元帅，未能及时发动勤王之师以阻金兵北返，坐视徽、钦二宗被掳，却盘桓于磁相之地。五月，赵构在南京应天府（今河南商丘）举行登极大典，改元建炎；他未得到父兄诏命而即位，仅凭所谓徽宗的口谕和已废皇后的手书，因此宋高宗继统荣膺皇位的合法性颇受史书质疑。傅熹年经考证认为："故事内容事实上是虚构的，是宠臣曹勋为讨好高宗，命画院画家萧照画的。原本已不传，这里介绍的是一个摹本，只存第七、九、十二，共三段，分别画汴梁被围时其母为高宗占命、在郓州时高宗以射为自己占命和高宗梦见钦宗以己衣衣之的情景。图中画人物仍是北宋以来工笔重彩一路，但山水树石已是南渡后李唐的新风。……这种纪实、纪功、纪恩、纪瑞的作品是古代绘画中占较大比重

的一项，流传至今的仅北宋的《景德四图》和南宋时这几幅作品。通过它们，可以了解这类作品的体制和一般水平。" [6]

萧照擅长壁画，名闻朝内，《四朝闻见录》载，其在临安孤山凉堂壁障，绘《西湖孤山凉堂画壁山水》，一夜即成，皇上见而大喜。此在绍兴二十三年（1153），史有记载：

> 萧照画孤山凉堂，西湖奇绝处也，堂规模壮丽，下植梅数百株，以备游幸。堂成，有素堵，几三丈，高宗翌日命圣驾，有中贵人相语曰："官家所至，壁乃素耶？"亟命御前萧照往绘山水。照受命，即乞上方酒四斗，昏出孤山，每一鼓即饮一斗。尽一斗则一堵已成画。若此者四，画成，萧亦醉。圣驾至，周行视壁间，为之叹赏，知为照画，赐以金帛。萧画无他长，惟能使玩者精神如在名山胜水间，不知其为画尔。（叶绍翁《四朝闻见录》丙集）

萧照饮酒四斗，沈醉孤山，啸傲湖山，沉湎于佳山绿水之间，与之俯仰，不知丹青之所在，真可谓画坛奇闻。

三、马和之兼长佛道人物、山水，首创"蚂蝗描"

南宋政权初建之际，百业待兴。高宗赵构十分清楚政权的稳定是当务之急，尊经尊孔可以作为巩固皇朝的必要手段，御书《毛诗三百篇》。马和之三奉诏为高宗"御"《诗经》配图。

马和之（生卒年不详），钱塘（今浙江杭州）人，高宗绍兴朝进士，官至工部侍郎，擅长佛道人物、山水，首创"蚂蝗描"。

高宗、孝宗曾偏爱其作。他将吴道子起落轩昂的"莼菜条"式长线演变为提按回旋曲折多动的"蚂蝗描"短线，重笔轻收，飘然若举；所写器物、宫室，随手写出，不用界尺，树石、烟云、人物等，应物象形，笔趣横生。明代董其昌以为"马和之一转笔作蚂蝗勾，便有出蓝之誉。然如糟已成酒，其味不及矣"（董玄宰跋马和之画语）。他的行笔走线便有"柳叶描"之称（又称蚂蝗描），变体于吴道子的"莼菜条"而自创一路。后世王蒙、黄公望等曾多加赞誉。

高宗御书毛诗 300 篇，每篇均由马和之画一图，汇成巨册，内容涵盖楼阁、人物、走兽、花鸟、草虫、山水等，可以说是皇皇巨著，无所不备。他倾其全力完成 305 篇的巨作，惊人的毅力与才华可见一斑，倘若不熟悉周代宫廷宴飨祭祀之仪、礼乐舆马之制、典章文物等诸多方面的常识，难以胜任。类似如此繁杂之作，据《绘事备考》载："高宗尝以毛诗三百篇诏和之图写，未及竣事而卒。"此后孝宗命和之补图。明代杭人藏有散佚的巨帙。迄今所流传的《诗经图》大约有 16 种 22 卷，真赝混杂，但此作并无院体画的铅华冶艳之气，画格浑润闲稚，简约而清逸，非常人能及。元夏文彦《图绘宝鉴》评之："仿吴装，笔法飘逸，务去华藻。"

《豳风图》卷（纽约大都会艺术博物馆藏）（图 4）为绢本设色，纵 27.7 厘米、横 673.5 厘米。图中人物形态生动活泼，造型完整，衣纹以兰叶描写之，流畅洒脱的笔法和清丽古雅的敷色为画卷增色不少。此卷依据《诗经·国风》之《豳风》的诗意而作。豳为古邑名（今陕西旬邑西南），相传周代祖先立国

图4　马和之　豳风图（局部）

于此。周公摄政时，陈《七月》以诫成王。全卷分为七段，每段画前书《风》原文，卷中并无款和印章，传为宋高宗赵构题跋，马和之画；又说并非皇上所题，仅为御书院高手代笔。

　　周颂《清庙之什图》卷亦为《诗经图》系列作品中的真迹。周颂《清庙之什图》卷（辽宁省博物馆藏）为绢本设色，纵27.5厘米、横743厘米。《平生壮观》记载："周颂十篇。清庙起。高宗写经文。高山一篇，不作人物，极精。其余皆执祭作乐，陈牲揖拜之容而已。"此卷共分十段。第一幅，清庙，绘周公祭祀文王的颂歌。第二幅，维天之命，写周公制礼时祭祀文王的概况。第三幅，维清，画周公作乐时祭祀文王。第四幅，烈文，即周成王执政，诸侯助祭祖者。第五幅，天作，是周公、成王祭祀岐山。第六幅，昊天成命，是周公、成王祭祀天地。第七幅，我将，绘周公、成王祀文王于明堂。第八幅，时迈，绘周公驯守山川百神。第九幅，执竞，写周公、成王祭祀武王。第十幅，思文，图周公祀周始祖后稷。《清庙之什图》与唐朝的绘画、书法十分类似，取法吴道子的笔意，运笔飘逸，似行云

流水，婉转和畅，脱去时俗，清秀闲雅。马和之身为工部侍郎，在众星璀璨的宋代画坛上别开生面，独树一帜，艺术成就流泽后世，深为推崇和借鉴。诸家之论，如"另具一骨相""脱去铅华艳冶之习而专为清雅圆融"等评语，恰如其分地说出了他的艺术分量与特色。

《月色秋声图》页（辽宁省博物馆藏）为绢本设色，纵25厘米、横26.4厘米。图中写高士端坐于虎皮之上，岸边树木萧疏，溪流湍急，一派祥和寂静之气油然而生。作者擅用"蚂蝗描"描画物象，十分得体。左角有赵子昂题诗"白沙留月色，绿柳助秋声"。

马和之师法李公麟而有所变异，所用线条短促，运笔迅疾，将"兰叶描"演变为"蚂蝗描"。兰叶描——中国古代人物衣褶纹路画法之一，其特点是运笔时提时顿，形成忽粗忽细，状如兰叶的线条。蚂蝗描——其线外形近似蚂蝗，故名，宜于表现质地比较硬的衣纹褶痕。

四、李迪尤长于人物、花鸟画，善绘牧牛图

细观李迪的遗作，其笔法劲挺活泼，气韵高迈，可谓崔白化身。此外院画的花鸟，用笔简劲，设色艳丽，传承北宋黄筌院体正宗。马和之、贾师古的人物画已存吴道子、李公麟遗风。苏汉臣辈独树一帜："汉臣制作极工，其写婴儿，着色鲜润，体度如生，熟玩之不啻相与言笑者，可谓神矣！"（顾炳《画谱》）其"用笔清劲""逼似唐人"，为宋代唯一的仕女画家。李迪写雪人像，"精俊如生，气韵绝伦"，誉为"神品"。马和之"脱去铅笔艳冶之习，而专为清雅圆融"，颇有士夫的韵致。诸如此类，

均为转变一时风气的大家。

　　牧牛图在南宋特别流行，是唐、五代、宋朝时兴的画题。史载著名的牧牛图画家有唐代的韩滉、戴嵩、戴峰，五代的张符、厉归真，北宋的祁序、朱莹、朱义和南宋的李唐、阎次平等。而李迪人物、花鸟皆善，并非以此闻名。在《风雨归牧图》（台北"故宫博物院"藏）中，他捕捉了斜风细雨越演越烈，阻缓急于归程的牧童的瞬间，用笔极为精细；摇曳着的柳树以及远处的杂树衬托出风雨归牧的主题。这是一幅总高一米以上的立轴，原本或许为屏风。现代有学者以为此作并非李迪真迹："笔者以为此画当为忠实保存李迪原画的摹本。画幅上方有宋理宗的题诗，据此推测可能是理宗朝的画家重摹李迪于孝宗朝所作之画（落款为甲午岁笔，当为孝宗淳熙元年，即 1174 年）。"[7]南宋临安城富足繁华，流行的牧牛图通常以牧童与水牛入画，配以河岸柳荫，或春、夏、秋、冬的变化，或牧童玩耍、吹笛、骑牛背。田园般的图像一方面可以应付市民的需求，另一方面也满足了士大夫归隐乡村的意愿和以隐为适的情怀。诸如此类内容的丰富性使得牧牛图十分流行。

　　李迪《雪中归牧图》（二幅）（奈良大和文化馆藏）轴的场景是寒冷阴霾的三九隆冬，白雪皑皑，农夫或骑牛或徒步独自行走在旷野的路上，提携着野雉或野兔。观看者能想象出归牧农夫希冀回家后能享受美味野餐的迫切心情。李迪采用细腻的线条写出牛毛的细节、涡轮和外轮廓线，接近北宋传统的描述性线条，普遍见于南宋其他的水牛画，不似阎次平的运笔线条十分露骨。构图也是如此，平稳简洁、去繁存精的南宋小景

格式，所代表的是一种由北宋过渡到南宋的风格。

日本学者指出，二轴原本可能为册页的形式，收藏后被装裱为挂轴，此说可信。在日本，多数学者认为二轴中右幅"骑牛图"为真迹；左幅"牵牛图"为仿真品，因其技法较为拙劣。但美国的学者在论及《雪中归牧图》时，均确定为真迹。笔者粗略地观察到，两者在技巧上确有些细微的差异，左图"牵牛"背景枯树的运笔不尽流畅，戴笠野夫略显呆板。但是两轴由同一作者完成的可能性不能被完全排除，或许为李氏在不同时期、不同状态下操作所留下的笔迹的差异；或许原本并非对幅。

鉴于《风雨归牧图》并非纯粹的南宋格式，明显带有北宋的绘画传统，相关画史或传记都将李迪列为南宋画院画家，但他活动的年代却无法确定。宋代赵希鹄论道："近世画手绝无，南渡尚有赵千里、萧照、李唐、李迪、李安忠、栗起、吴泽数手。"（《洞天清禄·古画辩》）而元代庄肃另说："李迪，钱塘人，孝、光、宁画院祗候。"（《画继补遗》下卷）李迪是河阳（今河南孟县）人。夏文彦是元代人，其书记载："李迪，河阳人。宣和莅职画院……"（《图绘宝鉴》卷四）按此说，他在画院任职的时间段在1119年至1194年间。而按元庄肃所说，此时间段在1163年至1224年间。按夏、庄两说，他在宫廷画院长达100多年，似乎不符合常理。《枫鹰雉鸡图》署年为庆元二年（1196），那么《画继补遗》之说成立。近代也有文献资料说李迪是南渡画家，如俞剑华《中国绘画史》，潘天寿《中国绘画史》。多数论者均对夏文彦的说法持否定态度。在文献不足而存在争议的情况下，定论他活动的年代是有难度的。但

是每个朝代的绘画传统或多或少均会流传后世。12世纪下半叶，李迪的不少卷轴也说明了这个问题。

五、刘松年的《中兴四将图》

刘松年的人物画，在南宋中后期最为显著，堪为花坛翘楚，而马远山水、人物兼善。接下来笔者以时代先后论之。

刘松年画过《中兴四将图》卷（中国国家博物馆藏）。"中兴四将"之名的缘起应追溯到绍兴元年（1131），宋高宗赵构正式以"中兴之主"自命，史载高宗自建炎元年（1127）重建赵宋王朝至南宋初期，宋军抵御金军南侵的历史被称为"中兴"期。南宋初期屡获战功的将军们在保卫疆域的战争中，击溃金国的进攻。南宋中期史官章颖（淳熙二年省元）编撰《南渡四将传》，以刘琦、岳飞、李显忠、魏胜四大将的事迹，撰写了传记广为颂扬，开禧三年（1207）正月合编上进。其后，著述中的"中兴四将"均含"刘、岳、李、魏"。南宋"中兴四将"因此名垂青史。

《中兴四将图》卷，自右至左依次题为"刘鄜王光世""韩蕲王世忠""张循王俊""岳鄂王飞"。每位军旁均立随从。此与前"刘、岳、李、魏"四将之说不同，一般的宋、元早期著述均合章颖"中兴四将"之说。该画卷流传之后，经汪珂玉《珊瑚网·名画题跋》卷五著录，研究者均以刘光世、韩世忠、张俊、岳飞为"中兴四将"。史载，绍兴初年，岳飞、张俊、刘光世三人曾同登严州府（今浙江省建德市梅城镇）乌龙山麓乌石寺，于寺庙中题名。据南宋罗大经《鹤林玉露》乙编卷六记载：

严州乌石寺在高山之上，有岳武穆飞、张循王俊、刘太尉光世题名。刘不能书，令侍儿意真代书。姜尧章题诗云："诸老凋零极可哀，尚留名姓压崔嵬。刘郎可是疏文墨，几点胭脂涴绿苔。"

题诗的姜尧章即为南宋诗人姜夔。抗金名将岳飞一行曾上溯富春江上游乌石寺一游。郦道元《水经注·浙江水》中记有此地："浙江又东北径建德县南。县北有乌山，山下有庙，庙在县东七里。庙渚有大石，高十丈，围五尺，水濑浚急，而能致云雨。"这里的建德县南即为今建德市梅城镇，城北有乌龙山，山下的庙就是靠近富春江畔的乌石寺，因其滩中有色泽乌黑的巨石，故名。寺院深藏山坳，早已荒废，唯遗址尚存，可供后人凭吊。后仅循王张俊书迹不见经传，因其曾附和秦桧罢黜诸将兵权，为史所弃。

《中兴四将图》卷（图5）为绢本设色，纵26厘米、横90.6厘米。此图绘刘鄜光世、韩世忠、张俊、岳飞四人立像，每人身后均有一位侍从。每像旁原有朱字榜题，现已不存；后有乾隆墨笔楷书题跋"刘王光世、韩蕲王世忠、张循王俊、岳鄂王飞"。下钤二印现已模糊不清；卷末有墨笔题"刘鄜松年画"，后被擦去，留有余痕。并有清乾隆四十九年（1784）御题七言律诗一首："会稽栖后小康称，尝胆无心事中兴。万里长城谁自坏，一江天堑竞奚凭。操戈致恨同而异，折鼎终缘负且乘。千载雪溪传面貌，云台合并凛威棱。甲戌夏御题。"拖尾有俞贞木于洪武二十二年（1389）所题长跋一则。本幅及拖尾有项元汴、项德新父子钤印十余方，乾隆八玺钤印，嘉庆、宣统印玺。所绘南宋将领

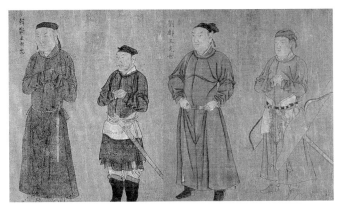

图 5 刘松年 中兴四将图

诸像的人物形态，或威武，或庄重、深沉，极具武将个性风采。
侍者相貌各异，表情恭谨而机敏。此卷经明汪珂玉《珊瑚网》
卷五，李昕《六研斋笔记》卷三，清卞永誉《式古堂书画汇考》
卷十五，《石渠宝笈重编》，清阮元《石渠随笔》卷三，张丑《真
迹日录》，清厉鹗《南宋画院录》，《故宫已佚书画目录四种》
等著录。明洪武时，该画藏于蔡中斋家，后为项元汴所得，最
后入藏清宫，直到 1922 年被溥仪携带出宫至东北；现由中国历

史博物馆（今国家博物馆）珍藏，是一件流传有绪的摹本，并非南宋刘松年真迹。

"中兴四将"指南宋时期四位著名南渡将领，有不同说法。一说四位将领是指刘锜、韩世忠、刘光世、岳飞。二说是韩世忠、刘光世、张俊、岳飞，这一说法来自宋朝刘松年（传）所绘《中兴四将图》。四位将领均有王爵，刘光世追封鄜王，韩世忠追封蕲王，张俊追封循王，岳飞追封鄂王。亦有以刘锜取代刘光世，以史料来看更为可信。第三种说法由南宋史官章颖提出，将岳飞、李显忠、刘锜、魏胜列入自己的《皇宋中兴四将传》一书。韩世忠、岳飞战功显赫，然而刘光世和张俊则有滥竽充数之嫌。其中刘光世治军不严，不少流寇、叛军乐于投附为部属，称为"逃跑将军"；张俊暗助秦桧推行乞和政策，又与秦桧合谋制造岳飞谋反的冤狱，以致名将被冤杀。刘锜在顺昌大捷中一战成名，率3万军队，先后两次大败金兀术的十万军队，使百姓免遭一场金兵浩劫，备受拥戴，因此后人建造了刘公祠以示纪念。

六、马远画艺超凡脱俗，马麟传其衣钵

马远的作品，个人风格鲜明，创作方法独到。如《秋江渔隐图》所画，芦苇丛中，波光粼粼，拥桨而眠的渔夫所在的渔舟周围的环境尤为静谧，巧妙地将唐代司空曙《江村即事》的诗意和盘托出。另外名闻遐迩的《踏歌图》所绘景致，体现出马远简略而峭拔的风格，几许点景人物虽不起眼，然而动作和神态被描画得既准确又夸张。这说明作者造型、用笔能力绝非庸手能为，充分展现了其线描功力的超凡出众。陈佩秋分析了

马远人物画的特征："我们从《孔子像》《山径春行图》《月夜赏梅图》中的人物，可以看出马远人物画的一些基本特点，那就是无论用线还是造型，其笔下的人物线条均流畅，一气呵成，构图精简洁明，无多余的线和不符人物特征的虚线。尽管《孔子像》的线条有时断笔，但不影响人物及服饰的一气呵成。通观《踏歌图》中的六个人物，其与《山径春行图》《月夜赏梅图》的人物比较，几乎是有形质差别的两个画家所作，笔墨技法以及风格明显不同。在《踏歌图》中，首先人物的比例不对，形象猥琐……"⁸ 此文十分欣赏马远之作"一气呵成，构图精简洁明"，并且查证《踏歌图》中的人物"形象猥琐"，画法极其粗糙，提出质疑。另外，马远秀骨天发，学所多能，逐渐形成了"边角"式构图造境；展布白，重淡逸；构边角，虚抵实，给人遐想幽思的余地；创建了"以小观大，以意造境"的新格，也可以说是"境由心造"，揭示了我国绘画构图的新境界，厥功至伟。

马远天资高迈，兼善人物、山水、花鸟，历代史论家评论甚高：

马远画竹下有冠者道士持酒杯，侍以二童，一鹤在烟泉之间，上有诗云："不祷自安缘寿骨，人间难得是清名。浅斟仙酒红生颊。永保长生道自成。赐王都提举为寿。"上有辛巳长印，下有御书之宝。（《妮古录》）

马远《观梅图》，老挺疏枝，秀出物表。对题御书一绝句，沓拖不成语。休承定以为宋高宗，余谓高宗必不落夹乃尔，当

是光、宁所题也。(《弇州山人续稿》)

马远《松下挥翰图》，一老人据案，绝似犹龙公，但不知定否五千言耳，觉天骨与天机并秀逸。(《弇州山人续稿》)

马远《独酌吟秋图》，绢本。马氏世擅丹青，远在画院中，尤称独步。观此作墨气淡荡，洒然出尘，足徵家学之妙。(《珊瑚网》)

马远《观泉图》，长方，绢本，淡色。奇峰壁立，飞泉直泻。双松下一客仰观，童子二抱琴持钓具。(《珊瑚网》，按，此条实出《式古堂书画汇考》)

吴宽《题马远古松高士图》诗："寄傲天地间，不为俗士知。九衢纷车马，有足难并驰。偶来长松下，时复一解颐。手持白鹤羽，万事付一麾。吾心在太古，身即太古时。所以陶渊明，羲皇不吾欺。须臾白云起，青山变容姿。即此见世故，长歌返茅茨。"(《匏翁家藏集》)

明苏正《马远清溪道士图》：璚岛春风草色青，露华凉沁蕊珠经，洞门深锁无人到，一曲瑶笙有鹤听。(《怀悦士林诗选》)

马远《钟馗月下弹琴图》。"古柏苍郁，树身屈曲如几，馗老坐其上抚琴，一鬼自后听之，月影朦胧，景界幽怪。而衣折木纹，俱作隶篆法，笔笔奇古可异。虽相沿为马远，或超出其

上，亦未可知。宛上玉水汪子题。"（《珊瑚网》）

《月下把杯图》页（天津博物馆藏）为绢本设色，纵 25.7 厘米、横 28 厘米。图中对开七言绝句一首——"相逢幸遇佳时节，月下花前且把杯"应为宋宁宗杨皇后（杨妹子）所书，钤有"杨姓之章"及"坤卦小印"两方。此图无署名及印章，画风似马远，经中国古代书画鉴定组鉴定为马远作品。

马远还有一些作品比较有名，如《王弘送酒图》页，为绢本设色，纵 25.7 厘米、横 28.5 厘米。杨皇后题诗："人世难逢开口笑，黄华满目助清欢。"《松风赏月图》页为绢本设色，纵 23.5 厘米、横 26.7 厘米。马远《竹涧焚香图》扇（故宫博物院藏）为绢本墨笔，纵 25.8 厘米、横 20 厘米。纨扇小景写溪涧岩石成堆，疏竹零丁，远山虚无缥缈。高士焚香静坐，万籁俱寂宁静；侍童持杖恭立其后，神情奇妙，可谓景简意密之作。签题马远作。

其子马麟天资聪颖，出手不凡，薪火相传，佳作迭出，有《静听松风图》《松寿图》等传世。《静听松风图》中，高士头戴巾帽，曲腿闲坐在松阴之下，静听如涛的松风，神定气畅，别无他观，傍立侍童如左。高山夹谷间曲溪坦渚，隐约的远山笼罩着苍茫的云雾。卷轴的松石笔线劲挺苍古、秀润，放笔直扫；人物形态、衣纹笔法飘逸空灵，直显马麟驾驭笔墨与构图空间的独特才干。图右上方宋理宗御笔"静听松风"（仿）四字，点明画题；下钤"丙午""御书"二玺。而款署在右下角，题签"臣马麟画"的位置并不十分妥当；收传印记："缉熙殿宝、虎字印。

商丘宋荦审定真迹、天水郡收藏书画印记"，以及乾隆御览之宝诸印玺。《石渠宝笈初编》著录此图。

《松寿图》轴（辽宁省博物馆藏）为绢本设色，纵122厘米、横52.7厘米。南宋宁宗赵扩为王都提举祝寿赋诗一首，并题画上："道成不怕丹梯峻，髓实常欺石榻寒。不恋世间名与贵，长生自得一元丹。"宁宗书体与其祖父赵构一脉相承，与宫内流派类似。此画是君臣合作作为赐给勋臣的礼物。宁宗常以诗文标榜。对于马远这一代的名家来说，类似此种情形，在传世的南宋作品中，间或见之。图中身穿长衫的老者闲坐石上，背后有苍松盘绕，岩石依傍，峰峦依稀可见，数竿翠竹，山壑林间幽静如许；马远奉诏而作，体现"松柏之寿""嵩山之禄"的寓意，而王都提举淡泊明智，难于宦海浮沉，以炼丹以求长生延年，十分吻合宁宗"不恋世间名与贵"诗句的符节。他阔笔横扫岩壑远岫。虬松苍枝，笔墨凝练；人物勾画谨细，以少胜多，似简驭繁。马氏独特的风格特色在此表露得恰到妙处。诚然，此作属奉命之作，难免受到主题的制约，与其代表作相比较，即有轩轾之分。但是虚实相生，凸现了《松寿图》的意境，作为传世之作，可为后世垂范。

"曾有画史记载，马远为帮儿子，有代儿子作画签署马麟之名的说法。我个人认为，这可能是史料的误断，从传世的马麟作品来看，其艺术性也非常高，并且有许多地方与其父马远并不相同。"[9]陈佩秋经多方考证，如是说。

《商山四皓·会昌九老图合卷》（辽宁省博物馆藏），为纸本白描，纵31厘米、横216厘米，传为南宋牟益仿作。合卷分

别描绘了秦汉之际商山四皓和唐末会昌九老于庭园闲逸生活的场景。商山四皓，即东园公、绮里季、夏黄公、甪里先生。《史记留侯世家》索引《陈留志》曰："东园公，姓庾，字宣明，居园中，因以为号。夏黄公，姓崔，名广，字少通，齐人，隐居夏里修道，故号曰夏黄公。甪里先生，河内轵人，太伯之后，姓周名术，字元道，京师号曰霸上先生，一曰甪里先生。"此四隐士年均八十余岁，秦末因避居商山（今陕西商县东南），因其须眉皓白，故称商山四皓。汉高祖刘邦屡次敦聘之，均被婉拒。卷中图写苍松古柏、翠竹环立的水榭中，一老怡然抚琴，二叟倾耳聆听，两书童侍立其旁；室外另一叟手持钓竿，垂钓无获，似闻琴而来，行走于桥上，书童尾随其后。卷首又一书童腋夹画卷，与鹿赶赴水榭。横贯长卷背景的松柏、水榭、小桥与流水，繁简得当，均以墨笔白描写之，极力营造一个静谧、淡泊、与世无争的天籁之境。另外一卷上的会昌九老，是指唐武宗（李炎）会昌年间（841—847）的九名高士，包括：刘真，磁州刺史；郑据，右龙武军长史；卢贞，侍御史内供奉；张浑，永州刺史；白居易，刑部尚书；胡杲，怀州司马；吉皎，卫尉卿；洛中遗民李元爽；僧如满。高士们经常在东都（今洛阳）履道坊白居易的宅园聚会，或吟诗赏画，或便宴欢娱，名之曰"合尚齿之会"。该卷分别置九老于庭园、小舟、水榭之中。河旁舟辑上两老对弈正酣；堤岸竹丛之中白鹤闲步而行，三老游戏玩耍；另一老簪戴牡丹，笑逐颜开；另一叟乐不可支，手足并舞；书画展玩正在水榭内进行，或伏案拜读，或挥毫书写，或展观佳作；四壁文房用具琳琅满目，炉烟袅袅，侍童焙茗煽火，或休憩打盹。两图的表

现技法均以白描为主，以墨色细笔工致地刻画隐士超凡脱俗、卓荦不群的胸襟和个性特征，尤其是四皓、九老短稀的胡须、谈笑无忌的神形和耄耋老人龙钟之态表露无遗。正如白居易诗云，"跛鳖难随骐骥足，伤禽莫趁凤凰飞"，从某个侧面暗含着四叟同隐商山、九老齐会履道的无奈之举。历数卷中几位书童，用笔简率，着墨无多，却神态毕现、天真无邪，其真确而细腻的表现力，充分展示出作者敏锐的观察力和超强的技艺。

傅熹年论道："《会昌九老图》和《商山四皓图》都是白描人物长卷，配以屋木树石。从图中树干屈曲多节、山石棱角崭然、坡岸陡直和墨彩映发等特点，都可以看出它们和《白莲社图》相近处颇多，同出一源。但其屋宇、人物却用笔细如游丝，近于铁线描，与《白莲社图》用兰叶描者不同。这两图都旧题李公麟作，实是南宋作品；用笔极工致谨细，清秀淡雅有余，微伤纤弱板滞，画面也修饰过于整洁，近于装饰图案效果。它们反映了李公麟派白描画法在南宋的又一种发展变化。"[10] 以上这些卷轴的最大特点是以水墨作画，质朴秀雅，与院体精工秾丽迥异，由此可知这一画风在南宋士夫、文人、僧侣画中颇有影响。此合卷的年代和作者，至今未能确认，卷首有明人黎民表八分书《龙眼真迹》，拖尾有清人星岩、樵李曹溶各一题，以为公麟之笔。若仅据此便作定论，似觉不妥。《商山四皓会昌九老图合卷》是否可定为南宋人之作？近代有论者以为，如将此合卷与南宋牟益的《捣衣图》（作于1240年）相比较，则可以发现两图卷有酷似之处。此合卷画风稳健平实，不作奇峭之笔，其他细微处如树的画法、树洞的处理，表明了此合卷的成画年代应为南宋。

南宋佚名《折槛图》轴（台北"故宫博物馆院"藏）为绢本重设色，纵173.9厘米、横101.8厘米。此图描写汉代朱云冒死进谏的历史故实。在卷松奇石围绕的宫廷院落中，汉成帝稳坐龙椅，安昌侯张禹颇为得意地侍立右侧，而抱剑的太监和宫女正在观察和议论当下的情况。然而向前谏言的大臣朱云却被两名武士奋力拦住，左将军辛庆忌持笏躬身朝向皇上为之求情。此图特意抓取矛盾冲突的瞬间，将人物动态描绘得细致入微，与周匝皇家富丽的院落相映成趣，意在颂扬忠臣直谏的精神，可谓典型的南宋院画风格。作者无疑是其中高手。《折槛图》以西汉皇室的历史故事为背景。汉成帝昏庸无能，沉迷酒色，宠幸赵飞燕；大臣张禹封安昌侯，欲求富贵自保，外戚王氏专权擅政。某日，朱云孤身闯入皇宫，拜见皇上愿借尚方宝剑斩杀张禹，成帝大怒，斥其竟敢视帝师为贪官，立马喝令武士将其斩首示众。这位直谏之士毫无畏惧之色，大叫于庭，左将军辛庆忌急忙向前求情，免冠解印，认为朱云为人刚直，忠心可嘉。朱云在与武士争执之时，将庭槛折断。事后，成帝下令免其死罪，并命保留被损栏槛，以表彰忠臣之意。此画构图因人物位置关系呈现倒三角形。汉成帝与朱云分居左右，君臣双方对峙严峻，辛庆忌居中求情，缓和了紧张的气氛。图中，有松树、翠竹、湖石、玉质栏槛等组成的皇家庭院，丰肥富态的汉成帝与躬腰下拜呈惶恐状的左将军、不畏权力无虞的皇帝、冒死进谏的直臣朱云，构成一个具有鉴戒功能的可视画面。不管是人物形体、面貌、表情，还是宫廷院景，都展现了院画体写实寓情的精神和画者高超的技艺。

第二节

风俗画的盛行
——婴戏货郎，传之绢素

　　风俗画创作愈加繁荣，因人物画更加深入生活，贴近现实，所以反映社会风俗的人物画得以进一步发展。南宋临安城的都市生活繁华丰裕，常有类似北宋汴京车水马龙的街市，风景秀美，居民生活安乐优雅，尤其是孩子们衣着光鲜，活泼可爱。南宋风俗画在人物画中占有很大的比重，像苏汉臣、李嵩等人长于这类题材的创作而成为佼佼者。自北宋张择端《清明上河图》以来，表现平民市井生活的人物故事及风俗画大量涌现，一发不可收。苏汉臣也能画佛道画，但主要以"婴童画"著称。他开创了婴戏画这一特定题材，绘制了大量以"婴戏"为题的作品。如结合四季节令的《百子戏春图》《九阳消寒图》《重午戏婴图》，描写儿童活动的《牧放图》《杂技戏婴图》等。

　　两宋曾一度盛行婴戏绘画，传之绢素者多不胜数，同时也形之于雕塑。昔时每年七夕汴京、临安民户，常购买各种名为"摩睺罗"的泥婴用以乞巧。《梦粱录》等书有载，可见此风之盛。南宋时苏汉臣、刘宗道、杜孩儿等兼擅此艺。

　　刘宗古（生卒年不详），汴（今河南开封）人，工画山水、人物，宋徽宗宣和年间任画院待诏，靖康后流寓临安，绍兴二年（1132）复职，任提举车辂院。史载其"长于傅染，不施背粉，水墨轻成，而正面目有神采"。《绘事备考》曾著刘宗古画迹有《诗

女图》《仕女图》《松下弈棋图》等。

一、苏汉臣尤擅描绘婴儿嬉戏之景，情态生动，出类拔萃

苏汉臣（1094—1172），开封（今河南开封）人，北宋宣和年间任画院待诏，南宋时复职，孝宗隆兴年间初授承信郎。其师刘宗古，以画仕女、佛道、花卉、禽鸟、山水为主，尤以画婴戏特出，笔力清简，婉丽精工，着色鲜艳。苏汉臣深得刘氏"长于成染，不背粉，水墨轻成，但笔墨纤细"（《画继》）的优点，所以所画婴童，无论男女，体度如生，似玉琢粉黛，精神毕现，可谓专心致志也。他的代表作有《秋庭婴戏图》《春中图》《五瑞图》《九阳消寒图》《百子戏春图》《货郎图》等传世。《冬日婴戏图》轴（台北"故宫博物院"藏）为绢本设色，纵196.12厘米、横107.1厘米。图中湖石、寒梅、翠竹、兰叶围绕，两孩童嬉玩其间，一手持彩旗，一手牵红线孔雀翎毛。全画均以工整细谨与雅丽的设色，表现冬天的暖意，色调明快清新。该图曾署款，却与苏氏之作有相似的地方。

《秋庭婴戏图》轴（台北"故宫博物院"藏）（图6）为绢本设色，纵197.5厘米、横108.7厘米。此画绘庭院一角，嶙峋突兀的奇石与盛开的葱郁秋花相互映照。古董式的小花桌分列左右，郁郁白菊斜出于右侧点缀其旁。两孩童低头弯腰，似在玩耍推磨的游戏，神情兼备，极富天真活泼的形态，画面宁静而有情趣，凸现作者在刻画婴戏方面的特长。缜密严谨的笔法，精细劲健的勾线与艳丽清雅的敷色，恰到好处。此画虽

图6　苏汉臣　秋庭婴戏图

无款识与印章，旧传为苏汉臣的笔迹，左上侧收传印记有乾隆鉴藏八玺印。《石渠宝笈二编》曾有著录。再如《婴戏图》页（天津艺术博物馆藏）为绢本设色，纵18.2厘米、横22.8厘米。该图为目前仅见的有苏汉臣名款的真迹。图写二童嬉戏于庭园，一童呈站立状，双手分开欲合，作扑蝶状，另一童正以扇扑地，好像已捉到了蝴蝶，抬头回首注视——幼童天真无邪、活泼可爱的神情跃然缣素。形态自然逼真，上衣轻纱裹体。笔致工丽，敷色鲜润，画风俊美可观。苏氏师从刘宗古，擅长道释人物画，尤以表现妇女、儿童题材的作品为时所重。他的画法工细精致，设色淡雅，笔线柔和而劲利，尤其善于表现儿童的服饰、神情特征。

另有佚名《冬日婴戏图》轴为绢本设色，纵195.6厘米、横106.7厘米。卷轴虽无印章也无款识，画上的庭院布置，孩童形态，包括用笔设色颇近上述苏汉臣之作。翠竹摇曳，湖石依傍，白梅芬芳，几许红茶争相斗艳，庭院之中春意盎然。孩童手执彩旗，来回与花猫玩耍，其乐无穷，故题名《戏猫图》。

苏氏一门皆为画家，为世所称道，苏晋卿、苏焯及苏坚子孙二代皆承家业。苏焯为孝宗隆兴年间的画院待诏，苏坚则为宁宗庆元间画院待诏。

二、李嵩常以表现农村生活习俗为题材进行创作

在封建社会，商品流通尚不发达的时代，货郎成为维系城乡和农商关系的重要角色。李嵩善画货郎图，不厌其烦地热衷于这类题材，最具特色的是如同商品介绍般的高度写实，货物种类、用途清晰可辨，甚至还标上"酸醋""明风水""守神"的字条，也为后世提供了认识宋代民间世俗的材料。

李嵩出身平民，对于世俗生活有着深刻的认识和体悟，故其作品饱含浓郁的乡土气息。其作品之多，仅《南宋院画录》著录的就达 30 余幅，但传世者寥寥。如《货郎图》卷（故宫博物院藏），纵 25.5 厘米、横 70.4 厘米为绢本设色。图中货郎挑担沿途叫卖，尚未落脚，就被一群孩童团团围拢，争相观看可供选买的东西，妇人及家犬相随其旁。人物的神态十分生动，以墨笔勾勒为主，类似白描，淡彩敷色，画法生动凝练，但是比之苏汉臣的婴戏图式略逊一筹。

《货郎图》（纽约大都会艺术博物馆藏）中，一名货郎面带笑容，挑着担子，里面装有各种货物，如家用器具、孩子的各种玩具和各样杂货，货架的顶端还插着一面山东酒的广告旗。只见他快速地从由孩子们拥立的妇人前走过。货郎头戴雄鸡翎，帽上还插有一个转动的旗子，几只八哥驻足于货担上不停地鸣叫，似乎在招揽着来往的顾客。综观此作线条稳健劲挺，人物神态生动有致。此帧李嵩《货郎图》（仿）与现藏克利夫兰艺术博物馆和台北"故宫博物院"署名为李嵩的同一题材的作品极为类似。他的《货郎图》有多种卷轴存世，以故宫博物院收藏的为最佳。细腻的笔线铺以淡雅的设色，画面古朴沉着。人

物动态无一雷同，彰显其写实的功底。繁而不乱的货物被描画得一丝不苟，可见李嵩"长于界画"的技巧非同小可。《骷髅幻戏图》扇（故宫博物院藏）为绢本设色，纵26.3厘米、横26.5厘米。陈继儒《太平清话》曰："予有李嵩《骷髅图》团扇绢面，大骷髅提一小骷髅，戏一妇人。妇人抱一小儿乳之。下有货郎担，皆零星百物，可爱。"此语所讲的即为这幅扇面，妇女、儿童与骷髅玩耍，其中的寓意十分深刻。

图7　李嵩　服田图（局部）

李嵩尝作《服田图》（图7）十二段，包播浸种、耙耨、布秧、插秧、耕田、灌溉、收割、登场和入库等，每段还附加题诗。《登场》一段诗云："禾黍已登场，稍觉农事优。黄云满高架，白水空西畴。用此可卒岁，愿言免防秋。太平本无象，村舍炊烟浮。"此图描述了农民从耕种到收获水稻的全过程，可见他十分熟悉下层劳动人民的生活，对农民满怀同情心。

宋高宗曾御题李嵩《服田图》卷。厉鹗案：嵩为光、宁时人，云高宗御题，误。此图为绢本设色。明汪珂玉《珊瑚网》卷二十九，名画题跋五《浸种》云：溪头夜雨足，门外春水生。什篮浸渍碧，嘉谷抽新萌。西畴将有事，末耜随晨兴。只鸡祭

勾芒，再拜期秋成。《耕》云：东皋一犁雨，布谷抽新萌。绿野暗春晓，乌犍苦肩赪。我衔劝农字，杖策东郊行。永怀历山下，法事关圣情。《耙耨》云：雨笠冒宿雾，风蓑拥春寒。破块得甘霡，啮膝浸微澜。泥深四蹄重，日暮两股酸，谓彼牛后人，著鞭无作难。《耘》云：脱裤下田中，盎浆著膝尾。巡行遍畦畛，扶秒均泥滓。迟迟春日斜，稍稍樵歌起。薄暮佩牛归，共浴前溪水。《碌碡》云：力田巧机事，利器由心造。翩翩转圜枢，衮衮鸣翠浪。三春欲尽头，万顷平如掌。渐暄牛已喘，长怀丙丞相。

《布秧》云：旧谷发新颖，梅黄雨生肥。下田初播殖，却行手奋挥。明朝望平畴，绿针刺风漪。审此一寸根，行作合穗期。

《淤荫》云：杀草闻吴儿，洒灰传自祖。田田皆沃壤，泫泫流膏乳。膝头鸟啄泥，谷口鸠鸣雨。敢望稼如云，工夫益如许。

《拔秧》云：新秧初出水，渺渺翠毯齐。清晨且拔擢，父子争提携。既沐青满握，再栉根无泥。及时趁芒种，散著畦东西。

《插秧》云：晨雨麦秋润，午风槐夏凉。溪南与溪北，啸歌插新秧。抛掷不停手，左右莫乱行。我将教秧马，代劳民莫忘。

《一耘》云：时雨既已降，良苗日怀新。去草如去恶，务令尽尘根。泥蟠任犊鼻，膝行生浪纹。眷惟圣天子，傥亦思鸟耘。

《二耘》云：解衣日炙背，戴笠汗濡首。敢辞冒炎蒸，但欲去稂莠。壶浆与箪食，停午来饷妇。要儿知稼穑，岂曰事携幼。

《三耘》云：农田亦甚劬，三复事耘耔。经年苦艰食，喜见芸蕠蕠。老农念一饱，对此生馋水。愿天均雨旸，满野如云委。

斯卷止此，则耘后成阙典矣。崇祯己卯夏，予至姑溪，杨友翼真招饮山楼，出书画鉴赏，其一卷为韩太冲《田家风俗图》，

余谛审之，故是李嵩《服田图》后半，而高宗御题，与前卷无异，其跋俱伪笔也。因录诸诗于左，以成全题云。《灌溉》云：揠苗鄙宋人，把瓮惭□□，何如衔尾鸦，倒流竭池塘。穮稙舞翠浪，蓬荫生昼凉。斜阳耿衰柳，笑歌闲女郎。《收刈》云：田家刈获时，腰镰竞仓卒。霜浓手龟坼，日永身罄折。儿童行拾穗，风色凌短褐。欢呼荷担归，望望屋中月。《登场》云：禾黍已登场，稍觉农事优。黄云满高架，白水空西畴。用此可卒岁，愿言免防秋。太平本无象，村舍炊烟浮。《持穗》云：霜时天气佳，风劲木叶脱。持穗及此时，连枷声乱发。黄鸡啄遗粒，乌鸟喜聒聒。归家抖尘埃，夜窟烧榾柮。《簸扬》云：临风细扬簸，糠秕零风前。倾泻雨声碎，把玩玉粒圆。短裙箕帚妇，收拾亦已专。岂图较升斗，未忘歌凶年。《砻》云：推挽人摩肩，展转石砺齿。殷床作春雷，旋风落云子。有如布山川，部娄势相峙。前时斗量珠，满眼俄有此。《春碓》云：娟娟月过墙，籁籁风吹叶。田家当此时，村春响相答。行闻炊玉香，会见流匙滑，更须水转轮，地碓劳蹴踏。《簏》云：茅檐闲杵臼，竹屋细筛簁。照人珠琲光，奋臂风雨过。计功初不浅，饱食良自贺。西邻华屋儿，醉饱正高卧。《入仓》云：天寒牛在牢，岁暮粟入庾。田父有余乐，炙背卧檐庑。却愁催赋租，胥吏来旁午。输官王事了，索饭儿叫怒。（《珊瑚网》）

　　李嵩以《西湖图》闻名于世，山水、人物兼善，而因《货郎图》更为世人所知，长于世俗人物画，为画史所称道：

　　李嵩《金盘承露图》，小纸画一幅。画法逼似元人钱舜举。

观于汪天锡。（吴其贞《书画记》）

　　李嵩《尧民击壤图》，在绢上，著色人物，卷首隶书"尧民击壤"四字，中书舍人程洛书。右《尧民击壤图》，相传韩滉本，为南宋李嵩所摹。嵩在画院最善界画者，人谓其折算无遗。今观其人物，各尽态度，俨然太平气象，信乎非滉不能作，非嵩不能摹也。文徵明题。（《珊瑚网》）

　　李嵩《春社图》，都穆云："吾乡崔静伯善鉴古画，尝见嵩画村落之景。村巫降神，人有拜跪及环坐以饮，联布障之；一丐者曳橐乞食其侧，人与丐食，犬群吠欲啮，丐抵以杖。有老人醉走，媪曳之而归。则诚《春社图》也。"（都穆《铁珊瑚网》）

　　熊明遇《题李嵩春溪渡牛图》诗：一自桃林放牧年，几朝风雨稳深眠。旧开南亩摧春种，新涨东溪咽暮烟。野水照人骑背渡，平芜隔岸跂蹄连。李师最识农家趣，画出苍苍芳草天。（《绿雪楼集》）

　　王弇洲藏李嵩《内苑图》《采莲图》《松下鼓琴》《松间醉卧》《霞岭扁舟》《风雨泊舟》《柳阴放棹》《刘阮天台》《高阁燕思》《雪景》诸册。（《珊瑚网》）

　　李嵩《四迷图》诗：四迷粉图谁手写，乃是钱塘之李嵩。嵩当三朝应奉日，点染人物尤精工。建炎巳后和议定，岁聘杂

沓金源东。自兹民不识戈甲，江南花草春融融。宽衫大帽修眉
翁，低头高揖身鞠躬。轻裘缓带竟莫顾，姓名却倩长须通。阿
龚双手阑前起，倾身送酒如当熊，就中老奴增意气，鲸吸不觉
金尊空。平康巷中月皎皎，温柔乡里花丛丛。宝钗斜欹粉胸露，
如此良宵偏恼公。蜀丝锦帐仙凡隔，微见凌波罗袜弓。更呼博
塞相娱乐，靓妆夹坐分青红。玉盆骰子呼五白，百万一掷逡巡
中。锦裙绣袂金条脱，瑶环瑜珥珠玲珑。枭卢不成战屡北，袒
跣抱膝心忡忡。两生格斗气力雄，手挟长剑星流虹，百日横行
都市里，粗豪不数汉秦宫。翠钿委地花狼藉，哀情已多乐未终。
古人图史置左右，善者可法恶者攻。躭淫斗博古所戒，意匠仿
佛箴规同。小窗展卷增感慨，嵩兮嵩兮何不图陈《无逸》兼《豳
风》。（袁华《耕学斋诗集》）

　　宋朝民间绘画发达，当时社会经济繁荣，小农经济的发展
和市民阶层的扩大是一个重要的原因。宋邓椿《画继》中披露
南宋画工一时涌现，可"车载斗量"，还有行会一类的组织。
宋朝画家的身份有明显的区别。一是身份的不同，分"画士"
与"画工"；二是画风的区别，分"士人画"与"工匠画"。南
宋刘学箕《方是闲居士小稿论画》曾有记载。画士，专指士大
夫画家或画院画家以及贵族王府中能画者。画工，在民间以绘
画为职业，世代相传为业，处在社会下层；他们所做的工作比
较繁杂，如画道释卷轴、壁画，为调班书作图，为寺观、石窟、
墓室作画，替村社节日绘图，应付市场需求而卖画。南宋理宗
时，李东常在临安御街摊头出手《村田乐》等画。

　　南宋临安"歌舞升平"之象，不逊于当年河南"汴梁开封"。城市内外，每逢节日，郊外有张挂"堂画"的习俗。"堂画"为大幅彩图，"绘古今圣贤行事或民间传闻"，画工往往要耗费累月才能完工。它们情节生动，内容丰富多彩，十分受民众喜欢。后世民间年画，仿照这种画风，流传许久。元宵节热闹非凡，花灯竞起，惹人通宵达旦，画中多姿多彩的金灯、银灯、高灯、丹凤灯等，均出自画工之笔。

三、张训礼、阎次平、陈居中、陈清波的人物画

　　张训礼（？—1107），又名张敦礼，汴梁（今河南开封）人，宋英宗赵曙（1063—1067 在位）女婿，擅画人物，笔法工细，所作人物形神兼备，特征鲜明。画旧随名《围炉博古》（台北"故宫博物院"藏），为绢本设色，纵 138 厘米、横 72.7 厘米，画中构图、母题与世传十八学士图相类。唐太宗收聘贤才，以杜如晦、房玄龄等十八人并为学士；命阎立本图像，褚亮为赞，号十八学士。画上庭中松树挺立，梅花盛开。屏风前三文士束腰围长桌而坐，其中二文士坐于榻上，榻下壶门开光，一观画，一盥手回首；靠背扶手椅上文士手作研磨状，似为点茶备茶；一文士园中踱步吟诗。传为张训礼所作《九歌图》中，他将《九歌》的典故以绘画图像的形式表现出来，折射出楚国人民对神灵的祈祷、歌颂。同时也反映了作者想假借屈原《九歌》反抗外族的侵略，饱含着对南宋政权实行妥协政策的不满情怀。《九歌》作为战国时期楚国爱国诗人屈原的代表作，共 11 篇，是经过屈原加工改造的楚国民间祭祀乐歌。《九歌》首篇《东皇

太一》作为迎神之歌，祭湘君和湘夫人，《河伯》祭水神，《山鬼》祭山神，《大司命》祭主寿之神，《少司命》祭主子嗣之神，《东君》祭太阳神，《云中君》祭云神，《国殇》祭为国战死的亡灵。屈原之作文字优美，情感真挚细腻，极具浪漫主义色彩。

阎次平《牧牛图》卷（南京博物院藏）（图 8）为绢本墨笔设色，每幅纵 35 厘米、横 88.6 厘米到 99.7 厘米不等。该卷共分为四段，按春、夏、秋、冬描绘不一样的牧牛场景。首段"春"，隆冬已逝，春意融融，杨柳依依，浓翠欲滴，牧童骑牛背而憩，悠闲自在，放牧于春烟淡霭之中。第二段"夏"，烈日当空，炎热逼人，溪畔巨木，树荫垂落，二牧童骑牛玩耍于水流湖畔，浓荫之下牧牛对语。接下来第三段"秋"，秋高气爽，行云流水，秋风萧飒，树叶飘零，牧童嬉戏而坐，水牛或行走，或休憩，十分自在，初生牛犊依偎其旁，人闲牛慵。结尾的一段"冬"殿后，河流冰冻，寒风怒吼，风雪交加之际，牧童倦伏牛背匆匆踏上回归的路途。综观全卷，牧童放牧于四季分明的不同时段，充分体现了作者敏锐的观察力和行之于笔墨的技能，尤其是水牛的神情动态，被描写得十分细腻，活泼可爱。笔意略现

图 8　阎次平　牧牛图

粗简，因此《图绘宝鉴》称其"仿佛李唐，而迹不逮意"。其放牧四时之景，尽得变化之趣。

擅于表现少数民族风情题材的陈居中（生卒年不详），钱塘（今浙江杭州）人，宁宗年间画院待诏，擅写人鞍马，嘉泰年间（1201—1204）画院待诏，专工人物及马，杂画亦佳。其擅画反映贵族游乐、出猎生活，表现少数民族放牧等题材的作品，注重写实，风格清新，传世作品有《文姬归汉图》（图9）《胡笳十八拍图》《绝塞逢春图》《进马图》等。其所作《四羊图》册页（故宫博物院藏），为绢本设色，纵22.5厘米、横24厘米，笔法简练朴素，用色柔和，对比强烈，无款，左下角钤有"陈居中画"朱文印。画家成功地再现了这一感人的场景。陈居中约活跃于1201年前后，其卷轴以写实为主，饶有生趣。据载他1207年任职南宋画院，在开禧三年（1207）为崔丽人画像。元夏文彦评其说："陈居中，嘉泰间画院待诏，专工人物、蕃马，布景著色，可亚黄宗道。"（《图绘宝鉴》）此本《文姬归汉图》轴（台北"故宫博物院"藏），为绢本设色，纵147.4厘米、横107.7厘米，绘汉末女诗人蔡文姬在战乱时被匈奴人掠走，后为曹操派使节接回的故事。图绘在塞北的原野上，左贤王端坐在毡毯之上，托盘接酒，神情凝重，注视着即将分离的妻子，儿女站立在蔡文姬的旁边，依依难舍，年幼的紧紧地抱住母亲。对蔡文姬而言，她的回归故土竟与亲生骨肉的决别交织在一起，乳娘弯腰欲抱倾心安抚。清人高桐轩题陈居中《文姬归汉图》诗："塞上笳声绝，文姬此心悲。亲恩远汉相，旧恨忆明妃。旅梦依驼影，乡心逐雁飞。征车留不得，儿女任牵衣。"作者

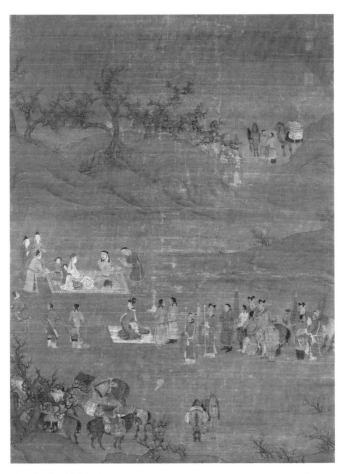

图 9 陈居中 文姬归汉图

在图中刻画了左贤王的庄重肃穆、文姬的雍容尔雅以及汉使的
从容不迫，于人物的刻画上极见功力，蔡文姬的文雅端丽、左
贤王的神情凝重、幼子的惊恐、汉使的雍容，都十分个性化。

随从的神态亦不雷同，环境的描写也反映出画家创作的精心和深厚的生活积累，其间荒野、马匹、枯木等道具渲染着此时此刻的悲欢交加的离别之情。全图线描细劲流畅，赋色绚丽匀整，风格细腻精致，是传世南宋人物画中的佳作。

由此可见，陈居中精妙绝伦的技艺和空间想象能力，为时人所称道。明代吴其贞曾题其《八骏图》："精彩逼真似唐画，系临史道硕、韩幹之辈，为两宋人物第一神品也。"（《书画记》）此图无名款，旧题为陈居中所作。图中钤有清内府鉴藏印，《石渠宝笈续编》著录。史载：其"多作西湖全景，兼工钟馗、三教。宝祐待诏"（《画史会要》）。《瑶台步月图》（故宫博物院藏）为绢本设色，纵 25.6 厘米、横 26.7 厘米。宋朝颇盛赏月之风，这一时期的画家们青睐"吟风玩月"的题材。图中绘有三位仕女，发髻高绾，穿对襟旋襖，清秀婉约，柳腰细眉，貌似嫦娥。她们分别伫立瑶台，手持杯盘，神态悠闲，相与谈笑。此刻，祥云缭绕，月光掩映，远方林木隐现，一派清秀明净的气象。作者题跋于团扇左侧栏杆旁下，应为陈清波真迹。

此外，何荃《草堂客话图》页（故宫博物院藏）为绢本设色，纵 22.8 厘米、横 23.8 厘米。图中松柳掩映屋前，数间草堂着落其旁，又有修篁数竿，山石错落，涧水奔流不息。门前有一老人偕小童来访，二公于堂内相与对话，牵引出"草堂客话"的主题。草堂的用笔工整，山崖以斧劈皴写之，形象端庄的人物衣纹勾勒简率、劲利，可谓细入毫端。何荃生卒年不详，细看图中署有"辛卯何荃制"五字款。

胡彦龙（生卒年不详），仪真（今江苏仪征）人，善画人

物天神，寒林水石窠木。其描法用大落墨，自成一家格法。

　　另有许多无款署的精品留存于世，如佚名《卢仝烹茶图》（故宫博物院藏），为绢本设色，纵 24.1 厘米、横 44.7 厘米。该图画草屋颓垣，周匝苍松拥簇，阴翳清凉。室内隐士卢仝坐于床上，书童焚炉煮茶，烟雾四散。图中无款，旧题为刘松年作。但依卷后李复所记，据此绘画风格确认，当为南宋画院高手所作。卢仝（生卒年不详），唐代济原（今河南济源）人，工于诗文，曾隐于嵩山少室山，号玉川子。佚名《八相图》卷（故宫博物院藏）为绢本设色，纵 36.5 厘米、横 246.2 厘米。此卷将不同时代的八位贤臣肖像搬上图中。从右至左分别是：周公姬旦、汉留侯张良、唐郑国公魏征、唐梁国公狄仁杰、唐汾阳郡王郭子仪、北宋名将韩琦、北宋史学家司马光、南宋名相周必大。该八相"是皆道德之尊，才略之远，功业之高，使百世之下，望其风采，耸然畏而仰之，有不可企及"。八位贤相或拱手胸前，或手持笏板，毕恭毕敬，虽神情各异，却风采非凡。每位贤臣立像后均有颂文，仅周必大的颂词题于像前，有几处文字残缺难辨。佚名《八相图》传承北宋画像的技法，人物采用正面四分之三容貌方法绘制。整卷均以中锋淡墨细线勾勒，衣纹粗简，人物比例合理，画风质朴，其中各个不同的朝代服饰各具特色。衣饰的领、袖边用水墨烘染，淡赭色晕染面部，表情程式化，与人物的理想形态相统一。南宋作为人物画发展的转折期，专家认为："前半期以继承北宋所完成的画风较显著，到后半期则渐渐起了变化，终于以禅宗教团为中心，发展成为墨戏道释人物画，然后传到元代。"（铃木敬《中国绘画史——

南宋绘画》）长卷中并无署款，依据画中"家藏周室汉唐以至我宋重臣像像凡八人"的题识分析，应为南宋后期作品无疑。

风俗画中描绘百姓现实生活的画作比比皆是，佚名《柳萌群盲图》即是其中之一。此作由故宫博物院珍藏，为绢本设色，纵82厘米、横78.5厘米。图中有帐篷搭在柳树下，有盲人仰面双手抱拳求神，另一老者与牵驴小童驻足相视，又有三位盲人在打架，二位老人偕一幼童在院门口观望。整幅画面十分逼真，人物神态活泼可爱，尤其是表情刻画细腻，使观者有身临其境的感觉。服饰用钉头描，柳树画法笔法劲健，枯树新枝，随风摇曳，淡彩设色，颇具南宋的特点。还有佚名《田畯醉归图》（故宫博物院藏），田畯是古代掌管农事的地方官吏。此卷写田畯头戴簪花帽，醉坐牛背之上，有人相扶而走，赤脚农夫牵牛前行。苍劲的双松矗立于右侧。小吏和农夫姿态古朴，耕牛仰首而行，均以古拙的线条描出，稍加渲染，用笔流畅；山石的勾勒渲染结合，另外溪边和松下的竹子均以双勾写之。横卷有乾隆皇帝题诗一首，明代四明王尹实题篆书"田畯醉归图"，并有清内府鉴藏印多枚，《石渠宝笈续编》著录。

据邓椿《画继》统计，自熙宁七年到南宋孝宗乾道三年（1074—1167）共收画家219人，而人物画家则不足十分之一。这期间除却北宋神宗时的李公麟，南、北宋之间的画院作家如刘宗古、李从训、苏汉臣，以及此后的贾师古、李嵩、梁楷、陈居中等人作为人物画的主将之外，有不少也作人物画的。道释人物画逐渐衰退。此时作风日趋简淡写意，不求工整与刻画的气氛笼罩画坛。

第三节

道释人物画
——寄寓禅思，意境深远

　　南宋释道人物画传承五代北宋遗风。宋郭若虚指出："近代仿古多不及，而过亦有之，若论佛道人物仕女牛马，则近不及古；若论山水林石花竹禽鱼，则古不及近。"（《图画见闻志》卷一）五代、北宋初期，佛道人物十分兴盛，名家辈出，如五代南唐画家周文矩（生卒年不详），建康句容（今南京句容）人。其作《仙女乘鸾图》扇（故宫博物院藏）为绢本设色，纵25.5厘米、横26.1厘米。此图画风精丽飞动，虽无款识，旧题周文矩作。《虚斋名画录》（卷十一）载，耿昭忠题跋："风格高妙，飘飘然有凌霞绝尘之姿，是盖周文矩胸中迥出天机，故落笔超乎物表。张、吴、顾、陆，何难继踵。"《圣朝名画评》曰："周文矩用意深远，于繁富则尤工。"因此可见，众家认为周氏颇有精思，作风纤丽过人，为秘府宝重。

　　赵伯驹（？—1173）承袭周文矩、李公麟的衣钵，笔法纤丽微密，造型秀丽、古雅。《图绘宝鉴》称之："尤长于人物，精神清润，能别状貌，使人望而知其详也。"其作为宋太祖七世孙，天资超群。观其作《飞仙图》轴（台北"故宫博物院"藏），绢本设色，纵110.1厘米、横51.8厘米，图中巨壑高耸，苍松林立，仙人绰约似处子佳人，手持荷花，驾御赤色飞龙遨游于琼山仙海之中，沧海之上，云气飞扬。飞仙衣褶线条飘逸流畅，

超然物外，令观者神往不已。道教中的"神仙"即为修练得道，神通广大，变幻莫测，而又能长生不逝之人。此轴欲借飞仙表达作者渴望摆脱社会的动荡与不安所带来的灾难。正如《庄子》所云，"乘云气御飞龙，而游乎四海之外"，企求个体生命的解脱。南宋时期的人物画逐渐趋向风俗画，不少反映社会生活的题材进入院体画的范畴，经常将民间传说杂糅其间，即使以神仙故事为主的作品，也略带世俗习气，以古喻今。赵伯驹长于青绿设色，极擅参古融今，笔法秀丽，设色雅致，超脱凡俗。《飞仙图》可视作南宋画杰作。《画继补遗》载其一段逸事："建炎随驾南渡，流寓钱塘。善青绿山水，图写人物，似其为人，雅洁异常。予与其曾孙学士，交游颇稔，备道千里尝与士友画一扇头，偶流入厮士之手，适为中官张太尉所见，奏呈高宗。时高宗虽天下俶扰，犹孜孜于书画间。一见大喜，访画人姓名，则千里也，上怜其为太祖诸孙，幸逃北迁之难，遂并其弟晞远召见，每称为王侄……"

伯驹之弟伯骕也是画中高手，其《蕃骑猎归图》页（故宫博物院藏）为绢本设色，纵22.3厘米、横25.2厘米。图中写番骑野外猎归后，左目一闭，专心致志地检查手中箭羽的现状，动作敏捷；鞍骑立于其侧，俯首帖耳之状最为得神。该作足以代表其人物画的成就。元夏文彦评其曰："伯骕，字希远，千里弟。善画山水人物，尤长于花禽。傅染轻盈，顿有生意。尝画姑苏天庆观样进呈。孝宗书其上，令依元样建造，今玄妙观是也。仕至观察使。"（《图绘宝鉴》）

郑午昌论道："当时山水画家，亦多好以水墨写道释，形

相之外，复竞竞于笔趣墨妙。于是遂开道释人物白描之风，而李公麟为之魁。盖前世名家，如顾、陆、曹、吴，皆不能免色，故例称丹青，至公麟始扫去粉黛，淡毫轻墨，高雅超谊，譬如幽人胜士，褐衣草履，居然简远，固不假衮绣蝉冕为重，可谓古今绝艺。……绍兴画院祗候贾师古学而传之，嘉泰画院待诏梁楷更创减笔之新格而传之，绍定待诏俞珙，咸淳祗候李权，他若苏汉臣、陈宗训、孙必达、李从训、李珏等，皆为南宋道释人物画之能手，而传衣钵于龙眠者也。盖龙眠以白描称绝，素雅冷秀，适与南宋时人深受理学禅风之熏陶者之嗜好相合，故其画派能为诸家所崇奉。"[11]此时的道释人物画皆沿习旧规，日趋简率，或专用水墨，或专用粗笔与减笔，那时虽有杰出之士，但是与北宋相比较，则未免相形见绌。贾师古师李公麟，再传为梁楷，一时从学者众多。

一、贾师古、梁楷擅画人物，独树一帜

贾师古（生卒年不详），汴（今河南开封）人，善画道释人物，师法李公麟，高宗绍兴时为画院祗候。其白描人物，颇得闲逸自在之状，尝作《归去来图》，十分古雅，传世作品有《岩关古寺图》《大士像》等。梁楷为其高足，名过其师。

《大士像》轴（台北"故宫博物院"藏）为绢本设色，纵42.2厘米、横29.8厘米。此图绘观音大士秀发披垂，斜倚山石，手中宝瓶倾斜，琼液垂流，涌现一朵白莲。贾师古以墨笔勾勒、皴擦以成山石，以白描的手法写观音，画衣褶如行书草笔，写意简洁，又以极工细的笔触描绘观音的发髻面容，柔美秀润，

气韵顿生。图中以山石之粗糙厚重衬托出观音大士的空灵白皙之容、闲适自在之态，让人叹为观止。

梁楷（生卒年不详），东平（今属山东东平）人，宁宗嘉泰年间（1201—1204）的画院待诏，所写道释思神，师贾师古，描写飘逸，青出于蓝。赵由俊赞曰："画法始从梁楷变，观图犹喜墨如新。"

《八高僧图》卷（上海博物馆藏）（图10）为绢本设色，纵26.6厘米、横66厘米。该图写历代高僧参禅修行的逸闻趣事，颇含禅意；笔法严谨工整，意境深邃，人物、林石相融，南宋院体画风的特征十分明显。周边背景笔法洗练，人物的神情、衣着的勾勒常以钉头鼠尾描、折芦描图之。梁楷借助场景的裁剪和布局的设置，衬托高僧名士的肢体形态与主题意旨。情景交融，构图饱满使画面意境更为深远而耐人寻味。

首段《达摩面壁·神光参问》图写慧可（又名神光）拜谒禅宗祖师达摩的典故。神光殷切求见，然而初始世祖拒见，自顾面壁。他立雪通宵达旦，接着又以断臂求法以明其志，方得达摩许可，传其法号慧可，授予正法眼藏。卷中达摩一袭红袍，面壁端坐，高额浓眉，双眼微启，深邃幽貌，已成为徒弟的神光，躬立身后，与寂寥幽深的峡谷相映成图。第二段《弘忍童身·道逢杖叟》讲述弘忍（后为禅宗五祖）年幼时初游山中，邂逅挂杖老人并受其点化的故事。其后弘忍出家拜道信大师学禅，并得真传，嗣位宏法，终成禅宗五祖。他以"萧然静坐，不出文记，口说玄理，默授于人"的教规开拓了中国佛教的禅风，远播四方。第三段《白居易拱谒·鸟巢指说》展示时任杭州刺史的白居易，

图 10　梁楷　八高僧图（局部）

问道鸟巢道林禅师的逸事。白居易与仆从立身洗耳恭听，禅师闲坐树根，伸指频作教诲状，指点迷津，认为白居易处境危险："识性不停，得非险乎？"（《景德传灯录》第 51 卷）禅宗

以为"不悟即佛是众生，一念若悟即众生是佛"。解读顿悟之意，悟与迷的差别在于：刹那间心念流动的明豁与阴翳而已。第四段《智闲拥帚·回睨竹林》记叙时居邓城秀岩山的香严和尚智

闲（唐代沩仰宗禅僧）的故事。画中修林翠竹，流水溪涧，他把帚扫叶，耳闻瓦石击竹而响，惊动四野，便吟诗道："一击忘所知，更不加修辞。"（《景德传灯录》第 51 卷）顿悟禅机空无一物之意，立地成佛；此时智闲情不自禁，喜笑言开。此段精描细写，敷色鲜明，将画院传统风格表现得淋漓尽致，天衣无缝，恰到好处，代表着南宋人物画的最高水平。第五段《李源、圆泽系舟·女子行汲》讲的是唐代李源与圆泽法师的方外之交。洛阳留守李澄身亡殉国于安史之乱，其子李源因而发誓拒不宦婚，诚信礼佛。他和圆泽法师乘舟同游川西眉山，一女子正在江岸汲水，圆泽说道，他将在此女腹中投胎，十二年后的八月十五日相会于杭州天竺寺。第六段《灌溪索饮·童子方汲》讲的是，灌溪禅师途中偶遇童儿汲水，因渴索饮，谁知小童却要他说出水中有多少尘埃，禅师无奈答道："水中却无尘埃。"三尺小童负水离去而责问道："不能污却水也。"第七段《酒楼一角·楼子参拜》绘楼子向酒楼跪拜，忏悔往日所为之事。第八段《孤蓬芦岸·僧倚钓舟》画玄沙备禅师背靠芦舟，探身远望近岸宽阔的彼岸，沉思默言，好像在想像宁静的水面。题记载："有直饶得似秋潭月影。静夜钟声，随扣击以无亏，触波澜而不散。犹是生死岸头事。道人行处，如火烧冰。"图的上方多为空白，物象集聚左侧角边，以劲厉精利的笔线勾写衣褶和船舷，远景省略空无一物。南宋人物和山水画中，似乎蕴藏着画人深刻的内省和自负，他们不约而同地拒绝怪诞的图像构思和过于精细的刻画手法，与禅宗正义的精妙难言之语一拍即合。梁楷凭借独特和高超的画艺，在《八高僧图》卷中列举

了禅宗八祖相会的故事本源。

　　《八高僧图》仅为《景德传灯录》中传记的图示，作者借图巧妙地表现一些不可言传的场景。禅宗奇诡深奥难懂的哲思，在文本的题记中有所体现，又被梁楷图绘成揭示真理的视觉叙事。长卷中的历代高僧被布置在一个诗意的山水背景之中，达摩祖师与后继者衣钵相传的"法嗣"，确立了一个"宗"或者一个世系。

　　禅宗常以蔑视权威，毁弃典籍以及发散性思维而独具一格。其规避偶像、佛经等，倡导顿悟。梁楷曾与禅宗僧人过从甚密，因此他的两种绘画风格迥异。一类是传承贾师古的传统，造型严谨规整，笔线细长，转笔劲利，谓之折芦描。《八高僧图卷》和《出山释迦图》均可归属工细一路的画风，线条勾勒劲健，在李公麟、贾师古的基础上，传宫廷马远画派的遗韵，应是他早年作品。另一类被称为"减笔的粗笔画"，绘六祖慧能(638—713)因砍竹顿悟的故事。树干用干笔勾刷，草率写之，似不经意，人物衣纹勾线劲拔而短促，似钉头鼠尾描，发扬了五代以来"游戏点化，自然高胜，前无古人，超出翰墨畦畛"(《圣朝名画评》卷三评智融语)的墨戏格式。这与以浓淡粗细的简笔勾画诗圣潇洒出尘的醉态而闻名的《李白行吟图》，如出一辙。这是梁疯子挂金带不受，出走画院后，于禅风熏染中所形成的风格。李白悠然徐行的形体恰到好处。衣纹笔法沉婉跌宕，元气淋漓，其发、冠、履都以重墨回笔盘出，束发披离，瞳似黑漆，胡髯飘举，简率而静逸。

　　梁楷《泼墨仙人图》轴（台北"故宫博物院"藏）（图

图 11　梁楷　泼墨仙人图

11）为纸本水墨，纵48.7厘米、横27.7厘米。综观全图酣畅淋漓，潇洒磊落，阔笔取象而形神皆备，胡须、发髻以侧笔横点，脸型略微迷茫，仅眼目鼻嘴用细笔勾勒，脚下芒鞋以淡墨收势，唯腰带则用重墨醒之。袒胸露怀，醉眼迷离，仙人佯狂过市，似笑非笑，深妙莫测。他的形象在作者纵横意气挥洒之处灵机顿现，似余音绕梁，超凡脱俗，出离死生的大自在，通天地而永存。此图迥异谨严工饬的院体画风，敢于墨笔描扫，在一片淋漓水墨氤氲之中变幻出自足自乐、蹒跚缩颈缓行的神仙散胜，真绝笔也。他有意夸张其头额部位，占据面部多半，将最重要的五官挤在下部极小的面积上，使仙人垂眉细眼，扁鼻闭嘴，更显得醉意醺醺，诙谐可笑。墨笔仙人老汉极尽怒骂嬉笑的憨态，同时也包含着梁楷放浪形骸的生命态度和"离经叛道"的个性精神。他凭借着超凡脱俗的"疯狂"，豪

放不羁如入无人之境，开了禅宗墨戏的先河。

　　梁楷参禅入画，似画非画，常以破笔粗起，慢收细笔，轻重缓急而变化多端；大笔扫落奇石，金刀错写墨竹，贯以深邃莫测的玄意贯穿并牵引其间，真幻迷离。南宋僧人居简吟诗诵之："梁楷惜墨如惜金，醉来亦复成淋漓。天籁自响或自瘖，族史阁笔空沉吟。"他的"减笔画"，夸张的形象与老辣粗放的率性用笔，神完气足。其泼墨减笔独树一帜，在中国绘画史上超越古人，据清厉鹗《南宋院画录》以及清《佩文斋书画谱》等载，其遗留的作品有几十件，多为佛道、神仙高士、鬼神，如《渊明像》、《庄生梦蝶》、《寒山拾得》、《苏武牧羊》、《六祖斫竹图》（图12）、《释迦出山图》、《羲之观鹅》等。

　　布袋和尚，名契此，经常以肩挑布袋行走于市，乞食化缘，狂癫无常，为五代时名僧。他常诵"弥勒真弥勒，分身千百亿。时时示时人，时人自不识"。梁楷常画此类题材，如《布袋和尚图》（上海博物馆藏），为绢本设色，纵31.3厘米、横24.5厘米。轴中其人笑容可掬，憨态迷人，五官眉目豁达。作者

图12　梁楷　六祖斫竹图

运笔工致，而衣纹却以粗笔横扫，而后用淡墨覆盖，粗细相叠，奇趣横出。诸如此类的画作流传到日本，或为水墨禅画之滥觞，一发不可收。

作为贾师古的弟子，梁楷出手不凡，佳作迭出，誉满朝野，一时好评如潮，为画史所称道：

宋妙峰和尚住灵隐，有四鬼移之而出。梁楷画《四鬼夜移图》，中峰为之跋曰：昔南泉谓王老师修行无力，被鬼神觑破。殊不知鬼神不著，便白日被王老师热瞒。相传妙峰和尚住灵隐时，为四鬼所肩而出。当时赖遇妙峰，若是王老师，未免又作修行无力会也。一种是谩神吓鬼，显异惑众，今又被人描貌将来，不知面皮厚多少。（孙治《灵隐寺志》）

王世贞《梁楷参禅图》跋：图中苾刍为宰官说法，大有态，第未见的然为梁楷笔。考《栾城公集》亦不见此三偈。结法秀逸潇洒，与同叔欹倾沓拖体全不类，偈辞读之，便堪拍碎金面棋盘。是径山石头本色，亦非此公所办也。缝篆乃柯奎章家物，印文"眉山苏氏"云：恐苏后人收藏私识耳。伯起多米颠伎俩，强标之曰"梁楷画，同叔书"，欲博予新集两部，而休承复依违其间，但令佳足矣，何必真同叔、梁楷哉。（《弇州山人续稿》）

徐献忠《梁楷说剑图跋》：按说剑，为秦人薛烛对越王允常说所铸五剑，而取纯钩、湛卢为独良者也。越聘欧冶子作之，盖因破赤堇之山而出锡，涸若耶之溪而出铜，合二物于水火之

齐，五精之陶，用阴阳之候，取刚柔之和，而后成焉者也。剑器古所以防检非常，备威仪，故君子之国，其人衣冠带剑。然庄子因越文王喜剑而规之，其所说又出乎剑器之外。则君子之所尚，抑又可知已。此图本出宋梁楷，其危然肃者，越王也。坐而偃恭而详者，薛烛也；侍王而耸听，佩剑而肃然者，以礼承君者也；曼胡之缨，短后之衣，远在堂阶，彪立虎视者，侍卫之力也：其规划布列如是，而神气不足以充之，识者一见知其模本。凤林吴氏宗伯藏此，因识其详云。（《长谷集》）

梁楷写佛道像，细入毫发，而树石点缀，则极洒落，若略不住思者。正以像既恭谨，不容不借此以助雄逸之气耳。（《紫桃轩杂缀》）

梁楷《白描罗汉图》，纸画一卷，纸墨如新。人物衣褶，皆为钉头鼠尾。有一衣巾老人，作迎送之意，胯下拖出一尾，是为龙王也。（吴其贞《书画记》）

梁楷《垂钓图》，绢画一大幅。气色如新画，画一士人戴笠披蓑，垂钓于大柳之下，翩翩若神仙状。（吴其贞《书画记》）

《宋梁楷画右军书扇图》（楮上横卷）。松雪翁尝以纨扇三十握遗故人，……但传于世者皆草草，谓之减笔。今观此水墨《题箑图》，所作右军立枯柳下，丰神俊逸，笔意萧爽；老媪持扇偻偻，有欣悦之状，想是买扇后复来耳。画在白宋纸上，

阔二尺许，高不盈尺。天启七年，龙集丁卯，十一月长至后三日，水西道人识。（郁逢庆《书画题跋记》）

《题梁楷右军书扇图》诗："右军书扇真偶尔，老姥无知敢再烦。松雪故人方外友，欣然写赠可同言。江村民钱良右。山阴用笔妙如神，题扇行遭老媪嗔。莫怪只今无别识，清泾浊渭向谁陈。汾亭石岩。合作从来出偶然，蒲葵遗迹恨无传。只今尺素开图画，犹是衣冠识晋贤。吴郡罗元。戴姥手持扇，邂逅成技痒。五字妙入神，百钱起贪想。妄求笑无知，竞买遇真赏。画图把清风，千载一俛仰。吴下汤时懋"。（《珊瑚网》）

梁楷《高僧图》，纸画一幅，画法简略，盖效吴道子者。程正言家物。（吴其贞《书画记》）

梁楷《渊明图》，小绢画一幅。写渊明把菊行松树下，画法工致，精神迥出，为楷之上作也。辛卯十一月望日，过嘉禾之长水，观于佸孙于庭家。（吴其贞《书画记》）

夏圭原也善画人物，元夏文彦在《图绘宝鉴》中论道："高低酝酿，墨色如傅粉之色。"他的人物画倾向于用墨法，这应该是中国人物画的一大革新。唐朝人物画历经吴道子的变革，往后分为粗细两种不同的发展风格：石恪代表粗犷的一派；李公麟领衔谨细的一种风格（唐代张萱、周昉，五代周文矩所图写的均为贵公子、仕女、鞍马、宫苑、屏障等。其特色以纤丽

为主，与李氏又不一样）。

　　童书业分析南宋人物画的路径："大约石恪一派的粗笔人物，下开夏圭、梁楷之先；而李公麟一派的细笔人物，也后启南宋画院名笔之路（南宋画院名手马和之便是李派的作家。马氏是钱塘人，作人物画工致而飘逸，世人至称为'小吴生'）。……南宋的人物画实兼承石、李两家的遗风而加以发挥者，然以有特色言，当推石恪一派。"[12]日本金原省吾评价梁氏《踊布袋图》说："'其笔如藁'之藁状线，例如……《踊布袋图》即可征考……画面肉体之线，细而锐，衣则用秃笔，压特大，且速度增加。"（《唐宋之绘画》）梁楷笔线尖锐而快速，正如吴其贞所论其手法"人物衣褶，皆为钉头鼠尾"（《书画记》），此笔线两头稍粗重而中间轻细，即明汪珂玉所谓"折芦描"（见《珊瑚网》，注云，"如梁楷，尖笔细长撇捺也"）是也。《黄庭经神像图》卷（美国翁万戈藏）为纸本白描，纵26厘米、横74厘米。此卷人物形象端正，景象周密繁复，笔势劲健，骨体苍劲，应为李公麟画派以后的面貌，与同时代其他人物画迥然相异。卷中的林石山泉的画法源自北宋，但非李、范，与董源江南风格的体系亦不相似。吴其贞《书画记》和张丑《真迹日录》均有著录，可见流传有绪。

　　梁楷的卷轴流传东瀛较多，其他的代表作今传世者有日本村山氏所藏的《踊布袋图》和酒井氏所藏的《六祖斫竹图》等。金原省吾以为《六祖斫竹图》的笔线："竹枝、衣纹、草，皆至尖锐。线之速度，近于终竟且同时增大……任何细线，弥不意志高而紧张。此梁楷之线所以尖锐。"（《唐宋之绘画》）

自然而然的，其画技也影响了日本的画风。他的减笔画格"草草减笔"流行一时："所谓草草者，描写之速度化；减笔者，描写之简约。简约之形体，当用有速度之线描之。"（《唐宋之绘画》）

要想探究梁氏画脉的源头，人们所熟知的是豪纵的骨体和放浪的形态，然而追溯到他的出身，却是从南宋高宗时画院待诏贾师古而来，贾氏又得李公麟法："贾师古《归去来图》，笔法古雅，绢素精好，殊可爱玩，亦是龙眠（李公麟）翻出，宋绢中之不易得者。"（《严氏书画记》）谢稚柳经历一番考证后确认："一卷细笔白描的《黄庭经神像图》真本幸尚存于世，说他是受到李公麟的影响，这一卷正是明证，也是梁楷画笔中流传下来的唯一孤本。从而知道，导引梁楷的是李与贾，这一卷精工白描的巨制，透露了他的来龙，九转丹还，奔腾幻化，演而为豪纵、减笔，这才是他的去脉，没有见到他的这一形体的，自不可能想象后来会转到如此地放浪不羁，绝去畦径，而只见他的后来，自不免要与宋濂同感，单凭文字的绘画史，真有徒托空言之叹！"[13]

刘松年也经常创作道释人物画。《瑶池献寿图》轴（台北"故宫博物院"藏）为绢本设色，纵 198.7 厘米、横 109 厘米。图绘在岩崖环抱中的溪涧旁，苍松林立，青翠阴翳，清泉流淌而下，汉白玉砌成的瑶台置于松翠山涧，华盖车辇隐驻林荫道之中。威仪万态的西王母在侍女的护卫之下安坐瑶台，汉武帝坐于王母对面，一群仙女手捧仙桃行祝寿礼，远处祥云缭绕群峰，隐约可见，营造了一个美好诱人的神仙境界。画中岩壑的皴法苍

劲，松柏蜿蜒如龙，气势非凡，敷色鲜丽、典雅，人物古朴典雅，神态逼真，可为青绿山水画中的佳作。该画取材《汉武内传》。武帝（前141—前87）崇尚道教。7月7日，西王母降临，馈赠仙桃四枚给武帝。武帝食后大喜，留下核桃种在宫中，西王母告诉武帝曰："此桃三千年一生实，中夏地薄，种之不生。"因此后人称西王母的仙桃为蟠桃。《罗汉图》轴（台北"故宫博物院"藏）为绢本设色，纵117厘米、横55.8厘米。图绘罗汉身披宽袍裂裟，伏依枯树枝干，弓背而立，秃顶含有项光，浓眉垂挂，两眼正视前方。前面有两只梅花鹿背向朝立而鸣，果树上方长臂猿猴正在摘取果实，侍僧持杖合衣承接之。图中，主仆二人神情各异，人物神态及衣纹的勾勒秀劲流畅，刻画生动入微，黑猿之灵动与僧侣的静态配合得天衣无缝，恰到好处。整幅画傅彩精丽，可谓佛画中的精品，并有题款"开禧丁卯刘松年画"。图左上方有乾隆御题。收藏印记有太上皇帝、皇姊图书、内府书画、乾隆御览之宝、乾隆鉴赏、珠林新编、秘殿珠林等。《石渠宝笈》《秘殿珠林续编》著录。

周季常《五百罗汉图·应身观音》轴（波士顿美术博物馆藏）（图13）为绢本设色，纵115.5厘米、横53.1厘米。作为南宋初期的宗教人物画，该画深受北宋末年的影响，采用富丽多彩的工笔画法，气势典雅恢宏，与简笔写意画的风格迥然不同。立轴并无款识，高居翰定为林庭珪所作，然而吴同以为，依据周季常的旧作考证，应为周季常亲笔所为。此作是原先收藏在日本大德寺一百幅《五百罗汉图》中的一幅，由此可见，南宋时期宁波地区道释人物画的兴盛非同一般。

图13 周季常 林廷珪 五百罗汉图·应身观音

佚名《叱石成羊图》扇（台北"故宫博物院"藏）为绢本设色，纵23.5厘米、横24.6厘米。画中左侧悬崖峭壁夹杂着虬松垂挂而下，杂木丛生，一溪清泉顺势奔流而出，白云缭绕其上；仙人黄初平站立其间，童子手持一纸正在拜读；几只山羊游走其间，远处沙丘隐约可见，近岩波浪起伏，好一个人间仙境。传说晋朝道士黄初平为浙江金华人，某日黄氏牧羊时偶遇道士，便随之学道修炼，在金华赤松山石室洞得道成仙，众人尊为黄大仙。据传日后他擅长法术，能"叱石成羊"，该图所绘便是黄大仙叱石成羊的典故。

第四节

狂禅和清逸
——僧侣、仙客的水墨减笔画

　　寺院僧侣、道观仙客曾为书画创作的重要力量。北宋时期，史论家专列衲子道人栏目。南宋时的温日观，为杭州玛瑙寺僧，擅写水墨葡萄，以草法为之，别具一格。

　　近代学者论道："南宋人物画中还有一类很特殊的作品，即'散圣'图。由于禅宗发展到南宋时期，发生了'从讲哲理走向讲机锋，从直截清晰走向神秘主义，由严肃走向荒诞'的变化，深受禅宗思想影响的梁楷，以及一些具有禅僧身份的画家，创作出了一批不受佛教戒律、义理约束的'散圣'形象，如《泼墨仙人图》，以及布袋和尚、寒山、拾得等。他们不再是神圣的传统佛道，俯视人间的仙灵，而是衣衫褴褛、形象猥琐、醉步跟跄、玩世不恭的'俗物'。至此，画者将宋初石恪的偶然而作，变为一股颇有声势的创作潮流，成为了南宋人物画不可忽视的'另类'。"[14] 就此，另类的"散圣"形象——笔法酣畅、水墨淋漓、夸张变形之作，豪放洒脱风格的禅宗人物画，为南宋人物画风格的多样性与创造性提供了一个不可多得的研究课题，它在东瀛被尊为国宝，备受珍惜与传播，并非偶然现象。

　　一、僧侣水墨画有着悠久的历史
　　僧人画有着久远的历史，最早应该是从东晋惠远开始，据

杨慎《丹铅录》载："远公画《江淮名山图》。"惠觉，即北齐画家姚昙度之子，传其衣钵，直至唐末五代形成第一次高潮。禅宗画兴盛的原因：（一）五代嬗递，社会动荡，战乱频繁；（二）惠能的南宗禅简易、直截的修行方式，吻合了中国僧侣的口味，并且增强了绘画的表现力；（三）水墨画日趋成熟，激发了僧侣的创作兴趣。唐末五代著名的画僧为贯休、巨然等。前者以墨笔罗汉见长，托于梦见，奇特尤甚，成为禅画的标杆；后者擅长点染水墨，于圆融无碍之中呈现灵气一片。"南宋 150 年，士大夫画几乎匿迹，僧人画却又得以风行，形成了它的第二次高潮，出现了像梵隆、智融、法常、静宾、莹玉涧、萝窗、子温、若芬等一批僧人画家。他们的创作更具个性，形象简括，高度集中，带着戏谑，闪现着一片精光——此风一直延入元代。有雪窗、柏子庭、大诉、觉隐、方厓之流以更简率的画笔为之，情境空明，极尽纵逸。明清之际，因明王朝招致沦亡带来的大悲运，逼使一批士大夫薙发受具，遁迹空门，僧人画因之崛起，形成了它的第三次高潮。以七处、白丁、普荷、净伊、弘仁、弘智、髡残、超揆、八大山人、上睿、原济为代表的僧人画家，用破笔残墨，将僧人画推向更新的境地。"[15]僧侣出家实为无奈与拘执之举，他们抛弃尘世的一切，任意所为，或"托于梦见"，或折草嚼蔗蘸墨写坡石，或以"金错刀"绘竹枝，解衣盘礴，由此显示戏谑与佯狂之态。

宋邓椿《画继》推崇"高雅"，赏识苏轼的"运思清拔"和高焘的"清远静深"，而以责言对待禅宗之作；因为僧画草率、游戏般的创作风格与士大夫之"高雅"之作不能相提并论。然

而，其表现的过程，那种才情毕现的"游戏"程式，则极具美学情趣。正如苏东坡《书朱象先画后》所言："能文而不求举，善画而不求售。曰'文以达吾心，画以适吾意而已。'……今朱君无求于世，虽王宫贵人，其何道使之？遇其解衣般礴，虽余亦得攫攘其旁也。"文人士夫特有的才气和本色，似与僧侣行为有惊人的相似之处。

其时南宋人物画的另外一个特点是：创作者中既有画院擅于制作释道禅的高手，也有一些擅长人物画的禅僧与道士。如画院梁楷长于佛道画，后继者李確，以水墨减笔禅僧画著称于世；宋末的龚开以图写墨鬼鸣世。寺院最善于此道的如智融、梵隆、法常和道士葛长庚等，逐渐形成南宋禅僧、道士一格——清逸和狂逸。

智融（1114—1193），临安灵隐寺僧，俗姓邢，名澄，汴梁（今河南开封）人；初以医入仕，南宋时居于临安万松岭，号草庵邢郎中，授官成和郎，后落发为僧；先后修行于四明、奉化雪窦山。史载，淳熙七年（1180），鄞县楼钥慕其名，求墨迹多次均遭拒绝，遂赋诗催之："古人惜墨如惜金，老融惜墨如惜命。……人非求似韵自足，物已忘形影犹映。"智融写《岁寒三友图》赠与，了却此俗债。晚年自号老牛，往往数笔即得生动之致。其《牧牛图》后来流传到了日本。

梵隆（生卒年不详），字茂宗，号无住，吴兴菁山（今浙江湖州）人。其师法李公麟，长于道释画及山水。元钱选曾题曰："观其经营位置，作罗汉渡水状者，或扶或倚，深则厉，浅则揭，回视顾盼，无不毕备。"遗迹有《十六罗汉图》著录于《书画记》。

据传宋高宗钟爱其作，每见之则加品题，故名闻于世。所以，明代王世贞、李日华均认为梵隆学其师而能得神韵，遗貌取神。

南宋居士画家李確传梁楷衣钵，僧人法常则与其减笔人物画艺术相通，此外尚有嫡传弟子俞琪、李权，可惜并无作品流传下来。

李確（生卒年不详），里籍不明，以画禅僧和佛见长，传世之作有《达摩图》，《丰干图》《布袋图》对幅。《陶潜、杜甫、王徽之、林逋像》著录于《东图玄览图》；也作山水《四时图》，李日华《味水轩日记》卷七记载。《丰干图》《布袋图》为纸本水墨，对幅立轴，每幅纵 104.8 厘米、横 32.1 厘米，现藏于日本妙心寺。两位高僧的形象与梁楷泼墨的仙人类似，丰干的服装与头部，均以淡墨笔触写出，枯藤杖、双履用焦墨画之，相比之下十分显豁。作者运笔自如，并以简笔点出奇特的双眸；伴其身后的老虎，低手瞪目的样子尽显虎威，传神之笔立竿见影。布袋和尚立身赤脚挺立，衣纹转折勾勒简括，画者寥寥几笔，写出高僧凸肚仰天而观的形象特征，并以减笔之法写其五官、手、足之形，传其神韵。丰干为唐代天台山国清寺僧侣，史传曾以老虎为坐骑，闾丘来访，可时闻虎豹之声。如此惊世骇俗之举，真可谓千年画坛奇葩。布袋和尚则活动于五代后梁时，常背一布袋沿街乞讨，疯癫游市，作歌曰："万法何殊心何异，何劳更用寻经义。"（《宗镜录》卷十八）偃溪黄闻禅师题赞云："荡荡行，波波走，到处去来多少，漏逗宝楼阁前，善财去后，草草青青处，还知否？"（《偃溪广闻禅师语录》）此禅师宝祐二年至四年（1254—1256）住持径山寺。

二、狂禅法常——独创一格

在中国绘画史上，法常无疑是具有独创精神的僧侣，在水墨画领域贡献甚巨。

法常（1207—约1291），本姓李，号牧溪，蜀（今四川）人。南宋理宗、度宗时（1225—1274），他是杭州西湖长庆寺和尚。高居翰指出："明清时期，他的画作似乎在禅院中得以妥善保存，后世画家显然还绘制了不少仿作，其中最明显的是清初画家八大山人。即便如此，牧溪的作品还是因为题材粗野、笔墨无法度而受到冷遇，入不了中国主流收藏之殿堂。在本人近期制作的录像讲座系列以及其它的一些场合中，我一直认为：牧溪属于被不公允地忽视的一个庞大的中国画家群体，他们由于选择了特殊的表现题材，不得不诉诸'无章法用笔'（bad brushwork），因为循规蹈矩的'精妙笔法'（good brushwork）不可避免地会在观者和绘画形象之间设下一道既定风格之屏障（a screen of style）。对于禅画家，这道文人既定的风格屏障完全破坏了观画经验中摄心绝智的直接性（un-intellectualized directness），而这一直接性正是禅宗所要求的生存状态。……牧溪杂画卷有两幅现存中国，但均为后来的仿作，大概为明初之物——乾隆收藏中的'牧溪'不过是这些后人的摹仿之作而已。一幅写生卷现存台北'故宫博物院'，另一幅在北京故宫博物院。这两幅杂画卷似乎为沈周、陈淳和徐渭等明代大师所绘的类似于牧溪画风之作提供了一个范本。"[16]禅宗贯以摄心绝智的直接性摒弃循规蹈矩的精妙笔法，自然不被朝廷垂青。

牧溪所绘物象，形象严谨，背景简逸，以半工半写的方法

图写静心、忘物之意，形神具备。端平二年（1235），日本僧侣圣一师从无准法师学道，法常与其同侍为师兄，淳祐元年（1241），法常绘《观音图》《松猿图》《竹鹤图》相赠以志留念。法常《观音》《猿》《鹤》水墨淡彩三连轴，分别为纵172.2厘米、横97.7厘米，纵177.3厘米、横99.3厘米，纵173.3厘米、横99.3厘米，现藏日本京都大德寺。左轴写白鹤在竹林中鸣唳，步行之态似高人逸士般洒脱；右轴中绘猿猴栖驻树上玩耍，用浓墨破笔点出猿身，并勾出炯炯有神的双目，顿显萧散出尘之意；观音一帧居中，猿鹤二帧位列左右。《观音图》以枯淡笔法写之，观音仙人一身白衣，气定神闲；淡墨笔线勾勒衣纹面容，浓笔点睛染发，山野云壑之气顿出，呈现寂静清空之境，令佛国道场的宏大壮丽一扫而空；菩萨素袍清影，澄心静虑，似于云雾迷漫之中大放光明。综观三联画，折射出一种虚空与现实，生命的活跃与静谧的观照，如影似幻般的空灵与寂寥，正如禅语所说，是"青青翠竹，尽是法身。郁郁黄花，无非般若"的天国。该画现藏于京都大德寺，为其传世之作中的精品。

他善写仙风道骨，奇崛超尘的禅意，如《老子》。老子秃顶巨口，形貌丑陋，大耳垂青，又因鼻毛外露，被誉为"鼻毛老子"，相虽苦涩却可洞悟心即佛的澄明。

牧溪的水墨山水驰名日本，经久不衰。《中日〈潇湘八景图〉漫谈》论道："牧溪的《潇湘八景图》如同无数璀璨瑰宝中的一颗珍珠，在东瀛闪烁出耀眼的光辉。他以最为朴素的材料——水和墨，绝妙地展现了潇湘地区的湿润之气与空蒙之光。牧溪脱俗的技艺和对自然的深刻感知，震撼了日本人心，历来

为众多日本画家所崇拜和模仿。在近代明治、大正时期西洋文明的热潮中，人们对印象派画家莫奈的喜爱，很大程度上也凝聚了其作品中所映照的光与影的主题。而从印象派上溯到六百年前，中国的画家牧溪就已经成功地用绘画艺术表现了大气与光影……"（《二十一纪》）

牧溪在南宋末年元初时，为无准师范的弟子。吴大素《松斋梅谱》记载："僧法常（即牧溪），蜀人，喜画龙虎、猿鹤、禽鸟、山水、树石、人物，不曾设色。多用蔗渣草结，又皆随笔点墨而成，意思简当，不废妆缀。松竹梅兰，不具形似，荷芦鹭雁，皆有高致。"《布袋图》就是借用简练迅疾的笔势勾画，墨色淋漓，随意泼写，似有粗头乱服、不假装饰的狂野山林之气。他的山水画《远浦归帆图》（日本京都国立博物馆藏）卷中以淡墨抹染山坡、远山，又用墨线勾出房屋、树林，帆船在水中江面时隐时现，若有若无。类似此种旷荡迷蒙的景色，寓意着空明澄澈、变化灭没的幻觉。

再如因陀罗《寒山拾得图》，图以简略、迅疾的线描勾画，衣纹、衣带均以阔笔浓墨点缀，墨色浓淡反差强烈。其运用近似外行奇异的笔墨语言表达心中的禅意，形于对象的描写。禅宗更将"随笔点墨，不废妆缀"的狂怪发挥到极致，笔法狂肆，水墨氤氲，将粗笔人物与泼墨山水合二为一，气格更为粗犷狂肆。元庄肃论道："枯淡山野，诚非雅玩，仅可僧房道舍，以助清幽耳。"（《画继补遗》）所以，禅画与文人清雅蕴藉的格格不入，而为主流画坛所轻视，却为盛行禅宗信仰的日本人士所青睐。

三、紫清明道真人——葛长庚

紫清明道真人白玉蟾，原姓葛，名长庚。葛长庚（1194—1229），字如晦，号白叟，闽清（今福建闽清）人，生于海南，曾号海琼子，后随母姓，名白玉蟾，字以阅，又号海南、武夷散人、神霄散吏等。其少赋才华，屡试不第，后由道士陈翠虚带入罗浮，遍游名山大川，终得其道；宁宗嘉定（1208—1224）中征召至阙，应对称旨，除太乙宫，封紫清明道真人。史载："玉蟾生于海南，自号海琼子，或号海南翁，或号琼山道人，或号蠙庵，或号武夷散人，或号神霄散吏。蓬头跣足，一纳敝甚，而神清气爽。喜饮酒，不见其醉。出言成章，文不加点。随身无片纸，落笔满四方。大字草书，视之若龙蛇飞动，兼善篆隶。"（《佩文斋书画谱》卷三十六《书家传一十五·宋五》）其作道统人物，数笔立就，遗迹有《纯阳子像》《紫府真人像》《竹石来禽图》，由《绘事备考》等著录；并善文，著写《上清》《玉隆》《武夷》诸集，共40卷，以及《罗浮山志》，今传文集6卷，续集2卷。相传曾在鄂州城隍庙作巨幅壁画《竹林图》，其有名于时却无画迹流传于世。

第五节

南宋后期的道释人物画家
马麟、龚开、牟益等

　　马麟《三官出巡图》轴（台北"故宫博物院"藏）为绢本设色，纵 174.2 厘米、横 122.9 厘米。该巨幅立轴描绘了道教神仙天官、地官、水官三元大帝。天官乘辇，地官骑着麒麟，水官则乘金龙而行，凌驾于白浪翻滚的云水之上。三官巡查，旌旗麾从，威仪万千，浩浩荡荡，不可一世。此与道教宫观的壁画极为类似，整幅画面分为上中下三层，岩崖相间，底部以浪涛依托，云腾迷雾间隔于三官之间。布局精巧、紧密，构图显示了道教神仙画中特有的构图方式，十分壮观。尤其是云水、树木的笔法虬劲多变，人物的线条勾画流畅圆劲，悍将、侍卫的形象生动多姿，各显神通，是为佳作。传统道教以为天官可赐福，地官能赦罪，水官可解除厄难。三官信仰源于古代殷周时期，道教创建后，一起归纳于道教神仙系统之中，仅次于三清、玉皇、四御等神仙的尊神。相传天官、地官、水官出巡旨在保护众生，司察人间天、地、水三界的善恶，深得民间的信仰。图上均无款印，因此存有疑点，也可能并非马麟所作。

　　龚开（生卒年不详），字圣予，号翠岩，淮阴（今江苏淮阴）人，曾为官吏，南宋后隐居不仕，以卖画自给，传世有《中山出游图》《瘦马图》。《中山出游图》为纸本水墨长卷，绘众

鬼抬钟馗与其妹乘肩舆出游的场景，画中形象幽默诙谐，为龚开率性简笔之作。龚氏痛心疾首于宋王朝败亡的弊政，憎恨元朝的统治，形成不趋时俗、嬉笑怒骂皆成文章的风格。

汪珂玉论道："龚圣予先生，名开。淮阴人，身长八尺，硕大美髯，读书为文能成一家法。画马专师曹霸，得神骏之意，但用笔颇粗，此为不足耳。画人物亦师曹韩，画山水师米元晖，梅菊花卉杂师古，作卷后必题诗或赞跋，皆新奇。尝自画瘦马题诗曰：'一从云雾降天关，空尽先朝十二闲。今日有谁怜骏骨，夕阳沙岸影如山。'此诗脍炙天下人口，真有盛唐风致。尝作《云山稿》五册传于家。仆尝见之，乃平生所临画稿，亦奇物也。"（《珊瑚网·国朝》）

牟益（生卒年不详），字德新，蜀（今四川）人，理宗朝时学者。他习儒擅书兼工绘画。《捣衣图》为纸本白描人物长卷，图示南朝刘宋谢惠连《捣衣》的诗意，牟益题跋言此图初作于嘉熙戊戌（1238），鄱阳安国僧舍，"取周昉美人，稍加位置，画为横卷"，"顾年逾耳顺之三，疲敝精神，尚尔儿戏"，卷中深秋庭院，槐树落叶，蛩鸣而清冷。闺阁怨女，征夫远出，久久未归，裁衣捣练，殷勤远寄。作者纯以线描图写，笔意近李龙眠，疏秀温润，勾画了一位凝脂含玉的仕女因思夫而浣衣的故事。

史载，历代道观仙客均视书画为修身养性、成仙得道的法门之一，并成为修炼之余抒情遣兴的生活方式。因此中国道教史上尚有一些道士能书善画，不乏成就斐然的名家。他们的早期作品多以神仙人物或故事为题材，以及花鸟、山水。例如陶

弘景、张素卿、杜光庭、李德柔、种放等。直至北宋，宋徽宗赵佶（1082—1135）笃行道教，自称道君皇帝。他在位亲自掌管翰林图画院，倡导天人合一、道法自然，成就斐然。道士画家的卷轴折射出他们超却凡尘，获取个体生命自由的期望，以及对中华传统文化的贡献。而南宋道门中众多善画者当数葛长庚等。

第六节

佚名画家的人物画

南宋人物画中存有不少佚名之作，就其艺术性而言，无论是帝王帝后功臣画像、历史故事画、社会风俗画都有较高的水准。

如佚名《女孝经图》卷（故宫博物院藏），绢本重彩设色，共分九段，每段纵 59.2 厘米、横 67.4 厘米。该卷第九段《庶人章》绘五位妇女在树荫下从事劳动的情形，或纺织，或做菜肴，或缝纫。图中女子正忙于女红之事，有条不紊，神态宁静安详，贤惠端庄。作者笔法严谨、纯熟，敷色浓艳而含清雅之气，衬以柳枝婆娑和枝繁花盛的杂树，一前一后的林木，各有特色，借此营造一个阴翳静穆的境界和幸福安宁的氛围。人物形体与周边环境融洽无间，柔和优雅，给观者留有想象的空间。

《女孝经图》中衣纹为铁线描，勾线匀细，并以笔法工整的双勾画树叶填色，叶子叠加得有层次感又不琐碎。此轴以深棕色为主调，配以青灰、墨绿等冷色调，格调典雅高古、清新鲜活，饱含凝重深沉而又自然的生活情调。更难能可贵的是仕女们的形象真切而生动，作者细致的观察能力和写实功夫于此可见。本卷旧传为唐人所作，画中并无署款，但钤有清初"曹溶秘玩""曹溶鉴定书画印"等印，以及清乾隆、嘉庆、宣统内府藏印数方。据专家考证，依据图中陈列的器具和缜密谨细的画风分析，当为南宋画院画家所作。中国人物画的教化功能一直为历代政权所重视，有着"成教化、助人伦"的功效。《宣

和画谱》记有石恪《女孝经像八》，可惜未见传世，他长于减笔画。

《孝经》宣扬封建孝道和孝治思想，为儒家经典，存有今文、古文两种本子；今文本为 18 章，郑玄注，古文本为 22 章，孔安国注。画史上曾载，东晋顾恺之依据西晋文学家张华撰写的《女史箴》而作，意在以封建道德"规劝"贾后南风。而《女孝经图》模仿此卷，每段后均摘录相应的《女孝经》全文，图文对照。上卷画前九章的内容有：（一）开宗明义章；（二）后妃章；（三）三才章；（四）贤明章；（五）事舅姑章；（六）邦君章；（七）夫人章；（八）孝治章；（九）庶人章。《女孝经图》全图笔法工稳从容，人物面貌端庄温厚，不作艳冶之态，所传达的意旨符合封建道德的标准，从命意构思到表现技巧均保持了北宋末年的高水平。其功能是图文对照读物，促使后妃宫嫔知晓一丝一缕来之不易，供她们诵读鉴戒之用，为南宋高宗命画院和御书院联手制作而成。

傅熹年说："类似的作品还有《望贤迎驾图》《折槛图》和《却坐图》，都是画院中高手所绘，供宫廷陈设张挂的带有鉴戒意义的故事画。《望贤迎驾图》画安史乱后收复长安，唐肃宗到咸阳望贤宫迎接自四川返回的太上皇唐玄宗的故事。图中人物众多，以白头衰颓的玄宗和少壮的肃宗为中心，卫士、百官和咸阳父老环拥在周围，情态各殊，繁而不乱，用笔工细劲秀。配景画巨石乔松，风格近于刘松年。此图虽画历史故事，却隐寓未能北伐恢复、还都汴京之恨，也属具有现实意义的作品。"[17]

《柳溪捕鱼图》轴（上海博物馆藏）为绢本设色，纵 24.2 厘米、横 25 厘米。观赏此画，江南水乡渔猎生活的景致片段便

映入眼帘。画中一叶渔舟横置右下部，双体木船，大网露出水面，渔人忙于拉网，或手持长篙、网兜正忙着捞鱼。远处柳岸、洲渚、江流等组成画面的空间，柳树双勾填色，或略加点染，远滩扑朔迷离，渔船以及舟中的器物清晰可辨，丝丝入扣。构图的虚实处理得当，空蒙悠远的意境有着不可言传的诗情画意。

历数南宋人所作，有时难以山水画或人物画判别和区分，它们往往是人物画中寓山水，或者山水画中点缀不少人物。按笔者之意，李唐的《采薇图》以叔齐、伯夷为主，应归纳为人物画；而《踏歌图》，巨嶂山水以峻崖松柏为主，可视为山水画，顺理而成章。而《荷塘安乐图》应判其为山水画为妥，湖畔杨柳依依，一派祥和安乐之象。

佚名《天官图》轴（波士顿美术博物馆藏）（图14）为绢本设色，纵125.5厘米、横55.9厘米。此图绘天官穿着官服跌坐石榻之上，金色纹饰的华丽屏风立于身后。幡旗和华盖布满天官的四周以及画面的顶部，诸多神吏、神将、侍者紧密环列榻后，其间神吏下跪报告天官或静候天官圣旨，执斧神将立于右下角面朝天官。图中诸神将吏气度非凡，衣饰华丽典雅，缕缕祥云蒸腾而上，场面十分隆盛壮观。此画旧传为吴道子（约685—758）所作，笔法流畅而飘逸，但从整体画风分析，应为南宋人所作无疑。天官为道教神仙三官之首，即上元一品天官赐福大帝。据道经所说，天官为中国古帝王尧，由元始天尊吐气化成。还有另一说，三官为陈子梼与龙王三女所生的儿子，法力无边，神通广大。民间传说天官能赐人以福，将其视为"福神"，民俗画中常将其绘成身穿大红官服、龙袍玉带、手执如意、

图14　佚名　天官图

面容慈祥的年画形象，为大众所喜闻乐见。

佚名《地官图》轴（波士顿美术博物馆藏）为绢本设色，纵 125.5 厘米、横 55.9 厘米。画中巨壑侧立右侧，松柏杂树簇拥其中，笔法苍劲有力以助气势；身穿帝装、头顶华盖的地官稳骑马上，在众多神将、神吏、侍女的护卫下急速行进；神吏端庄，神将孔武有力，侍女俏丽似天仙，姿态各异；流畅洒脱的勾线衬托着丰满生动的人物形体，颇有唐代的风韵；淡雅大气的敷色技艺，为画面增色不少。图右下角灌木丛中，钟馗带领众鬼漫步行走于溪涧，竭尽诙诡怪异之态。此轴颇似道教水陆画的风格，旧传该轴为唐吴道子之迹，现在经考证定为南宋人所作，是神仙画中不可多得的佳构。

地官，为道家神仙三官之二，即中元二品地官赦罪大帝。道经传说地官为元始天尊吐气而成，是古帝王舜。元始天尊封其为中元二品七气地官清虚大帝，住无极世界洞空清虚宫，总主五岳帝君与二十四治山川、九帝土皇、四维八极神君。农历七月十五日为其诞辰日，又称为鬼节，道教庙观要举行祝寿和超度法会。

佚名《水官图》（波士顿美术博物馆藏）为绢本设色，纵 125.5 厘米、横 55.9 厘米。画中在波浪翻滚、云气缭绕的云海之上，水官乘蛟龙飘游而行，诸神诸将和侍者环列四周护卫前行，天界之上似有陆地、人马，似隐似现的海上龙王庙宫殿位于画的右下方。整幅画面顶天立地、气势跌宕，应为道教神仙画中的精品。

水官为道教神仙三官之三，即下元三品，水官解厄大帝。

道经说水官即古帝王禹。另传为陈子祷与龙王三女所生的第三子，为下元三品五气水官洞阴大帝，居住金灵长乐宫，总管九江水帝、四渎神君与三河四海水神。

无款《吕祖过洞庭湖图》扇（波士顿美术博物馆藏）为绢本设色，纵23.1厘米、横22.6厘米，绘吕洞宾身穿白衫，踏浪飞渡于洞庭湖上，悠然自在。画中吕祖形态儒雅潇洒，动荡的湖水用短线勾勒，简洁流畅。寥寥几笔，妙通真人风流豪迈的仙灵形象神灵活现。画面构图简洁，服饰线条苍劲飘逸，可谓吕祖神像中极为难得的神品之一。史载，吕祖，即吕岩，字洞宾，相传为唐代人。因其仕途不顺，流落风尘，曾巧遇钟离权于长安酒肆，经以"黄粱一梦"点化，吕祖顿悟后转入道教。他开创了内丹修炼的钟吕金丹派，宣传先渡己后渡人的思想，使道教的内丹修炼进入新的阶段，被后世尊为"吕祖"，并享历代道人尊封。元代开创全真教的王重阳（1113—1170）奉其为北五祖之一。民间流传的故事中，奉吕祖为开创全真教的道教八仙之一。相传吕洞宾得道后曾游历岳阳，三醉岳阳楼，踏浪飞渡洞庭湖上，逍遥自在。此图再现吕祖过洞庭的逸事。以他为原型的艺术品还有不少。

世上仅存为数不多有署名的神佛像，如张思恭（传）《猴侍水星图》轴（波士顿美术博物馆藏）为绢本设色，纵121.4厘米、横55.9厘米。画者张思恭（生卒年不详）是南宋画家，擅长人物神佛画像。图中的水星神是为佳丽，执笔坐于榻上，回头光顾小猴，小猴手举墨砚以供水星神填笔。细观妇人体态丰满，衣饰华丽、雍容华贵。红脸猴孙动态滑稽可爱，用没骨

法画出，笔法十分流畅。水星神，全称名为"北方水德辰星伺辰星君"，道教尊之为"辰星者水也，水之精传太白金星之气"。水星神主管人间水族、雪雹凝寒、江河湖海宰酌之事。道教以为，星为万物之精，山川之精气皆上为列星。阳精为日，日分而为星。古文"星"为日、生二字组成。祖传世间万物皆为神灵所控制，远古时就有对天地、日月星辰的顶礼膜拜之举。

第七节

南宋人物画的影响
及日本藏宋画

　　郑午昌论道："宋代绘画在国内之情形，大略已如上述；兹更言其与域外之关系。宋之盛时，遐荒九译来庭者，相属于道，高昌、高丽、日本、印度等，因政治或商务之关系，交通尤繁频……高丽敦尚文雅，渥被华风。其技艺之精，尤足称道，我国收藏家，往往有其画迹。……日本去中国较高丽远，顾自汉以来，已与中国交通。唐时交通益繁，其国政教文物，盖多仿中国者。图画之法，亦传自中国。自唐而宋，中国名画，被购去者，不可指数。其国人所画，亦往往流入中国。其画设色甚重，多用金碧。是盖受北宗之画风，而更过之，亦其国民性多好色彩浓重故也。时有一种倭扇，以松板两指许，砌叠之如折叠扇者。板上罨画山川人物松竹花草极精，时作明州舶宦者，尝得之。中画之被收购而去者尤多。彼国鉴藏中画之精博，或过我国人之自重。即如道释画一类，宋时盛行罗汉，而日本藏罗汉甚多。太宗雍熙四年，固然赏往之李龙眠十六罗汉图，闻现存京都清凉寺。孝宗淳熙五年，明州德安院义绍用以劝缘之林庭珪、周季常之五百罗汉图，原百幅，现存京都大德寺者八十二幅。陆信忠所作之十六罗汉图，现存京都相国寺。此外李龙眠之遗迹，在彼国者尚多，如东京美术学校亦有收藏之者。于此可知日本收藏中国画之富，以及中国画势力与日本人心神之契合。夫高丽日本图画传自中国，始于魏晋，其与宋之关系则复如是，世

称中国为东方画学之策源地，自非过誉。"[18]

唐朝文化传到日本后，被传承、发展，孕育出崭新的日本国风文化。历经五代宋朝，两国彼此间的往来更密切了，宋都南渡临安（今杭州）后，交流更加频繁。仁安三年（宋乾道四年，1168），日本高僧荣西首次渡海赴宋习禅之后将之引进日本，创立了日本国的临济宗；直至镰仓时代，南宋盛行的禅宗传入日本。荣西在文治三年（宋淳熙十四年，1187）再次在临济宗黄龙派的虚庵怀敞中参禅受法，回国后建立多处寺庙，并将中国的茶文化引进日本。日本高僧道元，于贞应两年（宋嘉定十六年，1223）入宁波天童寺如净门下参禅受法，回国后开创了本土的曹洞宗。此外，京都东福寺开山祖师圆尔辨圆于嘉祯元年（宋瑞平二年，1235）在临安径山无准师范门下参禅六年，学成回国。另一方面，也有应邀赴日的南宋高僧，陆续成为寺院的开山之祖。

日本在镰仓时代之后一直到室町时代，珍藏了不少宋元绘画。这些藏品大致可以分为三个部分：

第一部分为南宋的宫廷画家的作品，以院体画为主，如李迪的《红白芙蓉图》《雪中归牧图》，梁楷的《出山释迦图》《雪景山水图》《李白行吟图》《六祖斫竹图》，宋汝志的《雏雀图》等，备受世人推崇。

第二部分为南宋禅林画作，如牧溪的《远浦归帆图》，玉涧的《洞庭秋月图》，因陀罗的《寒山拾得图》《四睡图》，石恪的《二祖调心图》。牧溪为蜀地的禅僧，其禅林及相关题材的作品，对日本室町以来的画家影响极大，日本对其评价甚高。

第三部分是以宁波为中心的佛教画，如金大受的《十六罗汉图》，陆信忠的《十王图》（五七阎罗大王）、《佛涅槃图》等。民间画师金大受、陆信忠、陆仲潇、普悦、赵璹、张思训、周季常、林庭珪等的作品一般在日本寺院中得以保存。

因为宁波与南宋京城临安毗邻，受刘松年院体画，以及水墨画法尤其是金大受和陆信忠的佛教绘画影响，禅宗绘画传到日本后，广被临摹，影响波及日本绘画的各个方面。

高居翰以为："相比之下，在早先的古渡时期，两国的收藏文化迥然有别。自元代起，中国具有影响力的批评家们就不厌其烦地告诫收藏家们，诸多令南宋院体画独标高格的因素——纯熟的技巧、惟妙惟肖的描摹、卓越的品质等——已不再具有多大的价值；取而代之的是强调用笔的法度、个性化的手笔、对传统风格流派优雅的视觉借鉴和画作中那难以捉摸的'气韵'（spirit consonance）（所有的人都声称其只可意会不可言传）——这些因素才是衡量作品质量、选择收藏品的标准。这样的批评标准根本无法为当时的日本人所理解或认同，宋代院体画风仍受到他们的推崇，还有古渡'宋元画'输入品中的一大类别，即我们通常所指的'禅宗绘画'。"[19] 文中所言宋代院体画就是南宋马远、夏圭的水墨画，禅宗绘画即以牧溪、玉涧为代表，在日本极有市场，被奉为国之大宝。

南宋之际，一种民间流行的佛教画，如十六罗汉、五百罗汉和冥府十三图等画像，主要产生于浙江宁波地区，又称"宁波佛画"。

唐宋时期，寺院供奉罗汉盛行，最初为十六罗汉，又衍生

出十八罗汉以及五百罗汉。在民间，老百姓信奉的罗汉图常作为求福和祈雨的神像。南宋时，明州（今宁波）就有不少制作佛像的作坊。罗汉像可以不依照经典仪规，其姿态随意自在，简朴清净，外披僧衣，能折射出现实社会中高僧大德清修梵行、睿智安详的形象，因此民间艺人在制作时比较自由。

罗汉画的技法继承自唐宋以来民间宗教画的传统，受到上至皇宫，下至僧侣的崇尚，非同凡响，国外史学家认为："中日两种收藏传统还存在着另一个至关重要的区别：中国收藏家希望藏品都带有大名家的署款，即便那些款识并不一定可靠；小名头的一些艺术家（small-name artists）对他们没有吸引力，即便他们也创作了值得人们尊敬的作品。我的已故好友王季迁总是坚持：'伟大的作品必定是出自伟大的艺术家之手的。'他的意思是，只有那些名列正典（orthodox canon）的艺术家才是伟大的艺术家。在日本则相反，小名头艺术家的优秀作品也受到珍视，包括那些在中国画家传记中找不到任何记录的画家。……僧侣和幕府将军全都非常赏识南宋院体画风的作品，尽管它们都是出自画院外的无名作者……尤为突出的是活跃于繁忙的港口城市宁波的那些画师，他们所绘制的佛教画像大批量地输入日本，至今仍数以百计地保留在那里，主要藏于寺院中。本次展览中，这类画中的三幅代表作就是陆信忠《佛涅槃图》和《十王图》组画中的两幅。此外，还有金大受署款的两幅《十六罗汉图轴》。至于南宋画院之外无名或小名家所作的院体世俗画，在日本保存下来的杰作也是数量众多的，也包括《四季行旅图》组画中现存的三件作品，其中一幅为《冬山行旅图》。这幅山水

达到了南宋绘画在营造复杂的空间关系方面的最高境界。"[20]

宽元四年（宋淳祐六年，1246），兰溪道隆赴日，传播正宗的南宋风格临济禅，以后成为幕府将军北条时赖镰仓建长寺的开山之祖。弘安二年（元至元十六年，1279），南宋虽然已灭亡，改朝换代，但是应北条时宗的邀请，无准师范的法嗣无学祖元跨海赴日宏道，成为圆觉寺的开山之祖。

禅僧之间的往来在元明两朝持续进行，其他领域的中国文化也传到了日本。日本禅儒来华交流已经超越禅林的范畴，转向文人之间的交流。随着日本"五山文学"的昌盛，日本僧侣进一步学习汉文化，感受中国文人的生活，并且以书画的形式展开艺术交流。室町时代的雪舟等杨随遣明船到过北京，曾赴天童山参禅，荣膺"四明天童山第一座"的称号，返回日本后成为日本画坛的一代巨匠。

诚然，宋元绘画，尤其是南宋马、夏山水画影响日本文化甚巨，它不仅仅是中国古典绘画的经典，对于日本、朝鲜、琉球（原属中国）等东亚地区的绘画艺术的发展也具有极其重要的意义。

中华文化的东渡应该归功于充满宗教狂热并且不惜为信仰献身的佛门弟子。在遣唐使停派后，日本僧人为了获取纯正的教义，求得疑问的解答，他们冒着生命危险千里迢迢来到中国，巡礼五台、天台山等佛门圣地，或投拜于名山古刹，取得法门正嗣，或拜师于高僧门下，以得证道解惑。源于中国的肖像画样式——顶相画，紧随着禅宗的传播，也开始流行于日本，逐渐演变为佛教肖像画的一个重要流派，并与佛祖图同属一类。由于顶相画的实用功能，日僧将其携回本国不仅在于它的艺术

魅力，更重要的是顶相画具有证明其宗门法嗣的凭证功能。因为禅宗是佛教诸派中最重师门渊源的宗派，若非嫡派传承，极难立足禅寺。佚名《无准师范像》轴（京都东福寺藏）为绢本设色，作于1236年。无准师范作为中国临济宗杨岐派高僧，曾由皇室钦定为临安径山寺住持，号称南宋第一名僧。此轴图绘无准高僧身披袈裟，手持警策，双眼圆睁，目光炯炯。携带此画回日本的是入宋僧人圆尔辨圆（1235年入宋，1241年返日）。辨圆学佛于径山寺，为无准门人，1238年结束学业前，他按照惯例请人绘制了师祖佛像，无准应邀亲笔题赞曰："大宋国、日本国；天无垠，地无极；一句定千卷，有谁分曲直。惊起南山白额虫，浩浩清风生羽翼。"随着日僧来华取经者络绎不绝，顶相画也源源不断地流往彼国，展示了一种新颖的高僧制图规范。或许因为中国传统文化的威望和同一宗门渊薮的向心力，顶相画赢得一大批仿效者，日本禅僧如法炮制，如著名的《大灯国师像》《圣一国师像》《兀庵普宁像》等。

众所周知，宋朝水墨画东传日本，是在镰仓时代初期，日僧俊芿带回《送海东上人东归图》和贯休的《十八罗汉图》。据《御物御画目录》记载，将军私人收藏的中国画作中，数量最多的是牧溪、梁楷、马远、夏圭、赵佶、李龙眠、玉涧、月山、芳汝和马麟的作品，因此也可以折射出这些画家在东瀛的影响力。牧溪曾住天台山万年寺，为无准弟子。据统计，牧溪见载于日本史料的作品有道释人物画32幅，花鸟禽兽画52幅，山水画2幅，杂画18幅，数量之多，令人惊叹，但也不乏赝品伪作。日本僧人之作大多以临摹中国画作为主，或者演变蜕化而成，风行一时。

经现代学者考证："镰仓圆觉寺塔头（圆觉寺中的庙宇）佛日庵的财产目录《佛日庵公物目录》（贞治二年，宋景定四年，1263）中记载了当时带到日本的宋元画，其中有作为'诸祖顶相'的偃溪自题和圆悟自题的作品，作为'应化散圣'大慧题跋的《布袋图》，兀庵普宁题跋的《六祖图》等。另有佛源题跋的牧溪《猿图》、虚堂题跋的《座禅猿图》等。……《御物御画目录》所记载的画家中，牧溪出现的次数最多，其次为梁楷、玉涧、马远、夏圭、徽宗等人，此外还有马麟、李安忠、李迪、赵昌、孙君泽等院体画画家的名字。……然而鉴赏日本的宋元画时应该注意的是，其中许多作品已不是中国画原有的面貌，而是为了迎合在座敷中观赏的需要而被重新装裱了。例如，牧溪的'芙蓉图''柿图''栗图'（藏于京都大德寺）因善于巧用留白而闻名，但值得注意的是它们本是画卷的一部分，是在日本被剪裁后成为画轴的。"[21] 这段文字简述了南宋绘画传入岛国后的概况。东洋人为了适应本国座敷和茶室等空间玩赏中国画的需求，常将画卷裁成图轴，或者将原本为册页的作品加以改装。牧溪、李迪等大概无法想象他们的册页会以这样的形式被欣赏。再如梁楷的《雪景山水图》《出山释迦图》原先都是独立的立轴，被足利义满收藏之后，将其改装成三幅屏。日本受影响的不仅在书画、工艺品赏玩方面，还包括品茗、插花、闻香、连歌等方面。尤其是茶文化——品茗，他们青睐浸淫于茶室中质朴、简洁的风情，逐渐将其演绎为"茶道"——一种寂静的文化。

日本奈良国立博物馆珍藏的源自宁波地区的十幅《十王图》轴之一《七七泰山大王》（图15）为陆信忠所作，图画

冥府一王，分上下两部分：上半部分为官衙场面，写开堂审讯的情形；下半部分是地狱景象，犯罪者在此遭受报应。画面衙门的摆设十分真实，审案桌后有高背太师椅，判官身穿朝服，冠戴珠冕的十王之一安坐其上，雕花漆栏杆上一扇山水画屏风矗立其后。

《七七泰山大王》的地狱部分是令人触目惊心的酷刑场景：一鬼卒挥动着铁锤砸向铁砧上的罪恶双手，血流满地；另一鬼卒用膝盖抵住其腰背，双手紧搦罪犯的头颅。最下面还有两位待刑的裸体罪灵。静侍在大王案旁的红衣判官手拿预示公平的秤杆秤砣，似乎在宣读审判的公告。经考证，《地藏菩萨发心因缘十王经》是由华夏本地佛门创造发挥的，糅合了传统儒家伦理和印度因果报应的信仰，在于祈求地藏菩萨主持审判人间善恶并起度亡灵，希晋善男善女信奉生命转世，正如诗云"百日亡人更恓徨，身遭枷杻被鞭伤。男女努力修功德，免落地狱苦处长"。《十王图》所绘的冥府十位大王之名：太（泰）山、平等、秦广、初（楚）江、宋帝、五官、阎罗、变（卞）成、都市、五道转轮，可见于唐宋以降历代僧俗间流传的各种《宝卷》俗讲之中。

当时维护、鉴定并传承传统文化遗产的士大夫阶级鄙视这些通俗的宗教卷轴，无一将其纳入自己的艺术品收藏之内，著录亦无评述。诸如此类地狱王图上均有署名，出现最多的就是"庆元府车桥石板巷陆信忠笔"。"庆元府"为宁波旧称，通用于南宋庆元元年（1195）至景炎二年（1277）。

日本的足利时代，即建造金阁寺的足利义满和建造银阁寺

图 15　陆信忠　七七泰山大王

的足利义政执政的时代，又称"东山时代"，因尊崇中华艺术而收藏了大量的宋元绘画。

李氏《潇湘卧游图》卷为绢本水墨，现藏于日本东京国立博物馆。卷后有宋代题跋数则，纪年最早的一则为 1170 年。委托画家"李氏"制作此作的是位僧人。此画直至 20 世纪初才流入日本，历代著名藏家项元汴、高士奇、董其昌均有题跋和印章，乾隆皇帝也有题跋。与公麟同一地区的"李氏"常以全景式的构图表现长江中下游的景色，其图卷一直被误判为李公麟的名下，但其水准却远在其下。

第八节

南宋的壁画和雕版画

一、壁画

北宋时壁画十分兴盛，宫廷寺院间多绘壁画。直至南宋，早已呈现衰退现象。史载："案诸壁而论之，北宋多取材于道释故实，间作龙水。至南宋则大变，要皆取材于山水，乃至于牛及来禽。是殆宋室既南，局于偏安，暨乎末叶，国势孱弱，富丽之气消，幽澹之习行，绚烂极而归平淡，时势使然欤。"[22] 两宋时期的壁画与宗教关系密切，寺观壁画和洞窟壁画一直以来都与佛教相关联。

宋太祖位居皇之后，为了顺应时代的需求和人民的意愿，制定了一系列使国家统一和安定的政策。他有鉴于周世宗限佛所引发的动乱，下诏停止毁佛，重兴佛教，不仅稳定了北方的局势，还取得江南一带信奉佛国民众的拥戴；允许佛教适度发展，以不能危害中央集权为原则。北宋末期，宋徽宗倡导道教，以佛教"犹为中国礼仪之害"为理由，强令寺院改为道观。以后其余的各朝，佛教的发展依然较为平稳。

南迁临安之后，赵构采取的态度是不使佛教兴盛过度。在南宋初建时期，金兵侵犯杭、越、明诸州，僧人也揭竿抗金，后来积极参与孝宗"保国护圣"的活动；佛教在直接为朝廷效力的同时使得自己得以延续和发展。中国佛教有四大名山圣地，如四川峨眉山的普贤道场、五台山的文殊道场和浙江普陀山的

观音道场，均在朝廷的鼎力支持下，民间的信奉日益高涨。徽宗时又掀起崇道的高潮，皇上迷恋于道家神仙的梦幻中，终因国事不修，兵败之后客死黑龙江的五国城（今黑龙江依兰）。

高宗因由康王邸使金，谒神祠而得"还辕"的启示，迁都临安后，大置宫观"以处羽衣之流"。赵构亲自召见32代、33代张天师，恭请天师登坛示法，画符念咒，替宋廷驱邪祈福。南宋各朝皇帝崇道之风的国策一以贯之，或封赏道士，或祷雨求神，皆热衷于道教的各种活动。道教注重斋醮，绘画也与寺观壁画有关联。寺观中的佛道常为工匠所画，而梁楷和其他禅僧的画也不少。山西稷山小宁村的兴化寺，尚残存理宗朝时的佛教壁画。

莫高窟宋窟的壁画，以"经变"为主，其他还有菩萨、千佛等。现存尚有90多窟，其中最大的窟，是由曹延禄任节度使所建的第61窟。其他的如256窟的南、北两壁，所画贤劫千佛，纯以绿色作底，与唐窟壁画用暖色的富丽堂皇不同。北宋时，莫高窟壁画趋向衰落，可是，无名的画工仍然孜孜不倦地制作洞窟壁画。甘肃永靖的炳灵寺，唐时所建名为"龙兴寺"，至北宋称"灵岩寺"。南宋时炳灵寺相当繁盛。宋代，因防御吐蕃、西夏的入侵，临夏这一带地方是军事重镇。此寺成为朝拜者进香的圣地。炳灵寺尚存宋代壁画佛和菩萨像，画风类似莫高窟，如84窟佛（摹本）壁画。南宋偏安江南，建都杭州，寺院香火旺盛，石刻造像十分兴盛，如灵隐寺的飞来峰布袋弥勒和尚像等。

宋墓室壁画，一般偏重写实，笔线质朴，色彩平涂而无晕染，远不及前代考究，随墓葬的排场也会有变化。如河南禹县白沙

宋墓，河北井陉柿庄 6 号宋墓壁画。

南宋著名壁画有西湖周边的宫殿寺观的壁画，比如萧照在显应观、孤山凉堂绘有引人入胜的山水壁画。苏汉臣则在显应观、五圣庙绘有人物壁画。北山鲍家田尼姑庵有梅花屏风。还有马宗莫绘制的净慈寺古松壁，闾丘秀才画的五岳观水壁，范子珉画的台州天庆观壁，李怀仁绘就的台州天庆观龙壁，秀隐君画的善果寺初祖面壁图等。宝庆年以后，国势脆弱危险，骚乱之中，政府无暇顾及殿壁寺院的修饰，壁画因此黯然而退。

二、雕版画

宋代的雕版印刷业发展很快，常用于书籍出版，从政府主持的大规模刻书，到民间书坊的雕版印书业的规模相当之大，私人刻书也十分活跃。宋版书印刷精良，多附有插图。

杭州早在唐、五代时已成为江南极其重要的刻版印刷中心，汴梁失守后，开封一部分刻工被虏至平阳，另外的书铺在南渡后迁至临安，促使书籍版画插画得以发展，其中佛经版画的雕印占有很大的份额，质量上乘。

临安贾官人经书铺刻印的《佛国禅师文殊指南图赞》叙述了善财童子参访高师的故事，展示了 53 种修菩萨行的法门，图文并茂，极富有生活情趣，有的还像一幅婴戏图。此铺还刻印了《妙法莲华经》。

民间甚至还集资刻印大藏经《碛砂藏》。绍定四年（1231），经坊设立，开工刻印。此经书由武职官员赵安国牵头发起，资助者均为浙江地方的平民，直至元至治二年（1322）方告竣工，

全卷共 6362 卷，多数卷页均有扉画。该经因雕版地点在平江
府陈湖（今江苏吴县）碛砂延圣院而得名。

《梅花喜神谱》为宋伯仁编绘，是一本专以梅花为主题的
版画画谱。宋伯仁，湖州（今浙江湖州）人，字器之，号雪岩，
嘉熙年间（1237—1240）为盐运司属官，擅写梅。所名"喜神"
即肖像的俗称。该书为梅花写照，配以五言绝句。画幅简明生动，
刀法明快刚健，梅花情态生动。本书初刻于嘉熙二年（1238），
多次重刊，颇受读者喜爱。

经史书籍中也有不少插图。绍兴四年（1134），衢州雕版
印刷的《东家杂记》卷首插图《杏坛图》写孔子在杏坛抚琴而歌，
弟子十人侍列聆听的场面。

南宋绍兴九年（1139），严州知州董弅修竣《严州图经》，
并著文作序，可惜此部古籍早已亡佚。淳熙十一年（1184），
知州陈公良到任，十三年（1186）重刻此书，名《重修严州图经》，
又名《（淳熙）严州图经》。所谓图经，就是除文字之外兼用
图画说明的书籍，属于地理志类的书籍。严州是南宋时善本书
的主要产地，其刻本也称"严州本"，以"墨黑如漆，字大如钱"
为特色，而且以校雠精良，刻印精细驰名。宋版"严州书"有
80 多种，取材广泛，经、史、子、集无所不包，种类繁多。南
宋以后许多名著如《聊斋志异》《唐诗三百首注疏》等刊刻问
世，严州不愧为南宋重要的刊刻之地。

注释：

1. 潘天寿：《中国绘画史》，上海：上海人民美术出版社，1983 年，第 114 页。

2. 吴雨生、倪卫国：《宋代绘画研究》，《朵云》第 1 期，上海：上海书画出版社，1988 年，第 55—56 页。

3. 郑午昌：《中国画学全史》，上海：上海古籍出版社，2001 年，第 192 页。

4. 方闻：《宋元绘画》，尹丹云译，上海：上海书画出版社，2017 年，第 51 页。

5. 方闻：《宋元绘画》，尹丹云译，上海：上海书画出版社，2017 年，第 67—79 页。

6. 傅熹年：《中国书画鉴定与研究·傅熹年卷》，北京：故宫出版社，2014 年，第 255 页。

7. 郑文倩：《李迪〈雪中归牧图〉主题之再商榷》，上海博物馆编：《千年丹青——细读中日藏唐宋元绘画珍品》，北京：北京大学出版社，2010 年，第 256 页。

8. 陈启伟：《名画说疑续编》，上海：上海书店出版社，2012 年，第 160 页。

9. 陈启伟：《名画说疑续编》，上海：上海书店出版社，2012 年，第 141 页。

10. 傅熹年：《中国书画鉴定与研究·傅熹年卷》，北京：故宫出版社，2014 年，第 263 页。

11. 郑午昌：《中国画学全史》，上海：上海古籍出版社，2001 年，第 190—191 页。

12. 童书业著，童教英整理：《童书业绘画史论集》（上），北京：中华书局，2008 年，第 101 页。

13. 谢稚柳：《论梁楷〈黄庭经神像图卷〉》，《艺苑掇英》第 34 期，上海：上海人民美术出版社，1987 年，第 9 页。

14. 邓乔彬：《宋代绘画研究》，郑州：河南大学出版社，2006 年，第 312 页。

15. 陈三弟：《关于士大夫画、僧人画、隐士画以及文人画》，《美术研究》第 3 期，北京：中央美术学院学报编辑部，1990 年，第 41 页。

16. 高居翰：《早期中国画在日本——一个"他者"之见》，上海博物馆编：《千年丹青——细读中日藏唐宋元绘画珍品》，北京：北京大学出版社，2010 年，第 72—74 页。

17. 傅熹年：《中国书画鉴定与研究·傅熹年卷》，北京：故宫出版社，2014 年，第 257 页。

18. 郑午昌：《中国画学全史》，上海：上海古籍出版社，2001 年，第 195—196 页。

19. 高居翰：《早期中国画在日本——一个"他者"之见》，上海博物馆编：《千年丹青——细读中日藏唐宋元绘画珍品》，北京：北京大学出版社，2010 年，第 58 页。

20. 高居翰：《早期中国画在日本——一个"他者"之见》，上海博物馆编：《千年丹青——细读中日藏唐宋元绘画珍品》，北京：北京大学出版社，2010 年，第 59—61 页。

21. 凌信幸：《宋代绘画在日本的融入及与东亚的关系》，上海博物馆编：《千年丹青——细读中日藏唐宋元绘画珍品》，北京：北京大学出版社，2010 年，第 43 页。

22. 郑午昌：《中国画学全史》，上海：上海古籍出版社，2001 年，第 225 页。

6
风光潋滟甲天下
——西湖画卷

杭州作为历史文化名城，同样也是中华文明的发祥地之一，隋唐、五代、两宋之际崛起为"东南第一州"，历良渚文化、吴越、南宋。南宋国都临安在中国，甚至在世界上都可算是最繁华的都市之一。南宋之际人才辈出，奉行北宋善待文人，不以议论治罪的治国方略，维继学术繁荣的局面，形成朱子理学。

历代文人墨客赞誉此地湖光山色有之，明代田汝成曰："杭州地脉，发自天目，群山飞鼋，驻于钱塘"。江湖夹抱之间，山停水聚，元气融结。胡堪舆之书有云："势来形止，是为全气，形止气蓄，化生万物。"又云："外气横形，内气止生。故杭州为人物之都会，财赋之奥区。而前贤建立城郭，南跨吴山，北兜武林，左带长江，右临湖曲，所以全形势而周脉络，钟灵毓于其中。"（明田汝成《西湖游览志》）北宋欧阳修则赞曰："故穷山水登临之美者，必之乎宽闲之野、寂寞之乡而后得焉；览人物之盛丽，夸都邑之雄富者，必据乎四达之冲、舟车之会而后足焉……若四方之所聚，百货之所交，物盛人众，为一都会，而又能兼有山水之美，以资富贵之娱者，唯金陵、钱塘。然二邦皆僭窃于乱世。及圣宋受命，海内为一，金陵以后服见诛，今其江山虽在，而颓垣废址，荒烟野草，过而览者，莫不为之踌躇而凄怆。独钱塘，自五代时知尊中国，效臣顺及其亡也。顿首请命，不烦干戈。今其民幸富完安乐。又其俗习工巧。邑屋华丽，盖十余万家。环以湖山，左右映带。而闽商海贾，风帆浪舶，出入于江涛浩渺、烟云杳霭之间，可谓盛矣……独所谓有美堂者，山水登临之美，人物邑居之繁，一寓目而尽得之。盖钱塘兼而有天下之美，而斯堂者又尽得钱塘之美焉……"（《有美堂记》）

第一节

西湖风光天下名

　　西湖三面为山所环抱，古人云，西天目之脉，萃于钱塘，故天目者杭州之主山也。天目，古称浮玉山，分东西两支，相传峰巅各有一池，左右相望，故称天目。"天目千重秀，灵山十里深"，此山为兼具自然胜景与文化积淀之名山，因容高耸茂密之森林、奇异之参天巨木、湿润之空气，遂令登山游人恍若隔世，顿生超尘脱俗之想。梁昭明太子萧统于东天目参禅时编纂的 20卷《文选》，成为中国现存最早的诗文总集。

　　据明代田汝成《西湖游览志》所载："西湖诸山之脉，皆宗天目。……蜿蟺东来，凌深拔峭，舒冈布麓，若翔若舞，萃于钱塘，而犹萃于天竺。自此而南、而东，则为龙井，为太慈，为玉岑，为积庆，为南屏，为龙，为凤，为吴，皆谓之南山。自此而北、而东，则为灵隐，为仙姑，为覆泰，为宝云，为巨石，皆谓之北山。"

　　西湖风光潋滟，群山环抱，千峰凝翠，洞壑深幽；碧波如倾，平明似镜，绰约多姿。湖山秀丽无比，名胜古迹隐遁于林泉丘坡之中，为高士众人游憩吟咏之所。若立宝石山巅四眺，孤山峙立，苏堤、白堤似带，飘逸于湛湛碧玉之上，如同神话仙景中"蓬莱三岛"，三潭印月、湖心亭、阮公墩置之湖心。楼台轩榭隐现于繁花绿荫之中，三面匝山，层峦叠嶂。放眼尽处则云山漫漫，逶迤于雾霭之间，其风姿绰约、波光闪烁之处，即令宋之太守苏东坡《饮湖上初晴后雨》诗诵之而出，不为雕琢粉

饰之语："水光潋滟晴方好，山色空蒙雨亦奇。欲把西湖比西子，淡妆浓抹总相宜。"

西湖之辖地涵一湖、二峰、三泉、四寺、六园、七洞、八墓、九溪、十景之说。据南宋时人祝穆《方舆胜览》载西湖十景："平湖秋月；苏堤春晓；断桥残雪；雷峰夕照；南屏晚钟；曲院风荷；花港观鱼；柳浪闻莺；两峰插云；三潭印月（苏堤三塔）。"此十景连缀成一颗镶嵌于中华大地上的璀璨明珠。

近代学者朱亚强[1]曾概述杭州地理的特征和优势："我国是有十亿多人口之大国，有五千年以上历史之文明古国，一切具世界性意义，北京自元朝正式开始建都以来，明朝由南京迁往燕京之后，永乐帝雄才大略，加以扩建，有宰相姚广孝（是个和尚出身）主持其事，规画宏远，方正崇伟，早具世界名都规模。比之伦敦、巴黎近代都市，其气象之雄伟，举世独步。建国初期，城市建设院原定目标可以容纳三千万人口作为世界中心，因为它的人口十亿，历史悠久，文化高超，民族优秀的确具有世界中心之条件也。现在已改变为一千万人口但实际已经超过。今后亦不主张超过，在郊区扩大为几个卫星城市，则于人民生活上比较易于安排，华盛顿人口不到100万，没有多少工商业，有的就是行政文化机关。与纽约大大不同，此在建国初期早已确定方针，巴黎闹市亦是如此。工商业统在远郊区，其皇宫建设非常华丽高级，比诸北京高出多多。……北方人往往认为我国有两个好地方，一个是北京一个是杭州。北京是历代帝王之力所致，以形势言雄据燕山，长城在北，大海在南，更有黄河、长江、拱卫其间。南有大海，东有雄关，确具一国

京城条件。杭州非军事上必争之地，东有大海，隐有石梁——
（海底）外洋巨舰无法驶入亦是天然胜地，风景天然，黄山西
湖，加以太湖，真是天然胜地，东南独步，天目（东西）两座
大山如同埃及两座金字塔。真是大景西湖在远古时代为杭州海
湾一角，此在灵隐天竺诸山洞中即可看出。莫干山近在咫尺，
是春秋时吴王炼池地方。杭州西湖山脉，即是东西天目山余脉，
龙飞凤舞到钱塘……"

一、钱江观潮天下奇

北宋开宝三年（970）吴越王钱镠时期，智元禅师建塔以镇
江潮。塔九级，重檐宝塔，砖木结构；高50余丈，撑空突兀，
跨陆俯川；海船方泛者，以塔灯为之向导；宣和中，毁于方腊之
乱。绍兴二十三年（1153），僧智昙改造六和塔，历时十年，直
到隆兴元年（1163）竣工。塔芯改为由砖石砌造的仿木结构塔，
塔芯四周为木构檐廊，塔基占地1.3亩，为八角十三层重檐宝塔，
内中六层封闭，沿阶梯可直通塔顶。名取佛教"六合敬"之意，
即"身和同住，口和无诤，意和同悦，戒和同修，见和同解，
利和同均"。

八百多年来，历经明、清两代至新中国成立之后，屡经重
建或修缮之外，南宋始建的砖石结构塔芯稳如泰山，保存完好，
不愧为古代建筑艺术的经典之作。塔底层南面檐廊内存放南宋
敕赐开化寺(塔院名)尚书省牒碑，内廊壁上嵌有绍兴五年(1135)
沈该、汤思退等书写的佛教《四十二章经》刻石。就塔的外形而言，
其雍容大度、器宇非凡，巍然雄峙于月轮山上，与浩瀚奔流不

息的钱塘江一同构筑成亮丽的风景线。或隔江望塔，或登顶远望，大江东流而逝，白帆点点，行人如蚁；群山屏卫，翠黛拥簇，六和塔经历了岁月的磨砺依然如故，眼观此景，豪情壮志油然而生。

君不知，登上塔顶倚窗而望，可观千古一绝的钱江潮。每逢阴历十五，汹涌的海潮浊浪滔天，风助潮势叠加而上，其势"亘如山岳，奋如雷霆"。"声驱千骑疾，气卷万山来"，江潮似千军万马不可一世。周密实记观潮盛况："方其远出海门，仅如银线；既而渐近，则玉域雪岭，际天而来，大声如雷霆，震撼激射，吞天沃日，势极雄豪。……吴儿善泅者数百，皆披发文身，手持十幅大彩旗，争先鼓勇，溯迎而上，出没于鲸波万仞中，腾身百变，而旗尾略不沾湿，以此夸能。"（《增补武林旧事》卷三）尽管水瀑轰震，声如崩山，但勇士搏击潮头从容不迫，如履平地，争赏银彩。临安府水军参加阅试的军船近千只。钱江西兴、龙山两岸，观潮者绵亘20余里，几无可行之路。皇上观后大喜曰，"钱塘形胜，天下所无"，并宣谕侍官，各赋《酹江月》一曲。

吴琚[2]即兴赋《六和塔应制》词，名列第一：

玉虹遥挂，望青山，隐隐如一抹。忽觉天风吹海立，好似春霆初发。白马凌空，琼鳌驾水，日夜朝天阙。飞龙舞凤，郁葱环拱吴越。此景天下应无，东南形胜，伟观真奇绝。好是吴儿飞彩帜，蹴起一江秋雪。黄屋天临，水犀云拥，看击中流楫。晚来波静，海门飞上明月。（右调《酹江月》）

　　钱塘潮作为千古奇观，历代诗人为此留下了不少不朽的诗篇，而李嵩的《月夜观潮图》扇（台北"故宫博物院"藏）就是其中一幅"八月十八潮，壮观天下无"奇景的生动写照。此作为绢本设色，纵22.3厘米、横22厘米。皓月当空的深秋之夜，宫苑高阁脊檐栏楯的旁边，潮峰奔腾不息、咆哮如雷。作者仅取画面一角，凸显波涌翻滚、江天辽阔的景象。其着眼于夜潮的描绘，尤为精彩，以流畅的墨线勾勒，并渲染烘托回旋汹涌的波涛。空中朗月高照，滉滉漾漾，与潮水相互映衬，顿为奇观。李嵩借用苏轼《八月十五观潮五绝》"定知玉兔十分圆，已作霜风九月寒。寄语重门休上钥，夜潮留上月中看"的诗意，既丰富了团扇的诗情画意，又增添了佳作的人文内涵。扇上有宋宁宗杨皇后题东坡诗句，并钤"坤卦"方印。

　　夏圭也画过《钱塘观潮图》，史载："董其昌跋：此幅画钱塘观潮图，乍现之即定为阎次平，及谛视，始得细款于树梢，则夏圭也。又复展之，于石角中亦注夏圭名，意禹玉自爱，不欲以姓名借客者与。然次平之去夏圭，乃不盈咫尺矣。丁酉秋九月廿一日，龙游舟中书。玄宰。"（《珊瑚网》）

　　春风佳丽之日，登六和塔远望，钱塘江静如西子，悠悠东流，远山如黛，烟波浩渺，风帆片片。"孤塔凌霄汉，天风面面来。"攀南高峰，俯视湖上，令人心旷神怡。故白居易赋诗曰："未能抛得杭州去，一半勾留是此湖。"（《春题湖上》）

　　而明代久居杭州的名士张岱有《西湖十景》存世：

一峰一高人，两人相与语。此地有西湖，勾留不肯去。（两峰插云）

湖气冷如冰，月光淡于雪。肯弃与三潭，杭人不看月。（三潭印月）

高柳荫长堤，疏疏漏残月。蹒跚步松沙，恍疑是踏雪。（断桥残雪）

夜气翁南屏，轻岚薄如纸。钟声出上方，夜渡空江水。（南屏晚钟）

烟柳幕桃花，红玉沉秋水。文弱不胜夜，西施刚睡起。（苏堤春晓）

颊上带微酡，解颐开笑口。何物醉荷花，暖风原似酒。（曲院风荷）

深柳叫黄鹂，清音入空翠。若果有诗肠，不应比鼓吹。（柳浪闻莺）

残塔临湖岸，颓然一醉翁。奇情在瓦砾，何必藉人工。（雷峰夕照）

秋空见皓月，冷气入林皋。静听孤飞雁，声轻天正高。（平湖秋月）

深恨放生池，无端造鱼狱。今来花港中，肯受人拘束？（花港观鱼）

（《西湖梦寻》卷一）

"西湖十景"可谓当时最重要的山水诗画母题，南宋院画家的突出表现，造就了中国古代文化艺术史上诗、画、景在审

美和哲学层面上的有机结合，成就了西湖山水画的第一个兴盛期。他们因景绘图，因画题景，间接地促进了西湖文化的传播，使之日益成为世人憧憬的名胜之地。

张岱赋《西湖》诗曰："追想西湖始，何缘得此名。恍逢西子面，大服古人评。冶艳山川合，风姿烟雨生。奈何呼不已，一往有深情。一望烟光里，沧茫不可寻。吾乡争道上，此地说湖心。泼墨米颠画，移情伯子琴。南华秋水意，千古有人钦。到岸人心去，月来不看湖。渔灯隔水见，堤树带烟糢。真意言词尽，淡妆脂粉无。问谁能领略，此际有髯苏。"（《西湖梦寻》）

二、潋滟湖光翠峰叠——南山烟云

周密在《武林旧事》中概括了西湖的地理状况（图1），并且简单地介绍了"竹杖芒鞋，寻山问水"的路径有二。一是南线——"南山路，自丰乐楼南至暗门、钱湖门外，入赤山、烟霞、石屋止。南高峰、方家峪、大小麦岭；并附于此"。（《武林旧事》卷六）也就是说南山路，从涌金门出，经清波门，过长桥、南屏山、净寺、太子湾，转折而南至石屋岭、烟霞岭，磴道曲折而上为南高峰。三台山北为小麦岭、大麦岭，其地适宜种麦，故名。西北为鸡笼山、风篁岭、狮子峰、龙井，南折为九溪十八涧。而自清波门折而东南至凤凰山，其麓为万松书院，又东经凤山门，至报国讲寺、南宋行宫，可以分别到达梵天寺、胜果寺、宋殿前司营、包家山。另有苏堤横贯西湖，此为南山名胜。

二是北线——"北山路，自丰乐楼北沿湖至钱塘门外，入九曲路，至德胜桥、南印道堂、小溜水桥、黄山桥、扫帚坞、

图 1　寿再生　西湖雨霁图

鲍家田、青芝坞、玉泉、驼巘、栖霞岭、东山、衕霍山、昭庆
教场、水磨头、葛岭、九里松、灵隐寺、石人岭、西溪路止。
三天竺附"。(《武林旧事》卷六)即北山路方向,自涌金门北折,
过石函桥,西为宝石山、过智果禅寺、葛岭。南折过西泠桥,
至孤山路,孤山,岿介湖中,碧波环绕,胜绝诸山,有柏堂、
竹阁、四照阁、林逋寒庐等。栖霞岭、岳王墓山后为扫帚坞、
黄龙洞,往北为法华山、秦亭山、东岳庙、青芝坞。过洪春桥,
沿九里松直走,过合涧桥抵达飞来峰、灵鹫塔、冷泉亭、灵隐
禅寺,最后攀登北高峰。山麓南折可至中天竺禅寺、上天竺讲
寺以及狮子峰、白云峰等名胜。

　　南高峰以澹淡明秀为特色,登山四览,钱江一线如带,西
湖秀若盆景。北高峰却以苍茫雄浑之气象胜出,林木翁郁,烟
雨润泽,"一路松声长带雨,半空岚气总成云"。古诗赞其松

风盈耳，美不胜收。

玉皇山突兀挺拔，极显气势，山巅有登云阁、望湖楼，可凭栏远眺。其被列入"西湖新十景"之一，善其名曰"玉皇飞云"。云雾缭绕之中，登阁览钱塘江于缥缈云间，蜿蜒曲折，江水作"之"字形，故称"之江"。农历八月中秋大潮来临之际，钱塘江奔腾咆哮，怒涛壁立，具"滔天浊浪排空来、翻江倒海山为催"之势，誉为天下奇观。唐玄宗年间，建玉龙道院，大罗宝殿，供奉山上，所以玉皇山那时又称"育王山"。元朝，丘长春祖师曾居于此，建白华丹井。明朝称玉皇山，正德十年（1515）七月，建造福星道院、大罗宝殿。

伫立凤凰山巅，极目四望，钱江横贯，白帆点缀，海天相连，浩瀚无垠；远望西湖若盆景，柳堤烟树，波光粼粼；东北一带都是人间城郭，街坊市井，历历可数；真是气象万千，意象无穷，颇具昔日皇都之气象。明代张岱《凤凰山》记载："唐宋以来，州治皆在凤凰山麓，南渡驻跸，遂为行宫。东坡云'龙飞凤舞入钱塘'，兹盖其右翅也。自吴越以逮南宋，俱于此建都，佳气扶舆，萃于一脉。元时惑于杨髡之说，即故宫建立五寺，筑镇南塔以厌之，而兹山到今落寞。今之州治，即宋之开元故宫，乃凤凰之左翅也。明朝因之，而官司藩臬皆列左方，为东南雄会。岂非王气移易，发泄有时也。故山川坛、八卦田、御教场、万松书院、天真书院，

皆在凤凰山之左右焉。"（《西湖梦寻》卷五）

岧峰叠翠，山多盘陀；践踏烟云，摄衣而登。烟霞洞为南路胜景之一，其以幽古胜，钟乳湥湥滴，虚朗清凉，洞顶整石，氤结五色如云。洞内石佛林林，并有董其昌、李流芳、王阳明诸题跋于石壁上。晨曦可望群山环翠，苍苍茫茫，极富诗意。登南高峰四眺，远山苍翠，罩人眉宇，钱江如衣带，风帆隐隐，立吸江亭，风物尤胜，俯仰诸景，林壑窈窕，似为仙境不为虚言。

蜿蜒林壑中的"龙井"（图 2），有"天竺已幽阻，风篁更盘纡"之谓。山中龙井仅幽壑之野泉而已，缘由辩才归隐于此钟爱有加，苏轼仰慕辩才，跋山涉水与之交游唱和参禅题咏。龙井之名，因此渐为人知，名闻遐迩。

图 2　寿再生　龙井问泉

徐珂《清稗类钞》中的《高宗钦龙井新茶》曰："杭州龙井新茶，初以采自谷雨前者为贵，后则于清明节前采者入贡，为头纲。颁赐时，人得少许，细仅如芒。瀹之，微有香，而未能辨其味也。高宗命制三清茶，以梅花、佛手、松子瀹茶，有诗纪之。茶宴日即赐此茶，茶碗亦摹御制诗于上。宴

毕，诸臣怀之以归。"

《淳祐临安志》卷九记载：

龙井，本名龙泓，吴赤乌中，葛洪炼丹于此。道西湖南山，登风篁岭，涧泉决决，与幽岩野草延缘山磴。更上岭背，岩壑林樾皆老苍，而西湖已蔽掩不可见。气象愈清古，岩骨棱瘦，中涵一泓，清澈翠映，既之凄然，相传有龙在焉。触石为云，祷者辄应，因建龙祠，加以封号。（《淳祐临安志·城内外诸岭》）

被誉为湖山"第一峰"的吴山，山势平缓，由西南至东北走向，弧形山岗，由云居、紫阳山坡连绵而成，因春秋时为吴国南界，故以吴山名之。攀援缓步而上，登"江湖汇观亭"眺望四匝，可揽江挽潮，使古钱塘城全貌尽收眼底。再诵读亭内明代徐渭所书楹联，得绝妙之笔："八百里湖山，知是何年图画；十万家灯火，尽归此处楼台。"古语言文字具"笼天地于形内，挫万物于笔端"之功能，不为虚言哉！细数家珍，西湖历史久远矣，此地位钱塘江下游，隶属浙北平原，缘潮汐冲击，由宝石山吴山怀抱之岬角海湾与海相隔，湾内沉积成湖。《诗经·卫风·河广》即曰："谁谓河广，一苇杭之。""杭"亦释为舟，古神禹至此，溪壑回环制杭以渡，越人思且传其制，而有余杭之说。自隋朝始，废除钱塘郡，改谓杭州，迄今一千四百年之久。其间，中唐名臣李泌开凿六井，引西湖水入城。五代吴越国建都此，钱镠筑城于凤凰山麓，夹城、罗城颇为壮观；建"撩湖军"以疏浚，以治理西湖为业，使之成"富庶盛于东南大都会"。吴国大建寺庙，吴越国定都杭州70多年间，

历代国王笃信佛教，取"保境安民"国策，使此地寺院林立，宝塔高耸，梵音不绝，大小寺院近200余所，人称"东南佛国"，如净慈寺、理安寺、灵峰寺、法喜寺、开化寺、玛瑙寺、智果寺、梵天寺、清涟寺、荣国寺等。六和塔、保俶塔、雷峰塔、白塔、南高峰塔、北高峰塔等浮屠，还有慈云岭、烟霞洞、石屋洞、飞来峰、天龙寺等石刻、造像，也均为当时所建。当时出现了延寿、文益、德韶、道潜、赞宁等一大批名僧大德。史称"一王所建，已盈八十八所"。史称钱弘俶"崇信释氏，造寺无算"。在位期间，吴王主持建造了大量寺院，刊刻了大量佛经，如在杭州所建的大寺院，就有显德元年（954）建的慧日永明院，显德五年（958）重建的灵隐寺。在显德二年（955）他还下令"寺院非赖额者悉废之"，对寺院大加整顿，一时大多数寺院赐额赏匾，成了皇家功德院。[3]

西湖的湖光山色随着季节的变换，阴晴雨晦，万千风姿，吸引历代文人墨客留下感怀佳作。他们把它喻为仙境瀛台和美女西施，曾以"淡妆浓抹总相宜"概括她的隽美无比。

三、钟灵毓秀流彩霞——北山秋韵

苍翠之林木，云烟缭绕之青山，湖光潋滟之秀色，文人墨客登阁赏景，沉浸于天朗气清之美景乐而忘返，萌生禅心，顿发诗意，留下脍炙人口之诗篇。

孤山依山临湖，沿松柏掩映、苔藓苍苍之小径直上可抵山之四照阁，那里地势开阔，湖山风光尽收眼底。阁柱楹联曰："面面有情，环水抱山山抱水；心心相印，因人传地地传人。"

既写山清水秀之妙，又书钟灵毓秀，人杰地灵之气，令人吟咏之际颇感西湖人文之意togen境。清人厉鹗《秋日游四照亭记》诗中曰："献于目也，翠潋澄鲜，山含凉烟。献于耳也，离蝉碎蛩，咽咽喁喁。献于鼻也，桂气晻暧，尘销禅在。献于体也，竹阴侵肌，痟瘅以夷。献于心也，金明莹情，天肃析醒。"

断桥、孤山一带可以说是冬天观赏湖上雪景的最佳处所。雪霁之时，冰消雪化，天地一痕，依然白雪皑皑，景韵幽深。张岱《西湖梦寻卷三·湖心亭看雪》：

崇祯五年十二月，余住西湖。大雪三日，湖中人鸟声俱绝，是日更定矣。余拏一小舟，拥毳衣炉火，独往湖心亭看雪。雾凇沆砀，天与云、与山、与水，上下一白。湖上影子，惟长堤一痕，湖心亭一点，与余舟一芥，舟中人两三粒而已。到亭上，有两人铺毡对坐，一童子烧酒，炉正沸。见余大惊喜，曰："湖中焉得更有此人。"拉余同饮，余强饮三大白而别。问其姓氏，是金陵人，客此。及下船，舟子喃喃曰："莫说相公痴，更有痴似相公者。"

《西湖梦寻卷三·补孤山种梅叙》：

盖闻地有高人，品格与山川并重；亭遗古迹，梅花与姓氏俱香。名流虽以代迁，胜事自须人补。在昔西泠逸老，高洁韵同秋水，孤清操比寒梅。疏影横斜，远映西湖清浅；暗香浮动，长陪夜月黄昏。今乃人去山空，依然水流花放。瑶葩洒雪，乱

飘冢上苔痕；玉树迷烟，恍堕林间鹤羽。兹来韵友，欲步前贤，补种千梅，重修孤屿。凌寒三友，早连九里松篁；破腊一枝，远谢六桥桃柳。伫想水边半树，点缀冰花；待将雪后横枝，低昂铁干。美人来自林下，高士卧于山中。白石苍崖，拟筑草亭招放鹤；浓山淡水，闲锄明月种梅花。有志竟成，无约不践。将与罗浮争艳，还期庾岭分香。实为林处士之功臣，亦是苏长公之胜友。吾辈常劳梦想，应有宿缘。哦曲江诗（曲江张九龄有《庭梅吟》），便见孤芳风韵；读《广平赋》，尚思铁石心肠。共策灞水之驴，且向断桥踏雪；遥瞻漆园之蝶，群来林墓寻梅。莫负佳期，用追芳躅。

　　林逋隐处在孤山（图3）。孤山横绝湖中，湖水环带，孤峰独耸，秀丽而清幽。林逋字君复，钱塘人士，少孤力学，恬

图3　寿再生　孤山揽胜

淡高古，结庐隐居二十年，足不及市尘，所居植梅并养鹤卒谥和靖先生。周匝清雅无比，逸然世外。宋范仲淹赠处士律诗道："萧索绕家云，清歌独隐沦。巢由不愿仕，尧舜岂遗人。一水无涯静，群峰满眼春。何当伴闲逸，尝酒过诸邻。"林逋之诗"清高超迈，含蕴雅逸"别具一格。

西泠之丹枫黄菊，早已被钦定为秋日幽赏之景目（图4）。《古今图书集成》中存有绝妙之句："西泠在湖之西，桥侧为唐一庵墓，中有枫柏数株，秋来霜红雾紫，点缀成林，影醉夕阳，鲜艳夺目。时携小艇，扶尊登桥，吟赏，或得一二新句，出携囊红叶笺书之，临风掷水，泛泛随流，不知漂泊何所。幽情耿耿撩人，更于月夜相对，露湿红新，朝烟凝望，明霞艳目，岂直胜于二月花也? 西风起处，一叶飞向尊前，竟似秋色怜人，令我腾欢豪举，兴薄云霄，翩翩然神爽哉! 何红叶

图4　寿再生　西泠烟云

之得我耶？"

秋光冉冉西泠路，取道西泠桥，湖畔有苏小小墓。苏小小为南齐时人，钱塘名伎，危亭一角，碧柱朱梁，绿树红花交覆如幄，墓前石碑，亭柱镌联，绿质丹书，别饶幽丽。往西即武松、秋瑾诸墓。

巍峨的天目山向东，其余脉至湖上而分为南北，遥相对峙，绵延二十余里。雨雾天晴之际，烟影雾气，每以岚光缭绕时隐时现，朦胧云山，气象万千。若泛舟湖上，或于茶室休憩，透过窗棂，即可见双峰隐现，成为一道美景"双峰插云"。二峰可作西湖山岳意境的绝妙象征。南高峰与北高峰，两峰山顶均建有七级浮屠，争雄对峙，直至青天。南高峰塔始建于五代后晋，南宋宝祐五年（1257）改建为佛寺。曾主持编纂《咸淳临安志》的临安知府潜说友又辟建了华光宝阁，并且修筑登山路径，另建五显祠，香火不断。北高峰塔创建于唐天宝年间。"会昌法难"时，塔被毁圮，吴越王钱镠重建。明、清以来，南北两峰之巅的佛塔均已毁坏，早已不复存在。依笔者的臆度，双峰插云之间依然如故，大自然的神工鬼斧所造就的峰峦巍然屹立，"南高峰云北峰雨"令人神往不已，心向往之。所以明代画家李流芳绘《西峰罢雾图》并赞誉道："三桥龙王堂，望湖西诸山，颇尽其胜。烟林雾嶂，映带层叠，淡描浓抹，顷刻百态，非董、巨妙笔，不足以发其气韵。余在小筑时，呼小桨至堤上，纵步看山，领略最多，然动笔便不似甚矣！气韵之难言也。"（《西湖卧游图题跋》）

元朝诗人杨维桢赋诗赞美南北峰云："劝郎莫上南高峰，劝

依莫上北高峰。南高峰云北峰雨，云雨相催愁杀侬。"云雨空蒙，此诗一出，和者如云，这仅仅是其首倡《西湖竹枝词》中的一首而已，却影响深远。

历代轩冕贵胄、诗人墨客在此名山胜水之间留下无数美文佳篇、墨宝画迹。

李白游踪亦至杭州，写《送崔十二游天竺寺》：

还闻天竺寺，梦想怀东越。每年海树霜，桂子落秋月。送君游此地，已属流芳歇。待我来岁行，相随浮溟渤。

"吴越王钱镠以善画墨竹称，其王族中之以画名者，则有钱仁熙、钱俨等。盖吴越在五代时，亦称治平之国，得有闲暇，讲究绘事，其地又比邻南唐，江山秀媚，皆足以奋发人民之美术思想，故其士夫画家，亦有著者。"[4]高尚书极喜西子之清丽，公务之余，策杖伏游之，曾题云："万松岭畔中秋夜，况是楼居最上方。一片江山果奇绝，却看明月似寻常。"（高克恭为公略作《夜山图》）

湖之北千峰竞秀，相传"仙灵所隐"，故名灵隐山。南宋时灵隐五峰，闻名遐迩，飞来峰怪石嶙峋，峰峦突兀，尤为奇异。奇石怪岩，琳琅满目，似蹲狮，像伏虎，类奔象，千姿百态，玲珑剔透。峰麓洞壑七十二遍布。白居易曾言说，东南山水应推杭州西湖为最，湖上尤以灵隐寺为佳，而冷泉亭又居其首。山树为盖，岩壁为屏，启人幽情，亭中联阕写道："泉自几时冷起？峰从何处飞来？"另联则云："在山本清，泉自源头冷起；

入世皆幻，峰自天外飞来。"晶莹如玉之泉掩映于绿荫之处，古称龙溪，阴冷异常之泉流喷涌不息，名为冷泉。白居易称之为："五亭相望，如指之列。"五亭为唐时所建之冷泉、虚白、候仙、欢风、见山。他还著文小品赞冷泉亭四匝之景美不胜收："春之日，吾爱其草熏熏，木欣欣，可以导和纳粹，畅人血气。夏之夜，吾爱其泉淳淳，风泠泠，可以蠲烦析醒，起人心情。山树为盖，岩石为屏，从云栋生，水与阶平。坐而玩之者，可濯足于床下，卧而狎之者，可垂钓于枕上……"（白居易《冷泉亭记》）

　　游走于此地的叶肖岩，创作了《西湖十景图》。该册页（台北"故宫博物院"藏）（图5-1—5-10），为绢本设色，纵23.9厘米、横20.3厘米，分为十帧画页。其中《西湖十景图之两峰插云》近景画林木围绕的楼阁；远景画南北二高峰隐现，以淡墨写之，佛塔由树林掩映；中景为一片湖水，舟楫出没其间，更显双峰插云的意境。该画呈现出典型的南宋院体的风貌。

图5-1　叶肖岩　西湖十景图之两峰插云　　　　图5-2　叶肖岩　西湖十景图之曲院荷风

图 5-3 叶肖岩 西湖十景图之花港观鱼

图 5-4 叶肖岩 西湖十景图之柳浪闻莺

图 5-5 叶肖岩 西湖十景图之苏堤春晓

图 5-6 叶肖岩 西湖十景图之断桥残雪

　　除却马远、马麟父子之作，叶肖岩的《西湖十景图》应为现存最完整的南宋人绘制的"西湖十景"图。其格调颇似马远，略显拘谨，与夏圭风格不类。画石均用小斧劈皴，山石常用笔轻染。叶肖岩之作世不多见，但其友顾逢赠诗赞之"笔底妙如神，

图5-7　叶肖岩　西湖十景图之南屏晚钟

图5-8　叶肖岩　西湖十景图之平湖秋月

图5-9　叶肖岩　西湖十景图之三潭印月

图5-10　叶肖岩　西湖十景图之雷锋夕照

传来面目真"，又云"山林樵获者，只是旧衣巾"。由此可见他
是一位清贫的民间画师。其生卒年不详，是杭州人。此册构思、
取景、设色颇见巧思，笔法简略而有韵味，山石勾勒贯用斧劈皴，
注重烘染。图册之景依此排序——两峰插云、曲院荷风、花港

观鱼、柳浪闻莺、苏堤春晓、断桥残雪、南屏晚钟、平湖秋月、三潭印月、雷峰夕照。传至清朝，乾隆皇帝十分欣赏这部册页，御笔题诗十首，使之诗画合一。

《西湖十景图之花港观鱼》中，远观蜿蜒起伏的南山以简笔勾勒，略添楼阁点缀于翠柳之间，湖上置一扁舟，悠游其间。"花港观鱼"似乎像镶嵌在碧波粼粼的湖涧中的一块绚丽的宝石，令人神往不已。南宋时内侍官卢允升曾在此叠石为山，凿地为池；此地异鱼聚集，文人雅士往来不绝，极一时之盛。

《西湖十景图之柳浪闻莺》中，作者精心地描绘了从涌金门至清波门一带濒湖的景观。其间翠柳夹道，每逢春夏之际，和风吹拂，似浪起伏，黄莺啼啭林间，故以"柳浪闻莺"名之。图中吴山依稀可见，苍松簇拥的楼台亭阁，千树垂杨飐晓晴。叶氏还勾写出一轮明月高悬空中，一湖秀水波澜不惊。

《西湖十景图之苏堤春晓》中，群山略经春雨梳洗，青葱嫩绿，柳叶缥缈虚无，苏堤六桥隐没于薄霭微云之间，景色奇幻诱人，云山相连，呈现一幅"六桥烟柳"的水墨画卷。

《西湖十景图之断桥残雪》图写雪霁湖上，银装素裹，玉宇琼阁，近景松柏则灿烂若梨花。远处的宝石山似银龙飞舞，皑皑白堤如练。每当断桥之雪初融，而阴面尚留琼砌玉，恰似白练而断，故名之曰"断桥残雪"。湖上泛舟一点，成就了一幅气象浑茫的雪景图像。

《西湖十景图之南屏晚钟》画页可见苍松丛翠，傲然伫立于岩壁之上。南屏山麓高耸的梵寺，以及淡墨渲染的远山，令观者似乎能够聆听到浑厚的钟声在暮霭云烟中回响，引发悠远

的沉思。

《西湖十景图之平湖秋月》中远山高耸，白云缭绕。近处高阁凌波，轩窗临湖，九曲石桥皆深藏于松翠柳树之中。每逢湖上观月，银盘凌空，西湖澄碧，融化万物，表里俱澄澈。作者简笔写之，略作烘染，意境全出。

《西湖十景图之三潭印月》图绘南山峰峦直耸云霄，高不可攀。湖面上三个石塔鼎足而立，好像能够看到赏月人心中各有寄托的"明月"，上下辉映，逸兴遄飞。

《西湖十景图之雷峰夕照》笔意简洁，以烘染为主。画面清雅秀润。远山用色施染，塔影高耸，霞光微露，凸显夕阳西下之意。

据《咸淳临安志》卷八《寺院》载，灵隐寺始建于东晋咸和元年（326），为梵僧慧理所建。据传慧理从天竺漫游至钱塘，见此山色葱茏，峦色奇秀之峰，颇似印度灵鹫峰，不知何处飞来，以为"仙灵所隐"之宝地，即于飞来峰麓建寺，名之曰灵隐寺。《景德灵隐寺》记文载，宋初罗处约作《重修灵隐寺碑记》曰："土运之季，国霸为钱，云构之规，则又过矣，绣桷画拱，霞晕于九霄；藻井丹楹，华垂于四照；修廊重复，潜奔溅玉之泉，飞阁苕峣，下瞰垂珠之树；风铎触钧天之乐，花鬘搜陆海之珍……"此后，灵隐飞来峰胜景、寺院蜚声中外，或取经学佛，或观光游览者，络绎不绝，堪为江南名胜之最。永福寺坐落于灵隐右侧石笋山麓，面向飞来峰，"冷泉猿啸"，四匝山林葱郁，景致幽雅宜人，寺院错落有致。灵隐寺自东晋开山至今已有1600余年，新中国成立后经多次修复，最后一次重建

竣工于 2007 年。

笔者游记《雪中游灵隐》:"甲午元月八日,2014 年元宵节。湖上大雪二日,余孤身赴灵隐探雪。山门前,苍松掩抑,雾凇沉砀,至飞来峰冷泉亭,涧水溜玉,岩壁玲珑,乃山之绝胜处。依山而上,踏雪登峰巅,揽灵隐禅寺,观北高峰之雪景,银装素裹,万籁俱静,独乔松挺拔,孤傲奇清。欲觅雪泥松影,须至孤寂之境地。白乐天言夏之日冷泉之水:'潺湲洁澈,粹冷柔滑,……眼耳之尘,心舌之垢,不待盥涤,见辄除去。'(《冷泉亭记》)三九寒冬亦有此境。归途经断桥,湖畔唯长堤一痕,万籁霜天,飞雪纷纷,三潭印月数点而已,人声俱绝,似琉璃仙境矣。遂忆去岁癸已之游,竟为同一日乎! 飞雪落灵隐,山林泉石澹。万籁霜天地,数枝雪松傲。记于 2014 年元宵节。"古词《卜算子·咏梅》曰:"飞雪落灵峰,山寺林泉澹,万籁霜天寂静中,一抹疏梅现;娇嫩俏枝头,奇曲多姿情,孤傲清高更有情,等我君来伴。"此顷万籁俱寂,吾独与之也。

第二节

湖山胜概且流连

一、柳浪闻莺似天堂——庭园山水

钱塘因山水林壑优美，人文景观众多而列选世界文化遗产当之无愧。"赖有岳于双少保，人间始觉重西湖"。自古迄今，志士仁人如岳飞、于谦、秋瑾埋骨西泠桥畔，英名浩然之气荡漾群山环抱之中，万世长存。唐宋以来，文人墨客挥毫泼墨，留下千古传诵之诗篇、佳作。李唐、马远、夏圭、李嵩诸名家绘制西湖绝版之迹。

宋徽宗花费巨资在汴梁建造新延福宫和艮岳，随之带动了北宋末期楼阁亭台界画创作的兴盛。南渡以后，朝廷逐渐稳定安逸，高官贵族营建私家花园的风气蔓延开来。秦桧的私宅，韩侂胄的南园以及贾似道的集芳御园等，极尽奢靡之能事。御前画院的画家们整合了李思训一路的青绿山水图式和西湖风光的特色，发展出一种具有独特文人意趣的宫观山水画——可望、可游、可居的庭园山水。近水楼台先得月，南宋稍有名气的画家都有这方面的佳构，其中刘松年的《四景山水图》最具代表性。《西湖游览志》卷一载："至绍兴建都，生齿日富，湖山表里，点饰浸繁，离宫别墅，梵宇仙居，舞榭歌楼，彤碧辉列，丰媚极矣。"马远的《华灯侍宴图》图叙了高堂楼阁、朱漆门扉内豪门官宦的宴饮场面以及舞女排列错落，执灯群舞的情景。此轴绢本设色，纵 125.6 厘米、横 46.7 厘米。台北"故宫博物院"

藏有另一幅《华灯侍宴图》轴，其景色、笔法、墨色与题句均与此图相同。唯一不同的地方在于阶墀部位，略有参差。《月下把杯图》页（天津博物馆藏）为绢本设色，纵 25.7 厘米、横 28 厘米。图中对开七言绝句一首："相逢幸遇佳时节，月下花前且把杯。"应为宋宁宗杨皇后（杨妹子）所书，钤有"杨姓之章"及"坤卦小印"两方。此图无署名及印章，画风似马远，经中国古代书画鉴定组鉴定为马远作品。

其子马麟所绘制的《秉烛夜游图》扇（台北"故宫博物院"藏）描绘了临安城内的深堂廊庑，在夜色掩映之下，庭院周围烛光明灭，映照着庭院之中盛开的海棠。高阁厅堂内一士夫踞太师椅当门而坐，观赏和品味月下的美景。团扇取材于苏轼《海棠》诗："东风袅袅泛崇光，香雾空蒙月转廊。只恐夜深花睡去，故烧高烛照红妆。"

另外还有如佚名《荷塘按乐图》页、《春波钓艇图》页等，均为凤凰山麓宫廷楼阁的真实写照。

南宋庭园山水画的特征十分明显，一楼一阁，简洁明朗，与周匝的林木、丘壑、烟霞相互掩映，传达出一种悠游闲散的情趣，可以得见此时私家雅苑的特色与审美。

刘松年的《四景山水图》主题鲜明，笔法精致，是中国山水画史上的旷世之作。其笔下的景物极尽雕琢之能事，最能表现湖光山色的空蒙之景以及宫苑官邸悠闲安逸的生活，符合皇家画院"粉饰大画"的政教需求。《四景山水图》第二幅《夏景》写湖岸的水阁凉亭，画堤边屋舍，桃李争妍，嫩柳成荫，远山迷蒙，一派夏天景象。依傍石坡可望远山的水阁，周围高柳浓郁，花

木丛生；湖石点缀左右，睡莲浮现水面，楼主端坐纳凉，安闲自在。宽敞而静谧的景色，恰似白堤上的"平湖秋月"。

春艳，夏浓，秋爽，冬明，西湖上的风光，四季分明，俊逸空灵，秀色可餐。这是大自然造化的慷慨赐予，同样也与千百年来能工巧匠的雕琢之功，以及历代文人墨客的揄扬和提携有关。

马和之《月色秋声图》扇页（辽宁博物馆藏）为绢本设色，纵25厘米、横26.4厘米。图中写高士端坐于虎皮之上，岸边树木萧疏，溪流湍急，一派祥和寂静之气油然而生。作者擅用"蚂蝗描"描画物象，十分得体。左角有赵子昂题诗："白沙留月色，绿柳助秋声。"

李嵩的《西湖图》卷也是一例。他舍弃院体山水富丽堂皇的风格，以皴染填色的手法，图写近景与远景，恰到好处地发挥了晕染的功能。长卷以写意的笔墨，表现了画人细心观察、苦心经营而又不拘一格的技艺水准。观其笔下，湖上远近的景物融会贯通，楼台亭阁、屋宇栉比、物象形状等，连绵重深，豁然开朗，交相辉映。保俶塔和雷峰塔，双塔凌云，湖面波平似镜，西湖优雅秀美之景，尽收眼底，由此可见其墨染之功非同寻常。他运笔点厾既准确而又灵活，真可谓具"取象不惑"之意。《清明上河图》再现北宋开封都市繁华的气象，《西湖图》则重现了南宋临安湖山揽胜的景观，若论笔意简远、以少胜多者，则非此作莫属。

《西湖图》卷左侧隐现雷峰塔，李嵩以简率的笔线勾勒，与远处的保俶塔遥相呼应。雷峰塔坐落于净慈寺北、南屏山支

脉的雷峰上，系吴越国王钱弘俶为庆贺黄妃得子而建，初名黄妃塔。南宋初年，雷峰夕照一直为旅客必游之地。元朝诗人尹廷高曾写诗点赞："烟光山色淡溟蒙，千尺浮图兀倚空。湖上画船归欲尽，孤峰尤带夕阳红。"雷峰塔因日落西照，塔影横空，彩霞披照，景色瑰丽无比而闻名。

今天的"柳浪闻莺"景区位于从涌金门至清波门的濒临西湖一带，它的前身是南宋皇家的御花园——聚景园。宋孝宗赵昚以服侍"太上皇"赵构出郊游湖的美意，营建了这座最大的御花园。沿湖柳荫夹道，似浪起伏，常有莺啼啭柳，故得美名"柳浪闻莺"。御花园内千米的堤岸和主干道沿途种植了醉柳、浣纱柳、狮柳等各种柳树。轻风徐来，柳丝飘逸，左右摇曳，垂柳千姿百态，撩人情愫；而婉转的莺啼，悠扬而清脆，令人遐想不尽。久居临安都市的周密赋词感叹道："翠云零落空堤冷，往事休回首。最消魂，一片斜阳恋柳。"（《探芳讯·西泠春感》）

环湖观景，何处不是欣赏"三面云山，一湖秀水"的绝佳去处呢？南岸的雷峰塔顶、湖湾的集贤亭、北岸处的平湖秋月或金沙港湾，不都可以成为品鉴湖上阴晴雨雾的佳山胜地吗？抗金名将辛弃疾有感西湖风光之迤逦，赋词《好事近·西湖》赞曰："日日过西湖，冷浸一天寒玉。山色虽言如画，想画时难邈。前弦后管夹歌钟，才断又重续。相次藕花开也，几兰舟飞逐。"任询感怀湖上风光碧波万顷，写下《西湖》诗句云："西湖环武林，澄澄大圆镜。仰看湖上寺，即是镜中影。湖光与天色，一碧千万顷。堤径截烟来，楼台自昏暝。"

米元晖《云山图》卷（又名《远岫晴云图》）上有款题"元

晖戏作",横披自题:"绍兴甲寅元夕前一日,自新昌泛舟来赴朝参,居临安七宝山戏作小卷,付与廪收□。"其以墨笔作近景树丛密林。间隔湖面的对岸为云气缭绕的疏林,远山虚无缥缈,云雾四处弥漫,洗涤了丛林,真所谓:"点滴烟云,草草而成,而不失天真"。其笔下的雨中西湖之景,取象造意前无古人,强化了意象化的图式,即心像,随意挥洒,自成妙处。《方山图》为米友仁寓居清波门后的七宝山(即今吴山附近)时所作。

云雾中若隐若现的远山,堤岸边的绿荫垂柳,画面上大片的留白或为涟漪空旷的湖面,都为观者留有想象的空间。西湖山水的清渺幽远促成了"一角""半边"的独特画风。三分之一写实,三分之一虚景,其余的留白。倘若去掉留白,此画的意境或许荡然无存。马、夏的留白法为中国绘画史上构图法的一大成就。大师以精准的线条启迪和感染人们的想象力和情愫。此地无声胜有声,诸如此类的卷轴担当得起"典雅"二字。

原籍杭州的画家夏圭曾作《西湖春雨》。史载"夏禹玉山水长卷,卷高二尺余,其长五丈有奇,绢本,浅绛色,收藏得地可喜。卷前署曰'江山平远,西湖春雨'……卷尾小楷云:'臣夏圭进',书画皆属真笔无疑。设色尤古,所乏者士气耳。"(《真迹日录》)夏圭《雪堂客话》《烟岫林居》《松崖客话》《梧竹溪堂》等也是图写湖上风景的佳作。

马远取材于湖边山景之作,如《山径春行图》《梅石溪凫图》等,似乎都隐含着西湖山水的痕迹。另有马远《载鹤图》,

其绘湖畔楼阁，长林丰草，景色幽静。元代吴镇有诗曰："载鹤轻舟湖上归，重重楼阁锁烟霏。仙家正在幽深处，竹里鸡声半掩扉。"（《宝绘录》）史载："熊明遇《题马远观梅图》诗：'画院曾闻马远名，图山画石最幽清。华林屋角浮檀晕，畸墅阑边点玉英。疏影却从寒月度，暗香还与煖风生。西湖岸上春光早，处士堂前照水明。'"（《绿雪楼集》）

南宋洒脱简练的山水画摆脱了北宋严谨和深厚的复古氛围，去繁就简，变雄健为清刚、率性。南宋的水墨画带给世界一种含蓄内省、宁静恬淡的美学；在高雅幽深的墨韵之中，人与万事万物的关系，长短、高低、缓急、虚实，都被它直观地或间接地显现出来。湖上的远山空蒙淡雅，薄雾似幻的烟云，都被米友仁的《云山图》、夏圭的《西湖春雨》、马远的《山径春行图》搜集入画，颇有"笼天地于形内，挫万物于笔端"的触动。南宋水墨或许是中国文化史乃至世界文化史上被后人们仰之弥高的巅峰。

赵伯骕《万松金阙图》所绘乃南宋临安凤凰山麓一带风光，群山不绝，苍翠欲滴，长松挺立，溪涧朱桥，楼阁金阙，云烟迷漫；横亘的远山，旭日东升，气象雄伟而富丽。近处的山石以墨线勾勒，远山以浅绿横涂作底，后用墨点黛青分层随笔点染，意境顿出，给人耳目一新的感觉。

朱惟德《江亭揽胜图》页（辽宁省博物馆藏）为绢本设色，纵24厘米、横25厘米。画中右侧两株苍松虬立如蛟龙，石崖两侧凉亭翼然，隐士远望浩渺的湖面，扁舟一叶漂浮水上，远山沙洲依稀可见，故名之曰《江亭揽胜图》。该画构图属于典

型的南宋山水格式，简率而意境宏阔。

二、西溪、余杭晴方好

杭州以西湖昭明天下，而西溪湿地为"副西湖"，明洪瞻祖《西溪旧志》有"表里西湖"之说，西湖为表，西溪湿地为里。湿地或为古城文明更早之源，其蕴词家境界、格调与风范。后之来者翻阅此册或游览泛舟湖水之间，继而感悟"隐而幽深，秀以卓绝"之意蕴，顿觉山水乃泄天地之灵奇与秘者也。《西湖梦寻》载："相传宋南渡，高宗初至武林，以其地丰厚，欲都之。后得凤凰山，乃云：'西溪且留下。'"清许承祖《西溪》赋诗赞曰："……好山多在圣湖西，绕屋梅花映水低。过客探幽休问径，雪香深处是西溪。"

明代学者马元调，博学多才，尤工古文，著《横山游记》[嘉惠堂丁氏清光绪七年（1881）刊本]。黄淳耀为之《序一》：

"……今游者至湖而止。每辄言佳胜。其能扪幽历险、与猿鸟争道者，卒亦无有。此何异千里择交、一揖而退者乎？"闻余言者，无不大笑。今年秋七月，马巽甫先生归自武林，出所作《横山游记》视余，则自湖上以至此山数十里中，气候之晦明，草木之浓淡，岑岭之郁纤，潭涧之沿溯，楼阁之位置，鸟兽之飞走，幽人奇士之酬酢往来，一一在焉。读之，神明忽开，毛发尽磔，飘飘然不知此身之在尘土也，余所尤异者，山中之人相亲相爱如一家，至刻筹为识而可以御盗，则其淳古淡泊之风，迥非人境所能。昔陶征士作《桃花源记》，后世诗人如摩

诘、昌黎、梦得、圣俞诸公，皆形之咏歌，以为神仙。至坡公，则谓渊明所记止言先世避秦乱来此，则渔人所见，是其子孙，非神仙可知。又引青城山老人村为比，以为天壤间若此者甚众，不独桃源。坡公之论诚然。然余意陶公居晋宋溷浊之间，感愤时事，寓言桃源，以赢秦况当时，以避秦自况。如记中所云，乃"不知有汉，无论魏晋"。及诗中所云"淳薄既异源，旋复还幽蔽。""愿言蹑轻风，高举寻吾契"。则其黄唐莫逮之感，固可概见，而非真有所谓桃源者也。疑坡公亦未得其旨，独其谓"老人村道险且远，其人不识盐醯，饮水而寿，其后道稍通，渐致五味，而寿益衰"，则有至理存焉。今观横山，去湖稍远，耳目不杂，而山中之人独能全其淳古淡泊之风。如此，则亦未识盐醯之老人村也。余故服先生之善游。而又叹西湖一泓为赵宋君臣盘乐之所，论者目为尤物破国。至比之西子，而横山以榛芜未辟，超然于酣歌恒舞之外，岂非幸欤？异日者，松冠芒屦，从先生遍游其间，庶几为太平逸民，其亦足矣。嘉定黄淳耀序。

南宋末年至元初，邓牧《大涤洞天记》卷下《叙山水》云："浙右山水之胜，莫如杭，杭山水之胜，莫如天目，天目之胜，未知大涤洞天。盖大涤山水发源天目，风气盘礴，冈峦斜缠，相望几百里，然后蕴灵毓秀于此，经以苕川之纤余，汇以南湖之荡莽，九锁外键，一柱中擎，岂非天地之奇观，仙林之奥区哉。"宋代道士李颀（生卒年不详），字粹老，年少时考中进士，但是不愿做官，身穿道服悠游江南一带，隐居于大涤山。他善诗能画。《画继》载："李颀秀才，善画山，尝以两轴并诗上苏东坡，

东坡次其韵答之。"后来两人偶遇寺院，相晤甚洽，东坡和诗道，"诗句对君难出手，云泉劝我早收身"，示对李顾诗才和品行的倾慕之情。

余杭大涤山水秀山灵，石涛曾游之。张少文从浙西归来，石涛题跋《余杭看山图》记其因缘："湖外青青大涤山，写来寄去浑茫间。不知果是余杭道，纸上重游老眼闲。癸西冬日，借亭先生携此卷游余杭，归来云与大涤不异。君既印正，我得重游。再寄博笑，清湘苦瓜和尚济。"[5]石涛取大涤为其号，或因道教大涤洞天之意，或密友汤燕生大涤精舍，或意为荡涤尘俗，抛弃束缚。

三、富春新安尽朝晖

溯钱塘江而上，富春江（图6）、新安江流域一带，青山叠翠，自然景观和人文景观无数，如严子陵钓台、严州古城、淳

图6　寿崇德　富春江山图

安千岛湖等。

东汉高士严子陵曾隐居富春江七里泷的钓台。景炎元年（1276），临安失守，文天祥举勤王之师，谢皋羽倾其家财，率领乡兵数百人前往救援，署咨议参军。景炎二年（1277），文天祥败于江西，皋羽与其作别回归家乡。文天祥惨遭杀害，谢氏闻讯后痛不欲生，只身落拓云山之间。谢皋羽（1249—1295），浦城（今福建浦城）人，他流寓桐庐严子陵钓台时，登西台哭奠文天祥。元成宗元贞元年（1295），客逝临安，友人方凤、吴思齐为其卜葬芦茨，与钓台隔江相望。谢皋羽曾作《西台恸哭记》祭奠爱国忠臣文天祥。

富春江风光秀丽、碧流百里，云山绵邈、青山如带，飞瀑四重，清气流转，天下独绝。沿江而上经富阳、桐庐可至严州府治——梅城（图7）。《淳熙严州图经》旧序载："惟严为州，山水清绝，有高贤之遐躅，久以辑睦得名，今因严陵纪号。"自从南宋建

图7　寿再生　富春江山卷（局部）

都临安，严州府成为畿辅之地，重要的战略地位使之发展成为
钱塘江中游的枢纽重镇。此地山青水碧，高山峻岭，满目苍翠，
白云缭绕其间，溪流湍于翠谷，江水清澈如镜。古人常以"潇洒"
二字来形容严州山水的神韵，"潇洒"一词，传神地体现了此
山此水的清秀隽永和灵气所在。所以千百年来，清正贤明的名
臣兼诗人如杜牧（803—852）、范仲淹（989—1052）、陆游和
陆子遹父子等先后任刺史和知州于严州，留下了不少脍炙人口
的诗篇佳作。"严为潇洒郡，典领山川者，非清高不称焉。"（《景
定严州续志》卷二《贤牧》）太守们的到来，给严州的政治文

化注入了新鲜的血液。此地不仅成为天下善本的刻印中心，而且逐渐演变为"睦州诗派"的发源地。

历史记载南宋抗金名将岳飞、张俊曾至严州府乌龙山麓乌石寺（灵石寺）游览。宋罗大经《鹤林玉露》卷十二载："严州乌石寺，在高山之上，有岳武穆飞、张循王俊、刘太尉光世题名。刘不能书，令侍儿意真代书。"若泛舟三江口（富春江、兰江、新安江交汇处），临窗眺望，古梅城双塔凌云，气势非凡。沿新安江溯流而上，两岸群山奔赴，连续数百里不断，云气流转，时开时闭，瞬息万变，蔚为奇观。得饫览云山之美，令人

图 8 唐云 新安江上游（千岛湖）

不能忘怀。自严州溯流而上，为新安江流域，途经淳安县（今千岛湖）（图 8），溯江而上可直达安徽歙县，沿途青山绿水，风光无限，可称天下奇观。

钱江之水东流而逝，湖光山色旖旎潋滟。自南宋始，李唐、马远、夏圭、刘松年、李嵩直至明代陈洪绶曾寓留钱塘；迄今，吴昌硕、黄质、李叔同、刘海粟、张大千、林风眠、潘天寿、傅抱石、李可染诸画人也曾徜徉流连湖畔，图此人间天堂，遗留墨宝无数。今日择邻西湖，应不负此生。吾见江山多妩媚，料湖山见我亦如是。

注释：

1. 朱亚强，浙江萧山人，1895 年 3 月生于萧山县河上镇大坞朱村，后居安吉县港口村陶子坑，卒于 1984 年 9 月。1920 年 11 月由上海乘邮轮，历时 36 天抵法国马赛港，此年 11 月到克鲁梭钢铁厂做工。当时李立三、王若飞、陈毅、邓小平等均在此打工。1925 年曾任临安教育局局长，并聘请黄齐生为督学，后曾赴黑龙江富锦县垦荒。1942 年 3 月 22 日，黄齐生邀请周恩来、王若飞在重庆朱家做客。朱亚强追随黄炎培从事中华职业教育事业，新中国成立后任职中央轻工业部。晚年居住浙江安吉县，享年 90 岁。

2. 吴琚（生卒年不详），字居父，号云壑，汴（今河南开封）人。吴益（1124—1171）之子，高宗吴皇后之侄。历任临安府通判、尚书郎部使者（总管淮东军饷）、镇安军节度使，留守建康。卒谥忠惠。其才艺出众，能诗词，兼作墨竹，最擅书法。《图绘宝鉴》记其"尝作墨竹坡石，品不俗"。

3. 顾树森：《人间天堂——杭州》，杭州：浙江人民出版社，2001 年，第 98 页。

4. 郑午昌：《中国画学全史》，上海：上海古籍出版社，2001 年，第 155 页。

5. 朱良志：《石涛研究》，北京：北京大学出版社，2005 年，第 132 页。

7

金朝绘画
——承绪北宋遗风

第一节

金朝社会的概况

　　1127 年至 1279 年之间，中国境内并存着几个政权，北方的金国，南方的宋朝，以及西夏、吐蕃、大理，还有正在崛起的蒙古族，等等。南宋偏安一隅，在当时，以金王朝最为强大，其在灭宋的历程中，掠夺宋文化遗产，仿效、吸收汉文化，进展极速。但其文化较为滞后，尚停留在模仿唐、五代、北宋的阶段，保持着北宋李成、郭熙的画风，代表着中国山水画的一个侧面；而当时画坛的主流代表应该是南宋王朝的"水墨苍劲"画派。

　　金朝（1115—1234）是由原先居住在东北松花江流域、黑龙江中下游及长白山一带的女真族奴隶主贵族建立起来的王朝。早在战国时代即有记载，契丹建立辽国后，曾长期受辽王朝的统治。女真族建立的金国，12 世纪时期称雄我国北方百年，是与南宋对峙的强大王朝。1276 年后，北中国大部分地区为金人所统治。女真人活动在松花江流域和黑龙江下游一带，过着半渔猎半农耕的生活。公元 1115 年，女真完颜部落首领阿骨打称帝建立金国。其后分别战胜了辽和北宋，并与南宋政权形成南北对峙的局面。金自立国至灭亡，前后近 120 年。

　　金朝入主中原后，加快了汉文化融合的进程。1127 年金兵攻破北宋京城汴梁（今河南省开封市）。金朝本无山水画可言，其融合的主要来源为靖康二年（1127）灭宋期间被席卷北去的

御府所藏古画；而北宋画院艺人亦被全数掠走，他们在北国传授画艺和创作，因此北宋宫廷藏画也流散到北方。金代绘画较之辽代更为隆盛，金世宗大定年间（1161—1189）迄金章宗泰和年间（1190—1208），绘画活动益趋活跃。金显宗，擅写獐鹿人马，学李公麟，其墨竹自成一家。金朝还在少府监下设图画署，类似画院，"掌图画镂金匠"。文献中也记载金世宗大定十四年（1174）诏画功臣28人像于衍庆宫，是仿效汉唐画功臣像的重要绘画活动。海陵王完颜亮"尝作墨戏，多善画方竹"。世宗完颜雍设立"书画局""图画署"。

完颜璟（1168—1208），原名麻达葛，金女真人，金显宗完颜兀恭子，其母为宋徽宗某公主女，大定二十九年（1189）即位，是号章宗。大凡金兵抢掠北宋书画散失民间者，章宗务必大力搜求，所以库藏极富。金章宗深通汉学，并善诗文书法，又爱好绘画。他在政府秘书监下设书画局，效法宋徽宗书体在名作上题签钤印；明昌三年（1192），诏王庭筠、张汝方鉴定内府收藏名画法书；明昌五年（1194）又命人求购书籍，以补《崇文总目》之缺；前后搜罗了王羲之、顾恺之、怀素、李思训、董源、苏轼、黄庭坚的卷轴。金朝王室继承了北宋统治者热爱书画的传统。

金国政权虽然是少数民族建立的，但它所占据的中原地区却为经济发达、文化繁荣之所。就其绘画方面而言，汉文化渗透影响比较辽朝更为全面。大批北宋时期的画家已追随政权南下杭州，有些则流落各地。金朝宫廷设有书画局，归秘书监管辖，收揽人才，促使其绘画有了很大程度的提升。这和金章宗

完颜璟热衷于书画有密切的关系，他以从北宋宫廷获猎的藏品为基础，广在民间搜求，命王庭筠等人展开品第分类工作，将藏品重新装裱成轴，效法北宋宣和内府模式，促使金朝内廷艺术发展至巅峰，佳作迭出，为历史所称道。

第二节

富有生活气息的人物画

　　金朝绘画中人物画成就最为突出，其中画者以张瑀、杨微、宫素然、马云卿等人为主，均有作品流传于世。金朝壁画的数量十分可观，可以作为这一时期美术研究的重要补充。

　　金朝人物画在传承北宋风格的基础上融入北方少数民族生活的特色，凸显具有民族特点的人物画的独特面貌。仅就绘画艺术而言，缘由画史缺载，他们在人物画方面取得的令人瞩目的成就不能广为人知，可谓艺苑憾事。

　　张瑀（生卒年不详），其行状无从考核，仅知其为金朝宫廷画师，擅画人物与山石林木。其《文姬归汉图》卷（吉林省博物院藏）（图1）为绢本设色，纵29厘米、横127厘米。此卷为张瑀传世孤本。作者撷取归途中行走于荒漠的情景，表现汉末蔡文姬由胡归汉的历史故事。全画用简练而有变化的笔法，画出长途行旅的气氛，人物神态都很真切生动。笔墨遒劲简练，富于变化，设色浅淡丰富，典雅和谐，使画面有古朴苍劲之感。整个画卷，在运用线描表现物象的神态意志和质感方面，均达到了纯熟的程度。

　　卷中蔡文姬端坐马背，一袭裘装，仪态端庄，神色坚定，纵马疾行，其踌躇满志的神态、端庄威仪的风采在画家笔下形象地表现了出来。前有扛旗引路者，后有纵马相随的胡汉官吏，侍从五骑紧随，或身背行囊，或手持猎鹰，或环抱包裹。最后

图1 张瑀 文姬归汉图(局部)

一位腰携箭箙、右手持鹰、身着长袍头戴皮帽、左手执缰骑于
马背的武士驱马疾行,随从一行皆藏头缩颈规避大漠狂风,猎
犬紧随其后,于此可知此时文姬归汉似箭的心情。全卷共画 12
人,疏密错落,互相呼应,塞北风光尽现纸上,画者真切地描
绘出了长途跋涉的气氛和朔风凛冽的塞外环境。图中衣纹随风

飘忽，人鞍疏密错落，动感十足。此画笔法挺健流畅，线条表现力极强，略施淡彩，显示出张瑀精湛超群的笔墨造型功力。细观其运线粗细、转折、快慢、虚实的变化，在人物和马匹的结构、体面、空间、动势关系方面，有着恰到好处的统筹能力。常言道，"细节决定成败"，貂冠、马匹上细如蛛丝的针毛一一勾出，可见其娴熟的技艺和严谨的心态。

　　画卷构图疏密得当，前后呼应，形象生动地表现出这支归汉行旅冒着漠北风沙顽强前行的氛围。卷尾署款"祗应司张瑀画"。"祗应司"为金章宗泰和元年（1201）所设，此图确为金人所作，可与宋人媲美。金朝传世的卷轴甚少，寥若晨星。此卷明显受到北宋画风的影响，吸收了李公麟的笔意，与吴道子的落笔雄健、敷彩简淡的传统一脉相承。《文姬归汉图》卷印证了张瑀的艺术造诣非同寻常。此图题签"宋人文姬归汉图"，系清高宗乾隆所书，画面近中处有乾隆题诗一首，前端有明万历"皇帝图书""宝玩之记"两印，后端书款处有"万历之玺"一印，还有乾隆、嘉庆、宣统诸鉴藏印。该画曾经明内府、清梁清标、清内府收藏，现藏于吉林省博物院。此外，宫素然的《明妃出塞图》卷与此图相仿，笔法细劲，笔笔精工，马队中的前导、明妃、武士、仆从动态鲜明，准确而生动，应为白描人物画精彩佳作。关于作者，画史记载，生平不明。凭借图后题款"镇阳宫素然画"六字，可以认定其里籍是镇阳，在今河北省定州市。此图系墨笔白描，工细而流畅，颇有北宋遗风，判定其为金代所作较为公允。

　　赵霖（生卒年不详）《昭陵六骏图》卷（辽宁省博物馆藏）

为绢本设色，纵 27.4 厘米、横 444.2 厘米。此卷轴依据唐太宗昭陵前六骏石刻而画。"飒露紫""奉毛孤（骢）""白蹄乌""特勒骠""青骓""什伐赤"均为唐太宗征战时立功的坐骑。赵霖落笔劲挺流利，画风浑厚朴拙，深得骏马神韵。战骑六骏中，侍者牵引的飒露紫最为突出，彪悍粗壮的侍者丘行恭右手拔剑，左手推抚，正与受伤的马紧紧依偎，飒露紫强忍剧痛，紧绷前腿，微屈后腿，受伤战马的动态和侍者疼爱之情溢于画面。赵霖巧妙地吸收了汉代石刻凝重厚实的优点，作画造型古拙，尤其耐人寻味。如《什伐赤》便颇有特色，有别于李公麟：前后腿部略为收缩，粗壮颇感力度，并且夸张了头部、身躯部分的分量。名为什伐赤的战马，虽身中五箭，却忍痛疾驰，有内力凝聚之感。

另外的四匹马儿英姿飒飒，各具风姿，那种勇猛刚毅、历经沙场的超凡气度顿现缣素，比之石刻更为精彩。画面每段均有金代书画家赵秉文所书，与图上浓厚古雅的设色、勾勒细劲的笔线相得益彰。此画应为金朝极其重要的存世墨迹。赵霖（生卒年不详）之名不见史载，仅依画后跋文方知其为洛阳人，应属金世宗的内廷画家。

马云卿《维摩演教图》卷（故宫博物院藏）为纸本白描，纵 34.6 厘米、横 207.5 厘米。该卷无款，明董其昌题为李公麟作，经近代专家研究，证实为金代马云卿的作品。"维摩演教"是佛典《维摩诘所说经》所载的典故。图中描绘维摩向文殊师利宣扬大乘教义的情景。整个场面庄严、肃穆，众多人物集聚一堂，宣讲宏法，形态逼真。维摩褒衣博带，袒胸露腹，盘腿而坐；婀娜天女，亭亭玉立于一侧；文殊正襟危坐，双手合一，听其宣道；

其余为围观听法的僧侣、天女以及护法天神的武士。众多人物的衣纹长带飘举飞舞，坐榻香几、家什等线条繁复。维摩善辩、清高自负的智者形象在其表情、动作、姿态中表露无遗。马云卿的白描技艺不凡，线条轻松飘逸，此画应是一件上上之品。马云卿（生卒年不详），是介休（今山西介休）人。

杨世昌的《崆峒问道图》卷（故宫博物院藏）为绢本设色，纵 28.2 厘米、横 49.5 厘米。此图取材轩辕黄帝仿仙人广成子的典故。卷中道骨仙风者斜坐石榻，上置兽皮、木几，瞑目而听；右侧有身着朱衣长者，握板陈词，询问修道成仙之术，神情严肃而诚恳。人物神态刻画细腻，作者善以游丝描写衣纹，古朴典雅，不一而足。杨世昌（生卒年不详），字子京，武都山（今甘肃宕昌西）人，《图绘宝鉴·补遗》载："道士杨世昌，字子京，武都山人。与东坡游，善山水。"

杨微《二骏图》卷（辽宁省博物馆藏）（图 2）为绢本设色，纵 24.8 厘米、横 80.5 厘米。横卷中作者成功地塑造了游牧民族女真人正在套马的形象，形态生动传神，令观者驻足而思。此以"一骏纵逸不受羁"为题材，表现了牧民套马时惊心动魄的瞬间，尤其是两匹正在急速奔跑中的骏马，被描画得神骏而野逸；斜坡上的草木早已凋枯，女真人身穿裘皮大袍更显真切，使主题更为突出。画面以荒山大漠为背景，左侧为一匹未经驯服的野马，四蹄腾跃，鬃毛飞扬，疾驰向前；牧人紧拉套马杆，躯体前倾，鞍下马蹄飞奔，颇具动感，此正值千钧一发之际。杨微以沉着、浑厚、豪放的中锋笔触刻画形象，笔线遒劲如锥画沙，运笔灵活流利，极具动势，画风严谨工致。该作有明确

图2 杨微 二骏图

的纪年，如同一个历史坐标，对研究金朝绘画具有重要的意义。
卷后署有"大定甲辰高唐杨微画"的楷书题款。作者的生平在
志书、画史均无记载，待考。款署"大定甲辰"，点明作画年
代为金大定二十四年（1184）。高唐（今山东省高唐县）应为
其原籍。拖尾分别为明初应光雯、黄寿和黄旸三人的七言诗跋。
应光雯题诗赞曰："二骏之图谁所写，高唐士子多才者。"此
卷中骏马的神情动态刻画得十分细腻，栩栩如生，呼之欲出。
布局章法以及位置的经营确有"浩然无际"之妙。笔墨与设色
匠心独具，恰如其分地突出了"二骏"的主题，是为可佳。所
以黄旸题诗道："雄姿腾踏双飞黄，走如抹电风沙扬。权奇自
是渥洼种，奔逐恍若神龙骧。前驹野性未易制，胡儿直把长缨
系。且驱且挽力无穷，落日平沙浩无际。乃知调习良可驯，伯乐一
顾价无伦。毛品虽为天厩亚，神骏能空冀北群。人间此马难重致，
杨微妙笔传真意……"

《二骏图》中，杨微塑造了血肉丰满的形象，塞外女真牧民

粗犷豪放的性格以及骏马不受羁束的野性表露无遗。该画也从另一个侧面折射了游牧民族的生活。

金朝的书画艺术以效仿唐宋为主，传承了汉族绘画雄健刚劲、精练多变的风格。金朝之作远不及宋朝，存世的卷轴极少，因此《二骏图》如凤毛麟角，弥足珍贵。赵霖临写的《唐代昭陵石刻六骏图》，笔法凝练，神形兼备，成为故宫博物院收藏的珍宝。张瑀《文姬归汉图》将奔走在狂风沙砾中的人物鞍马都刻画得十分精致动人，非同寻常，也入传世珍宝之列。

蔡松年（1107—1159），字伯坚，真定人。其父蔡清系降金宋臣。其深受海陵王器重，官至尚书右丞相，封卫国公。蔡松年精文辞，工乐府，擅长书画。其子蔡珪，字正甫，博雅好古，官至翰林修撰。蔡氏父子学养深厚，颇受金朝文人们的拥戴，尤其是在推广苏、米文人墨戏方面有着重要的作用。

赵秉文（1159—1232），字周臣，号闲闲、磁州滏阳人；金世宗大定二十五年（1185）进士，累官资善大夫等，宣宗兴定元年（1217）拜礼部尚书；兼侍读学士，参修国史，改翰林学士，封天水郡侯。元好问《中州集》载："字画有魏晋以来风调。"王毓贤《绘事备考》著录其《梅花书屋图》《雪竹欹石图》等作品。赵秉文擅长书画，因"历五朝、官六卿"，主盟文坛画苑三十余年。作为金朝后期艺术风尚的主导力量，赵秉文在传播北宋文人画传统方面发挥了当时南宋文人无法与之比拟的作用。

第三节

模仿五代、北宋为主的山水画

当南宋画风演化为"水墨清刚"之际，金王朝内仍然流行北宋画风。直至元朝，赵孟頫北上进入宫廷，极为排斥南宋画风，上追晋唐，力主北宋格式。值得关注的是，当金人占领北宋都城汴梁（今河南开封）之后，李成、郭熙一派以及米芾等人的文人写意风格，在金朝被传承并发扬光大。

金朝绘画深受北宋画风的影响，多作全景式的构图，画风大多继承李成、郭熙的传统而有所发展，虽不如南宋的沉厚秀雅，但体现出北方雄壮强劲、粗放苍莽的艺术特色。金朝的文人写意画则多受文同、苏轼、米芾诸人影响，与宋人意趣略有不同。有金一代，书画家的数量，作品的数量和质量都十分可观，远远超过了同为以少数民族为主体立国的辽与西夏，与南宋一度呈现出南北交辉的局面。事实上，金朝山水画沿着北宋李成、郭熙和米芾的风格而发展，南宋则以李唐、刘松年、马远、夏圭的山水画风为主轴，宋、金两地不同的地形、地貌也决定了两地山水画不同的风格。金朝帝王善于画画者不少，上既有所好，下必趋而效之，如杨邦基、王庭筠、武元直等均享大名。山水画成为金朝画家的主要题材，《图绘宝鉴》所载46位金朝画家中就有21位擅长山水画。

卢辅圣论道："文人画的'雅''逸'理想，主要由延续着北宋李成、郭熙画风的北方金朝山水画和接绪文人墨戏传统

者继承发扬了。蔡松年、王竞、任询、王庭筠、李山、武元直、杨邦基、赵秉文、完颜璟等文、苏和李、郭传派，成为北宋士夫绘画经过金而影响元初士夫绘画的一个极其重要并且相当有趣的环节。"[1]

任询（1133—1204），字君谟，号南麓，又号龙岩，易州（今河北省易县）人，正隆二年（1157）登进士第，历省椽、大名总幕、益都司判官、北京盐使。任氏为人慷慨，生平作诗千首之多。他家藏法书名画百轴，优游乡里后，日夕展玩。史载"任询，字君谟，草书入能品。画山水亦佳，在王子端之上"。（《珊瑚网·金画》）他亦精于绘画，有学范宽一路的作品，但无遗迹。《秋涧先生大全集》卷三十七《画记》载："龙岩山水两幅，其山骨郁茂，林屋黯密，盖学中立而逼真者也。"

李山（约1121—约1202），平阳（今山西临汾）人，金世宗大定（1161—1189）中出任汾州（今山西汾阳）节度使，金章宗泰和（1201—1208），直入秘书监，与王庭筠父子相过从。其善画山水、树石，师法郭熙、王诜，笔势纵横，若不经意，挥洒自如，不失法度。李山的传世作品有《风雪松杉图》卷（现藏华盛顿弗利尔美术馆）（图3），为绢本水墨，纵29.7厘米、横79.2厘米，还有《溪山秋霁图》卷、《松杉行旅图》轴等，现均藏于华盛顿弗利尔美术馆。《墨缘汇观》谓其"水墨雪景，气韵浑成，得荆、范遗意。山多直峰"。其借鉴南宋马远之截景构图法，用树实山虚的画法，渲染风雪黄昏迷离之景。杉林置于雪山寒雾背景之中，顶天立地；诸峰层列，犹如天然屏嶂；

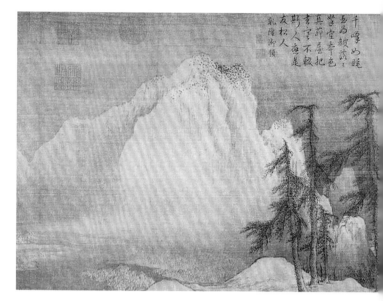

图3 李山 风雪松杉图

隐现雪竹溪流，茅屋数间，屋内高士据案执卷。此图立意别出心裁。图上部有乾隆御题："千峰如睡玉为皴，落落孛空本色真，茅屋把书寒不辍，斯人应是友松人。"

王万庆曾题跋于淳祐三年（1243）：

此老在泰和间，犹入直于秘书监。予始识之，时年几八十矣，而精力不少衰，每于屋壁间喜作大树石，退而睨之，乃自叹曰："今老矣，始解作画！"非真积力久，工夫至到，其融浑成就处，断未易省识。今观此《风雪松杉图》，其精致如此。至暮年自负其能，亦未为过。而世俗岂能真有知之者？故先人

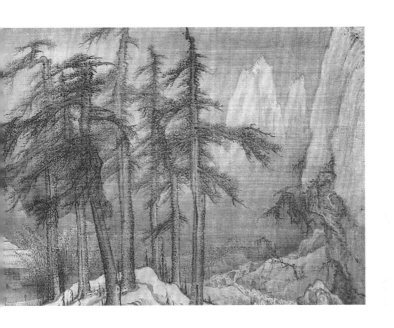

翰林书前人诗以品题之，盖将置此老于古人之地也。览之使人增感云。癸卯六月廿有二日，万庆谨书。

王庭筠的题跋为：

绕院千千万万峰，满天风雪打杉松。地炉火暖黄昏睡，更有何人似我慵。此参寥诗，非本色住山人，不能作也。黄华真逸书。书后客至，曰贾岛诗也。未知孰是。

武元直（生卒年不详），字善夫，其善写山水，这在一

些文人集中均有记载。《秋涧先生大全集》卷二十九记载《武元直·雪霁早行图》《题武元直〈巢云曙雪图〉》，但是并无真迹流传于世。他主要活动在金朝中后期。《图绘宝鉴》记其为"明昌（1190—1196）名士"。

杨邦基（？—1181），字德懋，号息轩，华阴（今陕西省华阴）人，天眷二年（1139）登进士第，为官"以廉为河东第一"。他为人正直不阿，从不趋炎附势；屡被革职，因其才高，又被复职升迁，至秘书少监，最后迁秘书监兼左谏议大夫；曾为山东东路转运使，永定军节度使。其传列《金史》卷九十，谓其"能属文，善画山水人物，尤以画名当世"（《本传》）。《画鉴》谓："金人杨秘监者，画山水图，专师李成。"杨氏所作大约与《岷山雪霁图》相似，仍然保留着五代末至北宋初期的画风。此图右侧坡岗，长松亭立，杂树振挈依附，农舍隐约其间；左面山峰云叠而上，聚散有致，路径盘旋曲折其中，远处峰峦隐现雪雾之中，清泉直泻而下，云雾苍茫，远山虚无缥缈。构图犹似郭熙。树枝多用蟹爪，山石勾皴类似李成一派。

金朝流传至今的卷轴不少，基本上仍然保留着五代、北宋的画风，或巨轴立幅，或长卷横幅，例如台北"故宫博物院"藏的《洞天山堂》、波士顿美术博物馆藏的《平林霁色图卷》、故宫博物院藏的《重溪烟霭图卷》、克利夫兰艺术博物馆藏的《溪山无尽图卷》等，均为无款的佳作。

第四节

王庭筠、金显宗等的花鸟画

金朝花鸟画家以王庭筠最为有名。王庭筠（1155—1202），字子端，号黄华山人，熊岳（今辽宁省熊岳）人；金熙宗进士，世宗时翰林直学士王遵古之子，少聪慧，调恩州军事判官等职。因其才高，金世宗大定十六年（1176）登进士第，明昌五年（1194）迁为翰林编修撰。他以文名著称于世，谓其"百年文章公主盟"。（《遗山诗集》卷五）其初以任询为师，后又效仿米芾的画风和法书，极具笔墨情趣。金朝赵秉文《跋黄华墨竹》诗云："老可能为竹写真，东坡解与竹传神。墨君有语君知否？须信黄华是可人。"据此诗意，其墨竹一脉渊源于文同、苏轼无疑。王庭筠学养深厚，注重心性修炼，人品及诗文词赋皆为时所重，故其下笔超凡脱俗，自有"文采风流，映照一时"的禀赋。他亦擅书法，元朝画史皆载其擅山水墨竹。他的画在金朝影响很大，颇似米元章的云山泼墨，画树寥寥数笔，或浓或淡，干湿俱宜，似写草书，随意挥写，潇洒可爱。如《幽竹枯槎图》卷（京都藤井友邻馆藏）（图4）为纸本水墨，纵38厘米、横117厘米。画中古柏柯槎纵横，藤蔓缠绕盘郁而上，水墨淋漓，韵味横生。其旁立竹一竿，浓墨撇刷，以衬托淡泊之神韵。至今尚存。时人赞曰："黄华先生以海岳精英之气，发而为文章翰墨，……此幅公之老笔，尤潇洒可爱，岂神完守固，气自清明。"卷末自题书跋曰："黄华山真隐，一行涉世，

图4 王庭筠 幽竹枯槎图

便觉俗状可憎，时拈秃笔作幽枯槎，以自料理耳。"他的笔意洒脱，与汉族文化同出一辙。元汤垕观其《山林秋晚图》，称谓："上逼古人，胸次不在元章之下也。"（《画鉴》）并以为王氏超越前贤，取其神妙者："只如本朝赵子昂（孟頫）、金国王子端（庭筠），宋南渡两百年间无此作。"（《画论》）其山水画虽已不可见，但学王庭筠书画者甚众，如李解、张汝霖等。元遗山题《王子端内翰山水》诗云："郑虔三绝旧知名，付与时人分重轻。辽海东南天一柱，胸中谁比玉峥嵘。""王庭筠，字子端，画枯木、竹石、山水，往往见之，独京口石民瞻家《幽竹枯槎图》，武陵刘进甫家《山水秋晚图》。上逼古人，胸次不在元章之下也。"（《珊瑚网·金画》）其名之著，上逼古人，宋朝南渡百年间无此作。其子王曼庆，字禧伯，号澹游，继父之美，能作图画，树石绝佳。王氏父子吸取中华传统文化，具有浓厚的文人画意趣。王庭筠的墨迹到了元朝，价值几与赵孟頫等肩。

金显宗也善画墨竹。"金显宗，章宗父也。画墨竹俗恶。章宗每题其签，金人画马极有可观，惜不能尽知其姓名"。（《珊

瑚网·金画》)

王竞（？—1164），字无竞，彰德（今河南安阳）人。以荫补官，天辅三年（1119）迁屯留主簿，大定三年（1163）为礼部尚书兼翰林学士承旨。其以墨竹擅胜，遒劲而古拙。

张珪《神龟图》卷为绢本设色，纵 26.5 厘米、横 55.3 厘米。张珪（公元 12 世纪），卫辉（今河南卫辉）人，善画人物，画风工整清劲。此图所绘乌龟，正行走在江流沙滩上，抬头吐气。其笔意工整、谨细，精致可观，神气冲融。史载此图为其传世孤本。

皇太子、庙号显宗的完颜允恭，"画獐鹿人马学李伯时，墨竹自成一家"。封密国公的宗室完颜璹，"家藏法书名画几与中秘等，喜作墨竹，自成规格"。章宗经常召集翰林院的文人官员，展开诗文书画的笔会酬唱，朝野上下蔚然成风。

第五节

寺庙壁画

　　金朝统治者曾大力提倡佛教，以至京师以及地方，都设有僧官专门管理佛教事务，且创建、重修许多寺院，从太宗到世宗兴建的重要佛刹有燕京大延圣寺、大庆寿寺，首都上京（今会宁）大储庆寺和东京辽阳府清安禅寺等。海陵王迁都大兴府，佛寺成为北方之冠。金章宗更是对佛教尊崇有加。山西省繁峙县的岩山寺，位于各方朝拜五台山的必经之路，存有著名的南殿（文殊殿）壁画。南壁、东壁画的是佛传故事。东壁也是"水月观音"图画，却笼罩在山水楼阁之中，笔法类似李思训，以挺拔硬直的线条勾勒山的形状，再染浅赭色或青绿色，并以细匀的圆线条写流动的水纹，装饰味十分浓厚，也有古朴的趣味。东壁"深山遇仙"一段，可见群山环绕，层层而上的岩石点缀着丛林，山的明暗以石青和石绿色区分，远山隐约可见，其表现手法之巧妙，可见其一定的功力。南殿壁画的宫观楼台也十分精彩，庞大的建筑群结构分明，透视准确；有"百官朝觐"中的一段，森罗万象的景观十分显眼，若非国手亲自操笔莫办。殿内西壁南上部，记有绘制的年代与画匠王逵的姓名。王逵（1099—1167），近代宫廷画师。北宋灭亡后，其被挟持至北国。他在岩山寺墙壁上所绘的青绿山水，以晋唐、五代的格式为基底，有勾无皴，色调简练，个人风格强烈。

　　金朝寺院、寺观壁画，几经兵戈、废毁和改建，迄今壁画

遗迹留存不多。其中著名的有山西繁峙岩山寺壁画、山西朔州崇福寺的弥陀殿壁画等。

山西繁峙的岩山寺，在五台山的北麓天岩村，建于金朝正隆三年（1158），原名灵岩院。殿壁四周皆有画，其中西壁保存较完整，写佛传故事，描绘释迦牟尼佛的一生事迹。北壁画五百商旅被巨风吹堕罗刹国的故事。东壁写佛像，两侧画经变故事。如《须阇提太子本生》，宣传佛教的因果报应。寺观壁画《鬼子母变相（磨坊）》位于山西省繁峙县岩山寺前殿东壁中部，纵 65 厘米，横 90 厘米。《佛本行经变（宫殿）》位于山西省繁峙县岩山寺前殿东壁中部，纵 120 厘米、横 96 厘米。此外，岩山寺诸壁中的界画楼阁之精美堪称古代界画艺术的杰作，现存南殿（文殊殿），繁杂的建筑群，结构分明；壁画一丝不苟、精细可观，非国手莫属。殿内西壁南上部，有壁画绘制年代的题记曰："……大定七年前□□（编者按：应为某月，此处画壁残缺）灵岩院□□，画匠王逵年陆拾捌。"王逵（1099—1167之后），金朝宫廷画师。大定七年（1167）他 68 岁，在岩山寺作了青绿山水画，有勾无皴，以晋唐、北宋复古的风格为基础，色调简练，画面更为洁净和单纯。所画金殿翠阁、城楼堞垛，高耸云霄的琼楼玉宇，威震海波的蜃宅蛟窟，以及市井街坊里的轩屋酒楼等，都继承和发展了北宋院体界画的传统，达到了更加完美的境地。

山西朔州崇福寺建于唐朝，金熙宗皇统三年（1143）扩建，今存弥陀殿的南壁西部壁画有《千手千眼观音》《吉祥天和婆薮仙》等。东壁绘妙吉祥、地藏、除盖障菩萨等。此外，东西

两壁对称，各画三组《说法图》，画面庄重饱满，为金朝壁画中的宏构巨制，庄严富丽。

金朝的墓室壁画在山西、山东、河北以及甘肃等省各地均有出土。例如，高唐虞寅墓，在山东高唐县城西的塞寨乡谷官屯村。墓主虞寅为官累迁至五品，积勋至骑都尉，特封陈留县开国男。又如长治安昌墓，在山西长治市北郊安昌村，墓室壁上绘有《二十四孝图》。金朝流行《二十四孝图》画于墓壁。再如山西绛县城南八里裴家堡墓、沁源县正中村墓、河南闻喜下阳村墓、焦作邹埚画像石墓，等等。其中特别以王祥卧冰、董永卖身、孟宗哭竹等二十四孝的人物居多，这和金朝统治者善于汲取中华历史上的传统孝德关系密切。博山神头墓，在山东淄博市博山区神头北端。墓内西侧壁书有"二安二年"的纪年字样，可知该墓建于金卫绍王完颜永济即位的第二年（1210）。

第六节

吐蕃、西夏、大理的绘画和壁画

一、吐蕃时期的壁画

现今的拉萨，在唐、宋朝是吐蕃的逻些城。在西藏遗留的吐蕃时期的绘画遗迹不多。拉萨大昭寺二楼尚有一些残存的吐蕃时期的壁画，如《菩萨（六臂相）》和残存的经变、菩萨、三十五佛图等。该寺经堂残壁，常绘有妙音菩萨、金刚、叶衣母等，其风格受尼泊尔的影响。

西藏古格王国遗址在西藏阿里地区札达县扎布让区的狮泉河畔，海拔高于 5000 米。"第二个阶段为藏传佛教的'后弘期'，公元 11 世纪至 13 世纪。在经过吐蕃王朝末期'公元 9 世纪末至 10 世纪百余之后，佛教再度从吐蕃西部的阿里和东部的安多地区复兴，并且以前所未有的规模和速度将佛教和吐蕃社会生活紧密地融为一体，佛教艺术也开始形成不同的风格和流派。西部阿里的佛教艺术在这个时期主要受到来自喀什米尔、尼泊尔和印度后期密教艺术的影响；而处于藏区东部的三江源地区，其佛教艺术则以康区和安多为中心，与中原、河湟、西域一带的佛教文化融为一体，以汉藏佛教交流为基础，创造出全新的式样或风格。"[2]

古格壁画可分为两类：一类是宗教题材，以佛、菩萨、佛传以及地域变相等为主；二是生活题材，表现现实社会的生活，上自国王、王妃、使臣，下至士卒和僧侣。如壁画《菩萨》绘

制于公元 11、12 世纪，位于西藏扎达县皮央石窟第 1 窟。菩萨坐在莲座上，冠上有化佛，六臂。壁画《飞天与乐神》位于第 1 窟北壁。图中飞天绘于曼陀罗图边角上，戴宝冠，绕帔帛，持各种法器、华盖，在演奏法号、腰鼓等乐器。

二、西夏的壁画和黑水城

西夏是羌人中的党项族建立的政权。在公元 6 世纪后期的南北朝，居住在今青海东南部黄河河曲的党项羌人逐渐强大，隋唐之际内附。首领拓跋赤辞接受唐赐李姓。唐初因受吐蕃威逼，他们迁徙至今甘肃东部、陕西北部和宁夏地区。党项平夏部首领拓跋思恭因平定黄巢有功，初授夏州定难军节度使，统辖五州，晋爵夏国公，再赐李姓。历经五代至宋初，作为藩镇的夏州党项因政权削藩，被迫献出五州领土。党项首领李继迁抗宋独立，结交辽国对付宋朝，重新夺回夏州。李元昊继位后在宋宝元元年（1038）称帝，国号大夏。

西夏的建立促使党项民族从民族社会进入封建社会，并且努力发展经济、手工业，使商贸具有较大规模。建立西夏政权的党项族，吸收了汉文化的营养，有着独立的民族语言，并创立了西夏文；更进一步，编修国史，著书立说。元昊"性雄放，多大略"，还善于绘画，重视文化的全面发展。他参照宋朝画院的形制，建立宫廷绘画机构，文思院、翰林学士院、工部，均与绘画有关。西夏立佛教为国教，广修佛寺和石窟寺。在西夏 190 年的历史中，所建寺院、宫殿较多，它的绘画艺术主要依靠石窟壁画遗留下来。

　　敦煌莫高窟中有一些西夏壁画。西夏时修整了前朝的洞窟，又开凿了新的洞窟。其中第 409 窟，东壁门上绘千佛，南面门画西夏王妃供养像和童子。第 367 窟除却清朝塑像外，纯粹出自西夏画工之手，尤其是南北壁的《净土变》《说法图》，明显带有西夏的造型特色，色彩十分浓厚。安西的榆林窟，尚有 12 个洞窟保存着属于西夏时期的壁画；东千佛洞，也有一个窟有西夏壁画。西夏的绘画深受宋、辽、金以及回鹘、吐蕃文化的影响。无论是莫高窟还是安西榆林窟，早期壁画都接近归义军后期的风格，中期近于回鹘风格，所作的佛、菩萨和供养人，造型明显具有身矮体丰、高鼻圆脸的特征。晚期，因密教风行一时，西夏壁画多藏式佛画，同时也受到辽、金及南宋画风的影响。

　　黑水城为元昊所建，曾经是西夏黑水镇燕监军司所在地，遗址在今内蒙古额济纳旗，遗留了一大批珍贵的文物。在 20 世纪初，斯坦因等国外"探险者"带走许多雕版画、绢画、佛像等西夏绘画。据向达《斯坦因获古纪略》（刊于《国立北平图书馆馆刊》1922 年第四卷的西夏文专号）载，斯坦因所得的西夏绘画遗迹中有数幅水墨画，破碎不整，但"显然属于中国画风，有宋朝画稿一幅，作溪山行旅之图，笔墨潦草。又一幅为江边杨柳垂垂，映水亭阁，右幅上方二人驰马盘旋，荒率之致，更过于前，然其意态之佳，虽潦草残破，犹不足以掩之也"。显而易见，宋夏之间的交流不仅可见于壁画，也受到宋朝文人画的影响。

　　20 世纪初，俄国人柯兹洛夫在内蒙古黑水城发掘了大量文

物，揭开了西夏王朝神秘的面纱。原先已经消失的西夏遗迹，也由此逐渐进入人们的视野。柯兹洛夫取得了名为"平阳姬家"雕印的《四美图》（绘王昭君、班姬、赵飞燕与绿珠）。这幅画现藏于俄罗斯一博物馆中。另外，雕版画残片比比皆是，多为佛及菩萨主题。

黑水城出土的以佛教及世俗生活为内容的纸本、麻布本、绢本的绘画作品数量不少。如《接引佛》，似纸画作二位菩萨，童子三人在旁，形神十分生动。还有麻布画，有做曼陀罗式的，所画降魔成道的场面很大，人物众多。

敦煌莫高窟也有零星的西夏时期壁画，如《西夏王供养图像》，石窟壁画，位于敦煌莫高窟第 409 窟东壁南侧，纵 260 厘米、横 164 厘米。《伎乐》，石窟壁画，位于敦煌莫高窟第 327 窟西壁龛下，为纵 74 厘米、横 83 厘米。《水月观音》，位于榆林第二窟西壁南侧，为纵 150 厘米、横 155 厘米。《西夏王供养像》，石窟壁画，位于敦煌莫高窟第 409 窟东壁南侧，为纵 260 厘米、横 164 厘米。《弥勒经变图局部》，石窟壁画，位于文殊山石窟万佛洞东壁正中。《文殊变》，石窟壁画，位于榆林第 3 窟西壁北侧，为纵 180 厘米、横 213 厘米。《弥勒经变图》，石窟壁画，位于文殊山石窟万佛洞东壁正中。《比丘尼及女供养人》，

图5　张胜温　大理国梵像图卷（局部）

石窟壁画，位于文殊山石窟万佛洞南壁门内东侧下方，纵约 40 厘米、横 55 厘米。《菩萨》，石窟壁画，位于昌马石窟下窖第 4 窟北壁。《飞天》，石窟壁画，位于昌马石窟下窖第 2 窟窟顶北侧。

公元 9 世纪，西南边陲的南诏建都云南大和城，先后更名为大礼、大长和；10 世纪 30 年代末，郑氏执政时更名为大理国。鉴于唐乱起南诏，北宋初时以大渡河为界，双方并无交往。宋神宗、徽宗时，大理先后遣使进贡方物以示友好。直到南宋时，云南地区盛产的马匹、麝香、胡羊、药材、披毡开始输入内地，汉族也以丝织品、手工艺品也与之交易，大理与南宋之间有了从商品贸易到文化的交流。

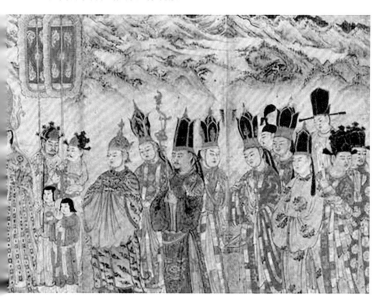

　　大理宫廷绘画唯一存世的作品是张胜温《大理国梵像图卷》册页（图5）。此画可能受到汉族宗教艺术的影响，大概作于利贞元年（1172）与盛德五年（1180）之间，现藏于台北"故宫博物院"，为纸本设色，纵30.4厘米，横第一段为36.6厘米。此卷为纸本经摺，原画系长卷，因被水渍透，改装成册页，总共141页。画卷描绘内容从利贞皇帝礼佛开始到十六国王结束，所绘人物除利贞皇帝及随从以外，还有佛陀、菩萨梵天、西土十六国王、东土法系等。这幅册页描写了利贞皇帝与家人、侍从一起点燃佛灯的情景。据鉴定此画属于大理国晚期的遗迹，表现的内容比较复杂，比如观音变相，道教的青龙、白虎和密宗的天龙八部并见。该图笔法之致，画风尚存唐、北宋遗意。值得注意的是其中出现了不少密宗佛像，反映了大理受到吐蕃的影响。此图展现出大理国辖区有着较高的文化艺术水平以及其与中原地区文化的密切关系，具有重要的历史和艺术价值。张胜温极有可能是南宋的画家，画作的技巧和风格与南宋画十分类似，背景的山峦有些许文人水墨画的痕迹。

注释：

1. 卢辅圣：《中国文人画史》，上海：上海书画出版社，2015 年，第 159—160 页。

2. 霍巍：《序·二·雪域艺苑》，《雪域艺苑——中国三江源地区佛教艺术》，青岛：青岛出版社，2014 年。

8

精致隽永格高雅
——小品画粹

　　宋朝是小品画发展史中最为璀璨、辉煌的年代，为世所瞩目。画作题材涵盖人物、山水、花鸟、杂画各方面，形制以团扇和册页为主。小品画在题材、技法、笔墨、设色诸方面，充分彰显了宋朝绘画五彩缤纷的风格面貌和其超乎寻常、出类拔萃的艺术造诣；同时在立意、构图、意趣的考量上，小品画的特色尤为明显。小品画尤其善于选取最能引人注目的局部情景，采取特写式的布局，对主体物象的刻画精准细腻，传递出作者的情趣，以及对象的形与神。宋朝画院隆兴，大家、高手积极参与制作。诸多精致的团扇和册页佳作迭出，作为皇室贵族的赏玩之物，供不应求，成为时尚。鉴于它的实用性，在小品画上署名的极少，大多数为佚名，有些签题署名为某名家所作，事实上却是后人添加的，不足为信。现存宋朝小品画中，"院体"格式流行最盛，主体格调以富贵高雅、新颖生动、谨细艳丽为主。其中花鸟画居多，人物画也有，题材众多，内容丰富，如历史故事、神话传说、行旅、农作、放牧、仕女，以及文人闲散生活等各方面，而反映社会生活的风俗画最受欢迎。山水画最少，隶属南宋作品，虽为院体，但不乏精品佳作。

　　中国传统国画能取得如此卓越的成就，重视写生是其法宝之一。写生时，画家在全面深刻地观察物象的基础上，更要理解对象在各种情况下的变化和内在的性格，集中表现其美和特征，写其"生命"和"生趣"，取其精华而使作品"形神兼备"。

第一节

小品画的渊源

　　"小品"一词最早源于佛经。《小品般若波罗蜜经》（十卷本）是后秦鸠摩罗什所译，与其另译的《摩诃般若波罗蜜经》（二十七卷本）相比较，简略得多，取其部分原名，称为"小品"。随着社会的发展，"小品"一词逐渐推广至文学和戏剧领域。文学中的"小品"成为散文的一种文体，篇幅虽短，宜于抒发情怀，因此在明、清两代颇为流行。

　　魏晋南北朝、隋、唐、五代时并无"小品画"的称谓；"小品画"究竟始于何时，一时难以确认。将扇面、册页称为"小品画"应该是借用文学、戏剧中的"小品"名称，依据绘画手法的特征而归纳命名的。董其昌曾说："宋以前大家都不作小幅，小幅自南宋以后始盛。"（《石渠宝笈》卷四十二董其昌题《唐宋元明大观册》）此言不假，但是隋唐之前，魏晋南北朝时也有小画，此处"小画"可能不是小品画。再往前推移，"小品画"应该诞生于北宋，南渡后更为兴盛。清朝厉鹗所说的"李迪花鸟竹石小品，生意浮动，睹之不觉起濠濮间想也"（《南宋院画录》），也可以作为"小品画"一词的依据。陈师曾以为南宋时才有小品画："宋以前无小幅，南宋以后始盛。李迪、夏圭所作纨扇、方幅小品甚多，盖南宋流行品也。"[1]

　　现代著名史论家张安治指出："宋朝的绘画不仅在我国的美术史上占有极重要的一页，是我国古代现实主义绘画的一个

高峰，就是在全世界的美术园地里，也放出了很不平常的光彩。由于宋朝绘画精练的风格和我国绘画工具的特色（如画绢的光洁细密，毛笔的既能大片点染，更经常使用尖端的笔锋和墨色的微妙变化），不仅长于表现丰富、明确的内容，能够产生波澜壮阔、风格宏伟的大幅作品，也适合于小幅创作。这一类绘画小品大多是所谓'册页'，也有的是团扇上或其他场合作装饰的绘画。它们幅面的高、宽一般都不超过一尺，但并不妨碍它能同样表现很丰富的内容，成为完美的作品……"[2]

据郑振铎主编的《宋人画册》载，周文矩《仙女乘鸾图》、徐熙（传）《豆花蜻蜓图》、黄筌《溪芦野鸭图》、黄居寀《晚荷郭索图》等都是北宋名家的小品画。他说："像这样的方形或圆形的小幅绢画，当初是作为何用的呢？可以说，全都是当时的实际应用的画幅。方形的画幅，乃是一扇屏风上的饰图。一具屏风可能有十二幅或十六幅乃至更多的像这样的方形画。同样的屏风也可以嵌着十多幅的圆形画。……他们绝对地不肯出之以轻心率意。像制作大画卷或轴相同，是使用了整个心灵、整副手眼、整套技巧的。虽说是小景，却依然是全境，宛然是大气魂，所谓'麻雀虽小，肝胆俱全'者是。恰像一篇近代的短篇小说，恰像一位绝代佳人，增之一分则太长，削之一分则太短。恰到好处，无可移置。在戋戋的画面里，有的是缥缈灏莽之势。小中见大，虽寸幅而有寻丈之景。"[3]

小品画的外观特征，以单页、团扇、折扇为主，整套册页中各页题材内容无关联、无连续，每页也可称作"小品画"。

最早的小品画形式当推团扇。大约从西汉成帝时期开始（公元前33—公元前7），绢地团扇已经有所应用，作为当时生风消暑的实用品，团扇上不一定有图案。关于最早在团扇上绘制人物、山水画的状况，南齐谢赫《古画品录》"蘧道愍·章继伯"条记："并善寺壁，兼长画扇，人马分数，毫厘不失。别体之妙，亦为入神。"扇画在南北朝后逐渐流行开来，直至宋朝文风兴盛。帝王后妃、才子佳人、文人墨客随意挥毫已成家常便饭，遂成翰墨雅兴之事。应制之作此时已经升格为纯粹的艺术品。

界定"小品画"的规范，大致有以下几个要素：一、顾名思义，尺幅短小，长宽应不超过尺半。二、物象简洁，明豁浅显，不作刻意雕琢；若作近景特写，工整而精细，一丝不苟；一般以工笔画为主。三、真情率意，寓意隽永，品格高雅。

据《中国历代画目大典》所载，该书著录的132名南宋画家的893幅作品中，有315幅左右是小品画；两宋佚名作品中，有247幅左右是小品画。这些小品尺幅在30厘米左右，其中也有个别画幅超出该尺寸。

第二节

各有千秋的两宋小品画

据文献载，徽宗朝时图写屏风画幅或纨扇的风气十分兴盛。《画继》卷一载："政和初，尝写仙禽之形，凡二十，题曰《筼庄纵鹤图》。或戏上林，或饮太液。翔风跃龙之形，警露舞风之态；引吭唳天，以极其思，刷羽清泉，以致其洁；并立而不争，独行不倚；闲暇之格，清迥之姿，寓于缣素之上，各极其妙；而莫有同者焉。已而又制《奇峰散绮图》，意匠天成，工夺造化，妙外之趣，咫尺千里。其晴岚叠秀，则阆风群玉也；明霞纡彩，则天汉银潢也；飞观倚空，则仙人楼居也。至于祥光瑞气，浮动于缥缈空明之间，使览之者欲跨汗漫、登蓬瀛，飘飘焉，峣峣焉，若括六合而隘九州也。"

赵佶书画兼善，而以花鸟画最精，自成一家。其《桃鸠图》作于1107年，绢本设色。画中写斑鸠停驻桃枝上。正值初春之际，桃花盛开，其余的蓓蕾含苞待放；嫩绿的树叶绽开新芽，洋溢着春天的气息。该画尺幅虽小，却清新隽永。此外，《枇杷山鸟图》也是一幅脍炙人口的杰构。图中的枇杷早已熟透，它的芳香和色泽招引着蝴蝶和小鸟，扇中的一花一鸟显示出作者卓越的艺术才华。

宋人"小品杂画"收藏于各地博物馆的多为南宋作品。虽然当年苏东坡不曾见到过，可是这些诗意小品应运而生的重要原因，是以他为代表的北宋士夫倡导"画中诗"。例如《柳溪

图 1　赵伯骕　蕃骑猎归图

归牧》、《征人晓发》、《小庭戏婴》、《蕃骑猎归》（故宫
博物院藏）（图 1）等，当时极富诗情画意的小品层出不穷。
南宋时期，画家们自编诗集《野趣有声画》，文人也热衷于广
罗题画诗的活动，表达对于沧桑人生悲欢离合的感触。总而言
之，这些袖珍杂画情景交融，是以真情实感为依托的空间境
界；物象情趣活泼生动，人物形态或花卉草虫的描写细腻感
人；舍弃礼教观念的图解性说教，代以晓之以礼，动之以情的
方式，激发观赏者的联想，使人触景生情。

　　1.画中的花鸟鱼虫以情趣取胜。南宋小品画的作者凭借着

超人的想象力、造境才干、笔墨技能、构图能力，不断探索新的形式，追求多样化的表现风格，以期能折射出当时社会生活的方方面面，且独树一帜。小品画以栩栩如生的形象、婀娜多姿的风韵为特征，彰显其郁勃的生命力，满足人们的猎奇之心。王国维认为："'红杏枝头春意闹'，着一'闹'字而境界全出。'云破月来花弄影'，着一'弄'字而境界全出矣。"（王国维《人间词话》）"闹"和"弄"两字点出了花的形态，那是拟人化的比喻，属于主观感受，写明了春天和月夜的情趣和意境。苏轼题《书鄢陵王主簿折枝二首》之一："瘦竹如幽人，幽花如处女。低昂枝上雀，摇荡花间雨。双翎决将起，众叶纷自举……"图中如幽人般的瘦竹和花朵触动了苏东坡的雅兴，揭示了春雨缠绵的情思。扬无咎等人的墨梅引人入胜之处就在于此。中国古代画家极其关注花草鱼虫的生命活动，宋罗大经记述曾无疑画草虫，问他何以得其妙。曾笑曰："某自少时取草虫笼而观之，穷昼夜不厌。又恐其神之不完也，复就草地之间观之，于是始得其天。方其落笔之际，不知我知为草虫耶？草虫之为我也？此与造化生物之机缄，盖无以异，岂有可传之法哉？"（《鹤林玉露》）郎绍君指出："中国古代哲学，多认为天地自然是有意志的，造化生机之运转不以人为转移，……但这种视万物为生生不息、万物之神与人之神（主观）交，才能在艺术上'得意'的世界观，却道出了中国古代艺术家创造形象的一条根本原则：表现生命，体会生命，以人的生命情感去感觉、领悟一切对象的生命。"[4]传统花鸟画有别于欧洲的静物画，"感觉、领悟一切对象的生

命"，"小品画"的情趣和诗意化，应该缘于此。

2.山水境界的诗意化。宋画中的山水画类似清幽淡远的诗词，焕发出大千世界的生机，又透露出些许静谧与超脱。古人云"观古今于须臾，抚四海于一瞬"，万物皆由心象，于是便有"天地入胸臆……物象由我裁"（孟郊）的胸襟，紧接着便能"笼天地于形内，挫万物于笔端"。将山川众壑点缀其间，恍兮惚兮，营造一个笔墨天地，虚实相间，若有若无，正如古诗所言"江流天地外，山色有无中"（王维）。

同样是诗意的山水境界，作为文人墨客"可游可居"之地，北宋山水以范宽为首的奇奥雄厚的壮美之境，到南宋却演变为以清刚瑰丽为主调的淡烟疏柳、安定闲适一类的意境。苏轼论道："山水以清雄奇富、变态无穷为难，燕公之笔浑然天成粲然日新，已离画工之度数，而得诗人之清丽也。"（《跋蒲传正燕公山水》，《东坡题跋》卷五）"清雄奇富、变态无穷"既是宇宙万物生命的形态，也是画家笔下千山万水应该达到的水准，如此而已，才能"离画工之度数"，达成"诗人之清丽"。苏轼把山水的生意视为"有诗"与否的依据之一。宋朝山水画的优势在于：山川生生不息的活力与画家浑然天成的情感交织在卷轴之中，景与情、物与心的和谐统一，而得诗人之清丽也，而非"有笔而无思"。

《柳溪归牧图》（故宫博物院藏）构图完美和谐，笔法简洁明快。图中翠绿的垂柳和迷离的沙滩，生动地表现了初春的情景；母牛早已上岸，牧童悠闲地骑在牛背上，回头专注着小牛，似有牵挂之心，为对岸尚未涉水的小牛担忧，可谓情景交

融。《征人晓发图》（故宫博物院藏）画密林笼罩下的客栈，一位客官倦伏在餐桌上，还想睡个回笼觉再吃早餐，仆人早已在门外等待出发，一切准备就绪。同样是图写行旅之事，此画描绘清寂的旅店和人物的动态。此正值鸡鸣天亮不久，旅客忙于晓发踏上征途之时。

诸如《风雨归舟图》（故宫博物院藏）一类题材的作品也有不少，可是能在咫尺之内别开生面地表现云山在风雨飘摇中的特征，此扇颇有与众不同之处。狂风怒吼，树叶飘动，藤萝飞举，竹叶猛烈倾斜一侧，溪水奔湍，波浪滚滚，扁舟上的渔夫顶着风势，摇橹弯腰前行；树叶翠竹的深浅变化，烟云迷蒙，隐约可见的远峰彰显疾风暴雨的凶猛。作者巧用笔法和色调，使画面极富韵律感和节奏感。逆风行驶的渔舟点明了主题——风雨归舟。《龙舟竞渡图》（故宫博物院藏）中楼台庭阁，巍峨壮观，湖面碧波万顷，硕大的龙舟游弋其中，青山环绕，白云飘浮，美似画屏的景观表现出神话一般的境界。唐、宋二朝就有一些宫廷画工和画师精于宫观的描绘，取得了令人瞩目的成就。《宣和画谱》中就专列"宫室"一门，可见当时建筑绘画的发达程度。《长桥卧波图》（故宫博物院藏）（图2）属于工整谨细的工笔青绿山水画，真实地反映了古代劳动人民"征服"自然的精美建造。唐朝青绿山水常常堆砌许多东西，过分追求富丽堂皇的景观，到南宋时已大为改观。此扇构图简略，意境辽阔宏伟，虽为一幅界画，但无呆板之象。图中高塔、楼台林立，长桥横贯江中，似彩虹飞架，远山雪岭似银蛇飞舞，与鳞鳞的波浪，增添了

图2　佚名　长桥卧波图

几许诗情画意。

张安治撰写的《谈宋朝的小品画》中指出："在山水画小品里，像夏圭的《林岫幽居图》、李东的《雪江卖鱼图》，可以看出他们独特的成就，使我们认识宋代山水画的高度水平。再如《风雨归舟图》《秋江暝泊图》《云关雪栈图》等都是小幅山水画的杰作。色调和节奏感是如此丰富，是这样巧妙地体现了烟云掩映的生动多姿，寒林雪山的特殊境界，叫人感到意味深长，百看不厌。"[5]《秋江暝泊图》中近景右侧浓密的秋林依附于崖岸边，烟霭笼罩的江岸上疏林依稀，一泓溪流汩汩而

来，沙洲侧畔小舟点缀其旁。远方高峰林立，色调略显灰暗，与近景形成强烈的对比。夜幕降临时，好像有秋江泊舟的画意，令人神往。绘制于纨扇上的山水画精品也有不少，如马世荣《五云楼阁图》扇（故宫博物院藏），绢本设色，纵23.2厘米、横23.2厘米。该扇中巨峰纵横，似笔架耸立，突兀奇异；古松成列簇拥其间，楼阁隐现山麓，天空占位其上；虚实相衬，给观者留有想象的空间。签题马世荣作。其为马兴祖子，公显弟，善写山水、人物、花禽。马世荣"得自家传。绍兴间，授承务郎，画院待诏，赐金带"。（《图绘宝鉴》卷四）

张训礼《春山渔艇图》扇（故宫博物院藏）为绢本设色，纵21厘米、横21.5厘米。签题张训礼作。此图写春意充盈的江河湖畔，丘壑之麓，虬松挺拔，林木掩映，草屋数间，远山沙洲虚无缥缈。这是石绿、石青罩染的缘故，使画中景色更为迷人。《图绘宝鉴》载："张训礼旧名敦礼，避光宗讳改今名。学李唐画山水人物，恬洁滋润，时辈不可及。刘松年师之。一说著色青绿，如赵千里笔法。"

宋朝擅长雪景的高手众多。作品一般是表现华山、太行山一带崇山峻岭的巨幛大幅。《云关雪栈图》（故宫博物院藏）这桢略为朴质的扇面，张安治评之："构图很大胆，远山低平几乎成一条平线，淡染的天空差不多占了画面整整一半，非常强烈地表现了阴沉的雪天所加给人们沉重的压力。景物虽集中但很有变化，笔法跳动而紧凑自然。路旁屋顶、小桥和一列远山显得特别明亮，仿佛透射着一线阳光，在低沉的气氛中又显出明朗的格调"[6]。

图3　陈居中　柳塘牧马图

　　宋朝小品画中的某些人物画和山水画，已经没有显著的区别。如《柳塘牧马图》（故宫博物院藏）（图3）中，人马众多，是一幅以体现人物为主，却以牧马为主题的作品。"有的小品画例如《柳塘牧马图》画幅虽小，场面却很大，马有五十多匹，人也有二十以上，都各有不同的动态和神气，又互有联系，表现了马群的活跃，衬托了山川的秀美……"[7]《深堂琴趣图》（故宫博物院藏）（图4）画中绿荫环抱，远处奇峭的山峰似隐似现，云雾缭绕。堂屋中高士拨弦弹琴，庭院外双鹤闻琴翩翩起舞。在夏日清晨宁静的氛围中，聆听这悠扬的琴韵之声，是多么惬意。此画构图十分单纯，笔法简练，显示出山水

图 4　佚名　深堂琴趣图

画的天籁之美。像《秋溪放牧图》《深堂琴趣图》中，周围环境的气氛和人物活动紧密关联。秋天溪涧的景物和林壑环抱的庭院，占据了不少空间。此画应该归属于山水画，而主题却在人物。

《水村烟霭图》颇具江南水乡的特色，画出丛林掩映的茅舍，酒帘飘扬，沙汀渔舟，白云生处丘陵环绕。此图笔法简劲，寥寥数笔，以浓淡不一的墨色渲染出初夏雨后的特征，清新而明媚。《春江帆运图》中，近岸岩壑上有苍郁繁茂的古

松，舟楫停泊于岸旁。辽阔的春江上，两艘风帆饱满的船只飞驶而来，成为画面点睛之物，引人入胜。近景树石的笔法凝重苍劲。画面略经渲染，使色调的深浅变化有所加强，这样既能体现出远近物象的空间距离，也加强了扇面的韵律感。《柳溪书屋图》图中，松林茂盛，绿柳垂荫，有草堂数间，文士闲坐读《易》。近景的树石多以青绿罩染，远处的丘陵和疏林在云雾之中。初夏雨霁，一种清新悦目的感觉油然而生。这是一幅古代士夫墨客理想的隐逸生活的真实写照。

"再像《寒塘聚禽图》，是花鸟画和山水画的巧妙结合。梁楷画的《秋柳双鸦图》，寥寥几笔，表现了秋风萧瑟的意境，也很难说它是花鸟画还是山水画。北宋、南宋之间的名手李迪，长于为动物传神。他所画的《鸡雏图》和《犬图》，看起来很简单，而又耐人寻味。《猿猴摘果图》和《群鱼戏藻图》都充分表现了画中对象的性格，做到主题明确，形象生动。"[8]

大阪市立美术馆收藏的《名贤宝贤册》（团扇）共12页，有《山水图》《雪山行旅图》《秋景图》《瀑边游鹿图》《狸奴晴蜓图》《汉武帝会西王母图》《风雨楼阁图》《纳凉图》等。《古松楼阁图》为绢本淡设色，纵24.4厘米、横24.9厘米。《观瀑图》为绢本淡设色，纵23.2厘米、横23.4厘米。《湖畔幽居图》为绢本淡设色，纵23.8厘米、横24.9厘米。《牧牛图》（图5）为绢本淡设色，纵24.7厘米、横25.6厘米。此四帧团扇小品，均属佚名之作，出自南宋画院高手之笔，流传有绪，可以一睹马、夏画风浸淫的风采。

图 5　佚名　牧牛图

　　小品画与团扇册页都以斗方的形式呈现，方寸之间，随手把玩，玲珑可爱。其中山水画清旷超凡，花鸟画精雅婉约，人物画呈秀媚简洁之意，不仅布局简率，而且极富浓郁的诗意情趣，展示出别样的风雅精致的格调，成为南宋艺苑中不可多得的奇葩。

第三节

超乎物表绝尘埃——人物精品

　　人物小品画以表现社会各阶层的生活为主，内容丰富、明确。其表现人生的悲欢离合，加上生动的形象刻画，可以激发人们的联想。画中的人物活动与周围环境紧密相连。

　　苏汉臣、刘松年等的人物画笔力清简，婉丽精工，敷色鲜艳，可谓一绝。李嵩、马远等也表现不俗，他们的团扇册页中也不乏精品。

一、册页

　　苏汉臣《小庭婴戏图》页（故宫博物院藏）为绢本设色，纵25.9厘米、横25.2厘米。此图十分类似陈宗训，不知原载何册，也没有作者姓氏。陈宗训《秋庭戏婴图》扇（故宫博物院藏）为绢本设色，纵23.7厘米、横24.2厘米，图写秋天的庭院里，婴童三人在玩耍枪棍，旁有奇石芙蓉、柳枝掩映。观其描画十分精工细腻。此图原载《宋人名流集藻册》（见《石渠宝笈续编》），有陈宗训签题。《图绘宝鉴》载："陈宗训，杭人。师苏汉臣，画道释人物仕女，描染未精，人呼为铁陈。绍定年（1228—1233）画院待诏。"若对照此扇，其语未然，评论有误。无名氏《溪堂客话图》页（故宫博物院藏），绢本设色，纵24.2厘米、横22.5厘米，图写深山巨壑之麓，密树丛林之中，高士秉烛话语于草舍的情景。溪流潺潺，好一个世外桃源。原

题签为李唐作，似不妥，属于南宋晚期的作品，改题为无名氏作。无名氏《松荫论道图》扇（故宫博物院藏）为绢本设色，纵 25.2 厘米、横 25.7 厘米。此扇原载《历代名笔集胜》册第四册（《虚斋名画录》），又名《三教论道图》。签题刘松年作。郑振铎认为："宋画人作三教图者甚多，此图作风比较弱，当非出刘松年之笔，故改题无名氏作。"[9] 笔者认为此作的归属问题尚待进一步考证。无名氏《竹林拨阮图》扇（故宫博物院藏）为绢本设色，纵 22.7 厘米、横 24.3 厘米。原题签为李唐作。此扇中的竹木与人物十分工细，笔法略显纤弱，与李唐不类，故改题为无名氏。

李唐《竹林拨阮图》页（故宫博物院藏）为绢本设色，纵 22.7 厘米、横 24 厘米。刘忠古《瑶台步月图》页（故宫博物院藏）为绢本设色，纵 25.6 厘米、横 26.7 厘米。苏汉臣（传）《蕉荫击球图》页（故宫博物院藏）为绢本设色，纵 25 厘米、横 24.5 厘米。苏汉臣《百子嬉春图》页（故宫博物院藏）为绢本设色，纵 28.7 厘米、横 31.2 厘米。赵伯骕《蕃骑猎归图》页（故宫博物院藏）为纸本设色，纵 22.1 厘米、横 24.9 厘米。梁楷《三高游赏图》页（故宫博物院藏）为纸本水墨，纵 26.7 厘米、横 50.6 厘米。梁楷《松荫闲憩图》页（故宫博物院藏）为绢本设色，纵 22.5 厘米、横 23.6 厘米。马远《寒江独钓图》页（东京国立博物馆藏）为绢本水墨，纵 26.7 厘米、横 50.6 厘米。马远《山径春行图》页（台北"故宫博物院"藏）为绢本设色，纵 27.4 厘米、横 43.1 厘米。马远《竹涧焚香图》页（台北"故宫博物院"藏）为绢本设色，纵 25.5 厘米、横 20.7 厘

米。马远《林和靖图》页（东京国立博物馆藏）为绢本设色，纵24.5厘米、横38.6厘米。马远《月下把杯图》页（台北"故宫博物院"藏）为绢本设色，纵29.2厘米、横29.5厘米。李嵩《市担婴戏图》页（纽约大都会艺术博物馆藏）为绢本设色，纵26.4厘米、横26.7厘米。陈宗训（传）《秋庭戏婴图》页（故宫博物院藏）为绢本设色，纵23.7厘米、横24厘米。

二、团扇

苏汉臣《靓装仕女图》扇（波士顿美术博物馆藏）为绢本设色，纵25.2厘米、横7厘米。马和之《秋江独钓图》扇为绢本设色，纵34厘米、横33厘米。《百子嬉春图》扇（故宫博物院藏）（图6）为绢本设色，纵26.6厘米、横27.7厘米。此图原载《四朝选藻册》（见《石渠宝笈续编》）。图中百名儿童游戏于宫廷林苑之中，千姿百态，其乐无穷。方寸之中容纳众多婴童，"嬉春"之意昭然若揭。今日鉴藏专家认为，世人凡见婴戏图，便题苏汉臣作，此图也题其作，不知有何证据；名手之笔不应该如此。

李迪《苏戎牧羊图》扇（故宫博物院藏）为绢本设色，纵24.4厘米、横21.5厘米。陈居中《胡骑春猎图》扇（纽约大都会艺术博物馆藏）为绢本设色，纵24.1厘米、横27.3厘米。马远《舟人形图》扇（东京国立博物馆藏）为绢本设色，纵21.2厘米、横21.8厘米。马远（传）《松下闲吟图》扇（上海博物馆藏）为绢本设色，纵24.5厘米、横24.5厘米。马远《寒山子图》扇（故宫博物院藏）为绢本设色，纵24.2厘米、

图 6　（传）苏汉臣　百子嬉春图

横 25.8 厘米。刘松年《松荫谈道图》扇（故宫博物院藏）为
绢本设色，纵 22.5 厘米、横 25 厘米。刘松年《宫女图》扇
（东京国立博物馆藏）（图 7）为绢本设色，纵 24.4 厘米、
横 25.8 厘米。夏圭《松岩静课图》扇为绢本设色，纵 25 厘米、
横 26 厘米。李嵩《明皇斗鸡图》扇（纳尔逊艺术博物馆藏）
为绢本设色，纵 23.5 厘米、横 21 厘米。马麟《林和靖图》扇（东
京国立博物馆藏）为绢本设色，纵 22.1 厘米、横 22.9 厘米。
杨威《耕获图》扇（故宫博物院藏）为绢本设色，纵 24.8 厘米、

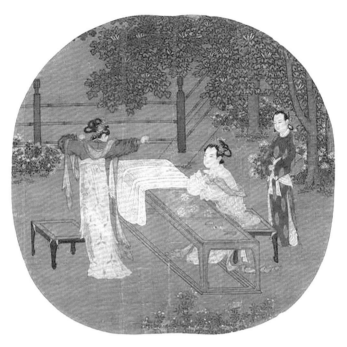

图 7　刘松年　宫女图

横 25.7 厘米。

三、斗方

苏汉臣《侲童傀儡图》斗方（东京国立博物馆藏）为绢本设色，纵 23.7 厘米、横 24 厘米。苏汉臣《童戏图》斗方（天津博物馆藏）为绢本设色，纵 22.4 厘米、横 24.7 厘米。梁楷《布袋和尚图》斗方（故宫博物院藏）为绢本设色，纵 31.5 厘米、横 24.5 厘米。马远《孔丘像》斗方（故宫博物院藏）

为绢本设色，纵 27.7 厘米、横 23.2 厘米。马远《观瀑图》斗方为绢本设色，纵 27.7 厘米、横 23.2 厘米。刘松年《山馆读书图》斗方为绢本设色，纵 24 厘米、横 24.3 厘米。刘松年《人物图》斗方为绢本设色，纵 29 厘米、横 30 厘米。李嵩《龙骨车图》斗方（东京国立博物馆藏）为绢本设色，纵 25.6 厘米、横 26.4 厘米。戴泽《牧童图》斗方（东京国立博物馆藏）为绢本设色，纵 25.6 厘米、横 22.8 厘米。

第四节

心传目击毫端间——花卉禽鸟

南宋时期的花鸟画传承了五代黄筌工致富丽和徐熙淡雅的风格，并且在重视写生、形象精细的基础上，发展出独特的技法和风尚。

一、册页

李唐（传）《归牧图》页（台北"故宫博物院"藏）为绢本设色，纵28.7厘米、横28.2厘米。李安忠《晴春蝶戏图》页（故宫博物院藏）为绢本设色，纵27.7厘米、横23.2厘米。李从训《牡丹春满图》页（故宫博物院藏）为绢本设色，纵26厘米、横26厘米。马兴祖（传）《疏荷沙鸟图》页（故宫博物院藏）为绢本设色，纵25厘米、横25.6厘米。马世荣《碧桃倚石图》页（故宫博物院藏）为绢本设色，纵27厘米、横28厘米。李迪《猎犬图》页（故宫博物院藏）为绢本设色，纵26.5厘米、横26.9厘米。李迪《鸡雏待饲图》页（故宫博物院藏）为绢本设色，纵23.7厘米、横24.6厘米。李迪（传）《无花果图》页（故宫博物院藏）为绢本设色，纵24.8厘米、横25.3厘米。梁楷《秋柳双鸦图》页（故宫博物院藏）为绢本墨笔，纵24.7厘米、横25.7厘米。陈居中《柳塘牧马图》页（故宫博物院藏）为绢本设色，纵24厘米、横26厘米。陈可久（传）《春溪水族图》页（故宫博物院藏）为绢本设色，纵25.5厘米、

横 24.3 厘米。毛益《榴枝黄鸟图》页（故宫博物院藏）为绢本设色，纵 24.6 厘米、横 25.4 厘米。马麟（传）《红梅孔雀图》页（故宫博物院藏）为绢本设色，纵 24.4 厘米、横 31.6 厘米。马麟《梅花雪图》页（故宫博物院藏）为绢本设色，纵 24.3 厘米、横 25.4 厘

图 8 毛松 猿图

米。朱绍宗《菊丛飞蝶图》页（故宫博物院藏）为绢本设色，纵 23.7 厘米、横 24.4 厘米。鲁宗贵《玲峰鹁鸽图》页（纽约大都会艺术博物馆藏）为绢本设色，纵 28 厘米、横 25 厘米。杨后（传）《垂杨飞絮图》页（故宫博物院藏）为绢本设色，纵 26.4 厘米、横 25.8 厘米。《牡丹图》页（故宫博物院藏）为绢本设色，纵 24.8 厘米、横 27 厘米。《青枫巨蝶图》页（故宫博物院藏）为绢本设色，纵 23 厘米、横 24.2 厘米。《荷花图》页（上海博物院藏）为绢本设色，纵 24.8 厘米，横 25.5 厘米。《出水芙蓉图》页（故宫博物院藏）为绢本设色，纵 23.8 厘米、横 25.1 厘米。《碧桃图》页（故宫博物院藏）为绢本设色，纵 24.8 厘米、横 27 厘米。《秋葵图》页（上海博物馆藏）为绢本设色，纵 25.4 厘米、横 25.7 厘米。毛松《猿图》（东京国立博物馆藏）（图 8）为绢本设色，纵 47 厘米、横 36.5 厘米。

二、团扇

李唐《牧牛图》扇（东京国立博物馆藏）为绢本墨笔，纵23.3厘米、横25.2厘米。林椿《葡萄草虫图》扇（故宫博物院藏）为绢本设色，纵26.2厘米、横27厘米。李唐《牧牛图》扇（东京国立博物馆藏）为绢本墨笔，纵23.3厘米、横25.2厘米。林椿《海棠图》扇（台北"故宫博物院"藏）为绢本设色，纵23.4厘米、横25.2厘米。林椿《山茶霁雪图》扇（台北"故宫博物院"藏）为绢本设色，纵24.3厘米、横27.5厘米。林椿《梅雀图》扇为绢本设色，纵39.4厘米、横35厘米。李迪（传）《古木寒禽图》扇（故宫博物院藏）为绢本设色，纵25.3厘米、横26厘米。梁楷《疏柳寒鸦图》扇（故宫博物院藏）为绢本设色，纵24.2厘米、横26.4厘米。吴炳《写生图》扇（纽约大都会艺术博物馆藏）为绢本设色，纵33.1厘米、横33.1厘米。马远《冬日喜鹊图》扇为绢本设色，纵24.4厘米、横25.4厘米。毛益《杏竹白鹇图》扇为绢本设色，纵35厘米、横35.5厘米。毛益《鸡图》扇（东京国立博物馆藏）为绢本设色，纵21.6厘米、横22.5厘米。夏圭（传）《戏猿图》扇（克利夫兰艺术博物馆藏）为绢本设色，纵24.8厘米、横26.5厘米。夏圭《五位图》扇（东京国立博物馆藏）为绢本墨笔，纵26.5厘米、横27.8厘米。马麟（传）《鸳鸯图》扇（纽约大都会艺术博物馆藏）为绢本设色，纵32厘米、横33厘米。马麟《橘绿图》扇（故宫博物院藏）为绢本设色，纵23厘米、横23.5厘米。赵孟坚（传）《水仙图》扇（故宫博物院藏）为绢本设色，纵24.6厘米、横26厘米。赵孟坚《岁寒三友图》扇（上海博物馆藏）为绢

本水墨，纵 24.2 厘米、横 23.2 厘米。张茂《双鸳鸯图》扇（故宫博物院藏）为绢本设色，纵 24.4 厘米、横 18.3 厘米。卫升《紫薇图》扇（台北"故宫博物院"藏）为绢本设色，纵 23.8 厘米、横 25.3 厘米。许迪《野蔬草虫图》扇（台北"故宫博物院"藏）为绢本设色，纵 25.8 厘米、横 26.9 厘米。毛松《麝香图》扇（东京国立博物馆藏）为绢本设色，纵 21.3 厘米、横 22.2 厘米。李椿《放牧图》扇（克利夫兰艺术博物馆藏）为绢本设色，纵 24.8 厘米、横 25.7 厘米。

三、斗方

李安忠《哺雏图》斗方（故宫博物院藏）为绢本设色，纵 22.8 厘米、横 24 厘米。李安忠《鹑鹑图》斗方（东京国立博物馆藏）为绢本设色，纵 26 厘米、横 35 厘米。林椿《果熟来禽图》斗方（故宫博物院藏）为绢本设色，纵 26.9 厘米、横 27.2 厘米。林椿《琵琶山鸟图》斗方（故宫博物院藏）为绢本设色，纵 26.9 厘米、横 27.2 厘米。李迪《禽浴图》斗方（台北"故宫博物院"藏）为绢本设色，纵 24.7 厘米、横 24.1 厘米。李迪《红芙蓉图》斗方（东京国立博物馆藏）为绢本设色，纵 25.2 厘米、横 26 厘米。李迪《白芙蓉图》斗方（东京国立博物馆藏）为绢本设色，纵 25.2 厘米、横 26 厘米。李迪《双蟾图》斗方为绢本设色，纵 30 厘米、横 27 厘米。梁楷《枯木图》斗方（东京国立博物馆藏）为绢本墨笔，纵 24.1 厘米、横 23.6 厘米。陈居中《四羊图》斗方（故宫博物院藏）为绢本设色，纵 22.5 厘米、横 24 厘米。陈居中（传）《进马图》斗方为绢本设色，纵 21 厘米、横 32 厘米。马远《白

蔷薇图》斗方（故宫博物院藏）为绢本设色，纵 26.2 厘米、横
25.8 厘米。马远《梅石溪凫图》斗方（故宫博物院藏）为绢本设色，
纵 26.7 厘米、横 28.6 厘米。马远《倚云仙杏图》斗方（台北"故
宫博物院"藏）为绢本设色，纵 25.8 厘米、横 27.3 厘米。毛益
《萱草游狗图》斗方（奈良大和文化馆藏）为绢本设色，纵 25.3
厘米、横 25.6 厘米。毛益《鼠图》斗方（纽约大都会艺术博物馆
藏），毛益《蜀葵游图》斗方（奈良大和文化馆藏）为绢本设色，
纵 25.2 厘米、横 25.6 厘米。李嵩《花篮图》斗方（台北"故宫博
物院"藏）为绢本设色，纵 25.2 厘米、横 25.6 厘米。李嵩《花篮图》
斗方（故宫博物院藏）为绢本设色，纵 19.1 厘米、横 26.5 厘米。
李嵩《果禽图》斗方为绢本设色，纵 27.7 厘米、横 22.7 厘米。
（传）马麟《兰花图》斗方（纽约大都会艺术博物馆藏）为绢本
设色，纵 26.5 厘米、横 22.5 厘米。马麟《暗香疏影图》斗方（台
北"故宫博物院"藏），（传）马麟《梅花双雀图》斗方（东京
国立博物馆藏）为绢本设色，纵 28 厘米、横 29 厘米。马麟《桃
花图》斗方（纽约大都会艺术博物馆藏）为绢本设色，纵 31 厘米、
横 32 厘米。马麟《石榴文鸟图》斗方为绢本设色，纵 32 厘米、
横 33 厘米。法常《岩猿猴图》斗方（东京国立博物馆藏）为绢
本墨笔，纵 31.3 厘米、横 28 厘米。鲁宗贵《吉祥多子图》斗方
（波士顿美术博物馆藏）为绢本设色，纵 24 厘米、横 25.8 厘米。
（传）宋汝志《雏雀图》斗方（东京国立博物馆藏）为绢本设色，
纵 21.3 厘米、横 21.9 厘米。吴炳《渌池擢素图》斗方为绢本设色，
纵 25.4 厘米、横 26 厘米。温日观《葡萄图》斗方（东京国立博
物馆藏）为绢本墨笔，纵 33.3 厘米、横 26.3 厘米。

第五节

意趣天成旷绵邈——袖珍山水

　　小品山水画着意于表现大自然的美和诗意的境界。其传承了李思训的青绿山水和王维水墨写意的传统，笔墨技巧灵活多变，可谓气韵生动。

一、团扇

　　马远、夏圭清刚超逸之作如天马行空，独往独来，自李唐以下，无出其右者。他们的小品也有不少：

　　夏圭《山腰楼观图》扇（故宫博物院藏）为绢本设色，纵25.7厘米、横26.3厘米。夏圭《梧竹溪堂图》扇（故宫博物院藏）为绢本设色，纵23厘米、横26厘米。夏圭《遥岑烟霭图》扇（故宫博物院藏）为绢本设色，纵23.5厘米、横24.2厘米。夏圭《水村图》扇（故宫博物院藏）为绢本设色，纵22厘米、横22厘米。夏圭《捕鱼图》扇（纽约大都会艺术博物馆藏）为绢本设色，纵23.2厘米、横24.1厘米。夏圭《冒雨寻庄图》扇（纽约大都会艺术博物馆藏）为绢本设色，纵25.6厘米、横26.1厘米。夏圭《湖岸图》扇（纽约大都会艺术博物馆藏）为绢本设色，纵26厘米、横27厘米。夏圭《山水渔船图》扇（纽约大都会艺术博物馆藏）为绢本设色，纵21.4厘米、横25.1厘米。夏圭《烟岫林居图》扇（故宫博物院藏）为绢本设色，纵25厘米、横26.1厘米。夏圭《山水图》

扇（东京国立博物馆藏）为绢本设色，纵24厘米、横24.7厘米。夏圭《松溪泛月图》扇为绢本设色，纵25.2厘米、横24.7厘米。夏圭《雪溪放牧图》扇（东京国立博物馆藏）为绢本设色，纵24.7厘米、横25.2厘米。

马远《月下赏梅图》扇（纽约大都会艺术博物馆藏）为绢本设色，纵25.1厘米、横26.7厘米。马远《松荫话别图》扇（纽约大都会艺术博物馆藏）为绢本设色，纵39.4厘米、横39.4厘米。马远《飞雁图》为绢本设色，纵26.3厘米、横26.5厘米。马远《梅溪放艇图》扇（故宫博物院藏）为绢本设色，纵49厘米、横50厘米。马远《石壁看云图》扇（故宫博物院藏）为绢本墨笔，纵23.9厘米、横23.2厘米。马远《山水图》扇（维多利亚和阿尔伯特博物馆藏）为绢本设色，纵25.5厘米、横25.7厘米。

夏圭山水的布置、皴法与马远类似，然而"酝酿墨色，丽如染傅，笔法苍老，墨汁淋漓。"（《西湖志余》）在团扇中，可以看出他们独特的成就和艺术水准。例如夏圭《林岫幽居图》，笔法洒脱、简率，墨色浓淡变化丰富，恰到好处地表现了山水空蒙的意境。还有马远的《松荫话别图》《石壁看云图》等，如此巧妙地体现了烟云掩映的景色，有清旷超凡的远韵，气势极为雄健。

马和之《月色秋声图》扇（辽宁省博物馆藏）为绢本设色，纵29厘米、横22厘米。李唐《山水图》扇为绢本设色，纵36厘米、横60.4厘米。李唐《松湖钓鱼图》扇（辽宁省博物馆藏）为绢本设色，纵25厘米、横25.5厘米。李唐《秋堂

客话图》扇（故宫博物院藏）为绢本设色，纵26厘米、横24厘米。萧照《秋山红树图》扇（辽宁省博物馆藏）为绢本设色，纵28厘米、横28厘米。萧照《柳堂读书图》扇为绢本设色，纵29厘米、横31.5厘米。何荃《草堂客话图》扇（故宫博物院藏）为绢本设色，纵23厘米、横24厘米。朱光普《江亭晚眺图》扇（辽宁省博物馆藏）为绢本设色，纵24厘米、横24.5厘米。赵伯驹《蓬瀛仙馆图》扇（故宫博物院藏）为绢本设色，纵26厘米、横27厘米。赵伯驹《仙山楼阁图》扇（故宫博物院藏）为绢本设色，纵26厘米、横27厘米。牟益《溪山苍翠图》扇为绢本设色，纵23厘米、横24厘米。赵大亨《薇亭小憩图》扇（辽宁省博物馆藏）为绢本设色，纵24.6厘米、横25.4厘米。马远《柳溪钓艇图》扇（故宫博物院藏）为绢本设色，纵23厘米、横24.5厘米。刘松年《秋窗读易图》扇（辽宁省博物馆藏）为绢本设色，纵24厘米、横24.5厘米。李嵩《画阑游赏图》扇（纳尔逊艺术博物馆藏）为绢本设色，纵22厘米、横20厘米。李嵩《赤壁赋图》扇（纳尔逊艺术博物馆藏）为绢本设色，纵24.8厘米、横26厘米。李嵩《月夜看潮图》扇（台北"故宫博物院"藏）为绢本设色，纵22.3厘米、横22.7厘米。李嵩《溪山水阁图》扇（故宫博物院藏）为绢本设色，纵24.2厘米、横24.7厘米。李唐《观梅读书图》扇为绢本设色，纵22.5厘米、横22.4厘米。李迪《待渡图》扇为绢本设色，纵35.4厘米、横35厘米。梁楷《泽畔行吟图》扇（纽约大都会艺术博物馆藏）为绢本水墨，纵35.4厘米、横35厘米。（传）梁楷《戴雪归渔

图》扇（弗利尔美术馆藏）为绢本水墨，纵28.1厘米、横28厘米。刘松年《春山仙隐图》扇（纽约大都会艺术博物馆藏）为绢本设色，纵24.8厘米、横26厘米。朱羲《溪山曳杖图》扇为绢本设色，纵35厘米、横37厘米。阎次于《风雨归舟图》扇（纽约大都会艺术博物馆藏）为绢本设色，纵28.5厘米、横30.7厘米。夏明远《楼阁图》扇（东京国立博物馆藏）为绢本设色，纵28厘米、横29.5厘米。朱锐《寒山鸦阵图》扇为绢本设色，纵39.4厘米、横35厘米。

二、册页

马远《山水》页（其一）为绢本设色，纵28厘米、横38厘米。马远《山水》页（其二）为绢本设色，纵28厘米、横38厘米。马远《溪桥策杖图》页（上海博物馆藏）为绢本设色，纵22.1厘米、横25.8厘米。

三、斗方

马远《松荫玩月图》斗方（纽约大都会艺术博物馆藏）为绢本设色，纵25.4厘米、横25.4厘米。马远《仿古求道图》斗方为绢本设色，纵31厘米、横33.5厘米。马远《山水图》斗方为绢本墨笔，纵28.2厘米、横38.2厘米。马远《江荫读书图》斗方为绢本设色，纵33厘米、横30厘米。马远《松风亭图》斗方为绢本设色，纵35厘米、横37厘米。马远《雕台望云图》斗方（波士顿美术博物馆藏）为绢本设色，纵25.4厘米、横24厘米。马麟《春山乔松图》斗方（纽约大都会艺术博物馆藏）为绢本设色，

纵25.2厘米、横26厘米。夏圭《溪口待渡图》斗方为绢本设色，纵23.2厘米、横23.8厘米。夏圭（传）《山水图》斗方为绢本墨笔，纵23厘米、横31厘米。夏圭《雪堂客话图》斗方（故宫博物院藏）为绢本设色，纵28.2厘米、横29.5厘米。李嵩《赤壁图》斗方（故宫博物院藏）为绢本设色，纵28.3厘米、横27.5厘米。梁楷《雪栈行骑图》斗方（故宫博物院藏）为绢本设色，纵23.5厘米、横24.2厘米。梁楷《柳溪卧笛图》斗方（故宫博物院藏）（图9）为绢本设色，纵26厘米、横26.2厘米。江参《盘车图》斗方（弗利尔美术馆藏）为绢本设色，纵24厘米、横30厘米。赵伯驹《寿山福海图》斗方为绢本设色，纵42厘米、横34厘米。赵伯驹（传）《山水图》斗方为绢本设色，纵38厘米、横45厘米。马兴祖《波图》斗方（东京国立美术馆藏）为绢本设色，纵22.8厘米、横20.8厘米。萧照《春江花月夜图》斗方为绢本设色，纵25厘米、横29.5厘米。杨士贤《寒山飞瀑图》斗方为绢本设色，纵30厘米、横33.5厘米。刘松年（传）《青绿山水图》斗方为绢本设色，纵31厘米、横33厘米。刘松年《青绿山水图》斗方为绢本设色，纵35厘米、横34厘米。

图 9　梁楷　柳溪卧笛图

第六节

佚名小品画

佚名的南宋小品数量众多，分别有山水、人物、花鸟走兽、建筑等多种多样的题材，折射出社会生活的生动景象。其外观形制有团扇、册页、斗方等。

故宫博物院也收藏着一些没有署名的小品画，如《江山殿阁图》扇（故宫博物院藏）为绢本设色，纵 23.2 厘米、横 24.5 厘米。该扇于方寸之间写如许高阁深院、亭台桥梁、柳树成荫。眺望远处，湖山绵渺，真乃人间天堂。楼阁界画，实难措手。此图不知原载何册，也无画者姓氏，应为院体高手所作无疑。无名氏《柳荫云碓图》页（故宫博物院藏）为绢本设色，纵 22.8 厘米、横 20.5 厘米。签题马逵作。图中柳树成荫；草屋里，石碓旁，老汉正和水牛忙于推水；溪流潺潺，可谓一幅田园生活的真实写照。原有题署，不知何据，今改题无名氏作。《图绘宝鉴》云："得家学之妙。画山水人物，花果禽鸟，疏渲极工，毛羽灿然，飞鸣生动之态逼真，殊过于远。它皆不逮。"无名氏《柳阁风帆图》纨扇（故宫博物院藏）为绢本设色，纵 25.2 厘米、横 26.9 厘米。是图满目翠柳，充溢纨扇，繁富至极，又不见拥堵之状。在湖畔宫殿可见此景，万柳丛中登楼远眺——碧波万顷鳞光闪烁，两艘风帆飞驰而过，船上官人悠闲自在。近岸桥上佳人缓步慢行，天空雁行而翔，一派祥和安乐的气象扑面而来。

故宫博物院收藏的南宋无名氏小品画不少，如《秋江又暝

泊图》扇（故宫博物院藏）（图 10）为绢本设色，纵 23.7 厘米、横 24.5 厘米。此图曾经南宋内府、清耿昭忠、近代庞来臣收藏。此桢与《天末归帆图》同为纨扇，尺寸完全相同，应属院中人所作。上有宋高宗题跋："秋江烟暝泊孤舟"。清朝耿昭忠依旧以为此画是赵构自己所作，并说："高宗画意趣天成，尺幅中能旷远绵邈，极晦明隐显之态，诚画院诸人所不逮。题识炳然允称神品。襄平耿昭忠书。"（《虚斋名画录》卷十一）作者巧用绢本细密的纹路，皴擦岩石后，笔锋和渲染后墨色浓淡的变化依稀可见，营造出烟暝迷离的意境，令人神往。《秋江暝泊图》和《天末归帆图》，笔法兼工带写，构图巧妙空灵，可谓山水画小品的杰作。诸如此类的册页和扇面还有很多，其画面节奏和色调丰富多样，巧妙地体现了烟云弥漫、寒林远山的意境，

图 10　佚名　秋江暝泊图

令观者深感意味深长。史载还有如下这些作品：

一、山水册页

《观河图》页（故宫博物院藏）为绢本设色，纵 32 厘米、横 35 厘米。《来潮图》页（故宫博物院藏）为绢本设色，纵 23 厘米、横 32 厘米。《牧牛图》页（故宫博物院藏）为绢本设色，纵 24.8 厘米、横 24.2 厘米。《寒江雪钓图》页（故宫博物院藏）为绢本设色，纵 32 厘米、横 36 厘米。《寒山楼观图》页（故宫博物院藏）为绢本设色，纵 150 厘米、横 89.7 厘米。《莲舟仙渡图》页（故宫博物院藏）为绢本设色，纵 21.4 厘米、横 23.5 厘米。《云峰远眺图》页（故宫博物院藏）为绢本设色，纵 24.8 厘米、横 26.4 厘米。《水阁风凉图》页（故宫博物院藏）为绢本设色，纵 26.5 厘米、横 25 厘米。《杨柳溪堂图》页（故宫博物院藏）为绢本设色，纵 26 厘米、横 28.7 厘米。

另外还有一些册页分别收藏于上海、辽宁等地博物馆，有《溪山风雨图》页（上海博物馆藏）为绢本墨笔，尺寸不详。《溪桥归骑图》页（上海博物馆藏）为绢本设色，纵 15.7 厘米、横 29 厘米。《山坡论道图》页（故宫博物院藏）为绢本设色，纵 25 厘米、横 25.4 厘米。《高阁听秋图》页（故宫博物院藏）为绢本设色，纵 24.3 厘米、横 24.7 厘米。《沙汀烟树图》页（辽宁省博物馆藏）为绢本设色，纵 23.8 厘米、横 24.5 厘米。《雕台望云图》页（波士顿美术博物馆藏）为绢本设色，纵 25.2 厘米、横 24.5 厘米。《楼阁图》页（波士顿美术博物馆藏）为绢本设色，纵 23.3 厘米、

横 24.9 厘米。《晚霭行旅图》页（波士顿美术博物馆藏）为绢本设色，纵 22.8 厘米、横 25.3 厘米。

　　南宋庭院山水画中描写西湖一带贵族官邸楼台亭阁的精品，尚有一些流传至今。例如《楼阁图》页，记录了临安凤凰山麓南宋宫廷苑内楼堂亭阁的建筑和陈设，笔法工整精细，类似于刘松年的风格。专家在考证之后认为此件或为马远父辈所作。《雕台望云图》页，所绘楼台明显类似临安宫廷、皇宫的建筑。其中烟树的点染、楼台的结构以及山峦的态势，与马远的风格十分相似。何况其构图的方式、主体实景仅仅占据狭小册页的一半空间，应该属于南宋流行的格式，这点毫无疑问。画面虽无款，却钤有鉴藏印章四方。此外还有《晚霭行旅图》页，此图无款识和鉴藏印。松树拖枝、直立的峰峦以及点景的减笔人物等，虽有马、夏的胎记，但明显有着一定的区别，略有创新之意。

二、山水团扇

　　《天末归帆图》纨扇（故宫博物院藏）为绢本设色，纵 23.7 厘米、横 24.5 厘米。赵构签题"天末归帆何处宿，钓舡犹在蓼花傍"。十四字于团扇空白处；右下角沙洲延伸，杂树其上；渔翁垂钓扁舟；天际一抹远山，更添几许诗意。景虽空阔，意蕴深长。耿昭忠以为此乃圣上所作并题跋赞曰："清旷萧疏，具绝俗抗尘之致。由其脱略毫楮，笔愈简而气愈远，景愈少而意愈长，如诗中渊明，琴中贺若，非碌碌辈所能望见。盖宋高宗出其天纵，游神笔墨之表，胸中造化，不觉勃勃腕间。画家用意布置，惟恐不多者，视此能

无自失。"（《虚斋名画录》卷十一）团扇中的渔翁扁舟虽无马远《寒江独钓图》的精妙之极，然而笔简意远，独具"清旷萧疏"的意境，使观者顿生"绝俗抗尘"之意。

《柳溪春色图》扇（故宫博物院藏）为绢本设色，纵 24.2 厘米、横 25.5 厘米。《西湖春晓图》扇（故宫博物院藏）为绢本设色，纵 23.6 厘米、横 25.8 厘米。《观瀑图》扇（故宫博物院藏）为绢本设色，纵 27.7 厘米、横 28 厘米。《观瀑图》扇（纳尔逊艺术博物馆藏）为绢本设色，纵 24.2 厘米、横 25.5 厘米。《潮汐图》扇（故宫博物院藏）为绢本设色，纵 22.2 厘米、横 22.4 厘米。《湖亭图》扇（故宫博物院藏）为绢本设色，纵 29.2 厘米、横 30.5 厘米。《山水图》扇（故宫博物院藏）为绢本设色，纵 32 厘米、横 31 厘米。《山水图》扇（故宫博物院藏）为绢本设色，纵 29.6 厘米、横 28.4 厘米。《风雨归舟》扇（故宫博物院藏）为绢本设色，纵 23.6 厘米、横 24.9 厘米。《高阁凌空图》扇（故宫博物院藏）为绢本设色，纵 27.2 厘米、横 27.2 厘米。《长桥卧波图》扇（故宫博物院藏）为绢本设色，纵 23.9 厘米、横 26.3 厘米。《江上清风图》扇（故宫博物院藏）为绢本设色，纵 24.5 厘米、横 26.2 厘米。

三、花鸟

五彩缤纷的花卉，以其婀娜多姿的风韵吸引着人们的眼球。画家以精工细腻的笔法描绘出栩栩如生的禽鸟，堪称绝品。《碧桃图》尽管花叶较多，但因其表现手法十分精练，使碧桃独特的美呼之欲出。《枇杷绣羽图》《梅竹双禽图》等图中，枇杷

的枝干以及梅竹的特性，表露无遗，双鸟的刻画增添了画作的
丰富性和生动性。

　　《碧桃图》扇（故宫博物院藏）（图11）为绢本设色，纵
24.8厘米、横27厘米。《枇杷山鸟图》扇（故宫博物院藏）为
绢本设色，纵26.9厘米、横27.2厘米。《梅竹双雀图》扇（故
宫博物院藏）为绢本设色，纵26厘米、横26.5厘米。《牡丹图》
扇（故宫博物院藏）为绢本设色，纵24.8厘米、横27厘米。《写
生草虫图》扇（故宫博物院藏）为绢本设色，纵25.9厘米、横
26.9厘米。《调鹦图》页（波士顿美术博物馆藏）为绢本设色，
纵23.4厘米、横24.2厘米。赵孟頫题跋。《古木竹石图》页（波
士顿美术博物馆藏）为绢本设色，纵24.2厘米、横25.7厘米。

图11　佚名　碧桃图

《古木竹石图》页，署款"李迪"，但笔迹靡弱，墨色较淡，怀疑是否为后人添加，却有收传印记二枚。此页风格渊源于崔白《双喜图》，尤其是树枝和叶子的画法。可是对照李迪传世真迹，该作出自南宋画院其他高手的可能性更大。《南宋院画录》曾有著录。

四、人物册页

团扇、册页，大不盈尺却多姿多彩，皆是意趣和禅意。难怪其于宫廷受宠，市井流行，价格不菲，远近争购，趋之若鹜。每至炎热的夏天，或绢扇、纸扇、漏尘扇，满城皆是摇曳的扇面。扇上呈现的都是人物、花鸟珍禽一类的小品画。

例如《濯足图》页（湖北省博物馆藏），为绢本设色，纵25.4厘米、横25.7厘米。《水阁纳凉图》页（上海博物馆藏），为绢本设色，纵24.3厘米、横24.8厘米。《槐阴消夏图》页（故宫博物院藏），为绢本设色，纵25厘米、横28.5厘米。《寒林策骞图》（上海博物馆藏），为绢本设色，纵26.9厘米、横29.4厘米。《南塘文会图》页（故宫博物院藏）页，为绢本设色，纵30.4厘米、横29.6厘米。《春游晚归图》（故宫博物院藏），为绢本设色，纵24.2厘米、横25.3厘米。《卖浆图》页（上海博物馆藏），为绢本设色，纵34.1厘米、横29厘米。

《柳溪归牧图》《骑士猎归图》突出了人物形象的性格和特征，以高超的艺术手法，表现出社会生活，同时展现出不同的风格。

南宋初期市井婴戏图风行一时，佳作迭出，供不应求，比如《荷亭婴戏图》页（波士顿美术博物馆藏），绢本设色，纵23.9厘米、横26.1厘米。画面高古恢宏，描写夏日宫苑凉亭边

孩子们嬉戏的情景。他们在打斗喧闹，手执小鼓、树枝、红杖；楼阁卧榻书案上置有书卷、琴、香炉，贵妇倚坐于床榻之上，衣饰皆为南宋宫廷模式。画页散发出悠闲安逸的情调。作者应该是 13 世纪前期南宋风俗画家。

　　道观人物画也不甘落后，时有佳作问世。《吕祖过洞庭图》页（波士顿美术博物馆藏）（图 12）为绢本设色，纵 22.6 厘米、横 23.3 厘米。此页无款印，题材为道教人物。画中的人物与梁楷《黄庭经神像图》中的主神十分相似。当时流行以宋朝皇帝为原型绘制画像。宋朝尊崇道教为国教，南宋时期常把皇帝的相貌画为道教中的神像或历史上的大帝，形成惯例，一直延续至明朝初期。图中吕洞宾立于惊涛拍岸的激流边，似有清空出世之象。

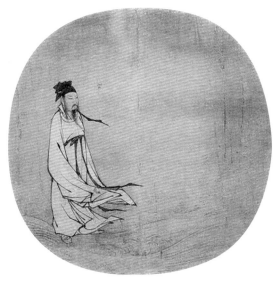

图 12　佚名　吕祖过洞庭图

《耕获图》和《柳塘牧马图》图写几十位农民在从事劳作，巧妙地解读了生产的全过程。画中有成片的水田和农庄房屋，还有池塘小桥等。人物动态非常清晰，作者对题材的理解可见一斑。《溪堂客话图》页（故宫博物院藏）为绢本设色，纵24.2厘米、横22.5厘米。图写深山巨壑之麓，密树丛林之中，高士秉烛话语于草舍的情景，溪流潺潺，好一个世外桃源。原题签为李唐作，似不妥，属于南宋晚期的作品，改题为无名氏作。无名氏《松荫论道图》扇（故宫博物院藏），绢本设色，纵25.2厘米、横25.7厘米。此扇原载《历代名笔集胜》册第四册（见《虚斋名画录》），又名《三教论道图》，签题刘松年作。《竹林拨阮图》扇（故宫博物院藏），绢本设色，纵22.7厘米、横24.3厘米。原题签为李唐作。此扇竹木与人物十分工细，笔法略显纤弱，与李唐不类，故改题为无名氏。

南宋画家精于写生——表现花的鲜嫩娇柔及其迎风之时的神态，虫鸟生机活现的生命——刻画入微，创造出美丽而生动的形象，比如李迪的牛、陈居中的羊等。

现代学者郑振铎论道："虽是一草一花，一鸟一鱼，一只小小的鸡雏，一角的小巧玲珑的园林，一湾流水，数丛秋草，一瓶杂色的花卉，不管其题材如何的鄙小，如何的习见不奇，却都运以精心，出以工巧，决不肯有丝毫的轻忽，有一点一划的败笔。……从马远、夏圭、梁楷三大匠出来之后，则宋代画风大为丕变。他们是一代大师，也是开山之祖；他们独树一帜于当时，也给予巨大的影响于后代。历史上没有几个画家像他们那样地代有传人的。"[10]

注释：

1. 陈师曾著、徐书城点校：《中国绘画史》，北京：中国人民大学出版社，2004 年，第 68 页。

2. 张安治：《谈宋代小品画》，《宋代小品画》，北京：朝花美术出版社，1957 年。

3. 郑振铎：《前言》，《宋人画册》，杭州：浙江人民美术出版社，2016 年。

4. 郎绍君：《宋画的诗意——兼读苏轼"画中诗"主张》，《朵云》第 4 期，上海：上海书画出版社，1983 年，第 37 页。

5. 张安治：《谈宋代的小品画》，《宋代小品画》，北京：朝花美术出版社，1957 年。

6. 张安治：《宋代小品画》，北京：朝花美术出版社，1957 年，第 13 页。

7. 张安治：《再谈宋代的小品画》，《宋代的小品画（续集）》，北京：人民美术出版社，1959 年。

8. 张安治：《再谈宋代的小品画》，《宋代的小品画（续集）》，北京：人民美术出版社，1959 年。

9. 郑振铎：《宋人画册》，杭州：浙江人民美术出版社，2016 年，第 89 页。

10. 郑振铎：《前言》，《宋人画册》，杭州：浙江人民美术出版社，2016 年。

9
搜遗拾坠补清缮
——画家简表

自汉朝司马迁《史记》问世，首创列"表"，与史实相互参照。此表内容翔实，颇为得体，令历代史学家竞相仿效。因此列表成为传统史学体例之一，沿用至今。

清朝厉鹗《南宋院画录》，卷首列有院人表，早已亡佚，难见其貌。近代郭味蕖的《宋元明清书画家年表》、秦仲文的《中国绘画学史》、俞剑华的《中国美术史》等著作也有列表之举。由于当时条件所限，存在遗漏应编画家以及讹传谬误而未加考证的问题。

由此可见，在中国美术史的专著中，不少前辈均采取列表的形式。特别是在研究宋朝画院时，列表简介画家，有着条理清晰、简括扼要的效果。例如姓名、籍贯、年代、职位、擅长、出处等一目了然，便于查找印证。

宋朝画史中所载士大夫画家和画工的分类更加细致和明确。如邓椿《画继》以侯王贵戚、轩冕才贤、岩穴上士、缙绅韦布、道人纳子列为士夫的范围。庄肃《画继补遗》分为二卷，上卷载轩冕才贤和缙绅韦布，下卷载画院众工。按其上卷视为"士夫"的有宋高宗、郭思、程若筍、萧太虚、扬季衡、汤叔雅、刘梦良、僧梵隆、僧法常、僧超然、赵大亨、卫松、赵伯驹、赵伯骕、王定国、马和之、老戴、赵子云、胡氏、陈容、陈珩、赵孟坚、俞微等。下卷记载画院众工为"画工"的有李唐、吴炳、李迪、顾亮、刘松年、马远等。

笔者在借鉴前人研究成果的基础上，依据就近的史料，参照了令狐彪《宋朝画院研究》、韦宾《宋元画学

研究》，展开辨伪考证，编撰《搜遗拾坠补清缮——画家简表》，共收南宋士夫画家和画工335人，金代士夫画家和画工46人。

第一节

南宋画家简表

身份	姓名	活动年代与职务	科目	备考
士	赵构	宋高宗。	山水、花鸟	《图绘宝鉴》
士	赵士遵	高宗之叔、封汉王。	山水	《图绘宝鉴》
士	赵子澄	宋宗室。	山水	《图绘宝鉴》
士	景献太子讳询	燕王德昭九世孙希怿之子。	花鸟	《图绘宝鉴》
士	乃裕	景献太子之子，孝宗之弟，官至保宁军节度使，临川郡王，谥庄靖。	花鸟	《图绘宝鉴》
士	赵师宰	字牧之，居天台、临海（今浙江台州）。	花鸟	《画史会要》
士	赵伯驹	仕至浙东兵马钤辖。	山水	《图绘宝鉴》
士	赵伯骕	仕至观察使。赵伯驹弟。	山水	《图绘宝鉴》
士	赵孟淳	赵孟坚弟，继秀安僖王后。	花鸟	《图绘宝鉴》
士	赵孟奎	官至秘阁修撰。	花鸟	《图绘宝鉴》
待考	郑希古	绍兴初遇郝章于阆州，尽得其法。	山水	《图绘宝鉴》
士	毕良史	字少董。绍兴年间进士。	竹石	《图绘宝鉴》
士	杨瓒	字继翁。恭仁皇后侄孙，太师次山之孙，度宗朝。	花鸟	《图绘宝鉴》
士	杨镇	字子仁，自号中斋。节度使蕃孙之子，尚理宗周汉国公主。	花鸟	《图绘宝鉴》
士	谢堂	号恕斋。官至枢密使。	花鸟	《图绘宝鉴》

身份	姓名	活动年代与职务	科目	备考
士	米友仁	元章之子。官至兵部侍郎、敷文阁直学士。	山水	《图绘宝鉴》
士	林泳	自号弓寮。林希逸之子。福清（今福建福清）人。	花鸟	《图绘宝鉴》
士	茅汝元	号静斋。举进士。	墨梅	《图绘宝鉴》
画工	梁松	绍兴元年画院待诏。师贾师古。	人物	《南宋院画录》
士	吴琚	宪圣皇后侄，太宁郡王益之子。历尚书郎部使者，直学士。庆元间以镇安节度使留守建康，迁少保。谥忠惠，世称吴七郡王。	花鸟	《图绘宝鉴》
士	马和之	钱塘（今浙江杭州）人。绍兴中登第，官至工部侍郎。	人物、山水	《图绘宝鉴》
画工	李唐	徽宗朝曾补入画院，奉旨授成忠郎，绍兴画院待诏，赐金带。	山水、人物	《图绘宝鉴》
画工	刘宗古	宣和间待诏，授成忠郎，绍兴二年进车辂式称旨，复旧职，除提举车辂院事。	人物	《图绘宝鉴》
画工	马公显	绍兴间授承务郎，画院待诏，赐金带。	花鸟、山水	《图绘宝鉴》
画工	马世荣	绍兴朝授承务郎，画院待诏。	山水、人物	《图绘宝鉴》
画工	杨士贤	宣和、绍兴朝画院待诏，赐金带。	山水、人物	《图绘宝鉴》
画工	李迪	宣和莅职画院，授成忠郎。绍兴年间画院副使。赐金带。历事孝、光朝。	花鸟	《图绘宝鉴》

身份	姓名	活动年代与职务	科目	备考
画工	李安忠	居宣和画院，历官成忠郎，绍兴间复职画院，赐金带。	花鸟	《图绘宝鉴》
画工	李瑛	绍兴朝画院待诏。	花鸟	《图绘宝鉴》
画工	苏汉臣	宣和画院待诏，绍兴年间复职，孝宗隆兴初，补承信郎。	人物	《图绘宝鉴》
画工	苏焯	苏汉臣子，隆兴年间画院待诏。	人物	《图绘宝鉴》
画工	韩祐	绍兴年间画院祗候。	人物	《南宋院画录》
画工	朱锐	宣和画院待诏，绍兴间复职，授迪功郎。	山水、人物	《图绘宝鉴》
画工	李端	宣和画院待诏，绍兴年间复职。赐金带。	花鸟	《图绘宝鉴》
画工	张浹	宣和画院待诏，绍兴年间复职。赐金带。	山水、人物	《图绘宝鉴》
画工	顾亮	宣和画院待诏，绍兴年间复职。赐金带。	山水、人物	《图绘宝鉴》
画工	李从训	宣和、绍兴年间待诏，补承直郎，赐金带。	人物、花鸟、山水	《图绘宝鉴》
画工	阎仲	宣和待诏，绍兴年间复职，补承直郎，画院待诏，赐金带。	山水	《图绘宝鉴》
画工	吴炳	毗陵（今江苏常州）人。绍兴年间画院待诏，赐金带。	花鸟	《图绘宝鉴》
画工	贾师古	绍兴年间画院祗候。	人物、山水	《图绘宝鉴》
画工	赵芾	绍兴年间，居镇江北固山。有《江山万里图》卷存世。	山水	《图绘宝鉴》
画工	陈善	绍兴年间画院画家。	花鸟	《图绘宝鉴》
画工	刘思义	绍兴年间画院待诏。	山水	《图绘宝鉴》
画工	王训成	绍兴年间画院待诏。	山水、人物	《图绘宝鉴》

身份	姓名	活动年代与职务	科目	备考
画工	焦锡	宣和院人，绍兴朝复为画院待诏。	人物	《图绘宝鉴》
画工	马兴祖	马贲之后，绍兴年间画院待诏。	花鸟	《图绘宝鉴》
待考	陶忠	绍兴年间人。	山水	《图绘宝鉴》
待考	李祐之	东京（今河南开封）人。绍兴年间居临安。	杂画	《图绘宝鉴》
待考	周珏	绍兴年间人。	山水	《图绘宝鉴》
画工	林俊民	绍兴年间画院待诏。	山水	《图绘宝鉴》
士	挚焕	绍兴中殿前使臣。	人物	《图绘宝鉴》
画工	尹大夫	高宗朝画院待诏。善墨竹。	花鸟	《图绘宝鉴》
画工	萧照	绍兴年间画院待诏。补迪功郎，赐金带。	山水、人物	《图绘宝鉴》
画工	周仪	宣和画院待诏。绍兴年复职，赐金带。	人物	《图绘宝鉴》
待考	徐本	绍兴朝人。	杂画	《图绘宝鉴》
士	瞿汝文	字公巽，丹阳（今江苏丹阳）人。绍兴年间初期参知政事。	人物	《图绘宝鉴》
士	陈于义	绍兴元年资政殿学士。	佛道人物	《佩文斋书画谱》
待考	武克温	上京（吉林白城）人，绍兴年间人。	番马	《图绘宝鉴》
画工	余瑾	绍兴年间人。曹勋有《题余瑾画八景诗》。	山水	《松隐文集》
画工	游昭	绍兴年间人。师李唐。	山水	《图绘宝鉴》
画工	乔钟馗	理宗朝宝祐年间画院待诏。	人物	《画史会要》
画工	乔三教	理宗朝宝祐年间画院待诏。	人物	《画史会要》
士	瞿汝文	绍兴元年参知政事。	佛道人物	《宋史本传》

身份	姓名	活动年代与职务	科目	备考
士	陈椿	杭（今浙江杭州）人。乾道二年祗应甲库。	山水	《佩文斋书画谱》
画工	毛松	吴郡昆山（今江苏昆山）人。	花鸟	《图绘宝鉴》
待考	陈禧	金陵（今江苏南京）人。乾道年间人。	杂画	《图绘宝鉴》
画工	鲁庄	杭（今浙江杭州）人。工人物。乾道间祗应修内司。	人物	《图绘宝鉴》
士	王会	字元叟。乾道间官朝请大夫。	花鸟	《图绘宝鉴》
士	王清叔	开封（今河南开封）人。乾道间进士，官至太府卿。	墨竹	《图绘宝鉴》
画工	何世昌	淳熙元年入画院。	花鸟	《南宋院画录》
待考	赵山甫	京口（今江苏镇江）人，淳熙年间人。	山水	《图绘宝鉴》
画工	林椿	钱塘（今浙江杭州）人。淳熙年间画院待诏。	花鸟	《南宋院画录》
画工	李钰	李从训子，淳熙年间画院待诏。	山水	《图绘宝鉴》
画工	曾海野	孝宗朝画院，职位不详。	人物、花鸟	《贵耳集》新考
士	曾三异	字无疑，号云巢。孝宗朝淳熙进士。	花鸟、山水	《鹤林玉露》
士	胡铨	字邦衡，孝宗朝官至兵部侍郎。	山水	《宋史》本传
画工	阎次平	仲之子，能世其家学而过之。孝宗朝画院祗候，赐金带，授将仕郎。	山水	《图绘宝鉴》
画工	阎次于	阎次平弟，能世其家学而过之。孝宗朝画院祗候，授承务郎，赐金带。	山水	《图绘宝鉴》
画工	刘松年	淳熙画院学生。光宗绍熙年间画院待诏，宁宗朝赐金带。	山水、人物	《图绘宝鉴》
士	艾淑	早游太学，与陈所翁同舍，仕为宁海军节度判官。	花鸟	《图绘宝鉴》

身份	姓名	活动年代与职务	科目	备考
士	陈容	字公储，自号所翁。曾任国子监主簿，出守莆田。端平二年进士。	墨龙	《图绘宝鉴》
士	张端衡	镇江（今江苏镇江）人。以进士调句容县尉。	木石	《图绘宝鉴》
士	丁权	字子卿，越（今浙江绍兴）人。自述《竹谱》。	竹石	《图绘宝鉴》
画工	张训礼	原名敦礼。孝、光宗朝画院人。	山水	《画继补遗》
士	俞徵	字子清，吴兴（今浙江湖州）人。光宗朝任大理寺卿，宝谟阁待制致仕。	花鸟	《图绘宝鉴》
画工	陆青	光宗绍熙年间画院待诏。	山水	《图绘宝鉴》
画工	苏坚	苏焯之子，庆元年间画院待诏。	花鸟	《图绘宝鉴》
士	王介	庆元间内官太尉。	人物、山水	《图绘宝鉴》
画工	闵廷俊	庆元元年画院待诏。	人物	历代画史汇传
画工	张茂	杭（今浙江杭州）人。光宗朝隶画院。	山水、花鸟	《图绘宝鉴》
士	鲁之茂	号雪村。宁宗朝仕为郎。	花鸟	《图绘宝鉴》
画工	于清年	一作清言，毗陵（今江苏常州）人，工画荷花，宁宗朝授承节郎，浙西安抚司计议官。	荷花	《图绘宝鉴》
画工	李嵩	光、宁、理朝画院待诏。	山水、人物	《图绘宝鉴》
画工	马远	兴祖孙世荣子，光、宁朝画院待诏。	山水、花鸟	《图绘宝鉴》
画工	马逵	马远兄，宁宗朝画院人。	山水、人物	《南宋画院》
士	韩侂胄	嘉泰间为平章太师。	墨竹	《图绘宝鉴》
画工	陈居中	嘉泰年画院待诏。	人物	《图绘宝鉴》
画工	梁楷	东平相义之后，嘉泰年间画院待诏，赐金带。	山水、人物	《图绘宝鉴》

身份	姓名	活动年代与职务	科目	备考
画工	夏圭	宁宗朝画院待诏。赐金带。	山水	《图绘宝鉴》
待考	毛益	毛松之子。孝宗朝乾道年间画院待诏。	花鸟	《图绘宝鉴》
画工	高嗣昌	开封（今河南开封）人。嘉定年间画院待诏。	山水	《南宋院画录》
画工	苏显祖	嘉定年间画院待诏。	山水	《图绘宝鉴》
画工	马麟	马远子。宁宗朝画院祗候。	山水、花鸟	《图绘宝鉴》
士	汤正仲	扬补之甥，开禧年贵仕。	花鸟	《图绘宝鉴》
画工	白良玉	宁、理宗朝画院待诏。	人物、花鸟	《图绘宝鉴》
士	单炜	字炳文，号定斋居士，沅陵（今湖南怀化）人。以武举得官，仕至路分都监。博学能文，于订考法书尤精，字画遒劲，得二王法度。	花鸟	《图绘宝鉴》、《书史会要》
画工	王辉	钱塘（今杭州）人理宗、度宗朝画院祗候。	山水	《图绘宝鉴》
士	赵孟坚	宝庆二年（1226）进士，官至朝散大夫，严州守。	墨竹	《图绘宝鉴》
画工	戚仲	宝庆年间殿司军士。画院祗候（年代不明）。	山水	《画继补遗》
画工	孙觉	宝庆年间画院待诏。	人物、山水	《画史会要》
画工	陈宗训	杭（今杭州）人。绍定年间画院待诏。	人物	《图绘宝鉴》
画工	胡彦龙	绍定年间画院待诏。	人物、山水	《南宋院画录》
画工	鲁宗贵	钱塘（今浙江杭州）人。绍定年间画院待诏。	花鸟	《图绘宝鉴》
画工	方椿年	绍定年间画院待诏。	山水	《图绘宝鉴》

身份	姓名	活动年代与职务	科目	备考
画工	俞琪	钱塘（今浙江杭州）人。绍定年间画院待诏。	人物、山水	《图绘宝鉴》
画工	史显祖	钱塘（今浙江杭州）人。端平年间画院待诏。	人物、山水	《南宋院画录》
士	陈珩	字子卿，号此山。仕朝请郎。	墨竹	《图绘宝鉴》
士	赵与懃	嘉熙间临安府以右文殿修撰奉祠。	花鸟	《图绘宝鉴》
画工	李德茂	淳祐年间画院待诏。	花鸟	《画史会要》
画工	崔友谅	淳祐年间马光祖荐补画院待诏。	山水	《图绘宝鉴》
画工	吴俊臣	淳祐年间画院待诏。师朱锐。	人物、山水	《图绘宝鉴》
画工	孙必达	淳祐年间画院待诏。	道释人物	《图绘宝鉴》
画工	顾兴裔	钱塘（今浙江杭州）人。淳祐年间画院待诏。	人物、山水	《图绘宝鉴》
女性	苏氏	苏翠，淳祐间流落乐籍，以苏翠名。	墨竹	《图绘宝鉴》
画工	陈珏	钱塘（今浙江杭州）人。宝祐年间画院待诏。	人物、山水	《南宋院画录》
画工	陈可久	宝祐年间画院待诏。	花鸟	《图绘宝鉴》
画工	陈百文	宝祐元年画院待诏。	不详	《图绘宝鉴》
画工	朱玉	号柳林朱，钱塘（今浙江杭州）人。宝祐年间待诏。	人物	《南宋院画录》
画工	陈清波	理宗朝宝祐年间画院待诏。	山水	《图绘宝鉴》
画工	张仲	宝祐年间画院待诏。	人物、山水	《南宋院画录》
画工	白用和	白良玉子。理宗宝祐年间画院待诏。	道释人物	《图绘宝鉴》

身份	姓名	活动年代与职务	科目	备考
画工	朱怀瑾	钱塘（今浙江杭州）人。宝祐年间画院待诏，景定年间为福王府使臣。	山水	《图绘宝鉴》
画工	范安仁	钱塘（今浙江杭州）人。宝祐年间画院待诏。	花鸟	《图绘宝鉴》
画工	叶肖岩	钱塘（今浙江杭州）人。理宗朝画家。	山水	《图绘宝鉴》
士	杨简	字敬仲。师于陆象山，理宗朝官至宝谟阁学士，谥文元，人尊称曰慈湖先生。	花鸟	《图绘宝鉴》
士	廉布	字宣仲。官至武学博士，张邦昌婿，负才不得用。	山水	《图绘宝鉴》
士	扬补之	字无咎，号逃禅老人。秦桧累征不起。	花鸟	《图绘宝鉴》
士	晁说之	字以道，号景迁。官至侍读学士。	山水	《图绘宝鉴》
士	李昭	字晋杰，李文靖之曾孙，鄄城（山东菏泽）人。	山水、花鸟	《图绘宝鉴》
画工	夏森	夏圭之子。	山水	《图绘宝鉴》
画工	钱光甫	景定年间画院待诏。	花鸟	《图绘宝鉴》
士	魏燮	字彦密。工诗。官至除浙西参议。	水墨杂画	《图绘宝鉴》
士	连鳌	字仲举，吉州（今江西吉安）人，自号石台居士，精长短句。	画鱼	《图绘宝鉴》
士	王利用	字宾王，潼川（今四川绵阳）人。举进士。	人物山水	《图绘宝鉴》
士	朱敦儒	字希真。官至鸿胪少卿。	山水	《图绘宝鉴》
士	江参	字贯道，衢（今浙江衢州）人。	山水	《图绘宝鉴》
士	葛长庚	字白叟，闽清（今福建闽清）人，又名白玉蟾。	竹石	《图绘宝鉴》
士	萧太虚	道士。	墨梅	《画继补遗》
士	丁野堂	道士，名未详，住庐山清虚观，善画梅竹。理宗曾召见。	花鸟	《图绘宝鉴》

身份	姓名	活动年代与职务	科目	备考
士	欧阳楚翁	龙虎山道士。	山水、花鸟	《图绘宝鉴》
士	欧阳雪友	欧阳楚翁子。	山水、花鸟	《图绘宝鉴》
士	僧梵隆	字茂宗，吴兴（今浙江湖州）人。	人物、山水	《画继补遗》
士	僧法常	号牧溪。	人物、山水	《图绘宝鉴》
士	僧月蓬	相貌古怪，善画观音佛像。	人物	《图绘宝鉴》
士	僧静宾	号白云。	花鸟	《图绘宝鉴》
士	左幼山	景灵宫道士。	山水、花鸟	《图绘宝鉴》
待考	阙生	不详。	山水、花鸟	《图绘宝鉴》
待考	许龙湫	江南术士。师米元晖。	山水	《图绘宝鉴》
士	王柏	字会之。有《鲁斋集》今存世。	花鸟	《图绘宝鉴》
士	僧超然	不详。	山水	《图绘宝鉴》
士	武道光	东太乙宫道士。	花鸟	《图绘宝鉴》
待考	刘梦良	扬季衡乡里亲党。	墨梅	《南昌府志》
士	扬季衡	洪都（今江西南昌）人，补之侄。	花鸟	《图绘宝鉴》
待考	水丘览云	临安（今浙江杭州）人。学米元晖山水。	山水	《图绘宝鉴》
士	马宋英	温州（今浙江温州）人。放达能诗。	花鸟	《图绘宝鉴》
士	毛信卿	屡试无成，放意诗酒。	墨竹	《图绘宝鉴》
士	裴叔泳	建炎间裴节使之孙，与杨中斋驸马为书画友。	梅竹	《图绘宝鉴》
待考	赵彦	居临安，开市铺，画扇得名。	山水	《图绘宝鉴》
画工	胡舜臣	与张浹、顾亮同门。	山水	《图绘宝鉴》

身份	姓名	活动年代与职务	科目	备考
画工	张著	与张浹、顾亮同门。俱学郭熙山水。	山水	《图绘宝鉴》
待考	王定国	郡王荐入仕，赐金紫。	花鸟	《图绘宝鉴》
画工	赵大亨	二赵皂隶，学赵伯驹。	山水	《图绘宝鉴》
画工	徐柯	苏汉臣婿。	人物	《图绘宝鉴》
士	冯大有	文简公族孙，自号怡斋，寓居吴门（今江苏苏州），专画莲荷。	花鸟	《图绘宝鉴》
待考	彭皋	钱塘（浙江杭州）人，师林椿。	花鸟	《图绘宝鉴》
待考	许迪	毗陵（今江苏常州）人。	花鸟	不详
待考	杨安道	九江（今江西九江）人，师范宽。	人物、山水	《图绘宝鉴》
待考	林谷成	师范宽。	人物、山水	《画史会要》
待考	牟仲甫	随州（今湖北随县）人。	动物	《图绘宝鉴》
画工	丰兴祖	钱塘（今浙江杭州）人。景定元年画院待诏。	人物、山水	《图绘宝鉴》
画工	侯守中	景定元年画院待诏。	花鸟	《图绘宝鉴》
士	钱选	字舜举，号玉潭。湖州（今浙江湖州）人，景定年间乡贡进士。	花鸟、山水	《图绘宝鉴》
士	龚开	字圣予，号翠岩。淮阴（今江苏淮阴）人。理宗朝任两淮制置司监职。	人物	《图绘宝鉴》
画工	徐道广	杭（今浙江杭州）人。景定年间画院待诏。	花鸟	《画史会要》
画工	曹正国	景定年间画院待诏。	佛像	《图绘宝鉴》
画工	毛允升	毛益之子。景定年间画院待诏。	花鸟	《图绘宝鉴》

身份	姓名	活动年代与职务	科目	备考
画工	宋汝志	景定年间画院待诏。	人物、花鸟	《图绘宝鉴》
画工	谢昇	杭（今浙江杭州）人。景定年间画院待诏。	人物、花鸟	《画史会要》
画工	顾师颜	杭（今浙江杭州）人。景定年间画院待诏。	道释人物	《图绘宝鉴》
画工	侯守中	景定年间画院待诏。	花鸟	《图绘宝鉴》
画工	李东	理宗朝时曾于御街，鬻其所画村田乐图。	山水	《图绘宝鉴》
画工	周鼎臣	杭（今浙江杭州）人。师王辉。	人物	《图绘宝鉴》
画工	张翠峰	淮阳（今河南淮阳）人。师胡彦龙。	画龙	不详
士	陈虞之	字云翁。咸淳初进士。终奉议郎。	花鸟	《图绘宝鉴》
画工	楼观	咸淳年画院祇候。	山水、花鸟	《画史今要》
画工	李权	钱塘（今浙江杭州）人。咸淳年间画院祇候。	山水、人物	《图绘宝鉴》
画工	李永年	李嵩之侄，世其家学。咸淳画院祇候。	人物	《图绘宝鉴》
画工	李章	钱塘（今浙江杭州）人。李从训之后。	人物、山水	《南宋院画录》
待考	范彬	钱塘（今浙江杭州）人。	人物、山水	《南宋院画录》
画工	陈琳	陈珏次子。	人物、山水	《南宋院画录》
待考	刘朴	范彬弟子。	人物	《图绘宝鉴》
待考	刘耀	刘朴子。	不详	《图绘宝鉴》
画工	朱光普	南渡补入画院。	山水	《图绘宝鉴》
画工	朱森	朱锐之弟。	山水、人物	《图绘宝鉴》
画工	杨公杰	隶南宋画院。	花鸟	《图绘宝鉴》

身份	姓名	活动年代与职务	科目	备考
画工	张纪	钱塘（今浙江杭州）人。师李迪。	花鸟	《图绘宝鉴》
画工	朱绍宗	隶籍画院。	人物、花鸟	《图绘宝鉴》
待考	王宗元	人称为"石桥王"。	山水	《图绘宝鉴》
画工	周询	钱塘（今浙江杭州）人。	山水界画	《图绘宝鉴》
画工	王友瑞	不详。	花鸟	《图绘宝鉴》
士	秦友谅	少为县吏，毗陵（今江苏常州）人。	花鸟	《画继补遗》
士	毕生	文简公诸孙。	花鸟	《画继补遗》
画工	卫松	二赵昆仲皂隶。	山水	《图绘宝鉴》
士	单邦显	吴郡（今江苏苏州）人。学赵千里山水。	山水、花鸟	《画继补遗》
士	老戴	吴郡昆山（今江苏昆山）人。学赵伯驹、赵伯骕。	山水	《画继补遗》
士	赵子云	江西（今江西）人。	人物	《图绘宝鉴》
画工	姚亨	吴郡（今江苏苏州）人。毕生婿。	花鸟	不详
士	僧智叶	不详。	人物	《图绘宝鉴》
士	僧真惠	不详。	花鸟	《图绘宝鉴》
士	僧希白	不详。	花鸟	《图绘宝鉴》
士	闻秀才	不详。	竹石	《图绘宝鉴》
待考	员真	字祖光。金陵（今江苏南京）人。	竹石	《图绘宝鉴》
待考	吴迪	字泰之，号心玉道人。钱塘（今浙江杭州）人。	梅兰竹石	《图绘宝鉴》
待考	陆仲明	不详。	山水	《图绘宝鉴》
待考	李思贤	不详。	人物、山水	《图绘宝鉴》
待考	张思义	不详。	人物、花鸟	《图绘宝鉴》
士	魏道士	不详。	人物	《图绘宝鉴》

身份	姓名	活动年代与职务	科目	备考
待考	章程	不详。	人物、山水	《图绘宝鉴》
待考	吕源	不详。	花鸟	《图绘宝鉴》
待考	纲兵朱	不详。	山水	《图绘宝鉴》
待考	王木	不详。	蕃马	《图绘宝鉴》
待考	夏子文	不详。	山水	《图绘宝鉴》
待考	赤目张	师夏圭。	山水	《图绘宝鉴》
画工	阎次安	阎仲之子。	山水	《南宋院画录》
待考	黄益	学夏圭。	山水	《图绘宝鉴》
待考	王公道	不详	山水、人物	《图绘宝鉴》
待考	李春	画神佛。	人物	《图绘宝鉴》
待考	李遵	有《女孝经图》传世。	人物	《图绘宝鉴》
待考	孙用和	不详。	道释人物	《画史会要》
待考	张团练	按此："团练"应指官职。	山水、人物	《图绘宝鉴》
待考	李浃	不详。	人物	《图绘宝鉴》
待考	李确	学梁楷。	人物	《图绘宝鉴》
待考	徐凯之	不详。	人物、山水	《图绘宝鉴》
待考	王用之	王辉之子。	道释人物	《图绘宝鉴》
待考	房敛	不详。	花竹	《图绘宝鉴》
待考	徐世荣	不详。	山水界画	《图绘宝鉴》
待考	卫昇	不详。	花鸟	《图绘宝鉴》
待考	夏东叟	不详。	道释人物	《图绘宝鉴》
待考	宋良臣	不详。	花鸟	《图绘宝鉴》

身份	姓名	活动年代与职务	科目	备考
女性	胡夫人	号惠斋居士，尚书胡元功女。	梅竹	《图绘宝鉴》
女性	汤夫人	赵希泉妻、汤叔雅女。	梅竹	《图绘宝鉴》
女性	翠翘	洪内翰侍人。	花鸟	《图绘宝鉴》
士	赵士表	宋宗室。	山水、花鸟	《图绘宝鉴》
待考	罗仲通	汴（今河南开封）人。	墨竹	《图绘宝鉴》
待考	李明友	字题孺，成都（今四川成都）人。	花鸟	《图绘宝鉴》
待考	黄广	字彦晖，靖州（今湖南怀化）人。	花鸟	《图绘宝鉴》
待考	霍适	字南仲，渭州（今甘肃平凉）人。	墨竹	《图绘宝鉴》
待考	储大有	不详。	花竹	《图绘宝鉴》
士	杨八门司	不详。	竹石	《图绘宝鉴》
士	何阁长	不详。	鱼	《图绘宝鉴》
待考	蒋太尉	不详。	山水、花鸟	《图绘宝鉴》
士	刘门司	不详。	墨戏	《图绘宝鉴》
士	李苑使	不详。	墨戏	《图绘宝鉴》
士	张镃	字功父，号约斋。有《南湖集》《仕学规范》等传世。	竹石	《图绘宝鉴》
士	毛存	杭（今浙江杭州）人。	墨竹	《图绘宝鉴》
待考	吴璜	延陵（今江苏丹阳）人。	墨竹	《图绘宝鉴》
士	师咏锡	蜀（今四川）人。	墨竹	《图绘宝鉴》
待考	王世英	字才仲，号颐斋。	墨竹	《图绘宝鉴》
待考	来子章	不详。	墨竹	《图绘宝鉴》
待考	刘浩	无锡（今江苏无锡）人。	人物	《图绘宝鉴》
待考	刘显	刘浩子。	人物	《图绘宝鉴》
待考	刘文惠	不详。	花鸟	《图绘宝鉴》
待考	何浩	花鸟类李迪。	花鸟	《图绘宝鉴》
待考	侯必大	不详。	花竹	《图绘宝鉴》

身份	姓名	活动年代与职务	科目	备考
待考	左建	西京（今陕西西安）人。	人物	《图绘宝鉴》
待考	田宗源	字子济。东京（今河南开封）人，后居金陵。	山水	《图绘宝鉴》
待考	时光	大名（今北京）人。	山水	《图绘宝鉴》
待考	时建亨	时光之子。	山水	《图绘宝鉴》
士	赵子厚	宋宗室。	山水	《图绘宝鉴》
待考	张镒	字季万。后居滁州（今安徽滁州）。	山水	《图绘宝鉴》
待考	吕元亨	金陵（今江苏南京）人。	花鸟	《图绘宝鉴》
画工	祝次仲	祝次仲，字孝友（见家书传）。善画山水，朱文公最嘉其丹青，为之题咏。《佩文斋书画谱》卷五十一《祝次仲》。	山水	《图绘宝鉴》
待考	陈广	宣城（安徽宣城）人。	花鸟	《图绘宝鉴》
待考	睢世雄	不详。	花鸟	《图绘宝鉴》
待考	施义	金陵（今江苏南京）人。	山水	《图绘宝鉴》
待考	周白平之曾祖	不详。	山水	《图绘宝鉴》
待考	董琛	金陵（今江苏南京）人。	山水	《图绘宝鉴》
待考	刘兴祖	不详。	花鸟	《图绘宝鉴》
待考	熊应周	金陵（今江苏南京）人。	山水、花鸟	《图绘宝鉴》
待考	陆怀道	通州（今江苏南通）人。	山水	《图绘宝鉴》
待考	毛政	庐江（今江西庐江）人	人物、山水	《图绘宝鉴》
待考	赵君寿	临安（今浙江杭州）人。	人物	《图绘宝鉴》
待考	赵宾王	鄂渚（今湖北武昌）人。	人物	《图绘宝鉴》
待考	万济	不详。	墨竹	《图绘宝鉴》
待考	宋永年	临江（今江西清江）人，后居金陵。	梅花	《图绘宝鉴》

身份	姓名	活动年代与职务	科目	备考
待考	王洪	蜀（今四川）人。学范宽。	山水	《图绘宝鉴》
待考	龙祥	蜀（今四川）人。学范宽。	山水	《图绘宝鉴》
待考	黄庭浩	不详。	人物	《图绘宝鉴》
待考	陆琮	学田宗源。	山水	《图绘宝鉴》
士	王曾	字孝先。封沂国文正公，昭陵名臣。	花鸟	《图绘宝鉴》
士	吴璟益	王子琚之弟。	花鸟	《图绘宝鉴》
士	汤叔用	汤叔雅之弟。	花鸟	《图绘宝鉴》
士	紫微刘尊师	伪齐刘豫之孙。	山水、人物	《图绘宝鉴》
士	赵师罜	字从善，博骊子，举进士第，除宝谟阁直学士。《佩文斋书画谱》卷五十一《赵师罜》。	花鸟	《画史会要》
待考	曹申甫	梵隆画友。	花鸟	《图绘宝鉴》
画工	包宗	宣城（今安徽宣城）人。	画虎	《图绘宝鉴》
待考	徐京	师马远。	山水	《图绘宝鉴》
待考	王安道	师李迪。	花鸟	《图绘宝鉴》
待考	林彦祥	师李迪。	山水	《图绘宝鉴》
待考	卫光远	师李迪。	花鸟	《图绘宝鉴》
待考	曹莹	师李迪。	花鸟	《图绘宝鉴》
待考	周左	师周仪。	山水	《图绘宝鉴》
待考	陈左	仕女师陈宗训。	人物	《图绘宝鉴》
画工	李公茂	李安忠之子，世其家学。	花鸟	《图绘宝鉴》
士	牟益	字德新。晚年喜隶书，深究古文。《书史会要》卷六。	人物、山水	《图绘宝鉴》
士	僧德止	号清谷。	山水	《图绘宝鉴》
士	张翼	字性之，号竹林，金陵（今江苏南京）人。	人物	《图绘宝鉴》
士	颜直之	字方叔，号乐闲居士，吴（今江苏）人，官至中散大夫。《书史会要》卷六。	人物	《书史会要》

身份	姓名	活动年代与职务	科目	备考
士	僧莹玉涧	西湖净慈寺僧。	山水	《图绘宝鉴》
士	僧萝窗	居西湖六通寺。	山水	《图绘宝鉴》
士	僧子温	字仲言，号日观，居西湖玛瑙寺。	花鸟	《图绘宝鉴》
士	僧若芬	字仲石，婺州（今浙江金华）人。上竺寺书记。	山水	《图绘宝鉴》
士	僧仁济	姓童氏，字泽翁。玉涧之甥。	山水、花鸟	《图绘宝鉴》
士	僧圆悟	号枯崖，闽（今福建）人。能诗。	花鸟	《图绘宝鉴》
士	僧慧舟	天台（今浙江天台）人，居西湖长庆寺。	花鸟	《图绘宝鉴》
士	僧太虚	江西（今江西）人，学郓王楷。	花鸟	《图绘宝鉴》
画工	朱光普	字东美，汴（今河南开封）人。南渡后补入画院。	人物、山水	《南宋院画录》
画工	马永忠	钱塘（今浙江杭州）人。	人物、山水	《画史会要》
士	周密	杭（今浙江杭州）人。字公谨，号草窗。	花鸟	《图绘宝鉴》
画工	王华	景祐元年画院待诏。	花鸟	《图绘宝鉴》
士	司马槐	字端衡。官参议。以画得名于绍兴初。	山水	《攻媿集》
画工	赵弁	字祖文，东郡（今山东朝城西）人。	山水	《平园集》
画工	徐履	孝宗时人。	花鸟	《贵耳录》
画工	宋伯仁	字器之，号雪岩，广平（今河北广平）人。	花鸟	《昆新合志》
画工	李昭	字晋杰，鄞城（今浙江宁波）人。	花鸟、山水	《画继》

第二节

金朝画家简表

身份	姓名	活动年代与职务	科目	备考
士	完颜亮	女真人，字元功，封海陵王。	墨竹	《绘事备考》
士	完颜雍	金世宗（1123—1189）。在位期间曾设立"书画局""图画署"。	不详	《金史本传》
士	完颜允恭	女真人，金显宗。学李伯时。	人物、墨竹	《绘事备考》
士	完颜璟	女真人，金章宗。工书善画。	花鸟	不详
士	完颜璹	女真人，字仲实。累封密国公。	墨竹	《绘事备考》
士	李遹	字平甫，号寄庵老人，栾城（今河北石家庄）人。明昌年（1191）进士，官至东平府治中。	山水	《绘事备考》
士	李山	平阳（今山西临汾）人。章宗泰和年间入直秘书监。	山水	《绘事备考》
士	任询	字君谟，号南麓。官至北京盐使。	山水	《金史本传》
士	王庭筠	字子端。大定十六年进士。	花鸟	《图绘宝鉴》
士	王曼庆	字禧伯。官至行省左右司郎中。	墨竹	《图绘宝鉴》
士	赵霖	雒阳（今河南洛阳）人。	人物	《图绘宝鉴》
士	何澄	武宗至大初，进昭文馆大学士，领图画总管。	山水	不详
士	吴激	字彦高，自号东山散人，建州（今福建建瓯）人。皇统二年（1142）出知深州（今河北深县）。	不详	不详
士	李仲略	大定十九年（1179）进士。官至山东按察使。	山水	《图绘宝鉴》

身份	姓名	活动年代与职务	科目	备考
士	赵秉文	（1159—1232），大定二十五年（1185）进士。拜礼部尚书。	花鸟	《绘事备考》
士	虞仲文	字质夫，武州宁远（今山西五寨县）人。官至翰林侍讲，封秦国公。	墨竹	《图绘宝鉴》
士	杨邦基	绍兴九年（1139）进士，山东东路转运使、永定节度使。	山水	《金史本传》
士	杨微	高唐（今山东高唐）人。《二骏图》存世。	人物	不详
士	武元直	字善夫。	山水	《图绘宝鉴》
画工	张珪	正隆（1157—1161）中宫廷画家。	人物	《画史会要》
士	张汝霖	辽阳（今辽宁辽阳）人。官至平章。	墨竹	《金史本传》
画工	王逵	（1100—1167 年以后）。御前承应画匠，宫廷画师，善画壁画。	山水	不详
士	王竞	字无竞。官至礼部尚书、翰林学士承旨。	墨竹	《图绘宝鉴》
画工	刘谦	字光甫。	山水	同上
士	武伯英	举进士，官至观州同知。	山水	同上
画工	刘器之	初阳（今湖南祁阳）人。	墨竹	同上
画工	张公佐	并州（今山西太原）人。	山水	同上
士	李汉卿	东平（今山东东平）人。	花鸟	《图绘宝鉴》
士	李澥	字公渡，号云峰居士。相州（今河南安阳）人。	山水	不详
士	移刺履	字履道。官至尚书右丞。	绘事	《金史本传》
士	庞铸	字才卿，号默翁。	山水	《金史本传》
士	马云卿	字云章，介休（今山西介休）人。	竹石	《图绘宝鉴》
士	李早	生卒不详。曾任画院供奉。	人物	不详

身份	姓名	活动年代与职务	科目	备考
士	李仲华	生卒不详。	山水	《画史会要》
士	杜文	字萃老，云中（今山西大同）人。	山水	不详
画工	高焘	字公子，号三东居士，沔州（今陕西略阳）人。	山水	不详
士	张瑀	生卒不详。内府祇应司任职。	人物	不详
士	马天来	字云章，介休（今山西介休）人。崇庆二年（1213）进士。	竹石	《中州集》
士	宫素然	生卒不详。镇阳（今河北定县）人。女道士。	人物	不详
画工	陈道辅	自号夜江散人，燕京（今北京）人。	墨竹	《画史会要》
士	蔡珪	字正甫，丞相松之子。海陵王天德三年进士。官至淮州守。	墨竹	《图绘宝鉴》
士	耶律履	字履道，东丹王七世孙。官至尚书右丞。	墨竹、杂画	《图绘宝鉴》
士	黄谒	官至御前应奉。	人物	《图绘宝鉴》
画工	徐荣之	善绘鸟雀。	花鸟	《图绘宝鉴》
画工	隐秀君	佚名女子。	山水	《图绘宝鉴》
画工	段志贤	擅画龙。	花鸟	《图绘宝鉴》

后记

本书概述了宋王朝南渡临安之后，宋高宗恢复画院，传承五代沿袭而下的北宋院体风格，促成了如李唐、马远、夏圭等画者在绘画上的历史性变革，实现了中国古典绘画典范的演变。宋朝开国之初，宋太祖"以文抑武"的英明决策，功不可没。此为撰写《南宋绘画史》的初衷和旨意。

翰墨传承，匹夫有责。时至今日，承蒙中国美术学院出版社社长祝平凡先生、丛书主编曹意强先生鼎力相助，以及责任编辑章腊梅女士、执行编辑金晓昕女士的热忱关照，拙著得以改版发行，借此契机致以诚挚的谢意。

2023 年 4 月清明时节记于杭州九龙山庄栖溪苑

责任编辑　章腊梅

执行编辑　金晓昕

装帧设计　涓滴意念

责任校对　杨轩飞

责任印制　张荣胜

图书在版编目（ＣＩＰ）数据

南宋绘画史 / 寿再生著. -- 杭州 ： 中国美术学院
出版社，2023.5

（走进艺术史 / 曹意强主编）

ISBN 978-7-5503-2934-8

Ⅰ. ①南… Ⅱ. ①寿… Ⅲ. ①绘画史－中国－南宋
Ⅳ. ①J209.244.2

中国版本图书馆CIP数据核字(2022)第214520号

南宋绘画史

寿再生　著

出 品 人　祝平凡

出版发行　中国美术学院出版社

地　　址　中国·杭州南山路218号 邮政编码 ： 310002

网　　址　http:// www.caapress.com

经　　销　全国新华书店

印　　刷　浙江省邮电印刷股份有限公司

版　　次　2023年5月第1版

印　　次　2023年5月第1次印刷

印　　张　16.75

开　　本　787mm×1092mm　1/32

字　　数　450千

印　　数　0001—2000

书　　号　ISBN 978-7-5503-2934-8

定　　价　82.00 元